KB066400

윤광준의 新생활명품

윤광준의 新생활명품

초판 1쇄 발행 2017년 3월 27일
초판 7쇄 발행 2022년 2월 24일

지은이 윤광준
펴낸이 정상우
편집 이민정
디자인 공미경
관리 남영애 김명희

펴낸곳 오픈하우스
출판등록 2007년 11월 29일(제13-237호)
주소 서울시 은평구 증산로9길 32(03496)
전화번호 02-333-3705 **팩스** 02-333-3745
facebook.com/openhouse.kr
instagram.com/openhousebooks

ISBN 979-11-86009-98-7 03600

「이 도서의 국립중앙도서관 출판예정도서목록(CIP)은 서지정보유통지원시스템
홈페이지(http://seoji.nl.go.kr)와 국가자료공동목록시스템(http://www.nl.go.kr/kolisnet)에서
이용하실 수 있습니다. (CIP제어번호:CIP2017006263)」

윤광준의 新생활명품

오픈하우스

윤광준의 '신생활명품'은 희한한 '위로'다!

오래전 이야기다. 초등학생이던 내 큰아들이 그랬다. "아빠 같은 이상한 아저씨가 또 있네!" 식탁 위에 놓여 있던 『윤광준의 생활명품』이란 책을 들춰보고 한 이야기다. 안경, 만년필, 수첩, 술병, 간장, '여자 빤스'에 이르기까지 온갖 이상한 물건들을 쭉 늘어놓고 '생활명품'이라 황당한 이름을 붙인 그의 책은 시종일관 내가 갖고 싶은 물건들로 가득 차 있었다. 지금에서야 고백하지만 그의 책을 읽고 통찰을 얻어 당시 내가 펴낸 책이 『남자의 물건』이다.

『윤광준의 新생활명품』이 나왔다. 거의 10년 만이다. 이번 책은 더 흥분된다. 무심코 지나쳤던 물건들로 매개된 삶의 지혜와 성찰로 가득하다. 백화점에 늘어져 있는 유명 브랜드는 천박하다. 값만 엄청나게 비쌀 뿐, 누구나 하는 이야기가 똑같기 때문이다. 우리 삶이 갈수록 허접해지는 이유는 할 이야기가 없기 때문이다. '내 이야기'가 없는 삶은 초라하다. 『윤광준의 新생활명품』은 바로 이 지점에 서 있다.

술 한 잔만 들어가면 어제 한 이야기 '하고 또 하는' 사람이라면, 반드시 이 책을 읽어야 한다. 연예인, 막장 드라마, 그리고 타인 흉보기 이외에는 달리 할 이야기가 없는 사람들도 이 책을 꼭 읽어야 한다. 괜히 불안한 사람들은 필수다. 모든 불안은 할 이야기가 없을 때 생겨나기 때문이다. 우리는 생각해서 이야기하는 것이 아니라, 이야기하려고 생각한다. 『윤광준의 新생활명품』은 우리가 잊고 있던 바로 그 '삶의 소소한 이야기'를 하고 있다. 그의 책은 아주 희한하게 위로가 된다.

당장은 불필요한, 그러나 꼭 왠지 갖고 있어야 할 것 같은 물건 구매의 '심리적, 혹은 정치적 정당화'는 덤이다. 장담컨대 『윤광준의 新생활명품』을 읽고 나면 '나만의 물건'을 사야 할 이유가 아주 버라이어티해진다.

　김정운 (문화심리학자, 여러가지문제연구소장)

평범함을 비범하게

주한 독일 대사를 지낸 롤프 마파엘의 강연을 들었다. 침체된 세계 경기 속에서도 활기를 잃지 않는 독일의 밑힘을 자랑하는 자리였다. 유명한 '지멘스'나 'BMW' 얘기를 들려줄 줄 알았다. 아니었다. 대사의 입에서 나온 독일의 자랑거리는 개 목줄을 만드는 회사 '플렉시'였다. 개를 키우는 전 세계 사람들의 70퍼센트 정도가 이 회사 제품을 사용한다고 했다. 하찮게 보이는 개 목줄을 잘 만들어 최고 대접을 받는 기업과 이를 바라보는 국가의 자부심에 충격을 받았다.

뜻 모를 거대한 구호와 목표에 매달리는 것이 우리의 풍토다. 어떻게 접근해야 할지 모르는 일을 잘할 수 있을까. 더 잘할 수 있는 일들은 제쳐놓고 뜬구름 잡는 일은 곤란하다. 세상의 풍요는 꿈과 현실의 간극을 촘촘히 메우는 일로 비롯된다. 작고 사소해 보이는 분야가 소중하게 다가오는 이유다.

오랜 세월 쓸 만한 일상용품들을 향한 관심을 키워왔다. 생활

을 빗겨난 시간이란 얼마 되지 않는다는 생각의 실천법이다. 우리는 아침에 일어나 잠들 때까지 물건을 사용한다. 의도적 단절의지가 없다면 이전 상태로 돌아가기도 어렵다. 물건과 함께 뒹굴어야 하는 생활은 차라리 숙명이다. 피할 수 없다면 즐겨야 한다. 더 아름답고 편리한 물건이 주는 위안도 인정해야 옳다.

'생활명품' 저작은 2002년부터 이어왔다. 이번이 세 번째다. '생활명품'이라는 신조어는 내가 만들었다. 뻥이 아니다. 네이버 검색창에 '생활명품'이라는 검색어를 쳐보라. 온통 윤광준이란 이름만 나온다. 일상의 물건이 갖는 가치와 의미가 비로소 통용되고 있는 느낌이다. 새로운 시도와 개념은 처음엔 모두 낯설다. 세상의 인정과 수용은 언제나 더딘 법이다. 멈추지 않고 이어온 시간의 마법은 대단했다. 삶을 위한 좋은 물건이란 늘 필요하다는 확신이 공감을 얻은 게 아닐까.

책에 수록된 물건들은 내 마음대로 결정했다. 모두를 만족시키는 객관적인 판정 기준이란 어차피 없기 때문이다. 몇 가지 원칙을 정했다. 써보지 않은 물건은 다루지 않는다. 접근 범위와 한정된 관심이 문제 될 수 있다. 이는 누가 해도 마찬가지 문제일 것이다. 길게는 20년, 짧게는 두 달 정도 사용해본 물건들이 실렸다. 세월로 검증했거나 새로운 기능과 아름다움의 매력이 다가온 경우다. 업체의 홍보나 로비를 통한 물건은 제외했다. 이건 양심의 문제다. 확신을 말하기 위해선 스스로 자유로워져야 하기 때문이다. 몇 유명 업체와 관계자들은 끈질긴 로비를 해왔다. 왜 유혹이 없었겠는가. 한 번 허용으로 변질될 이후의 대처가 두려워졌다. 난 업체의 이익이 아니라 사용자의 편에 서야

하는 사람이다. 우리나라에서 만든 물건들에 좀 더 애정을 더했다. 이 나라 국민으로서의 도리다. 좋은 물건을 만들어놓고도 알리지 못해 어려움을 겪고 있는 곳이 많았다. 이들 물건의 진가가 제대로 전달되길 바랐다.

물건을 매개로 많은 이들을 만났다. 이 책은 발로 뛴 기록이기도 하다. 멀리 독일과 중국, 일본을 찾아갔고 장흥과 울산, 부산을 돌았다. 미국의 독자는 관련 내용에 덧붙일 새로운 사실도 일러주었다. 좋은 물건 뒤엔 반드시 좋은 사람들이 있다. 물건은 사람이 만드는 것이기 때문이다. 제가 만드는 물건이 많은 사람을 이롭게 할 것이라는 확신은 멋졌다. 하나같이 진실하고 성실한 인품의 소유자들이었다. 어설픈 타협을 하지 않았고 더디고 답답한 세월을 이겨낸 이들이기도 했다. 물건은 곧 인간 정신의 표현이란 평소의 생각을 거듭 확인해주었다.

"평범함을 비범하게!" 독일 파버카스텔 본사 건물에 쓰여 있는 문구다. 간결한 문장에 담긴 의미심장한 내용은 삶의 지침으로 삼아도 좋을 만하다. 누구나 할 수 있는 일을 특별하게 잘하는 능력이란 얼마나 중요한가. 순서가 바뀌어 특별한 일조차 흐지부지 마무리한 경우는 없었는지 돌아볼 일이다. 위대함은 사소한 것으로부터 비롯된다. 일상의 작은 관심과 물건을 다시 돌아보아야 할 이유다.

정상준 주간과는 오랜 인연을 이어왔다. 2008년 낸 『윤광준의 생활명품』도 그의 손에서 나왔다. 각별한 애정으로 뒤를 지켜준 고마움을 잊을 수 없다. 이번 책의 표지와 본문 디자인도 깐깐하

게 조율시켰다. 책을 펴내는 입장에서 이보다 더 좋을 수 없다. 마음에 든다. 『중앙SUNDAY』 정형모 국장의 관심도 중요하다. 연재 기간 내내 한 번도 거르지 않고 다음 아이템에 대한 기대와 격려의 메시지를 보내왔다. 원고 마감을 채근하는 것조차 느긋한 말씨와 미소로 하는 넉넉한 인품에 놀랐다. 성원에 보답하기로 했다. 더 유익하고 재미있는 내용으로 이어갈 다짐이다. 꼼꼼한 편집으로 아저씨를 안심시킨 젊은 미인 김민채 에디터에게도 감사를 보낸다. 무릇 저자란 유능한 편집자를 만나야 빛이 나게 마련이다.

새 봄의 조짐은 부당함을 바로잡은 위대한 시민의 승리로 활기찼다. 난 우리나라가 얼마나 대단한지 오래전부터 떠들고 다녔다. 새로운 기대는 없는 것보다 있는 게 낫다. 할 일이 생기기 때문이다. 각자의 자리에서 완결을 향한 기대와 몸짓은 여전히 중요하다. 무엇이든 잘해야 성공의 인정이 따라온다. 제대로 잘하는 모습을 보여주는 게 선배들이 할 일이다. 희망이란 자산이 후배들에게 남겨질 테니까.

기분 좋은 봄날에 책 한 권을 더하게 되어 좋다. 책 많이 팔리면 만든 이와 읽는 이에게 걸진 술 한 잔 올리겠다. 술 이름은 책 안에 나와 있다. 기대하시라.

2017. 3. 27.
비원에서 윤광준

차례

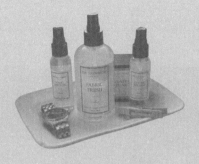

1장
멋과 취향을 품은 일상

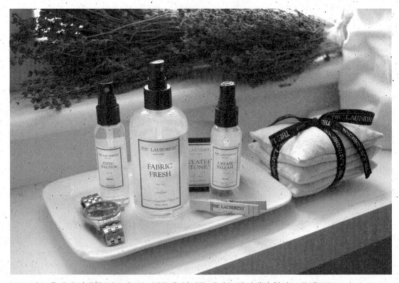

2004년 뉴욕에서 탄생한 '런드레스'는 명품 옷은 명품 세제로 관리해야 한다는 콘셉트로
3년의 개발 기간을 거쳐 출범했다. 좋아하는 옷을 제대로 관리하는 일은
거기 얽힌 추억을 보듬는 시간이기도 하다.

좋은 사람들 곁에 있고 싶은 아저씨의 비밀
'런드레스' 항균탈취제

젊은 시절, 좋아하는 선배가 있었다. 세련된 매너와 스타일리시한 패션을 구가하는 멋쟁이로 소문이 자자했다. 당시 구하기 힘든 독일의 휴고 보스 재킷을 걸쳤고 펠트로 만든 이탈리아제 보르사리노 모자를 썼다. 관심 있는 사람들조차 미처 알지 못하던 아이템을 도대체 무슨 수로 찾아내고 손에 넣었는지 지금도 의문이다. 해외여행도 자유롭지 못하고 인터넷도 없던 시절에 말이다. 지식과 정보가 두세 단계 앞서가는 아티스트는 별종의 인간처럼 느껴졌다. 선배의 말과 행동은 그를 따르던 후배들에게 선망과 절망을 동시에 안겨주었다. 진심으로 그 선배는 멋졌다.

어느 때부터인가 선배를 가까이하기가 꺼려졌다. 마주보고 이야기를 나누는 동안 풍기는 역한 입 냄새 탓이다. 남들은 다 아는 사실을 당사자만 몰랐을 게다. 쉬지 않고 떠들어대는 음악 지식과 유럽 여행담도 악취에 가려 귀에 들어오지 않았다. 애써 멀찌감치 떨어져 앉는 게 상책이다. 달콤한 입담에도 여자들이 꼬이지 않는 이유를 알 듯했다.

세월이 흘렀다. 마누라가 내게 똑같은 말을 하기 시작했다. '입 냄새'가 몸에서 풍기는 '남자 냄새'로 바뀌었을 뿐이다. 처음엔 흘려들었다. 자주 목욕도 하고 나름대로 깔끔을 떨기도 하며 대처를 해왔으니까. 그러다가 마누라가 정색하고 곁에 오기를 꺼려하는 걸 알아챘다. 문득 선배 생각이 났다. 당시의 나이를 역산해보았다. 아뿔싸! 지금의 내 나이와 비슷했다. 냄새의 이유를 알 것 같았다. 나이 먹은 남자가 내는 향기롭지 못한 체취다. 늙음은 하나도 즐겁지 않다.

은근히 신경이 쓰이기 시작했다. 의식할수록 사람들이 내게 가까이 오지 않는 듯 느껴졌다. 산다는 건 반복의 과정이다. 또래 친구들을 유심히 살펴보았다. 치사하게 향수를 뿌리고 다니는 녀석도 있다. 나름 티 나지 않는 좋은 향을 선택했을 터다. 그 또한 말 못할 이유로 인한 대처였을 게다. 난 남세스러운 향수는 싫다. 마초과 남자이기 때문이다.

향에 대한 관심이 높아졌다. 나이 든 남자의 서글픈 대처법이 별다를 리 없다. 보기 싫은 것은 눈 돌리면 가려지지만, 악취는 다르다. 단박에 코를 막고 인상을 찌푸리게 된다. 가까이 다가설 수 없는 이유로 이보다 큰 것은 없다. 나는 앞으로도 여러 사람을 만나 이야기하고 일을 풀어가야 한다. 행여 불쾌감을 준다면 이런 실례가 없다.

냄새는 없애고 향기는 더하다

후배의 차에서는 늘 향긋한 냄새가 났다. 독신남의 자연스러운 생활 에티켓일지 모른다. 언제 어디서든 여자를 태울 때 좋은 인상을 주어야 할 테니까. 차 포켓에 놓여 있는 탈취 스프레이와

달콤하고 은은한 향이 풍기는 방향제의 용도를 알아챘다. 눈에 보이지 않는 숨은 디테일을 실천하는 후배가 다시 보였다. 이젠 앞서가는 후배에게 배워야 할 차례다. 정색을 하고 그에게 내 사정을 고백했다. 해법은 싱거웠다. 악취를 없애고 향기는 더하면 된다나.

냄새 대신 향을 풍기는 후배에게 찰싹 달라붙어 비법 전수를 애원했다. '런드레스LAUNDRESS'를 취급하는 후배를 바로 소개해주었다. 아쉬운 사람이 샘을 파게 마련이다. 당장 그녀를 만났다. 잡지『럭셔리』의 편집장을 지낸 이력만큼 온몸의 자태가 고왔다. 솔직해야 처방이 정확하다. 처음 만난 여자에게 쉽게 털어놓지 못할 고민을 들려줬다. 그녀는 이야기를 듣고 웃었다. 40대인 자기 남편도 형편이 별로 다르지 않다고 했다. 위안은 사소한 동조로부터 찾아왔다.

그녀는 대뜸 들고 있던 패브릭 프레쉬를 꺼내 내 옷에 뿌려주었다. 향수가 아니라 스프레이로 된 항균탈취제다. 냄새는 가리는 게 아니라 먼저 없애는 것이 순서라던가. 옷에 묻은 일상의 체취는 사라지고 이내 은은한 향이 번졌다. 화학 성분의 싸구려 향에서 나는 휘발성 자극도 느껴지지 않았다. 기분까지 맑아진 느낌이다. 효과를 본 김에 넉넉하게 뿌려달라고 했다. 아저씨의 뻔뻔함이 효과를 보았다. 들고 있던 클래식 스프레이 한 통을 통째로 넘겨주었으니.

천연 원료만 사용하는 친환경 탈취제

런드레스는 2004년 미국 뉴욕에서 만들어졌다. 그웬 위팅과 린지 보이드라는 두 여인이 세운 섬유 관련 세제와 방향제(패브릭

케어) 회사다. 둘은 샤넬과 랄프 로렌 같은 패션 브랜드에서 일했던 이력이 있다. 경험은 새로운 아이디어로 옮아간다. 그들은 명품 옷은 넘치는데 이를 빨고 관리하는 명품 세제가 없다는 점에 주목했다. 상식의 허점은 도처에 널려 있는 법이다. 비싼 옷을 세탁소에 맡겼다가 낭패 본 사례가 얼마나 많은가. 여성만의 섬세함은 이 점을 흘려버리지 않았다. 드라이클리닝을 하도록 표시된 옷의 90퍼센트는 물세탁이 가능했다. 명품 옷 사용자들은 좋은 세제로 직접 빨래하는 편을 선호했다. 디자인과 경영을 맡았던 두 사람은 바로 의기투합했다.

온갖 세제와 방향제가 넘쳐나는 시절이지만, 대부분의 사용자는 평소 성분까지 일일이 살펴가며 쓰지 않는다. 광고나 메이커를 믿고 쓸 뿐이다. 인체에 해로울지 모르는 화학 성분을 사용하는 것이 업계의 관행인데 말이다. 메이커 스스로 유해성 여부를 속 시원하게 밝혀준 적도 없다. 폐해는 모두 사용자의 몫으로 남게 됐다. 유해성분이 축적되어 문제를 일으킨 경우를 심심치 않게 보았다. 해롭지 않다는 안심까지 보장된 명품의 필요는 이 지점에서 힘을 얻었다.

런드레스는 천연 원료만 사용한다. 식물과 자연 상태에서 채취한 미네랄이 주성분이다. 표백제는 통상의 염소화합물 대신 산소화합물인 과탄산나트륨을 활용한다. 알레르기와 암을 일으키는 성분과 세척력을 높이기 위한 암모니아도 쓰지 않는다. 세제의 바탕인 동물성 유지는 식물 추출물로 대체했다. 인산염은 환경 문제를 일으키는 주범이다. 규제에도 불구하고 세제 업계에서 여전히 사용하고 있는 게 현실이다.

런드레스는 친환경을 고집한다. 방부제인 포름알데히드와 인

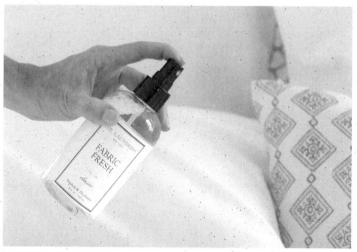

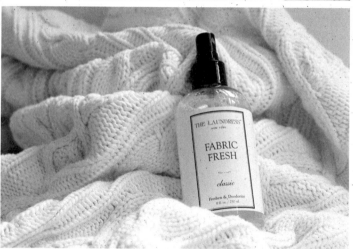

런드레스는 천연 원료만 사용한다. 식물과 자연 상태에서 채취한 미네랄이 주성분이다.
천연향은 자연의 싱그러움뿐 아니라 만드는 이의 시간과 노력을 품는다.

공 향료도 쓰지 않는다. 눈을 따갑게 하는 휘발성 유기화합물도 쓰지 않는다. 관행을 벗어난 제법은 모두 사용자를 위한 배려로 모아진다.

화학합성 인공향이 얼마나 독한지 안다. 향의 원액이 흐른 비닐 봉투가 녹아내리는 것을 내 눈으로 직접 봤다. 끔찍했다. 희석시킨 향을 쓴다 해도 독한 성분마저 없어지진 않는다. 쉽고 싸게 만들 수 있고 짙은 향이 유지된다는 점 때문에 화학향은 방향제의 주력이 되었다.

좋은 향은 천연 재료에서만 얻어진다. 프랑스 그라스에서 수백 송이의 장미꽃을 증류시켜 겨우 눈물방울만 한 장미향 원액이 나오는 것을 본 적이 있다. 천연향을 얻는 과정의 노력을 실감했다. 런드레스 역시 천연향을 쓴다. 자연의 싱그러움이 풍기고 인체에 해롭지 않아야 안심이다. 인공향이 풍기는 강렬함 대신 짙지 않은 향이 은근하게 번진다. 향과 용제가 모두 식물성이란 방증이다.

런드레스 세제와 섬유 유연제는 이미 마누라가 쓰고 있었다. 주부들의 입소문으로 퍼진 효능 덕분일 것이다. 빨래에서 풍기던 강한 자극의 향이 어느 날부터 부드럽게 바뀐 이유를 알겠다. 런드레스는 고농축 제품이어서 조금만 써도 효과가 크다는 얘기도 마누라에게 들은 것 같다. 섬유 특성에 따른 제품군이 풍부하게 구비되어 좋다는 감탄도 잊지 않았다. 직접 빨래를 해본 적 없으니 이런 말을 건성으로 스쳐버렸을 게다.

나의 관심은 오로지 런드레스의 항균탈취제뿐이다. 향보다 더 중요한 게 있다. 행여 날지 모르는 나쁜 냄새를 없애 마음 편하게 사람들을 만나고 싶은 속내가 더 크다. 다른 향이 나는 패

브릭 프레쉬를 마누라 몰래 몇 개 더 샀다. 차 안에 놓아두고 사람을 만날 때마다 옷에 뿌린다. 남아 있을지 모르는 아저씨 냄새를 지우려는 힘겨운 노력이다. 어쩌다 돼지갈비를 먹어도 이제 자신 있다. 필요의 행간을 메워주는 촘촘한 상품 구색은 다양한 기분을 느끼게 해준다. "마초 아저씨도 냄새 난다"는 말에 받았던 상처를 해결할 방법을 찾았다. 더 나이 먹어도 향기가 풍기는 인간으로 살아야 할 텐데…….

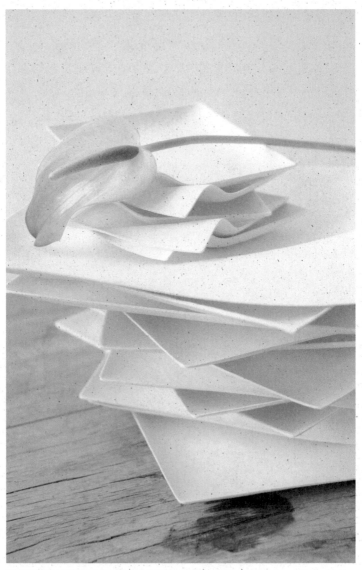
와사라의 종이 그릇은 예의를 다하여 상대방을 대접하는 마음을 담고 있다.

어찌나 고운지 쓰고 버리기 아까운
일회용 종이 그릇 '와사라'

'와사라wasara'를 처음 본 순간 놀랐다. 미술관 오프닝 파티의 분위기를 확 바꿔버린 덕분이다. 와사라로 인해 요란한 케이터링 서비스 없이도 격조와 품위를 갖춘 접대가 가능했다. 정성스럽게 차린 음식과 와인을 담은 와사라의 일회용 종이 그릇은 정갈하고 아름다웠다. 촉촉한 듯 매끄럽고 도톰한 감촉의 종이 그릇 자체가 예술품처럼 느껴지긴 의외다. 투명한 와인글라스를 대신한 와사라 종이컵은 낯설었지만 불쾌하지 않았다. 처음 보는 형태의 흰 접시에 담긴 음식을 나무 포크로 먹는 기분도 각별했다. 무심코 흘려버리기 쉬운 그릇까지 신경 쓴 작가의 눈썰미가 돋보였다. 감동이란 결국 보이지 않는 부분까지 채운 정성에서 나온다.

먹을 땐 몰랐다. 도톰하고 결 고운 그릇을 버리는 순간 아깝다는 생각이 들었다. 이렇게 좋은 그릇을 한 번만 쓰고 버려도 되는 건가? 풍요의 시대에 이렇게 반성하는 마음이 든다면 다행이다. 환경 문제를 어렴풋이 의식하고 있다는 방증이기 때문이다.

이유야 어떻든 전시 오프닝 파티는 인상 깊게 마무리됐다. 작가에겐 미안한 마음이 든다. 전시 내용보다 파티의 그릇이 더 강렬하게 다가왔으니까.

유목민의 생활에서 아이디어를 얻다

와사라는 전통 일본문화를 현재에 되살리는 일에 관심 많은 오가타 신이치로의 작품이다. 그는 도쿄에 자신의 레스토랑을 가진 사업가이자 디자이너로 와사라 제작에서 크리에이티브 디렉터 역할을 맡았다. 여기에 국제 감각의 패션을 전공한 브랜드 프로듀서 타나베 미치요가 합세했다. 이쯤 되면 이들이 만들어낼 물건의 성격과 방향이 짐작된다. 제 나라 전통의 재창조가 세계에 어떻게 통용될지 아는 친구들의 결합이기 때문이다.

분야가 다른 전문가들은 시대의 필요를 정확하게 읽었다. 늘어나는 1인 가구와 연일 이어지는 파티에 주목했다. 어쩔 수 없이 일회용 그릇을 쓰지 않으면 안 되는 경우란 얼마나 많은가.

단 한 번의 쓰임마저 아름다움과 기품으로 채워지길 바라는 사람들은 세상에 널려 있었다. 손에 쥐어지는 종이의 질감은 살리고 미소를 닮은 형태를 담기로 했다. 기존 일회용 그릇이 가진 얄팍함은 사절이다. 일본 문화의 특징인 선의 간결함이 중요했다. 일본에서 종이의 가능성을 탐구하는 작업은 여전히 진화되고 있다. 두 사람이 새로운 물건을 만드는 데 필요한 내용은 얼마든지 결합 가능했다.

일본 종이의 품질과 독특한 질감은 정평이 나 있다. 최근 세계 문화유산에 등재된 전통 종이 '와시和紙'를 비롯해 온갖 종류가 있다. 일본의 유명 아티스트와 생활용품 제작자들이 이를 흘려

어찌나 고운지 쓰고 버리기 아까운 일회용 종이 그릇 '와사라'

버릴 리 없다. 종이로 만들어지는 섬세하고 다양한 공예품과 물건 들이 그 흔적이다.

일본인들의 종이 사랑은 각별하다. 우리에게 가장 친숙한 일본의 종이 작품이 있다. 누구나 들렀음직한 일식집 천장에 매달려 있는 둥근 조명등이다. 유감스럽게도 우리가 만든 디자인이 아니다. 세계적 디자이너 이사무 노구치의 걸작으로 누가 봐도 일본인의 정서와 미감에 공감하게 된다.

와사라의 디자인을 맡은 오가타 신이치로는 종이를 그릇으로 써야 하는 문제를 고민했다. 종이 그릇은 비닐 코팅을 하지 않는 한 액체를 담을 수 없다. 누구나 다 아는 기존 상식으로 접근하긴 싫었다. 분해되는 데 100년 넘는 세월이 걸리는 일회용 그릇이 일으킬 환경 파괴도 참지 못했다. 모순된 조건을 극복할 새로운 종이가 필요했다. 간단해 보이는 구상은 해결해야 할 일들로 복잡해졌다.

종이 용기의 방수 기능은 펄프의 밀도와 두께로 해결했다. 비닐 코팅을 하지 않은 와사라 컵은 놀랍게도 물을 담고 하루 정도 지나도 물이 새지 않는다. 버려지면 바로 썩는다. 환경 친화적 종이 원료는 버려지는 갈대와 대나무에서 얻었다. 오키나와에서 재배되는 사탕수수 찌꺼기 '버개스Bagasse'도 목재 펄프를 대신하는 소재가 됐다.

나는 몽골을 열일곱 차례나 드나들었다. 몽골의 사계를 두루 겪었고 동서 2천 킬로미터로 펼쳐진 너른 땅을 둘러보았다. 방문 횟수가 늘어날수록 유목민의 삶은 경이롭게 다가왔다. 그들은 세상 모든 땅에 사는 사람들 가운데 가장 깨끗한 삶의 방식을 이어간다. 그들은 쓰레기를 남기지 않는다. 방목한 가축들은 식

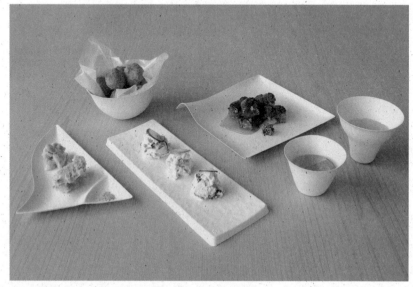

오가타 신이치로는 자연의 순환을 거스르지 않는 유목민의 생활에서
아이디어를 얻었다. 갈대와 사탕수수 찌꺼기로 만든 종이 그릇은
사람이 모이는 시간을 위해 사용되고, 결국 흙으로 돌아간다.

어찌나 고운지 쓰고 버리기 아까운 일회용 종이 그릇 '와사라'

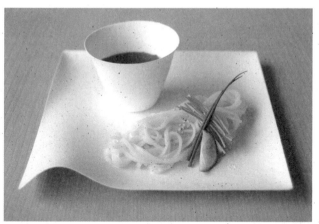

와사라의 모양과 질감은 지금까지의 일회용 그릇과는
전혀 다르다. 그릇을 손에 들고 식사하는 일본 문화에서 비롯된
유기적인 모양과 질감은 손에 쥐었을 때 빛을 발한다.

량으로 삼고 똥까지 말려 알뜰하게 연료로 쓴다. 자연의 순환을 거스르지 않는 생활양식은 놀랍다. 유목민은 쓰레기를 남기지 않는다.

오가타 신이치로 역시 유목민의 생활에서 아이디어를 얻었다. 체험보다 더 좋은 선생은 없다. 섬유소가 섞인 가축의 똥을 성형하면 물이 새지 않는 그릇처럼 바뀐다. 버리면 자연 상태에서 바로 썩는 건 물론이다. 펄프의 성분을 조정하면 같은 효과가 난다는 걸 알았다. 흔적을 남기지 않는 종이가 만들어졌다. 의외로 가까운 곳에서 문제를 해결할 비법을 찾았다.

일회용 속에 숨 쉬는 도자기의 감각

와사라의 진가는 기능과 아름다움이 동거하는 데서 온다. 손에 착 감기는 듯한 형태가 돋보인다. 인간과 사물의 관계를 연장선에 두는 '인간공학적 디자인Ergonomics Design'이 바탕이다. 컵은 잘 쥐어지는 도자기의 곡선을 축소해 옮겨놓은 듯하다. 접시는 기존의 둥근 형태를 벗어버린 자유로운 모양으로 다양하다. 성형이 쉬운 펄프의 특성을 이용해 다양한 굴곡진 꼴을 현실화했다.

작업실 비원에 가끔 많은 사람들이 찾아온다. 커피라도 끓여 이들을 환대해야 도리다. 다량의 일회용 컵을 쓰기가 난감하지만 와사라 컵을 꺼내놓는다. 커피가 담긴 잔을 보고 사람들은 그냥 지나치지 않는다. "누가 만든 거예요?" "멋있어요." "어디서 살 수 있어요?" 이런 반응을 보이는 사람 중 90퍼센트는 여인들이다. 이들의 감탄이 싫지 않다. 일회용 컵이라도 마음을 다한 정성이 받아들여진 덕분이다. 좋은 디자인의 일회용 컵이 사람들의 마음을 뒤흔들어 놓았다.

어찌나 고운지 쓰고 버리기 아까운 일회용 종이 그릇 '와사라'

문제는 그다음이다. 일회용 그릇을 사용하는 죄책감이 든다. 멀쩡한 물건이 버려지는 사실에 대한 거부감은 가시지 않는다. 그래서인지 많은 사람들은 와사라를 버리지 않고 재활용한다. 씻어서 다시 사용하느냐고? 가능한 일이다. 저 혼자 먹는 그릇이라면 얼마든지 반복해 사용할 수 있다. 찜찜하다면 잘 말려서 와사라 전등을 만들고 벽에 매달아 자신만의 예술품으로 변신시켜도 된다.

되짚어보니 독일 뉘른베르크의 행사장에서도 와사라를 썼었다. 곁에 있던 관계자들도 감탄을 멈추지 않았던 기억이 있다. 당시엔 나도 와사라가 유럽 디자인 회사의 제품인 줄 알았다. 좋은 것에 반응하는 이들이 늘어나면 필요는 자연스레 확산된다. 훗날 알고 보니 와사라는 2008년부터 유럽에 진출해 있었다. 사람들은 좋은 것을 기막히게 알아보는 재주가 있다.

와사라를 보면 은근히 배가 아프다. 우리 또한 전통 한지의 우수성을 수없이 외치지 않았던가. 그럼에도 국제적 공감을 이끌어낸 변변한 종이 제품은 없다. 재료가 아니라 접근의 문제다. 과거에 머물러 있는 디자인 감각에서 그 원인을 찾을 수 있을지 모른다. 전통을 현대화하기 위해서는 현재를 해석하는 일이 우선이다. 사람들이 무엇을 원하는지 과거에서 차용해야 할 것이 어떤 것인지 아는 게 순서다. 우선 와사라의 성공에 배 아파하자. 지독히 아파야 배를 치유할 방법이 저절로 찾아질 테니.

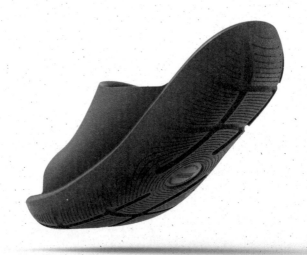

'걷기'가 행복의 출발이라는 확신,
더 쾌적하고 무해한 소재의 신발을 향한 방향성에서
새로운 재료인 '듀플렉스'가 탄생했다. 듀플렉스는
인간 활동의 바탕이 되는 걷기의 쾌적함을 실현했다.

고양이 발바닥의 감촉으로 사뿐사뿐
'토앤토' 신발

발바닥에 닿는 감촉이 얼마나 중요한지 감탄하며 6년을 살았다. 지금 신고 있는 슬리퍼는 찰지며 폭신하고 부드러우며 쫀쫀하다. 온몸의 체중을 싣고도 짜부라지지 않는 강인함까지 갖췄다. 바닥을 끄는 슬리퍼에서는 스치는 소리조차 나지 않는다. 높은 데서 떨어져도 다치지 않는 고양이의 비밀을 안다. 바로 발바닥이다. 발바닥이 시원찮은 고양이는 죽은 목숨과 같다.

지난 달력을 들춰보고서야 6년의 세월을 확인했다. 그동안 단한 번도 다른 슬리퍼를 신어본 적 없다. 발바닥에 밀착된 감촉과 편안함이 각인되어 있는 탓이다. 묵묵히 숨죽여 지내던 발바닥이 다른 슬리퍼를 거부하는 건 당연하다. 고양이 발바닥을 하나 더 단듯한 슬리퍼의 편안함과 폭신함은 무엇으로도 대체할 수 없다.

세월 흘러도 버리지 못하는 신발이 하나 더 있다. 점잖은 아저씨라면 손사래 칠 연두색 아웃도어용 신발이다. 신발의 온갖 면에 구멍이 나 있어 술술 바람이 통한다. 발등을 덮은 신발이지만 착용감을 느끼지 못할 만큼 가볍다. 이 정도 기능을 갖춘 신발이

라면 여느 메이커의 제품이라도 얼마든지 있다. 여기서 끝났다면 나의 호들갑은 신뢰하지 않아도 좋다. 어느 신발에서도 느껴보지 못한 부드러움과 적당한 탄성은 걷기의 피곤함을 중화시킨다. 빡빡머리 아저씨와 함께한 연두색 신발은 유라시아 대륙을 몇 번이나 넘나들었다. 그 신발은 험한 여정을 견디고도 여전히 현역으로 내 곁에 남아 있다.

내가 신어본 신발 가운데 가장 편한 '토앤토TAW&TOE' 이야기다. '가장 편한'이란 수사는 거짓이 아니다. 편하기로 소문난 못난이 신발 크록스의 원형이 토앤토다. 나이키와 아디다스, 리복, 퓨마 같은 세계 일류 운동화 속엔 어김없이 토앤토의 부품이 들어 있다. 충격 흡수 기능과 쾌적함을 강조하는 명품 신발 브랜드들의 거드름도 알고 보면 토앤토에 빚을 지고 있다. 토앤토는 부산의 '성신신소재'에서 만드는 신발 브랜드다.

세계 유명 운동화 브랜드가 채택한 한국의 신기술

성신신소재는 신발 소재만을 전문으로 만드는 회사로는 세계에서 가장 큰 규모다. 한때 우리나라는 세계 최고, 최대 신발 수출국이었다. 운동화 제조의 본산으로 활기찼던 부산은 1990년 이후 쇠락의 길을 걷는다. 많은 업체가 도산했고 업종 변경으로 살 길을 찾았다. 그러나 성신신소재를 세운 임병문은 외려 신발 산업의 미래를 낙관적으로 보았다. 해를 등지고 가는 이에겐 그림자만 드리우지만, 해를 마주보고 걸으면 앞길은 온통 빛으로 가득한 법이다. 세상에 신발 신지 않고 사는 이는 없다는 확신은 옳았다. 집념으로 만든 새 제품은 이전에 없던 감촉으로 사람들을 놀라게 했다.

내 재주로 새로운 기술의 세세함까지 모두 알 도리가 없다. 직

고양이 발바닥의 감촉으로 사뿐사뿐 '토앤토' 신발

접 성신신소재를 찾아간 과정이 어떤지 확인해봐야 안심이다. 공장 내부의 공정은 상식을 벗어난 파격으로 가득했다. 많은 근로자가 열 지어 일하는 모습이 보이지 않았다. 첨단 기계만으로 운영되는 시스템은 많은 인원을 필요로 하지 않았다. 어린애 손바닥보다 작은 금형에서 뻥튀기처럼 신발이 성형되어 튀어나온다. 윗덮개와 굴곡이 있는 복잡한 형체마저 접합 과정 없이 만들어진다. 바로 인젝션 공법의 신기술이다.

충격 흡수 성능을 높인 차진 감촉의 합성수지가 우선 필요했다. 성분과 재료 배합비율을 찾는 오랜 연구와 실험을 거쳐 '듀플렉스Duflex'가 탄생되었다. 탄성 복원률이 높고 온도 변화에도 쉽게 굳지 않는 특성이 돋보인다. 10밀리미터 두께의 듀플렉스에 사람 키 높이에서 달걀을 떨어뜨려도 깨지지 않는다. 고양이 발바닥과 같은 재료가 나온 것이다. '토앤토' 제품에는 모두 듀플렉스가 들어간다. 듀플렉스는 세계 신발 업계의 판도를 바꾸었다. 이보다 더 우수한 신발 소재를 만들어낸 회사가 없었던 탓이다.

흔하디흔한 신발에 더 이상 무엇을 더할까. 기존 신발을 생각하면 모양과 기능을 벗어난 경우가 별로 없다. 그러나 발의 입장에서 신발의 역할을 따져보면 해야 할 일이 여전히 너무나 많다. 발바닥은 작은 가시만 박혀도 움직이지 못하는 민감한 부위다. 신체 하중이 전부 몰리는 인체 역학적 측면에서의 중요성도 만만치 않다. 지금까지 발바닥은 소홀히 대접받거나 잊혔다. 편견과 무관심으로 소외된 대상은 인간의 몸조차 예외가 없다. 성신신소재의 듀플렉스가 누구도 돌보지 않았던 발바닥의 목소리에 비로소 귀를 기울였다.

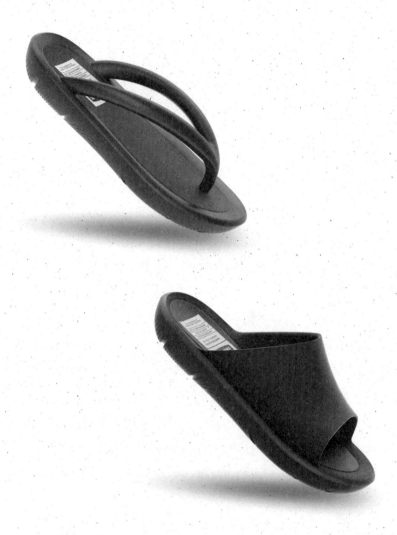

'제2의 피부'임을 내세우는 토앤토는 통증 완화를 도와주는
기능성 신발이기도 하다.

고양이 발바닥의 감촉으로 사뿐사뿐 '토앤토' 신발

모양과 용도에 집중한 신발은 대개 편안함을 부수적 역할로 미루기 쉽다. 이젠 발바닥까지 편안한 신발이 나올 바탕이 만들어졌다. 인간은 쾌감을 충족시키는 방법을 찾아 세련과 고급화를 이끌어왔다. 발바닥의 감각 또한 미분화된 쾌감을 뒤늦게 실천하기 시작했다. 발바닥까지 만족하는 편한 신발이 등장한 시기는 바로 듀플렉스의 탄생 시기와 일치한다. '세상에서 가장 편한 신발'의 바탕에는 듀플렉스가 있다. 세계 유명 운동화 브랜드들의 제품은 듀플렉스 중창Insole을 채택하고 있다. 유난히 편하게 느껴진 신발이 있다면 보이지 않는 듀플렉스가 들어 있을 확률이 높다.

접합 부위 없는 '통짜' '크록스'의 원형

이탈리아의 비브람은 등산화용 밑창을 만드는 전문 메이커다. 신발 부품만으로 유명 독립 브랜드로 우뚝 올라섰다. 인텔 또한 컴퓨터 칩인 CPU 메이커다. 하지만 컴퓨터에 붙은 인텔인사이드 스티커는 부품회사를 거부하는 자부심 있는 브랜드로 통용된다. 브랜드란 곧 특화된 전문성과 자부심의 또 다른 모습이다. '듀플렉스'는 우리나라를 대표하는 신발 소재 브랜드다.

듀플렉스만으로 만든 '토앤토'다. 접합 부위가 없는 공법으로 이름 높다. 대부분의 신발은 각기 다른 소재를 붙이거나 꿰매어 만들지 않던가. 늘어난 두께는 꺾이는 부분의 저항감을 키운다. 맨발보다 편한 신발이 없던 이유다. 부드럽고 편안한 재질이 윗덮개까지 이어져 발등을 감싸는 감촉을 상상해보라. 무심코 신던 토앤토의 신발이 유난히 편했던 이유를 알겠다. 발 위주로 바라본 신발은 여전히 개선될 부분을 많이 남겨두고 있다.

성신신소재의 '토앤토'는 광고를 하지 않으며 아무 데서나 팔지도 않는다. 사용자의 경험만으로 입소문 마케팅을 펼치는 독특한 전략을 구사한다. 토앤토 제품은 일부 병원과 약국에서만 구할 수 있다. 하루 종일 서서 일하는 의사와 발의 건강을 중시하는 의료계 사람들의 신뢰 덕분이다.

천재가 고향에서 대접받지 못하듯 정작 국내에서 '토앤토'를 아는 이들은 많지 않다. 눈 밝은 독일인들이 제품의 우수성에 먼저 주목했다. 브랜드에 대한 선입견 없이 좋은 물건의 가치를 인정해준 것이다. 발바닥이 느끼는 편안함은 국적과 인종의 장벽을 넘었다. 독일에서 먼저 알려진 토앤토의 명성은 국내로 역수입되었다. 사정을 모르는 이들은 토앤토를 독일제로 알기 십상이다.

인간의 감각이란 한번 좋은 것을 체험하면 그 이하의 자극에 둔감해지는 법이다. 무시당하고 천대 받던 발바닥 감각은 비로소 대접 받게 됐다. 제 발에 감기는 부드러움과 찰진 감촉이 이전의 것과 어떻게 다른지는 신어봐야 안다. 여러 종류의 토앤토 신발은 발바닥을 제대로 섬긴다. 어떤 것을 선택하더라도 실망하지 않을 것이다.

정장 차림에 토앤토를 신는 일은 없을 것이다. 하지만 격식을 갖춘 자리에도 어울리는 편안한 신발은 여전히 필요하다. 세련된 멋쟁이의 관심을 끌 정도의 다양한 색채와 디자인을 갖추고 있다면 달라질지도 모른다. 성형하는 데 한계가 있는 합성수지 재질의 기술적 문제를 해결하면 된다. 머물러 있으면 근질거리는 임병문이 가만히 있을 리 없다. 한계는 깨라고 있는 거다. 이후 개선된 촉감과 매끄러운 성형의 디자인이 가능해진 새로운

고양이 발바닥의 감촉으로 사뿐사뿐 '토앤토' 신발

신발 '텐더레이트TENDERATE'가 만들어졌다. 고무신을 연상시키는 날렵한 형태와 세련된 색채가 돋보인다. 나는 텐더레이트를 신고 유럽의 도시를 누벼봤다. 아리비안 나이트에 나오는 신밧드가 된 기분이었다. 뾰족코의 날렵한 일체형 신발 디자인 때문이다. 아무렴 어떤가. 이토록 편하고 폭신한 신발을 신고 파티에도 참석하고 공원을 걸어도 어색하지 않다. 더 중요한 건 고양이 발바닥의 감촉이 이어진다는 점 아닐까.

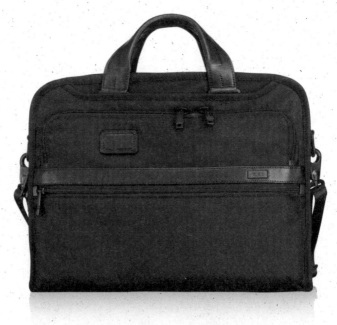

1980년대, 부드러우면서 고기능성인 방탄 나일론 소재를
사용한 여행 가방과 서류 가방을 소개하면서
투미는 '진정한 혁신가'라는 이미지를 구축했다.

밥벌이 밑천 지켜주는
든든한 노트북 가방 '투미'

뉴요커는 역동적이었다. 미국의 현재를 이끌어가는 주역들의 당당함은 깊은 인상을 남겼다. 많은 이들이 메거나 든 검정 캔버스 천의 가방을 유심히 보았다. 중국제 싸구려 가방과 뭔가 달라 보였다. 두터운 질감을 가진 천은 검정색의 깊이감이 도드라졌고 장식 또한 기품이 넘쳤다. 캔버스 천 재질은 아웃도어 용품에나 쓰는 줄 알았다. 멀쩡하게 생긴 도시 세련남들의 선택은 엉뚱했다.

이들의 가방에서 얼핏 미군용품을 떠올렸다. 군용품은 미국의 힘을 보여주는 물건 아니던가. 미군 수통과 요대를 지급받은 신병훈련소 시절부터 난 미군용품에 열광했다. 찌그러지고 때묻은 고물 수통 밑면에 각인된 'U.S. 1948년 제조'라는 글자는 지금도 선명하다. 메다꽂아도 끄떡없는 강인한 수통엔 귀신 붙었음직한 낡은 마개가 달렸다. 폐품처럼 보이는 수통에선 물 한 방울 새지 않는다.

미국 물건의 견고함과 신뢰를 가슴으로 받아들인 사건이다.

미군용품은 이후 전국의 산하를 누볐던 내 사진 작업과 함께한다. 그 가운데 즐겨 썼던 캔버스 천 재질의 행낭이 있다. 나일론 소재에 맞는 개선된 착탈 방식과 편리한 기능에 감탄했다. 뉴요커가 들고 다니는 캔버스 천 가방은 놀랍게도 견고함과 기능성을 겸비한 군용품과 닮아 있었다.

군용품 소재를 패션으로 바꾼 파격

돌이켜보니 컴퓨터 몇 대를 밑천으로 먹고살았다. 사십대 초반 작가의 삶을 살기로 결심한 뒤 생긴 변화다. 노트북 두 대와 스마트폰, PDA, 데스크톱이 나의 작업 도구다. 숨어 있어도 얼굴 모르는 이가 메일로 일감을 의뢰한다. 그들에게 끼적거린 글과 말, 찍은 사진을 팔았다. 컴퓨터가 없던 시절엔 생각할 수도 없는 일이다.

외부 강연을 위한 노트북은 필수품이다. 그간 작업해온 전부가 들어 있는 밑천은 소중하게 다루어야 예의다. 노트북은 좋은 가방에 담기로 했다. 꽤 많은 노트북 가방을 갈아치웠다. 컴퓨터를 사면 끼워주는 중국제 제품부터 폼 나는 가죽 가방까지.

별것 아닌 듯 보이기 쉬운 가방의 역할은 생각보다 크다. 가방은 그 사람이 하는 일과 현재를 일목요연하게 보여준다. 후줄근한 가방을 들고 있으면 사람도 초라해 보인다. 그러나 명성 있는 가방 때문에 사람이 가려져도 곤란하다. 존재의 무게만큼 개성을 드러내야 제격이다.

유럽과 미국을 드나들면서 일하는 남자들의 패션을 유심히 살펴보았다. 옷과 가방, 구두의 절묘한 조화로 멋이 풍긴다. 머리에서부터 발끝까지 제 몸을 디자인의 대상으로 삼아 완결시

밥벌이 밑천 지켜주는 든든한 노트북 가방 '투미'

킨 효과다. 옷차림과 어울리는 용품도 중요했다. 가방은 옷이라는 큰 덩어리에 방점을 찍는 강한 포인트다. 물건 담는 기능을 넘어 자기표현의 설득력까지 더해주지 않던가. 가방을 잘 선택해야 하는 이유다. 세련됨이란 몸에 밴 미적 감각과 생활 태도, 습성의 또 다른 모습이기도 하다.

생활의 아름다움을 실천하는 일은 사치가 아니다. 살아가는 즐거움은 자신의 선택이 충족감과 연결될 때 커진다. 멋진 가방과 세련된 남자들은 분명한 연관성을 갖는다.

자극은 호기심을 부추기게 마련이다. 평소 옷차림에 맞는 노트북 가방 브랜드가 궁금해졌다. 내겐 활동적인 뉴요커의 머스트 해브 아이템인 '투미TUMI'가 제격이다. 투미는 군용품과 연관성 있다는 예상대로 평화 유지군으로 활동하던 이가 만든 브랜드다. 익숙하게 쓰던 군용품을 민수용으로 제품화한 과정이 수긍된다. 1980년대 새로 등장한 방탄 기능을 지닌 나일론 소재는 이전에 없던 참신함으로 가득했다. 기능성을 최우선한 군용품 소재를 패션의 용도로 바꾼 파격적인 실천은 자연스럽다. 투미의 훌륭한 덕목은 발상을 전환하여 새로운 용도를 만들어냈다는 점이다.

투미는 전 미국 대통령인 오바마가 사용해서 유명해졌다. 제나라 물건을 자랑스럽게 사용하던 대통령은 멋졌다. 이를 의도된 쇼라 보지 않는다. 누구보다 활동적이었던 오바마의 자의적 선택이란 점이 중요하다. 그는 틀에 박힌 정치인의 모습을 보여주지 않았다. 화려한 명품 가방을 든 모습은 외려 우습게 보였을게다. 대통령의 후광 덕분인지 몰라도 투미는 세계적 관심을 받게 됐다. 그런 사실만으로 투미를 좋아할 수는 없다. 물건을 편

리하고 안전하게 담는 기능이 품질로 뒷받침된 제품에 더 공감
할 일이다.

가방 곳곳에 숨어 있는 다양한 수납공간

투미의 알파 노트북 가방은 이전에 쓰던 가방들과 달랐다. 우선
쓰는 이의 입장을 고려한 세심한 배려가 눈에 띈다. 노트북은 자
질구레한 관련 부품을 챙겨야 쓸 수 있다. 프레젠테이션 용품과
수첩, 필기구가 함께하지 않으면 난감한 경우에 닥치게 된다. 폼
나는 주역의 뒤엔 언제나 귀찮은 일을 도맡는 보이지 않는 이들
이 즐비한 법이다.

　디자인을 우선한 날렵한 컴퓨터 가방은 수납공간이 항상 모
자란다. 가죽 제품의 경우 삐져나온 내용물 자국이 볼썽사나운

캔버스 천을 가로지르는 가죽 띠부터 큼직한 가죽 손잡이, 커다란 지퍼, 명판까지.
투미는 넉넉한 수납공간이라는 기능성을 확보하며 생긴 두툼한 디자인을 투박함으로 덮었다.

밥벌이 밑천 지켜주는 든든한 노트북 가방 '투미'

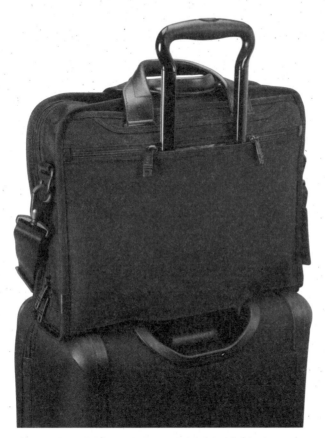

여행용 캐리어 손잡이에 투미 가방을 끼우면 단단하게 고정된다.

그림을 만든다. 그러니 노트북 가방만큼은 여유를 지닌 넉넉함이 필요하다. 아마 투미의 디자이너는 스스로 사용자이기도 했을 것이다. 물건에 경험이 녹으면 더 좋은 결과로 바뀌어 헌신하기 때문이다. 투미 노트북 가방은 공간이 남을 만큼 여유가 있고 곳곳에 수납공간을 두고 있다.

물건의 세계에선 기능과 디자인이 항상 충돌한다. 용도에 충족하기 위해 아름다움을 포기해야 하는 일이 생긴다. 투미 역시 이 부분에서 자유롭지 못하다. 편리한 사용을 위해 날렵함은 일단 접었다. 두툼한 크기와 부피를 반전할 만한 아이디어가 필요했다. 투미는 투박함을 투박함으로 덮어 가렸다. 캔버스 천을 가로지르는 가죽 띠와 큼직한 가죽 손잡이가 해법이다. 지퍼 크기도 키웠다. 사용자의 이니셜을 새길 수 있는 명판도 준비했다. 누가 봐도 '투미'임을 알게 할 붉은색 글씨가 담긴 금속판으로 개성까지 더했다.

나는 전화 한 통화면 전 세계 어디라도 갈 태세로 산다. 밥벌이 밑천인 노트북을 잘 챙겨야 낭패가 없다. 여행용 캐리어 손잡이에 투미 가방을 끼우면 단단하게 고정된다. 번잡한 공항의 어수선함 속에서도 제 눈에 보이는 노트북 가방은 잃어버릴 수가 없다. 점차 떨어지는 집중력과 기억력을 투미의 기능성에 의존한다. 착한 기능이다. 서글퍼도 어쩔 수 없다.

나는 검정 옷을 즐겨 입는다. 투미의 깊은 검정색 톤은 원래 하나인 듯 자연스럽게 어울린다. 감성 마초의 편안한 옷차림에 빼질거리는 명품 가방은 거저 줘도 사절이다. 이젠 서울러Seouler의 자부심으로 살기로 했다. 남의 것을 수입해서 그대로 따라 하던 시절은 지났다. 세련된 한국 아저씨가 되고 싶다. 당당한 내

모습을 보이고 주장까지 펼쳐야 하는 것은 물론이다. 방탄 기능까지 갖췄다는 질기고 질긴 투미 가방으로 일하는 아저씨의 모습은 갖췄다. 이젠 쓸모 있는 인간이 될 다짐만 하면 되는 거 아닌가?

스스로 너무 상업적이지 않게 되도록 노력하는 브랜드가 있다. 자신만의 고집을
밀고 나가는 벨기에 안경 브랜드 '테오'다. 그러한 마음가짐에도 불구하고 테오는
독특한 디자인으로 세계적으로 널리 알려졌다. 테오가 닿고자 추구하는 지점이
틀린 것이 아니었음을, 그들 스스로 증명해가는 셈이다.

두 눈이 입는 파격적인 디자인 '테오' 안경

마흔이 넘으면 신체 노화가 찾아온다. 첫 번째 증상은 대개 시력 저하다. 하루가 다르게 침침하고 흐릿해지는 눈을 예전의 상태로 돌릴 방법은 없다. 노화를 겪는 이들의 한탄은 깊어만 간다.

책을 읽기 위해 맞춘 안경을 쓰고는 조금 멀리 떨어진 컴퓨터 화면도 보지 못했다. 눈 찌푸리고 째려봐도 잔글씨는 가물가물하기만 하다. 짜증을 내며 반복할 수는 없는 일. 결국 읽기용과 컴퓨터용으로 각각 구분해 안경을 갖추게 됐다.

이것으로 끝나지 않았다. 바깥을 돌아다니기 위해선 먼 거리가 잘 보이는 안경이 또 필요했다. 불편함을 보완하기 위한 물건은 자꾸 새끼를 쳐 그 수를 늘려갔다. 늘 읽고 보아야 작업거리가 생기는 직업을 가진 내 일상은 노화와 함께 번잡함으로 가득해졌다. 책상과 테이블 곳곳에 손에 쉽게 잡히도록 놓아둔 안경은 무려 열 개를 넘겼다.

노화의 서글픔을 선택하는 즐거움으로

기왕 안경을 써야 한다면 즐겁게 선택하고자 했다. 온갖 형태와

색깔의 안경을 갖추어 그 세계를 즐기면 된다. 그저 그런 안경은 사절이다. 노화의 서글픔은 얼굴에 개성을 덧대는 것으로 호사롭게 맞서볼 참이다. 이렇게 수를 늘린 안경은 내 의지의 흔적이기도 하다. 여느 물건들이 그렇듯 안경의 세계 또한 만만치 않았다. 관심을 가지면 가질수록, 알면 알수록 그 폭과 깊이가 엄청났다. 익숙한 것과 결별할 때다. 지금까지 알던 안경에는 이제 더 이상 관심 갖지 않겠다.

독일 광학산업의 중심지였던 예나의 칼 자이스 광학박물관에서 본 전시품의 상당수는 '안경'이었다. 안경의 역사가 곧 광학의 역사였다. 인간에게 절실했던 시력 보완을 위해 광학이 발전된 사실을 수긍했다.

시대에 따라 변하는 안경의 재질과 형태가 눈에 띈다. 외눈 안경에서 지금의 패션 안경에 이르는 전 과정에서 버릴 게 하나도 없다. 단순하게 보이는 안경에 담긴 기나긴 역사를 들여다보았다. 안경은 불편을 극복하는 물건에서 아름답고 싶은 욕망의 대리물이 되었다는 결론을 내렸다.

안경잡이의 관심은 어딜 가나 새로운 제품에 머무르게 마련이다. 일본과 프랑스, 독일을 드나들 때마다 안경점을 찾아갔다. 쇼윈도에 진열된 안경은 왜 이리 멋지게 보이는지. 보석처럼 투명한 광채와 선명한 색채로 빛나는 안경은 자체로 아름답다. 인간이 쓰고 걸치는 물건에는 기대하는 꿈이 깃들어 있다. 돋보이고 싶고 인정받고 싶은 욕구. 욕망으로 키워진 관심이 어디로 향할지 우리는 이미 경험했다.

파리 마레 지구에 프랑스 안경 하우스 브랜드인 '안네 발렌틴 ANNE & VALENTIN' 매장이 있다. 들어가본 안경점 가운데 가장

두 눈이 입는 파격적인 디자인 '테오' 안경

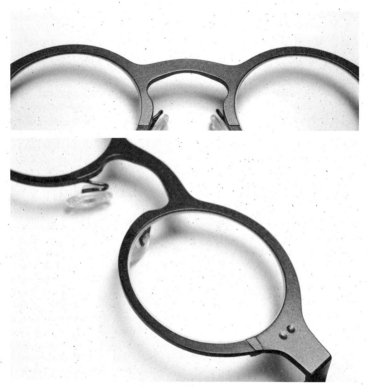

'더 잘 보일 뿐 아니라, 더 좋아 보이는' 것이 테오의 모토다.

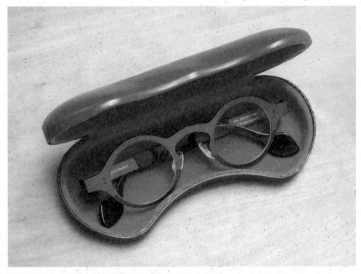

그들에게 안경을 쓰는 것은 시력 보완의 목적만이 아니다.
그 자체로 완전한 액세서리, 그것이 안경이다.

두 눈이 입는 파격적인 디자인 '테오' 안경

인상에 남는 곳이다. 안경점 쇼윈도엔 정작 안경이 많이 보이지 않았다. 마치 맞춤 정장을 취급하는 고급 패션 스토어 분위기랄까, 테이블에 앉아 안내한 직원에게 일대일 상담과 추천을 받아 자신만의 안경을 선택하는 식이다. 검정 벨벳 천으로 감싼 트레이에 안경을 담아 보여주는 직원에게서 안경을 대하는 태도를 읽는다. 안경의 재료인 셀룰로이드와 금속은 표면 처리와 굵기, 색채를 달리해 천변만화의 표정을 짓는다. 안경을 쓰고 벗으며 벌이는 거래 과정이 이토록 즐거운지 몰랐다.

안경을 시력 보완의 수단으로만 생각하면 할 일이 별로 없다. 그때 안경은 렌즈를 고정시킬 틀에 불과하다. 안경을 어떻게 보느냐가 중요하다. 안경은 인상을 바꾸는 적극적인 방법이라는 점이 중요하다. 타고난 얼굴은 바꾸지 못한다. 의지로 얼굴의 변화를 이끄는 가장 쉬운 방법은 안경을 쓰는 것이다. 안경은 적어도 얼굴 면적의 1/4을 차지한다. 안경을 만드는 업체라면 이 부분을 놓칠 리 없다. 쓸 만한 안경을 만드는 대부분의 브랜드는 '안경'이라는 표현 대신 '아이 웨어'라는 말을 쓴다. 얼굴에 걸치는 옷이 안경이라는데 그럴싸하지 않은가.

대칭 구조를 깬 창의적 디자인 '테오'

생각을 바꾸면 할 일이 많아진다. 기능적인 면을 넘어, 안경을 감각되고 개성을 드러내는 표현 수단으로 여기는 거다. 이전에 없던 재질과 형태, 색채가 돋보이는 새로운 디자인의 안경이 쏟아져 나오는 이유다. 개성적인 하우스 브랜드 안경의 전성시대가 된 느낌이다. 낯선 신예들은 파격적이고 신선하다. 최근 서북구의 몇 나라가 흐름을 이끌고 있다. 덴마크, 스웨덴, 벨기에, 네덜란드 등 모

두 디자인 강국이다.

이 나라들의 안경은 하나같이 독특하다. 첨단 소재를 활용해 이전의 안경이 갖지 못한 형태를 보여준다. 가는 철사만으로 디자인한 제품도 있다. 가늘면서 필요한 강도가 유지되는 재질을 확보한 덕에 가능해진 일이다. 다리와 본체의 구분이 없는 맞춤식 철판 안경도 나온다. 도대체 가능할 것 같지 않은 얇은 철판과 철사가 경첩을 대신하는 안경도 있다. 가볍고 질긴 금속소재인 티타늄을 성형시켜 현란한 색채를 입힌 개성파도 등장했다. 안경의 춘추전국시대는 지금 눈앞에 펼쳐지고 있는 중이다.

1밀리미터의 크기 차이가 얼굴을 죄고 1그램의 무게 차이가 두통으로 번지는 민감한 물건이 바로 안경이다. 제 얼굴에 꼭 맞는 안경을 만났을 때의 기쁨은 크다. 안경을 맞추는 것은 사람 만나는 것과 비슷하다. 겪어봐야만 알게 되는 진가는 시간을 통해 선명해진다. 덥석 사들인다고 해서 제 것이 되지 못한다는 말이다.

저만의 안경은 따로 있다. 우연한 조우는 쉽지 않다. 필연적 노력이 따라야 한다. 관심을 갖고 흐름을 파악하거나 안목을 키워 좋은 안경을 제 손에 넣는 일이다. 많이 팔리는 물건, 좋은 안경은 따로 있다.

세상의 좋은 것은 제 발로 다가와 안기는 법이 없다. 발품 팔아 돌아다니고 지갑을 열어 사들이고 써봐야만 제 것이 되는 고약한 특성이 있다. 안경이 주는 호사도 거저 누릴 수 있는 게 아니다. 노화의 서글픔을 선택하는 즐거움으로 바꾸어야 한다. 힘에 부치는 대단한 물건에 대한 기대는 접었다. 내 손으로 선택한 안경에서 '스몰 럭셔리'의 충족감을 키우는 게 더욱 중요하다.

두 눈이 입는 파격적인 디자인 '테오' 안경

삶의 풍요란 양이 아니라 내용의 충실함에서 온다.

유난을 떨어 쓸 만한 안경을 찾아냈다. 벨기에의 하우스 브랜드 '테오theo'다. 남들이 시도하지 않은 파격적인 형태와 강렬한 색채를 입힌 안경으로 이름 높다. 곡선으로 휘어진 브릿지를 한쪽은 직선으로 깎아 대칭 구조를 깬 창의적 디자인이 한 예다. 다양한 모델은 하나같이 개성 넘치는 형태로 마감된다. 비교를 거부하는 듯한 독보적 행보는 안경에도 여전히 할 일이 많음을 보여준다.

테오의 빈티지 컬렉션을 샀다. 렌즈가 작은 둥근 테다. 가벼운 티타늄 재질에 보라색과 검정색이 섞인 투 톤 컬러의 배합이 좋았다. 귀에 닿는 부분은 금속의 차가움을 덮어줄 검정 플라스틱으로 덧댔다. 어느 부분 하나 만만하게 보이지 않는다. 넓적한 귀걸이가 안경의 하중을 분산시켜 콧등이 필요 이상 눌리는 피곤함도 없다. 아저씨가 튀어 보이려 일부러 보라색 안경으로 쓰고 다니는 게 아니다. 이토록 멋진 안경을 내 얼굴이 소화하는 것을 즐기고 있을 뿐이니까.

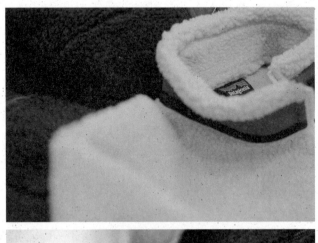

"망가진 옷을 고쳐 입는 것은 자연을 지키기 위한 급진적인 행동입니다."
파타고니아는 오래 입은 옷을 수선하여 재사용하고 재활용하길 권한다.
인간이 환경에 미칠 영향을 최소화하는 것, 그게 파타고니아의 정신이다.

한 번 사서 죽을 때까지 입는 옷, '파타고니아'

아마도 일곱 번째 독일 여행일 것이다. 한 나라를 계속 드나들게 된 이유를 밝혀야 할 테다. 난 사업가도 아니고 그렇다고 여유로운 여행객도 아니다. 뒤늦게 '바우하우스'에 꽂혀 늘그막 공부를 하고 있는 중이다. 100년 전의 변화를 이끈 바우하우스의 스친 흔적만이라도 보게 되길 바랐다. 이렇게 꿴 수많은 인물과 문화, 도시의 이야기를 책으로 남기는 작업을 하고 있다.

또 짐을 싸야 한다. 반복하는 일이지만 번거로움에 익숙해지지 않는다. 매번 장소가 달라지고 계절이 바뀌는 변화에의 대처는 정해진 것이 없다. 없는 것을 당연하게 여기는 간편하고 단출한 짐은 청년 배낭여행객의 전유물이다. 만날 사람과 참석해야 할 자리가 있으며 어떤 날은 낯선 도시의 뒷골목을 누벼야 하는 아저씨의 짐 보따리는 이래저래 늘어날 수밖에 없다.

역시 옷가지가 짐의 가장 큰 비중을 차지한다. 윗옷을 챙기면 바지도 어울리는 것을 준비해야 한다. 거기에 맞는 모자와 신발, 색깔 조합까지 조건에 덧붙이면 그 숫자는 갑자기 불어난다. 뭐, 괴로워할 일은 아니다. 여행은 즐기는 것이다. 필요 이상으로 줄

이고 아껴서 얻을 건 별로 없다. 모처럼 만의 여행에선 해볼 수 있는 것은 다 해봐야 남는 거다. 산다는 건 단 한 번의 쓰임을 위해 번거로움과 어려움을 감수하는 일 아니던가. 기회와 자리가 생겼다면 준비한 내용을 바로 써먹어야 한다.

나는 항상 작은 불편에 크게 반응하고 짜증냈으며 아쉬움을 느꼈다. 옷이 그랬다. 예상치 못한 비를 맞고 젖은 옷으로 낯선 도시를 거닐어본 적 있는가. 당혹감과 처량함은 극에 달한다. 방수까진 바라지도 않는다. 발수 처리된 옷이라도 걸쳤다면 추위에 벌벌 떠는 일은 면할 수 있었을 텐데.

줄여도 별로 줄어들지 않은 여행 짐을 보고 반성도 해봤다. 그러나 돌이켜보면 항상 문제는 준비하지 못한 데서 벌어졌다. 넘치는 것은 덜어내면 되지만 없는 것은 더할 방법이 없다. 기왕이면 여유 있게 준비해서 나만의 작은 사치를 즐기는 것도 여행이 주는 재미다. 필요 없는 물건은 없다. 나은 것과 못한 것의 차이만 도드라질 뿐.

좋은 원단과 꼼꼼한 바느질, 보이지 않는 부분까지 충실하다

2016년 여름, 우리나라에선 무더위가 연일 기승을 부렸다. 그 더위에 대한 강렬한 기억은 짐 싸기에도 영향을 미쳤다. 지레짐작으로 독일 역시 더울 거라 생각하고 옷을 챙겼다. 독일 현지의 날씨 검색도 그대로 믿을 수 없다. 지역마다 더위와 추위의 편차가 큰 것은 물론 맑은 날에도 수시로 비가 내린다. 개떡 같은 독일 날씨는 예전부터 악명이 높다. 애매한 시기인 9월 초 독일 여행을 준비하며 애를 먹었던 이유다.

최소한의 격식을 차려야 하는 음악회도 예정돼 있다. 들판과

호숫가를 걸어야 할 일도 생길 터다. 갑자기 내리는 비에도 대처해야 한다. 이럴 땐 평소 가지고 다니던 '파타고니아patagonia'의 아크릴 소재 재킷과 조끼가 제격이다. 둘 다 아웃도어용 의류이지만 평상복에 걸치거나 더위와 추위가 교차되는 저녁 무렵 가볍게 겨입을 수 있다. 두 벌의 옷만 있다면 돌발 상황에 안심하고 대처할 수 있다.

조끼의 활용도가 제일 높았다. 가벼운 무게와 적은 부피, 뛰어난 발수효과 때문이다. 입고 다니는 동안 몇 번이나 비를 맞았다. 갑작스러운 빗줄기를 피할 방법은 없다. 우산 파는 가게는 뮌헨에 있고 나는 그문트란 시골의 물방앗간 앞에 있을 뿐이니. 해가 진 이후 기온은 급격히 떨어졌다. 물방울을 툭툭 털어낸 조끼는 그런대로 뽀송했다. 아크릴 섬유의 보온성은 높았다. 온기가 곧 윗몸에 번졌다. 한기가 느껴지지 않았다. 휘날리는 트렌치코트를 입은 일행은 스며든 물방울 때문에 벌벌 떨었다.

나의 파타고니아 재킷과 조끼는 20년 넘게 입어온 오래된 옷이다. 그럼에도 낡은 느낌이 들지 않는다. 해지기 쉬운 소매 끝과 솔기의 끝단도 여전히 쓸 만하다. 촘촘한 박음질로 마감된 기능성 섬유의 강인함 덕분일 것이다. 요란한 디자인으로 유행 지나면 촌스럽게 느껴지는 얄팍함도 파타고니아에는 없다. 아크릴 섬유의 본질적 기능인 가벼움과 보온성에 충실한 기능적 간결함을 가졌을 뿐이다.

보이지 않는 부분을 처리하는 건 더 중요하다. 오래 입어도 늘어나거나 처지지 않는 좋은 원단을 썼다. 당연히 보푸라기도 일지 않는다. 불필요한 주머니와 장식도 빼버렸다. 주머니 때문에 달아야 할 지퍼를 생략할 수 있고, 작은 주머니는 생각보다 쓸

일이 없다는 경험칙의 선택이다. 너무 당연해서 지나치기 쉬운 디테일까지 충실하게 채운 것이 바로 파타고니아다.

단순한 삶을 위한 제대로 된 물건 하나

파타고니아는 이상한 회사다. 자사의 제품을 사지 말라는 광고를 내보냈다. 입던 옷을 수집해 수선하고 다시 팔기도 한다. 한 번 사면 죽을 때까지 입으라는 무언의 압력마저 보낸다. 우리식으로 말하면 '아나바다(아끼고 나누고 바꾸며 다시 쓰는) 운동'의 실천이다. 심지어 인간이 돌아다니는 것조차 환경오염의 시작이라는 주장도 펼치고 있다. 그 주장의 골자는 과잉이 만든 폐해를 줄이는 친환경주의를 실천하자는 것이다. 파타고니아를 설립한 이본 쉬나드가 가진 변함없는 신조다.

젊은 시절 주한미군으로 복무했던 쉬나드의 이력이 재미있다. 군 생활은 편했던 모양이다. 주말이면 북한산 인수봉에 올라 암벽 등반을 즐겼다니 말이다. 국내에 전문 알피니스트가 적었던 시절 그가 개척한 루트가 지금껏 남아 있다. 주변 산악인에게 확인해보았다. 쉬나드 코스는 분명히 그의 업적이 맞았다.

이후 미국으로 돌아간 쉬나드는 산악인으로 스스로 물건을 만들어 쓰는 생활 장인으로 활약했다. 자연과 함께하는 삶의 방식은 친환경을 향한 관심을 높이게 된 계기가 된다. 파타고니아의 방향과 소명은 분명해진다. 물건을 쓰지 않으며 살아갈 방법은 없다. 하지만 제대로 만든 물건을 오래 쓰고 필요한 이들에게 나누어 주는 일은 가능하다. 가급적 그 물건은 환경에 영향을 미치지 않는 방법으로 만들어야 한다. 이 단순한 방식을 주장하고 실천해 규모를 키운 회사가 파타고니아다.

한 번 사서 죽을 때까지 입는 옷, '파타고니아'

파타고니아는 페트병을 재활용해 뽑아낸 원사로 옷을 만든다. 얇은 재킷 하나를 만드는 데 약 34개의 페트병이 들어간다. 코튼 제품은 친환경 유기농 면화로 만든 원사만을 쓴다. 비용이 몇 배나 더 드는 것까지 감수하며 환경오염을 최소화하겠다는 의지일 것이다.

　어떤 이들은 파타고니아를 고도의 마케팅 전략을 펼치는 회사로 끌어내린다. 그럴지도 모른다. 하지만 나는 이본 쉬나드가 제 입으로 한 말이 거짓으로 느껴지지 않았다. "단순한 삶을 꾸려가기 위해선 적게 가져야 합니다. 그러기 위해선 하나의 품질이 최고 수준이 아니면 안 되지요."

　얼마나 멋진 말인가. 허섭스레기 열 개보다 똑바로 된 것 하나가 더 큰 힘이 되는 건 맞다. 수단과 방법이 겉돌지 않는 일관성은 중요하다. 파타고니아를 비아냥거리던 사람들조차 결국엔 이렇게 말했다. "그래도 파타고니아 같은 회사는 없어요!"

　파타고니아에 열광하는 사람들이 늘어났다. 도쿄 신주쿠와 서울 논현동에서 중고 파타고니아를 되파는 광경을 목격했다. 낡은 중고 옷이 클래식 빈티지로 취급되고 비싼 값에 팔려나갔다. 옷의 품질만으로 가능한 일이 아니라는 사실이 중요하다.

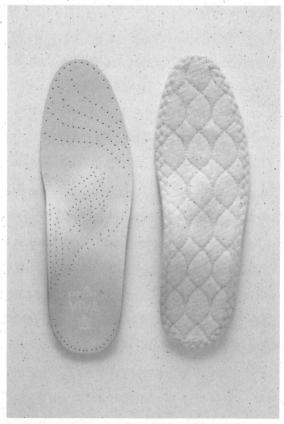

신발 때문에 발이 아파 오래 걷지 못한 경험은 누구에게나 있다.
값비싼 신발도 신어서 발이 아프면 결국 신지 않고 방치하지 않던가.
발을 편하게 해주는 제대로 된 깔창의 탄생은
방치될 뻔했던 신발들에는 구원의 손길이 아니었을까.

긴긴 인생길 편하게 걸어야지 '페닥' 깔창

시력이 떨어지면 안경을 쓴다. 맨눈의 조절 기능이 더 이상 작동하지 않아서다. 역겨운 냄새는 모두 싫어한다. 숨 쉬기가 괴로워서다. 피부가 거칠어지면 괴롭다. 푸석하고 깔깔할 뿐 아니라 남 보기에도 민망해서다. 값만 비싸고 맛없는 음식을 먹으면 짜증이 난다. 맛있는 생명의 먹거리를 알고 있어서다. 정치인들의 입에 발린 소리를 들으면 분노가 치민다. 소중한 시간을 아름다운 음악으로 채워도 모자라서다.

오감을 충족하는 방법이야말로 더 나은 삶을 채우는 즐거움이다. 어느 하나라도 중요하지 않은 게 없다. 감각이란 몸 전체에 퍼져 있지 않던가. 한데 우리는 신체 부위에 공평한 대접을 하지 않는다. 차별과 억압은 제 몸뚱이에서조차 벌어진다. 드러나 눈에 보이는 얼굴 부위에 대한 대접이 가장 융숭하다. 바르고 붙이는 화려한 디자인의 물건이 쏟아지는 이유다. 가려진 몸뚱이와 존재감 없는 곳은 언제나 서럽다. 미모가 경쟁력인 사회에서 서열에 밀린 부위는 푸대접을 받을 뿐이다.

인간의 감각 기관에도 보이지 않는 차별이 있다. 눈과 혀, 피

부는 민감하다. 누구나 좋고 나쁨을 즉각 알아채지 않던가. 그러나 그 감각들을 충족시키기 위한 노력은 의외로 간단하다. 이전 것보다 조금만 낫다면 만족감은 금방 올라간다. 일상적인 생활양식만으로도 별 무리 없이 유지된다. 화질 좋은 TV가 나왔다고 즉시 새로 바꾸는 사람은 드물다. 비싼 음식을 먹는다 해도 만족도가 크게 높아지지 않는다. 적당히 넘어가도 별 문제가 없다는 말이다.

코나 귀는 이보다 더 둔감하다. 이전에 느낀 감각에 비교해 차이를 쉽게 설명할 수 없는 애매함이 존재하며, 그 느낌이 지속되지 않는 게 특징이다. 인간의 후각과 청각은 자극의 차이를 느끼지 못하고 지나치는 경우가 확실히 많다. 하지만 둔한 코와 귀의 감각도 좋은 걸 알게 되면 문제가 심각해진다. 한 번 높아진 상태가 각인되면 이전으로 되돌아가지 못하는 고질병을 남긴다.

감별 기준이 명확하지 않은 추상적 감각을 충족하려는 게 외려 문제다. 엄청난 비용과 노력이 드는 까닭이다. 난 귀 하나 즐겁자고 평생 오디오에 빠져 허우적거렸다. 조금이라도 나은 소리를 듣기 위해 지치지도 않고 스피커와 앰프를 바꿔대고 음반을 사들였다. 그 노력과 시간으로 공부를 했다면 아마도 박사 학위 서넛은 내 손에 들려 있었을지 모른다.

냄새는 또 어떤가. 인간이 누리는 마지막 호사로 불리는 것이 향의 탐닉이다. 침향을 미향의 최고로 꼽는 데는 이견이 없다. 귀한 침향을 사들이고 즐기기 위한 노력은 상상을 넘는다. 외부와 차단된 공간과 분위기까지 마련하는 데 평생 번 돈을 다 쏟아부은 사람이 있다는 걸 안다.

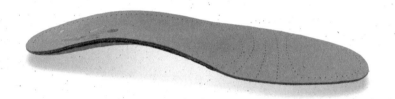

신발은 발바닥을 담는 그릇이다. 발바닥에 체중이 실리면 단위면적당 무게는 수톤의 압력을 받는 것과 같다. 발바닥은 태어날 때부터 이미 막중한 사명을 안고 있었던 셈이다. 1955년 문을 연 페닥은 고객과 판매자 모두를 만족시키는 깔창이 없다는 점에 주목해 1965년부터 깔창을 생산하기 시작했다.

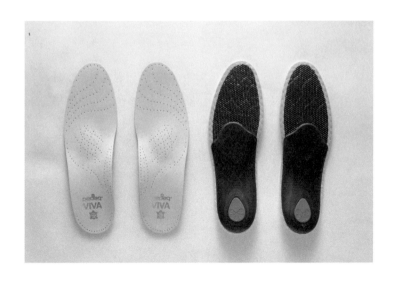

구두는 멋진데 발이 편하지 않다는 불편한 진실

무릇 모든 감각은 저마다의 중요도에 따라 해소 방법을 찾게 마
련이다. 세상에 존재하는 온갖 물건은 인간의 세분화된 감각을
충족하기 위한 구체적 대안이다. '이러한 물건이 과연 필요할
까?'라는 생각이 드는 물건은 작은 차이를 하늘만큼 여기는 마
음으로 만든다. 큰 문제엔 외려 덤덤해지는 게 사람이다. 악다구
니 쓰고 죽기 살기로 대드는 사안이란 언제나 우습고 찌질해 보
이는 일 아니던가. 고급 취향의 물건 또한 욕망과 기대 사이의
틈을 얼마나 세밀하게 채우는가에 달려 있다. 보이지 않는 작은
충족 없이 큰 것이 제대로 굴러갈 리 없다.

　차별받고 무시당하는 신체 부위를 떠올려본다. 배와 등, 팔꿈
치와 무르팍, 발바닥 같은 곳이 아닐까. 아버지를 아버지라 부르
지 못하는 자식이 신체 부위에도 있다는 건 엄연한 사실일 게다.
이유는 간단하다. 눈에 띄지 않아 드러낼 필요가 없거나 못생겨

서 감추고 싶다는 점.

중요도에 비해 가장 푸대접 받는 부위가 발바닥이라 생각한다. 발은 신발로 감싸면 된다. 멋진 신발과 구두가 지천에 널린 이유다. 모두가 신경 쓰는 관심은 대개 여기까지다. 그러나 아는 사람은 다 아는 비밀이 있다. 폼 나는 명품 신발이 하나도 편하지 않다는 사실이다. 멋진 디자인을 위해 발바닥의 편안함은 배려하지 못한 무신경은 너무했다. 신발은 발바닥을 담는 그릇이다. 발바닥을 편하게 감싸지 못하는 신발은 아무리 화려해도 좋은 물건이 아니다.

우리 집 신발장엔 꽤 많은 신발이 있다. 가만히 생각해보니 신던 신발만 집중적으로 신게 된다. 발이 편하다는 이유를 빼면 다른 요인은 궁색해진다. 자주 신는 신발이라고 다 만족하는 것은 아니다. 오래 걸으면 바닥이 딱딱해지거나 피로감이 든다. 구두도 그렇고 편한 캐주얼 타입의 신발도 마찬가지다. 어쩌면 신발에만 온갖 혐의를 다 씌울 문제가 아닐지 모른다.

식물성 추출물로 무두질한 천연가죽 깔창

우연히 의문이 풀렸다. 부산에 위치한 성신신소재라는 회사를 방문했던 일이 계기다. 그곳에서 충격 흡수와 하중 분산 기술이 들어간 깔창을 넣은 신발을 신어보고 깜짝 놀랐다. 발뒤꿈치로 전해지는 충격이 이토록 부드럽게 흡수될지 몰랐다. 신발보다 깔창이 착용감을 좌우한다는 놀라운 사실을 확인했다.

발바닥에 자기 체중의 전부가 실린다. 막중한 사명에 비해 대접이 소홀했다는 자각이 들었다. 발바닥은 단위면적당 몰리는 무게로 치면 수톤의 압력을 받고 있는 부위이기도 하다. 지금껏

신었던 구두의 밑창은 언제나 딱딱했다. 발바닥이 불편하고 고통을 느끼는 건 당연했다. 나보다 먼저 문제를 실감했던 이들이 이미 대책을 마련해두었을 것이다. 그러고 보니 베를린 시내에서 의외의 모습과 마주친 적이 있다. 명품 구두 대신 명품 깔창을 팔고 있는 것이 아닌가. 번화가 전문점에서 '페닥pedag'을 취급하고 있다. 발바닥을 위한 온갖 아이디어를 실천한 세부의 충실함에 놀랐다. 500여 종이 넘는 다양한 깔창은 오로지 편한 보행만을 연구한 전문성의 흔적이었다.

60년 넘게 깔창만 만들어온 페닥의 제품은 과연 달랐다. 스포츠 의학자와 정형외과 전문의가 동원되어 인체공학의 완성을 이어간다. 각자가 좋아하는 신발에 필요한 깔창을 선택해 걷는 데 쾌적함을 더하면 그만이다. 화려한 조명 속에 진열된 깔창에서는 신발에 넣는 물건이라는 칙칙함이 느껴지지 않았다. 거리 귀퉁이 간이 구두닦이 부스 벽에 걸려 있던 구질구질한 인상의 깔창이 아니다. 조악한 포장지와 메이커가 주는 낮은 신뢰감 때문에 사고 싶어도 사지 못했던 것이 서울에서 파는 깔창이었다. 독일에선 과학적 효능을 입증한 발바닥을 위한 상품이 번듯한 전문점에서 팔리고 있다.

페닥 깔창을 사서 신던 신발에 넣었다. 금세 발바닥에 편안함이 느껴졌다. 난 걷고 돌아다녀야 밥이 나오는 사람이다. 뒷머리를 때리던 걷기의 충격이 현저히 줄어들었다. 더운 날 맨발로 신으면 땀에 미끄러지던 감촉도 사라졌다. 호텔로 돌아와 깔창을 찬찬히 들여다보았다. 깔창 소재가 천연 가죽이라는 것을 알았다. 발바닥에 해로운 성분을 남기지 않도록 식물성 추출물로 무두질한 가죽이다. 충격 흡수 실리콘과 발의 모양을 잡아주는 플

라스틱 프레임이 뒤축에 있다. 서로 다른 소재를 붙인 접착제에선 이런 물건이 으레 풍기던 휘발유 냄새도 나지 않는다. 인체에 해로운 소재와 방법을 쓰지 않고 깔창을 만든 게 맞다.

무관심 속에 살던 내 발바닥이 편안해졌다. 무디고 무딘 발바닥 감각이 제대로 대접받은 셈이다. 좋은 상태가 무엇인지 알아버리지 않았을까. 이젠 폐닥보다 나쁜 감촉을 참지 못할 것이다. 발바닥을 인정해주길 잘했다. 아버지를 아버지로 부르게 된 발바닥이 신이나 더 열심히 일할 테니.

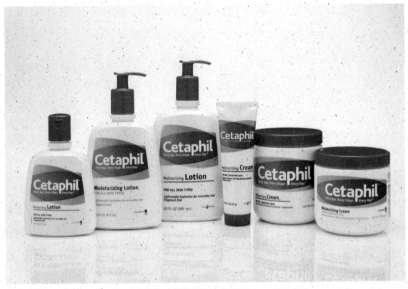

세계적인 피부 전문 제약 기업 갈더마가 출시한 화장품인 세타필은
70여 년의 전통을 자랑한다. 연령과 성별에 관계없이 모두의 삶에
보편적인 피부 건강 해결책을 제공하겠다는 철학으로 만들어진 세타필은
신생아부터 성인까지, 모두에게 착한 화장품이다.

아이부터 어른까지,
착한 스킨케어 화장품 '세타필'

세상은 넓고 할 일은 많다. '피스 앤 그린보트'를 타는 것도 할 일들 중 하나다. 피스 앤 그린보트는 한국과 일본의 시민들이 평화와 환경 문제의 해결 방안을 모색해보자는 취지로 만든 프로그램이다. 커다란 배에서 1천 명에 가까운 인원이 함께 숙식하며 크루즈 항해를 한다.

살면서 여러 배를 타봤지만 한가한 여행객들의 호사 정도로 생각하던 크루즈 여행은 처음이었다. 세상에 겪어봐야 알게 되는 것이 어디 크루즈 여행뿐이던가. 그런데 크루즈 여행은 정말 좋았다. 배 안에서 벌어지는 유익한 프로그램과 사람들을 사귀는 재미 때문이었다. 한국과 일본의 시민들은 격의 없이 어울리고 토론했으며 웃으며 즐겼다.

한 배를 타는 순간 사람들은 운명공동체가 된다. 고립된 공간에서 대립과 다툼이 끼어들 틈은 없다. 말하지 않아도 서로를 이해하고 존중해야 할 필요만이 넘친다. 열흘의 시간을 함께 겪는 동안 정치적 이슈는 떠올리지 않았다. 배 안에서 마주치는 일본

인은 모두 친근하고 살가운 이웃이었다.

오키나와로 향하는 바다엔 큰 파도가 일지 않았다. 강렬한 햇빛은 살을 파고들 듯 따가웠다. 코끼리 피부라도 견디지 못할 것이다. 모자를 쓰는 것은 위안에 불과했다. 햇살의 위력은 대단했다. 히말라야 고산지대의 강한 자외선 빛만큼이나 파고든다. 얼굴이 따갑고 후끈거린다. 물러설 내가 아니다. 미련하게 버티고 서서 눈앞에 펼쳐지는 바다를 마음껏 눈에 담을 것이다. 오늘 아니면 이 바다에 다시 설 기회는 찾아오지 않는다.

선미 데크에 서 있는 중년의 일본인을 보았다. 그 또한 나와 같은 심정일 게다. 그는 바다를 바라보는 내내 얼굴에 연신 무엇인가를 발라댔다. 흔히 보던 자외선 차단제가 아니다. 생소한 브랜드의 튜브형 크림이다. 그는 유심히 들여다보는 내게 관심을 보였다. 벌겋게 단 얼굴이 안쓰러워 보였을지도 모른다. 대뜸 자신의 크림을 건네며 발라보라 했다.

한 배를 탄 운명공동체의 유대감은 남달랐다. 제 얼굴이 따가우면 상대의 얼굴도 따가운 법일 테니, 역지사지의 배려에는 망설임이 없었다. 고맙게 받아들어 얼굴에 발랐다. 그 순간 느낀 청량감을 지금도 잊지 못한다. 크림 하나로 진정되는 얼굴의 반응이 놀라웠다. 아리가토! 아리가토! 외마디 일본어는 이럴 때 써먹는 것이다.

코끼리 같은 피부도 순하고 촉촉하게

배 안에는 각계 전문가들이 타고 있다. 14년 동안 정신병원에서 전담 간호사로 일한 이력을 가진 박사도 그중 하나다. 최고의 간호란 환자가 편하게 잠들게 하고 쉬고 먹게 해주는 일뿐이라는

아이부터 어른까지, 착한 스킨케어 화장품 '세타필'

지론이 멋졌다. 누구보다 현장의 사정을 잘 아는 전문가의 말은 어렵지 않았다. 이후 대학 교수가 된 이의 해박함과 유쾌함은 서로 다투지 않았다. 강요해서 생기는 믿음이란 진의를 의심케 되지 않던가. 나는 이토록 명쾌하게 간호의 정의를 내려준 김미진 박사에게 신뢰를 표했다.

그녀에게 낮에 있었던 일을 얘기했다. 흰색 용기에 푸른색 글씨 'C'밖에 기억나지 않는 크림의 이름을 아느냐고 물었다. 대뜸 손뼉을 치며 "아! 세타필." 전문가의 대답은 빨랐다. 피부가 여려진 환자들에게 마음 놓고 쓸 수 있는 제품이란 설명과 함께 예찬론을 펼치기 시작했다.

'세타필Cetaphil'은 여느 화장품 회사 같은 마케팅을 펼치지 않는다. 품질 우위의 입소문만으로 소비자에게 다가선다. 피부에 해가 없는 기초 화장품의 본질만을 내세우는 정직함이 전부다. 세타필은 1947년 피부과 치료제와 화장품을 내놓았다. 일반 화장품이 아닌 피부과 치료제로 출발한 이력을 주목해야 한다. 1964년에야 의사의 처방전 없이 살 수 있는 일반 화장품으로 바뀌었다.

세타필을 생산하는 회사의 배경이 어마어마하다. 커피로 유명한 스위스 '네슬레'와 프랑스의 화장품 회사 '로레알'이 합작해 세운 피부전문 제약기업 '갈더마Galderma'다. 스위스에 본사를 두고 전 세계에 34개 자회사를 거느리고 있는 다국적 기업이기도 하다. 국제적 규모와 영향력은 말할 것도 없다.

내게 세타필은 생소한 이름일 수밖에 없다. 여자에게 잘 보일 일이 없어진 지금 화장품은 관심 밖 영역이다. 주변에서 제 얼굴에 자신 있는 사람들도 별로 보지 못했다. 나름 감추고 싶은 부

분은 얼마나 많던가. 내 고민도 별로 다르지 않다. 거친 피부와 여드름 자국이 깊게 패인 내 얼굴. 기르고 있는 콧수염도 사실 그 흔적을 감추기 위한 장치다. 속 모르고 콧수염이 멋있게 보인 다는 여인들의 말을 들을 때마다 냉소를 보냈다.

김미진은 나의 거친 얼굴을 측은하게 바라보았다. 마치 세타 필 전도사처럼 세타필을 쓰면 코끼리 같은 피부가 순해지고 촉 촉하게 바뀐다 했다. 귀가 솔깃해졌다. 그녀는 자신이 쓰던 세타 필 로션을 우선 써보라고 건네주었다. 살다 보니 여자의 화장품 도 넙죽 챙기는 뻔뻔함이 내게 생겼다. 밑져야 본전이다. 거저 얻은 로션이니 푹푹 찍어 얼굴에 발랐다.

둔감한 피부인 나도 바로 알겠다. 끈적임도 향도 없는 평범한 로션이 발린 얼굴은 이전과 달랐다. 피부가 당기는 느낌이 없다. 화장품 광고에 나오는 촉촉한 느낌이란 바로 이런 것이었다. 여 자들이 화장품 선택에 민감해지는 이유를 알 것 같다. 제 얼굴에 바로 반응하는 화장품을 선호하는 이유다. 촉촉한 피부가 더 매 력적으로 보인다는데 어찌 지갑을 열지 않을까.

넉넉한 용량, 저렴한 가격, 무엇보다 빼어난 진정 효과
피스 앤 그린보트 탑승으로 얻은 게 많다. 세타필을 알게 된 일 도 중요하다(초청해준 분들의 대의를 찌질한 사적 감흥으로 바 꾼 결례를 용서하시길). 이후 나는 세타필의 자발적 사용자가 됐다.

세타필은 대형 마트부터 인터넷 쇼핑몰까지 여러 경로로 구 입할 수 있다. 큰 용기에 가득 담긴 로션의 값은 황당할 만큼 싸 다. 신뢰 받고 있는 유명 메이커 제품 아니던가. 처음엔 가격표

가 잘못 붙은 줄 알았다. 마누라는 평소 화장품이 얼마나 비싼지 강조해왔다. 하지만 좋은 화장품에는 비싼 값을 치러야 한다는 선입견은 세타필로 인해 무너졌다.

남자가 쓸 화장품이 뭐 대단한 것이 있을까. 아니다. 평소 함께 여행했던 문화심리학자 김정운의 세면도구 가방에서는 온갖 화장품이 쏟아져 나왔다. 개그맨인 아들 녀석도 용도를 알 수 없는 많은 화장품을 쓴다. 놀랐다. 외모가 경쟁력이 된 세태를 거스르지 못하는 선택일 것이다. 아직까지 내겐 촉촉한 피부를 유지시켜주는 로션 이상의 화장품은 필요 없다. 피부를 해치지 않는 안전성과 당김 없는 상태를 만들어주는 용도면 충분하다.

커다란 세타필 로션 한 통이 내 얼굴 미용의 전부다. 쓰면 쓸수록 효능에 감탄하게 된다. 그전까지는 마누라가 사주는 로션과 스킨을 사용했다. 독특한 향과 청량감만이 기억난다. 그것들을 쓰면서도 피부 바탕을 안정시키지 못하는 데 대한 불만은 여전했다.

세타필 로션은 화장품이 아닌 피부 진정제 같다. 현혹시키는 향이 없다. 피부에 도움이 되는 성분만을 담기 위함이다. 색도 없다. 대신 여유 있게 찍어 쓰라는 듯 넉넉한 용량이 다가온다. 포장의 화려함은 더더욱 없다. 담겨 있는 흰색 젤은 피부만을 위해 종사한다. 내 거친 얼굴이 촉촉해 보였다면 그 비결은 단 하나다. 세타필을 쓴다는 것뿐.

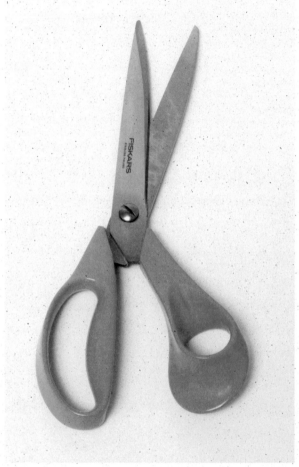

핀란드에서 가장 오래된 기업인 피스카스는 1649년 제철소로 문을 열었다.
피스카스의 상징과도 같은 주황색 플라스틱 손잡이 가위는
1967년에 만들어졌는데, 그것이 세계에서 널리 통용되고 있는
플라스틱 손잡이 가위의 시초였다.

정교하고 편안하고 속 시원하게 '피스카스' 가위

나는 기업과 일반인을 대상으로 강연을 한다. 그때마다 자기소개가 따르게 마련이다. 시시콜콜한 물건과 찌질한 이야기 수집에 관심이 있다고 나를 소개한다. 청중들의 반응을 유심히 살펴보게 된다. 연사는 그럴싸한 경력과 업적을 강조해야 청중의 관심을 끌지 않던가. 실망한 눈초리가 역력하다. 그 자리에 섰던 연사들에 비해 턱없는 함량 미달이라는 의혹을 보냈음이 분명하다. 그러나 나는 아무렇지도 않다. 작고 사소한 것의 힘이 얼마나 큰지, 그것이 오히려 엄청난 것을 끌고 간다는 믿음을 저버린 적 없으니까.

2016년을 마지막으로 우리나라를 떠나는 독일 대사 롤프 마파엘의 강연을 들었다. 독일에 밑힘이 된 강소기업의 역할을 강조한 내용이었다. 사례를 든 첫 번째가 무엇인지 궁금하지 않은가. 개 목줄을 만드는 '플렉시 frexi'라는 회사다. 유럽을 이끌고 나가는 힘센 나라의 자랑거리가 개 목줄이라니! 기절할 뻔했다. 알고 보니 전 세계 애견가들이 선호하는 최고의 개 목줄 70퍼센트가 플렉시 제품이라고 한다.

이어 연필·칼·안경 같은 물건을 만드는 회사가 소개됐다. 이들은 하나같이 작아서 잘 보이지 않고 화려하지 않아 돋보이지 않는, '좀스러워' 보이는 물건들을 만든다. 부강한 독일을 이끌어가는 주역들은 하나같이 작지만 최고를 지향했다.

크고 거창한 일에만 관심을 집중하는 것이 과연 대범함일까. 모두가 폼 나는 역할과 힘을 쫓는다면 나머지는 누가 메울까. 사소해 보이고 작은 것들이 탄탄해야 큰 것이 무너지지 않는다. 멀쩡한 육신을 무너뜨리는 암은 작은 세포의 이상에서 비롯된다. 우스워 보이는 작은 것들은 절대 우습지 않다. 대수롭지 않게 생각하는 사람들이 많을 뿐이다.

자주 쓰는 물건일수록 더 아름답고 편리해야

사람들은 큰 불편 앞에서는 담담하고 의연하게 대처한다. 타던 차가 고장 나면 당연히 버스나 전철을 이용하지 않던가. 반면 사소한 불편엔 외려 민감해지고 분노마저 치민다. 멀쩡하게 굴러가는 차 속의 에어컨이 고장 나면 짜증은 열 배로 커진다.

가위 같은 물건도 여기에 해당된다. 평소 잘 느끼지 못하지만 쓸 일이 생겼을 때 비로소 안다. 손마디가 아프거나 깔끔하게 잘리지 않을 때의 문제를. 이런 부분이 아무렇지도 않다면 통 큰 대한민국 사람이 맞다.

사소해 보이는 물건일수록 제대로 만들기 어렵다. 소모품 취급을 받거나 정성을 쏟은 만큼 부가가치가 생기지 않기 때문일 것이다. 사용자와 생산자가 별 신경을 쓰지 않는 건 당연하다. 산다는 것은 온갖 자질구레한 물건들과 뒹구는 일이다. 이들 물건에 품격과 더 나은 성능을 기대하는 일은 잘못된 일일까. 자주

정교하고 편안하고 속 시원하게 '피스카스' 가위

쓰는 물건일수록 더 아름답고 편리하며 감각적 기대를 충족시켜야 한다. 일상을 떠난 삶의 시간이란 허공에 부유하는 꿈과 다를 게 없다.

고급품으로 갈수록 감각적 충족의 내용이 중요해진다. 더 부드럽고 매끈하며 자극이 적은 순화의 상태가 바라던 것들이다. 마시고 취할 30년산 위스키는 짧은 연산보다 향과 부드러움이 더해진다. 약간의 차별을 얻기 위해 들여야 하는 비용은 생각보다 훨씬 크다. 가위와 같은 일상의 물건에도 이런 감각적 충족이 가능할까. 나는 오래전부터 핀란드의 작은 기업 '피스카스 FISKARS'를 주목했다.

세계 1등을 만든 핀란드 강소기업의 힘

가위 하나로 세계적 명성을 이어온 회사가 피스카스다. 요즘 뜨고 있는 북구의 디자인을 말할 때 빠지지 않는 회사이기도 하다. 써본 이들이 하나같이 감탄한다. 도대체 가위에 무슨 짓을 했단 말인가. 모두가 인정하는 세계 1등의 가위라면 뭔가 다른 점이 있을 터다.

적게는 손가락 두 개 많으면 네 개를 넣고 다른 한쪽엔 엄지손가락이 들어가는 구멍이 있는 손잡이, 여기에 교차하는 금속 날이 가위의 전부 아니던가. 인류 역사에서 가위의 기본 구조는 하나도 달라지지 않았다. 여기에 디자인을 입히고 잘리는 감촉까지 좋게 만들었다면 어떤 모습이 될까. 피스카스의 디자이너 올로프 벡스트룀은 6년간의 연구를 거쳐 새로운 가위를 만들어냈다. 1967년의 일이다. 주황색 플라스틱 손잡이가 달린 가위인 'O 시리즈'의 출발이다.

지금 보면 코웃음 칠지 모른다. 이 정도 디자인이라면 지금 세계 어디서나 볼 수 있는 흔하디흔한 가위와 하나도 다를 게 없다. 겉모습이 똑같아 보이는 이유란 간단하다. 다른 가위들이 원조 격인 피스카스의 뒤를 따라간 것이기 때문이다. 사람들은 일본제 가위의 우수성을 많이 이야기한다. 과연 그럴까. 일본 가위 또한 피스카스의 디자인을 모방하기 전까지는 가위 날의 품질이 좋다는 사실에 머물러 있었을 뿐이다.

내 손에 맞춘 듯한 손잡이의 그립감

50년 전 상황으로 상상의 나래를 펼쳐보자. 당시 가위는 대량생산되지 않았다. 인간공학이란 관점으로 물건을 만들지도 않았다. 피스카스는 세계 최초로 가위의 양산체제를 갖춘 회사로 기록된다. 이런 부분은 만든 회사의 자랑거리이니 우리로선 감흥이 없다. 그다음이 중요하다.

손가락에 부담 없이 힘 들이지 않고 물건을 자르는 인체공학 디자인을 완성했다. 지금도 생산되는 O 시리즈의 현대판인 클래식 가위에 손을 넣어보면 안다. 손가락이 들어가는 손잡이 부분의 굴곡엔 대칭면이 없다. 휘어지는 만큼의 각도로 매끈하게 뒤틀려 있다. 손의 크기에 맞는 손잡이를 선택하면 마치 내 손에 맞춘 듯한 편안함이 느껴진다. 피스카스만 쓸 때는 모른다. 당연한 것일 테니. 다른 가위를 써보아야만 비로소 안다. 별것 아닌 듯한 플라스틱 손잡이에서 편안함과 기능이 공존할 수 있음을.

옷감 재단사나 가죽공예 전문가들이 쓰는 수제 가위를 보라. 전문용 가위의 특징이란 모두 손잡이가 얼마나 편하고 피곤을 덜 느낄 수 있느냐에 모여 있다. 이들 가위의 가격은 만만치 않

다. 피스카스 가위가 우수한 것은 결국 손잡이 디자인의 차별성에서 온다.

　대량생산의 이점인 저렴한 가격과 멋진 디자인으로 눈을 끈 피스카스의 성공은 당연할지 모른다. '페라리Ferrari' 자동차의 가죽 시트를 만드는 장인들도 피스카스를 쓴다. 감각으로 찾아낸 최고의 도구이기 때문일 것이다.

　좋은 가위란 깔끔하게 잘 잘려야 한다. 요즘 세상에 잘 잘리지 않는 가위가 있을까. 중국제라도 기본 성능의 차이는 크지 않다. 조금만 주의를 기울여보라. 피스카스 가위의 손잡이에서 전달되는 감촉은 훨씬 부드럽다. 자르는 종이나 천의 물성이나 두께감이 저항감 없이 전해지는 느낌이다. 그야말로 얼마나 잘 드는지 하던 일이 수월하게 여겨진다고나 할까. 좋은 도구가 주는 차이를 느끼는 순간 대수롭게 보이지 않던 물건의 존재감은 몇 배나 커진다.

　피스카스는 싼 인건비를 이유로 중국에 생산을 맡기지 않았다. 300년 넘게 헬싱키 인근에 위치한 작은 도시 피스카스에서 자국의 철강을 숙련된 직원들이 예전 방식으로 만든다. 가위에 찍힌 '메이드 인 핀란드' 표시가 주는 신뢰는 각별하다. 핀란드의 문화와 정서까지 담겨 있는 아우라 때문이다.

　피스카스 가위를 들고 종이를 자른다. 얼마나 촘촘한 간격으로 자를 수 있는지 직접 해보았다. 가위의 정밀함은 혀를 내두를 만했다. 1밀리미터 폭의 간격도 문제없다. 재미있었다. 생각보다 예리하게 잘리는 것에 쾌감을 느꼈다. 오래 가위질을 해도 손이 아프지 않다. 커다란 종이를 채 썰 듯 써는 놀이는 그럴 듯했다. 실타래처럼 얽힌 온갖 것들을 시원히 잘라버렸으면 좋겠다. 예리한 가위가 내 손에 들려 있어 든 생각이다.

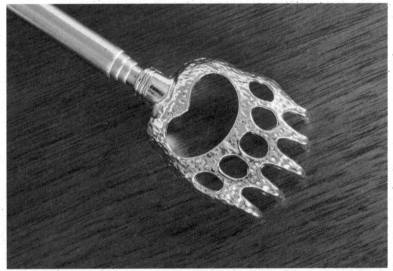

최대 길이 58센티미터로 4단 길이 조절이 가능하기 때문에 손이 닿지 않는 깊숙한 곳이라도
시원하게 긁을 수 있다. 등긁개 우습게 보지 말 것. 단단한 스테인리스 재질의 요괴손이 스치면,
혼자 사는 이의 가려움도, 처절한 외로움도 조금씩 진정되어간다.

외로운 마음까지 시원하게 긁어주길
'요괴손 등긁개'

교토에 머문 지 어느 새 2주가 지났다. 내 나라에 있을 때보다 날짜가 더 빠르게 흘러가는 듯하다. 나만의 느낌은 아닐 게다. 시간을 의식할수록 초조함은 커져만 간다. 빨라지는 속도에 치일 것 같은 공포를 부인하지 않겠다. 한 달 또한 눈 깜빡할 사이 흘러가게 될 모양이다. 어느 때부터인가 시간은 의식보다 저만치 앞질러가기 시작했다.

8월의 교토는 더위도 너무 덥다. 높은 습도가 열기로 달궈진 거리는 후텁지근해서 숨 쉬기조차 힘들었다. 텔레비전에선 연일 더위로 죽은 이들의 뉴스가 나왔다. 보름 넘도록 더위는 기세를 꺾지 않았다. 나라고 일사병에 걸리지 않을까. 행여 남의 나라 텔레비전 뉴스에 나오게 된 재수 없는 여행객이 되지 않길 바랐다.

마음대로 돌아다닐 내 자동차가 없다. 불편하지만 좋은 점도 있다. 오라는 데는 없어도 갈 데는 많은 방랑의 특권을 걸어서 누려볼 기회이기도 하다. 걷는 속도가 교토의 아름다움을 더 많

이 느끼게 해줄지도 모른다. '설마 더위로 죽기야 하겠어'라는 오기가 뻗쳤다. 가보고 싶었던 절과 정원을 하나도 빼놓지 않고 찾아가기로 했다. 터덜터덜 걷다보니 어느 날은 하루 새 17킬로미터를 넘게 걸었다. 정확한 걸음 수를 체크해준다는 스마트폰 앱이 확인시켜준 수치다.

덕분에 남들이 가보지 못한 교토의 뒷골목까지 살펴봤다. 골목 안 사정까지 소상히 아는 주민의 입장에서만 보이는 게 있다. 동네에서만 통용되는 전단의 내용, 세월의 더께가 쌓여야만 비교되는 건물 장식, 낡은 자전거가 나왔던 시기…… 수십 번 드나들어도 채 알지 못했던 이웃 나라의 디테일이 선명하게 다가왔다. 그 자리에 있어야만 알게 되는 도시의 비밀이다.

혼자 사는 이에게 요긴한 그 물건

아라시야마의 빈 아파트에서 혼자 지낸다. 자신의 거처를 통째로 내준 친구 덕분이다. 그는 한 달 일정으로 뉴욕에 머무르고 있다. 한국과 일본, 미국을 넘나드는 거주 공간의 공유가 현실로 이루어졌다. 노트북만 있다면 전 세계 어디라도 일터로 삼을 수 있다. 제 몸뚱어리만 달랑 움직이면 모든 게 해결되는 셈이다. 이곳의 생활에 금세 적응했다. 입안에서 맴도는 일본어 실력만 빼면 별로 불편할 것도 없다. 아침이면 동네 약수터에 들러 체조도 하고 물도 길어온다. 쓰레기 분리수거를 하며 이미 이웃집 아줌마들과도 안면을 텄다.

이곳 생활에 익숙해지자 집에 놓인 사물들이 비로소 눈에 들어왔다. 4년을 홀로 지낸 친구의 체취와 흔적들이 읽혔다. 일상적인 물건들은 그 사람의 현재를 정확하게 드러내준다. 혼자 살

외로운 마음까지 시원하게 긁어주길 '요괴손 등긁개'

아도 필요한 물건의 양은 줄어들지 않는다. 살림살이는 사는 이의 취향과 습관 태도까지 보여준다. 취향에 따른 선택으로 드러난 성격은 감출 방법이 없다. 가구 색깔과 디자인은 중요하다. '단 하루를 살아도 안정되지 않은 가구는 싫다'는 주인장의 태도가 읽힌다. 잡동사니는 그가 현재 무엇에 빠져 있는지 알게 해주는 강력한 단서가 된다.

혼자 사는 남자의 실상은 끼니 해결과 빨래, 청소의 흔적이 정확하게 말해준다. 부엌 찬장에는 유통기간이 지난 조미료과 간장이 뒹굴었다. 건강을 생각해 챙겼음직한 영양제와 건강보조식품은 포장도 뜯지 않은 채 쌓여 있다. 혼자만의 살림은 시간을 묻혀도 안정되지 못했다. 걸어놓은 수건은 뻣뻣했고 냄새마저 풍겼다. 마누라가 챙겨주던 수건의 보드라운 감촉이 떠올랐다. 슈퍼에서 사들이던 섬유유연제의 용도를 이제 알겠다. 친구는 알아도 쓰지 않았을 것이다. 제 혼자 쓰는 수건 아니던가.

나름 깔끔한 성격의 친구다. 자주 먼지도 털고 바닥도 닦았을 것이다. 그것으로도 모자라 벌레처럼 기어 다니는 청소 로봇까지 샀다. 그러나 감출 수 없는 구석의 먼지는 두터웠다. 남들과 똑같은 세제와 도구로 문질렀음직한 욕조와 바닥의 타일엔 비누 얼룩이 그득했다. 살림하는 식구가 빠진 빈자리는 컸다. 홀아비처럼 사는 방의 공기와 분위기는 무겁고 칙칙했다.

친구는 책꽂이가 늘어선 거실의 책상과 소파에서 많은 시간을 보냈다. 그동안 여기서 몇 권의 책을 썼다. 의도된 단절로 외로움을 이겨낸 성과다. 그럴 듯하게 보이는 작가의 이면은 궁상맞고 찌질한 감정으로 범벅되어 있었을 게다. 일상은 씻고 먹고 뒹굴며 밤 되면 잠드는 일이다.

소파 등받이 틈새에 무심코 놓아둔 효자손이 보였다. 대나무를 휘어 만든 등긁개다. 어릴 적 소풍 다녀온 기념으로 할머니에게 사드렸던 기억이 난다. 순간 울컥했다. 우리가 벌써 등긁개가 요긴해진 나이가 되었다니……. 생각해보니 최근 마누라가 등을 긁어달라는 요청을 자주했다. 그때마다 성의껏 긁어줬다. 나 또한 등이 가렵긴 마찬가지이기 때문이다. 한 이불 속에서 서로 등이나 긁어주는 남녀란 도대체 무슨 관계로 바뀐 것일까. 등긁개가 없어도 있어도 산뜻해지지 않는 이 기분은 도대체 뭐지?

아무리 손을 뻗어도 제 등을 시원하게 긁을 방법은 없다. 벌판의 소나 말처럼 땅바닥에 뒹굴거나 나무 등걸에 비벼대기 전엔. 빈방에서 온갖 포즈와 표정으로 제 등을 긁어댔을 친구의 모습이 연상됐다. 나이를 먹는다는 건 정작 필요할 때 곁에 아무도 없다는 걸 받아들이는 일이다. 평소 친구가 "외로워, 외로워!" 연발했던 건 엄살이 아니었던 것 같다. 내일이면 또 가려워질 등을 떠올리는 것만으로 끔찍했을지도 모른다.

멀리 있는 마누라보다 가까운 등긁개가 더 살갑게 느껴지지 않았을까. 친구의 등긁개는 내게도 요긴했다. '도대체! 요즘 세상에 누가 등긁개를 쓸까'라는 비아냥거리는 시선을 나부터 거두어들였다. 세상에 존재하는 온갖 뉴스는 자신의 일로 바뀔 수 있는 법이다. 실제 겪어보기 전에는 함부로 말할 게 아니다.

단단한 재질과 길이 조절 기능으로 어디든 시원하게

등긁개는 하나가 아니다. 처음 보는 기괴한 등긁개도 있다. 스테인리스 재질이다. 대나무를 휘어 만든 등긁개가 전부인 줄 알았다. 쇠로도 등긁개를 만들 수 있는 것이라니, 절로 감탄이 튀어

외로운 마음까지 시원하게 긁어주길 '요괴손 등긁개'

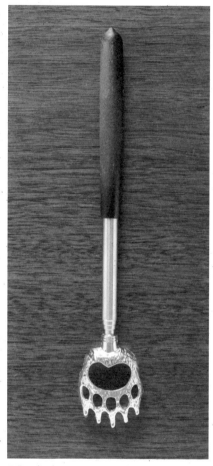

등을 긁는 부분은 스테인리스 재질로
녹과 더러움에 강하다.

나왔다. 근거 없는 고정관념의 확신은 힘이 셌다. 용도에 적합한 재질이라면 무엇인들 쓰지 못할까. 쇠로 만든 등긁개도 있을 수 있다. 내가 모르고 있었을 뿐이다.

　손 모양으로 만든 긁개는 굽힌 손가락을 잇는 윗면에 구멍이 뚫렸다. 철판을 굽혀 두께감을 더하고 광택을 낸 손 모양은 정교했다. 금속 광채와 두둘두둘한 표면의 음영은 기괴한 느낌마저 주었다. 영락없는 텔레비전 만화영화 속 요괴인간의 손 모습이다. 오십 년도 더 된 추억의 요괴인간 벰, 베라 베로가 본토 일본의 소파 위에서 부활했다. 일본인의 정서는 정령과 요괴를 자연스럽게 받아들여 상품화한 게 많다.

　요괴의 손을 닮은 등긁개란 당연히 쇠의 물성이 어울린다. 길이 조절도 쉽다. FM 라디오 안테나처럼 쭉 잡아 빼면 늘어난다. 손이 닿지 않는 깊숙한 곳이라도 긁어댈 수 있다. 뾰족한 금속으로 된 끝부분의 긁는 강도는 대나무의 무딤과 차이가 난다. 갓 깎아 거슬한 손톱으로 등 긁어대는 시원함을 아시는지. 바로 그 느낌이다. 가려움은 요괴손이 스치는 순간 후련하고 화끈하게 진정된다. 긁개라는 똑같은 용도의 물건이라도 바다를 건너면 이렇게 바뀐다.

　어디서도 이런 물건을 보지 못했다. 가장 인상적인 등긁개라 할 만했다. 등을 긁어야 할 이들이 어디 아저씨, 아줌마뿐인가. 이후 서울 광화문의 한 편집매장에서 요괴손 등긁개를 보았다. 눈에 띄는 물건을 찾아내는 MD들의 재주란 놀랍다. 서울 곳곳에서 요괴손은 이미 실력 발휘를 하고 있는 중이다.

　당연해서 흘려버리기 쉬운 혼자 사는 이들의 어려움을 미처 몰랐다. 부러워 보이는 친구의 교토 생활 뒤엔 등 긁어줄 사람조

차 없는 처절한 외로움이 있을 줄이야. 요괴손 등긁개는 말뿐인 위안보다 더 힘이 셌다. 살면서 다른 사람들에게 등긁개 역할을 해준 적 있던가. 갑작스러운 반성이다. 시인 안도현의 표현을 빌려야겠다. 등긁개 우습게 보지 마라, 너는 누구에게 한 번이라도 등 긁어준 사람이었느냐? 제 손 기꺼이 내밀어 가려움을 진정시킨 등긁개를 누가 함부로 우습게 보느냐…….

2장

좋은 물건이 선사하는 자유

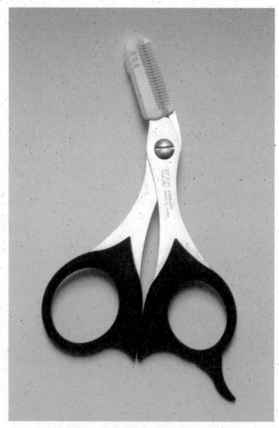

'더 많은 사람에게 더 좋은 상품을'이라는 이념으로
1908년 창업한 카이는 백년이 넘는 시간 동안
주방용품, 제과용품, 뷰티케어용품, 의료용품에 이르는
1만여 점의 아이템을 만들어냈다.

멋진 콧수염 남자들의 이발사
'카이' 콧수염 가위

세상은 넓고 해야 할 일도 많다. 넓은 세상은 다 돌아보지 못한다. 아는 것도 마찬가지다. 지금껏 살아도 여전히 모르고 있는 부분이 많다는 걸 깨달았다면 제대로 아는 거다. 보고 아는 만큼이 제 인식과 교양의 그릇이다. 나 말고 다른 사람들의 관심과 분야는 끊임없이 성장하고 있는 중이다. 세상은 여전히 새로움으로 가득하다.

'사람들은 물건을 갖기 위해 산다.' 끝없이 이어진 가게들로 가득 찬 교토의 아케이드를 걷다 든 생각이다. 도대체 이런 물건들이 왜 필요한 것일까라는 의문이 드는 건 당연하다. 보석도 아닌 돌과 화석, 희귀 곤충과 새의 박제, 고대 이집트의 파피루스, 상식을 뛰어넘는 온갖 형태의 지팡이, 소도 잡을 만한 칼까지……

우리나라에서 보지 못한 다양한 물건의 구색과 깊이는 남달랐다. 으슥한 골목에 들어서면 오타쿠만이 찾는 기괴한 물건을 취급하는 가게도 있다. 용도를 알 수 없는 전문 분야의 물건들이

일반 상가에 자리 잡은 경우도 있다. 이런 가게들이 망하지 않고 버티는 이유를 놀랍게 여겨야 한다. 다채로운 취향이 향유되며 선택의 폭이 넓은 인간들이 사는 도시란 뜻이니까.

이를 좀스럽게 생각하는 이들도 있을 게다. 대범하게 사는 척 하지 마라. 사이와 사이의 어떤 지점쯤 있을지 모르는 확신을 향해 다가서는 게 깊이다. 사이를 메우려는 노력은 한 사람의 전 인생일 수도 있다. 깊이가 없는 인간에게 나올 이야기란 없다. 세상은 만만치 않다. 간극을 촘촘히 메우려는 이들이 많아야 비로소 풍요로운 세상이 된다. 시시콜콜한 물건에 열광하는 사람은 널렸다. 구호뿐인 이상과 당장의 필요에만 골몰하는 현실주의자들만 이를 무시한다. 깊이를 따지지 않는 선 굵은 위선이란 얼마나 공허한가. 인간은 작은 충족에 더 크게 반응하며 희열마저 느낀다. 추위에 떨어본 사람만이 작은 불씨의 온기를 절실하게 실감하듯이.

살아가는 데 없어도 불편하지 않은 예술품은 가격을 매기지 못할 만큼 비싸다. 물건은 유용과 무용의 잣대로만 구분하지 못하는 거다. 쓸데없는 것의 쓸데 있음은 지나봐야 안다. 일상 너머의 관심과 가치를 좇으며 살아온 이들이 외려 세상에 더 많은 기여를 한다. 기대를 충족하는 건 대개 쓸데없어 보이는 꿈을 실현하는 데서 올 테니까. 소유 욕망을 자극하는 물건이 계속 나오는 것도 그 때문이다. 잘 알지 못해 물건을 하찮게 보는 일은 위험하다. 눈앞에 놓여 있는 물건을 인류의 경험과 필요가 농축된 최신 버전이라 여겨야 옳다.

멋진 콧수염 남자들의 이발사 '카이' 콧수염 가위

콧수염 관리는 콧수염 주인의 몫

벼르고 벼른 물건이 하나 있었다. 콧수염을 다듬는 가위다. 대부분의 사람이라면 평생 쓸 일 없을 물건일 것이다. 남들에겐 다 있는데 나만 없거나 다들 없는데 자기만 있다면 장애의 모습이다. 내 콧수염이 여기에 해당된다. 누가 시켜서 기르는 것도 아니건만 밀어버릴 수 없다. 오랜 세월 지켜온 나만의 개성이기 때문이다. 잘나 빠진 개성을 지키기가 얼마나 어려운지 겪어보지 않으면 모른다. 내겐 유럽 귀족처럼 콧수염을 관리해주는 이발사가 없다. 콧수염 기르는 이들이 적으니 전용 도구 또한 있을 리 없다. 보편적 생활양식을 벗어버린 선택에는 이래저래 남모를 불편이 따르게 된다.

수염을 다듬는 일반적 방법은 미용 가위를 쓰는 것이다. 하지만 미용 가위로는 생각처럼 잘 되지 않는다. 긴 머리칼을 자르는 용도의 가위가 콧수염에 최적화될 리 없다. 가위의 날보다 촘촘한 털의 간격을 헤집고 들어갈 가위는 없다. 콧속에서 삐져나온 털을 정리하는 끝이 둥근 가위를 써보기도 했다. 큰 가위보다야 낫지만 날이 짧고 뭉툭해 세밀하게 수염이 잘리지 않았다.

그동안 일부러 터프한 콧수염처럼 보이게 성글게 다듬었던 이유는 뻔하다. 가위가 작은 틈까지 들어가지 못해 수염을 자르지 못해서였다. 유럽의 도시를 드나들 때마다 콧수염 다듬는 가위를 유심히 찾아보았다. 콧수염을 기르는 전통이 오랜 프랑스나 이탈리아에서도 쓸 만한 물건은 보이지 않았다. 이해하기 어려웠다. 지금까지 콧수염은 도대체 누가 어떻게 다듬었을까.

갑자기 오페라 《세빌리아의 이발사》를 떠올렸다. 그동안 보아왔던 멋진 콧수염 남자들은 제 손으로 수염을 관리하지 않았음

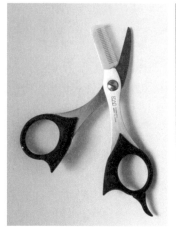

이 분명했다. 모두 이발사에게 일임했던 것이다. 관심 있다면 수염 관리의 요령을 담은 책『멋진 수염 가이드』를 보시길 바란다.

시대가 바뀌었으니 제 손으로 콧수염을 다듬지 않으면 안 된다. 수염은 하루만 지나도 삐죽하게 올라온다. 남자들의 일상이 면도로 시작되는 이유다. 보통 성가신 게 아니다. 좋은 면도기에의 수요가 폭발적으로 늘어날 수밖에 없다. 같은 털인데 콧수염을 위한 배려는 어디에도 없다. 오기가 발동했다. 세상 어디엔가 나와 같은 사람들은 반드시 있을 테니까.

스위스 '루비스rubis'란 회사에서 콧수염 전용 가위를 만든다는 얘기에 눈이 번쩍 뜨였다. '메이드 인 스위스'인 만큼, 우스워 보이는 작은 가위의 값은 꽤 비쌌다. 콧수염 가위란 이유만으로 덥석 사들인 이후 지금까지 7년 남짓 쓰고 있다.

루비스는 스위스 제품답게 정밀하게 잘 잘린다. 그래서 만족하느냐고? 절대 그렇지 않다. 섬세하게 수염을 다듬기 위해 가위 끝은 흉기처럼 날카롭다. 자칫 조준을 잘못하면 생살을 집는

멋진 콧수염 남자들의 이발사 '카이' 콧수염 가위

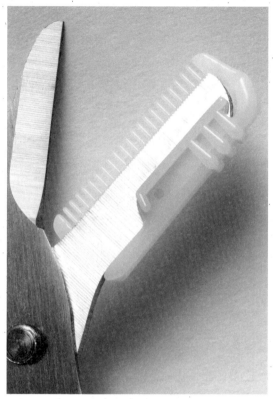

탈부착이 가능한 작은 빗 덕분에 수염을 다듬기가 훨씬 수월하다.
세상에 이렇게 친절한 이발사 또 있을까.

경우도 생긴다. 콧수염 다듬다 피투성이가 된 얼굴을 볼 때의 당혹스러움을 상상해보기 바란다. 흉기를 들고 콧수염을 다듬는 공포는 아무리 반복해도 익숙해지지 않았다.

콧수염 빗는 빗까지 갖춘 친절함

일본 물건에 기대를 거는 건 당연하다. 일본인은 별 희한한 물건을 만드는 데 남다른 재주를 지닌 이들 아니던가. 기필코 이번에 제대로 된 콧수염 가위를 찾아내야 보람 있을 테다. 작정하고 일본 아케이드를 뒤졌다. 일본도의 장인 후예가 운영한다는 가위 전문점에도 콧수염 가위는 없었다. 실망이다. 그 값이 얼마라도 놀라지 않을 준비가 되었건만. 미용 도구를 모아 놓은 양판점엔 혹시 있을지 모른다. 일본에서 제일 규모가 크다는 역 앞의 요도바시 카메라까지 찾아갔다.

넓은 면적의 건물 한 층이 몽땅 미용용품으로 채워져 있다. 규모와 내용의 압도란 이런 것을 두고 말하는 것이다. 그동안 일본을 드나들면서 건성으로 지나쳤던 것이 분명했다. 자세히 들여다본 물건들은 작은 차이를 하늘만큼 크게 여기는 듯했다. 미용 가위 코너를 세분화시킨 제모 가위 코너만 해도 진열대 한 칸을 차지하고 있었다. 관심이 없을 땐 결코 보이지 않았다. 여자들이 대부분인 미용 코너에 쪼그리고 앉아 잔글씨를 읽으며 환호하던 아저씨가 바로 나다.

원하던 콧수염 가위는 이렇게 내 손에 들어왔다. 사무라이를 위한 칼을 만들던 동네 세키에서 1908년 창업한 회사 '카이KAI'다. 그 전통이 이어져 칼과 관련된 용품 전문 브랜드로 세계적 명성을 얻고 있다. 십여 년 전 가위 박람회에서 이 회사의 다양

멋진 콧수염 남자들의 이발사 '카이' 콧수염 가위

한 가위를 보았던 적이 있다. 적어도 자르는 물건이라면 카이는 누구에게도 뒤지지 않는다. 의료용 칼에서부터 생활용품에 이르기까지, 수천 종의 제품이 생산된다.

　카이의 콧수염 가위는 정밀하고 정확하게 털을 잘라준다. 친절하게도 콧수염을 빗는 빗까지 달려 있다. 카이를 쓴 이후 콧수염 다듬기가 즐거워졌다. 도구의 차이가 설명할 수 없는 의도까지 충족시켜주고 있는 셈이다. 어림짐작으로 잘라내던 털과 털 사이의 간격조차 의도만큼 정밀하게 조절된다. 친절한 카이는 왼손잡이 전용 가위도 마련해두었다. 만족이라는 과정을 겪지 않으면 실감나지 않을 때가 많다. 삼십 년간의 불만이 쌓여 카이의 진가를 알게 되었다. 콧수염을 깔끔하게 정리하게 해준 카이의 역할은 각별하다. 언젠가 콧수염을 기르게 될지도 모르는 아저씨들은 지금 이 얘기를 귀담아 들을진저.

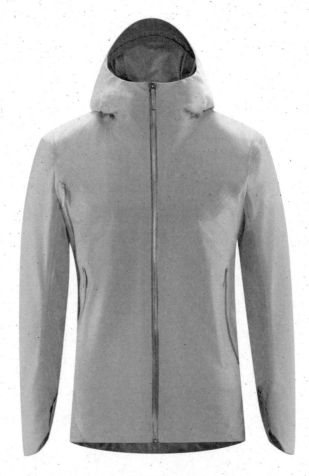

아크테릭스는 캐나다 서부 연안의 산맥 아래에서 태어났다.
그중 복잡다단한 현대인의 생활에 최적화된 컬렉션 '베일런스'는
냉혹한 도시 환경에서 자신을 보호하고 맞서도록 하는 해답을 제시한다.

도시에서 살아남은 세련된 활동복
'아크테릭스 베일런스'

오스트리아 빈에 위치한 벨베데레 미술관에 구스타프 클림트의 그림 〈키스〉가 걸려 있다. 황금빛 색채는 어둑한 실내를 비출 만큼 강렬했다. 여인의 표정에서 풍기는 황홀함은 대단했다. 가슴이 벌렁거리고 숨조차 가빠졌다. 그림 속에 빠져들어 한동안 꼼짝달싹 못했다. 뛰어난 예술작품을 보았을 때 순간적으로 느끼는 각종 충동을 이르는 '스탕달 신드롬'이란 게 내게도 찾아왔나 보다. 벨 에포크의 상징인 클림트의 〈키스〉에 열광하는 이들과 섞이게 되었다.

몽롱한 도취의 행복감을 깨뜨린 건 소란스러운 발소리였다. 우르르 몰려든 사람들이 〈키스〉를 둘러쌌다. 등산복 차림에 운동화를 신은 중년 남녀가 사이사이에 보였다. 단번에 우리나라 사람인 줄 알아차렸다. 때와 장소를 가리지 않고 입는 등산복 패션을 이 자리에서 마주칠 줄이야. 클림트 그림에서 넘치는 개성은 몰개성한 사람들의 옷차림과 선명한 대비를 이뤘다. 아! 정말 싫다. 산에 오르는 일과 격조의 선택이 구분되지 않는 대한민

국 아저씨 아줌마들의 현재다. 서둘러 미술관을 빠져나왔다. 그들과 다시 마주치지 않기 위해서.

등산복이야 무슨 죄가 있을까. 기능성을 갖춘 옷은 필요가 돋보이는 곳에서 입어야 빛난다. 미술관에선 땀 날 일도 없다. 다리와 팔의 근육 대신 머리와 가슴으로 감정의 이완을 만끽하면 된다. 때와 장소, 사람에 따라 입을 옷이 다르다. 무릇 옷차림이란 그 사람의 현재를 정확하게 드러내는 법이다. 미술관을 산과 혼동한 등산복 차림은 정신과 몸이 담당해야 할 역할을 잊어버린 게 틀림없다.

나는 산과 들, 강과 바다를 쏘다니며 사진 찍는 일을 오래 했다. 야외용 옷이 가진 기능성을 누구보다 실감하고 살았다. 웬만한 아웃도어 용품 브랜드의 제품은 잘 알고 있으며 직접 써보기도 했다. 갑작스러운 비에 몸이 젖지 않고 세찬 바람을 견뎌내야 일이 수월하게 풀린다. 방수·방풍이 되며 가볍고 편한 옷이란 등산복 말고 뭐가 있을까. 삼십 년 전부터 '고어텍스' 재킷을 걸치고 다녔던 이유다. 내게 등산복은 작업을 하기 위한 도구의 하나였다. 예측하지 못할 상황에서 스스로를 지키고 쾌적한 상태를 유지시키던 든든한 장비였으니 말이다. 등산복을 입고 산속을 누빌 때 작업 효율은 높았고 좋은 사진도 얻었다.

대신 작업을 하지 않을 때는 등산복을 절대 입지 않는다. 평일에 등산복을 입고 돌아다니는 아저씨란 대부분 실직한 이들 아니던가. 전에는 몰랐다. 또래의 아저씨가 된 지금은 등산복 차림이 무엇을 뜻하는지 안다. 집단행동처럼 비치는 아저씨들의 취향은 나와 맞지 않는다. 그들이 산으로 간다면 난 도시 한복판을 향하겠다. 가슴 뛰는 이들이 벌이는 변화의 체험이 더 다가오

도시에서 살아남은 세련된 활동복 '아크테릭스 베일런스'

기 때문이다. 비싼 값으로 치장한 알록달록한 등산복은 전문 알
피니스트에게나 어울리는 물건이다. 산에서 내려오면 등산복
차림은 벗어나야 옳다. 잘난 척을 고깝게 보지 말기 바란다. 이
나라의 이상한 풍습에 반기를 드는 것뿐이니까.

촘촘하게 야문 매력적인 활동복

그래도 과거의 습속은 다 버리지 못했다. 좋은 아웃도어 용품과
기능성 등산복을 보면 여전히 기웃거린다. 마누라 몰래 슬금슬
금 사들인 것도 꽤 있다. 요즘엔 산을 벗어나도 티 나지 않는 활동
복이 눈에 들어온다. 얇고 가벼우며 따뜻하고 몸에 딱 맞는 디자
인이라야 한다. 산에서나 필요한 현란한 원색은 질색이다. 섞어
놓으면 그것이 그것처럼 보이는 개성 없는 브랜드도 사절이다.

원하던 물건은 우연히 마주치게 마련이다. 마누라 등쌀을 못
이겨 파주의 아웃렛을 찾아간 날이었다. 평소 관심 있었던 캐나
다의 아웃도어 브랜드 '아크테릭스ARC'TERYX' 매장이 눈에 띄었
다. 진열된 재킷 하나가 바로 찾던 물건이었다. 게다가 큰 할인
율이 눈을 흐리게 했다. 미친 가격이란 표현은 이럴 때 쓰는 것
이다. 아크테릭스 제품은 비싸기로 소문났다. 기회를 놓칠 리 없
다. 바로 카드를 그었고 아크테릭스의 재킷은 내게로 왔다.

그렇게 산 아크테릭스의 재킷으로 5년째 겨울을 났다. 정장을
하지 않는 평소의 내 옷차림과 부합하는 디자인과 양모 펠트천
의 감촉이 좋다. 얇은 셔츠 한 장 위에 걸치면 웬만한 추위는 견
딜 만하다. 활동성 많은 이들을 배려한 디자인은 미술관과 음악
홀에 드나들어도 실례되지 않는다. 상표가 붙어 있지도 않다. 오
래 입어도 바로 산 새 옷처럼 때깔이 여전하다.

진가는 시간을 통해 확인됐다. 드러난 부분보다 감추어진 부분에서 느껴지는 정성과 고집을 읽어낸 덕분이다. 움직임이 많은 옷은 튼튼한 재봉이 중요하다. 통상 옷의 재봉은 인치당 실 간격을 8땀 정도로 박는다. 아크테릭스는 그보다 두 배나 촘촘한 16땀이다. 촘촘하게 재봉된 옷은 단단하고 야문 형태를 이어간다. 격렬한 움직임에도 힘 받는 부위의 실밥이 뜯어지는 부실함을 보이지 않는다.

약간 긴 듯한 소매 길이도 이유가 있었다. 추운 날 팔을 들었을 때 손목이 드러나지 않도록 한 배려다. 안쪽엔 바람을 막는 이중밴드 처리까지 되어 있다. 지퍼 이빨의 정교함으로 단단하게 물리고 부드럽게 열린다. 지퍼 여닫는 소리까지 신경 쓴 게 아닐까 생각이 들 정도다.

봉제선이 보이지 않는 아크테릭스의 비밀은 접착 공법에 있다.

도시에서 살아남은 세련된 활동복 '아크테릭스 베일런스'

　같은 원단을 쓴 옷이라도 품질 차이가 크다. 만든 사람의 생각과 자세가 다르기 때문이다. 옷 만드는 일은 절대 간단하지 않다. 사람의 감각이란 온몸에 퍼져 있지 않던가. 편함과 옷맵시가 따로 놀면 곤란하다. 기능과 디자인이 다투는 꼴도 우습다. 몸에 닿는 감촉을 무시한 원단을 선택하거나 경험이 미숙한 패턴을 쓴 제품은 차이가 난다.

　옷 또한 균형과 조화의 실천이 중요하다는 건 당연하다. 입어봤던 옷이 뭔가 불편했던 기억을 갖고 있다. 옷을 입는 이의 충족감은 의외로 까다롭다. 아크테릭스는 원하는 옷을 만드는 데가 없어 자신의 회사를 차렸다. 아쉬움을 해소하기 위해서는 이전에 없던 새로움으로 채우지 않으면 안 된다. 겉과 속의 내용이 일치하는 꼼꼼하고 완벽한 처리를 목표로 세웠다. 옷은 보이지 않는 부분을 더 세련되게 강조한 모습으로 완성되었다. 완벽함이 어떤 것인지는 아크테릭스를 입어봐야만 수긍된다.

단순한 디자인 능가하는 오묘한 색상

아크테릭스 재킷의 디자인은 단순하다 못해 심심하다. 행여 거치적거릴지 모르는 주머니도 달지 않았다. 더 이상 뺄 것 없는 간결한 형태는 활동을 방해하지 않는 옷의 본질만을 환기시킨다.

흰색이나 검정의 심심함이 싫다면 색깔로 더하면 된다. 아크테릭스가 쓰는 색채는 디자이너의 머리에서 나오지 않는다. 색상표를 펼쳐놓고 결정하는 접근방식이 아니라는 말이다. 전 세계를 돌아다니며 실제 색채를 관찰하고 수집하는 전담팀이 따로 있다. 색깔은 곧 경험이란 지론을 실천한다.

그냥 붉은색이 아니라 소의 선지 색깔을 보고 재현한 핏빛 선홍색을 만든다. 푸르스름한 달빛의 감흥으로 찾아낸 달빛 푸른색은 또 어떤가. 5천 년 동안 방치된 중국의 옛 건물에 쓰인 낡은 벽돌과 같은 고동색도 이렇게 만들어졌다. 이전에 쓰지 않았던 색채를 디자인 모티브로 삼기도 한다. 아크테릭스의 독특한 선택은 자부심 넘치는 차별성의 힘이다.

최근 아크테릭스의 베일런스 재킷이 하나 더 늘었다. 등산복이 아니다. 도시 안팎을 누비는 남자들을 위한 일상복이다. 아무런 장식 없는 간결한 디자인은 이전과 같다. 옷은 무게를 느끼지 못할 만큼 가볍고 편하다. 아크테릭스 제품은 습관적으로 뒤집어 보게 된다. 아크테릭스의 비밀은 대개 뒤에 감추어져 있기 때문이다. 봉제선이 보이지 않는다. 얇은 테이프로 천을 접착시킨 새로운 기법이 들어 있다. 섬유의 신축성을 방해하지 않고 방수 성능을 높이기 위한 시도랄까.

마음에 드는 것은 역시 색채다. 고비 사막에서 보았던 황혼녘의 사암을 연상시키는 고동색이다. 컬러 차트의 조합으로 얻지

못하는 낮은 채도의 세련됨이 느껴진다. 성가를 올리고 있는 철학자 강신주가 텔레비전에 나왔다. 그가 입고 있는 재킷이 많이 보던 거다. 젠장! 나와 똑같은 베일런스다. 잘사는 법을 설파하는 철학자의 소신은 옷에서도 드러났다. 멋진 아저씨가 되려는 노력일지도 모른다. 멋진 아저씨는 하는 짓과 걸친 옷이 겉돌지 않아야 제격이다. 세련된 아저씨들이 많아져야 우리나라의 품격도 높아지는 거 아닌가.

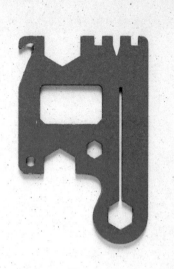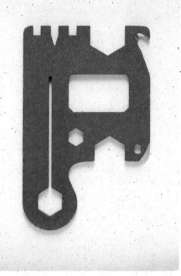

베르크카르테는 오스트리아와 비엔나의 작은 회사들과 협력한다.
해외에서 저렴한 가격에 생산할 수도 있음에도 불구하고, 오스트리아의 작은 회사들을
고수하는 것이다. 그들은 바로 그런 행동이 공정하고 양심적으로 좋은 품질의
물건을 만드는 길임을 믿는다.

명함 크기만 한 철판의 괴력
'베르크카르테' 멀티 툴

오전에 주문한 물건이 오후면 작업실에 도착한다. 어느새 우리는 세상에서 유난히 빠른 탁송과 택배 서비스를 받는 나라의 백성이 되었다. 넓적한 테이프로 봉해진 택배 박스를 빨리 뜯어야 직성이 풀리지만, 박스를 뜯을 때마다 곤욕을 치렀다. 테이프 접착력이 좋아진 탓이다.

알맹이를 감싸는 포장이 하나 더 남았다. 날카로운 플라스틱 재질로 포장된 물건을 빼내려다 손을 베이기도 했다. 이처럼 일상의 자질구레한 일에서조차 갖가지 불편과 위험이 도사리고 있다. 사는 일은 결코 만만하지 않다. 감수하고 해결해가며 사는 게 도리다. 발밑에 채이던 커터 칼은 막상 찾으면 보이지 않는다. '한방에 깔끔하게 테이프 가르는 도구가 있다면' 하는 생각이 간절하다. 소소한 일에서 비롯되는 분노가 더 삭히기 힘들다는 사실은 겪어봐야 분명히 알게 된다. 갈고리 형태의 칼은 이럴 때 위력을 발휘한다.

온갖 도구는 용도에 최적화될수록 쓰기 편한 법. 좋은 도구가

있더라도 손에 들려 있지 않으면 무용지물이다. 시간과 공간의 합일점을 맞추는 것은 택배 박스를 여는 사소한 일에도 적용된다. 있어야 할 곳과 써야 할 때를 일치시키는 일이 제일 중요하다. 필요해서 사둔 좋은 도구는 어딘가 고이 모셔져 있을지 모른다. 시원찮은 기억력을 동원해 찾는 것은 짜증난다. 차라리 손에 들린 연필 한 자루가 더 유용하다.

작은 일 무시해 벌어지는 큰 일 방지

집 밖을 나서면 문제가 더욱 심각해진다. 세상의 큰일들은 대개 작은 경고를 무시하는 데서 일어난다. 굴러가는 자전거 앞바퀴가 미동을 일으킨다. 진동은 나사의 접합 부위를 헐겁게 하고 그대로 두면 비포장도로에서 풀려버릴지 모른다. 나사 한 바퀴 조여 해결될 일이 큰 사고로 이어진다. 이상을 느끼는 즉시 조치를 취해야 안심이 된다. 주머니에서 즉시 뽑아 든 철판 하나로 나사를 조인다면? 쓸데없는 불안은 사라질 것이다.

닦고 조이고 기름 치는 일은 군대의 구호만은 아니다. 일상의 자질구레한 일들 또한 수시로 점검하고 보수해야 한다. 크고 작은 볼트를 조일 일이 생긴다. 갑자기 도구를 찾으려니 마땅치 않다. 간단히 해결할 방법을 찾게 된다. 그러나 생각을 완성도 높게 현실화시키는 일이 더 어렵다. 철판에 크고 작은 네 개의 육각 구멍을 뚫었다. 볼트에 끼우면 간단한 스패너가 된다. 일자 드라이버를 겸하는 홈의 안쪽엔 날을 세웠다. 풀려 헐거워진 볼트나 나사를 조이고 매듭을 된 끈을 자르는 훌륭한 도구가 된다. 마법은 이뿐만 아니다.

튀어나온 못에 옷이 찢어지는 일도 당해봤을 것이다. 값비싼

명함 크기만 한 철판의 괴력 '베르크카르테' 멀티 툴

고어텍스 등산복이라면 기분이 상할 만하다. 재수 없음을 탓하며 툴툴거려봐야 이미 벌어진 일이다. 행여 다른 이들도 똑같은 일을 겪을지 모른다. 이타심으로 모두를 위한 선행을 실천할 차례다. 못 뽑으려고 산에 망치 들고 다니는 얼간이는 없다. 이 작은 철판이 있다면 웬만한 못 정도는 쉽게 뽑아낸다. 당신의 작은 행동이 벌써 누군가에게 혜택으로 돌아갔을 것이다.

음료수 병마개를 따지 못하면 갈증은 풀지 못한다. 내 손길을 지켜보는 여인과 애들은 어떻게 할 것인가. 병따개의 필요성을 절감하는 순간이다. 보이 스카우트 시절 배운 비법이나 군대식의 무식한 방법을 쓸 것이다. 동전의 끝을 이용해 마개를 내려치거나 나무젓가락을 지렛대 삼아 순식간 힘을 주는 방법이다. 누구든 할 수 있는 방법이지만 이를 잘하기란 쉽지 않다. 너무 세게 내려치면 병의 목 부분이 떨어져 나가 손을 다친다. 어설픈 실력은 몇 개 남지 않은 나무젓가락까지 몽땅 부러뜨릴지도 모른다.

야전의 임기응변에 강한 도시 남자는 거의 남지 않았다. 누군가의 수고로 편리를 대치했을 것이다. 그러나 밖에서는 일일이 챙겨줄 사람이 곁에 없다. 상식 속 대처는 반쪽짜리 능력이다. 온갖 돌발사태를 수습하지 못하면 당장 불편해진다. 아는 체하며 설치는 남자치고 병마개 척척 따는 이 보지 못했다. 뒷주머니에서 슬그머니 빼어 든 이 철판 하나로 난공불락의 병마개는 힘없이 열린다.

캠핑을 하며 긴 밤을 보내려면 스마트폰으로 음악을 듣거나 영화를 보게 될 수도 있다. 화면이 잘 보이도록 세워둘 곳이 마땅치 않다. 이리저리 기대 봐도 얇은 스마트폰은 자리를 잡지 못

하고 넘어진다. 이럴 때 신용카드를 한 장 빼서 철판의 홈에 끼우면 훌륭한 거치대로 변신한다.

일상 속 불편 해결해주는 해결사

이 모든 기능을 갖춘 철판의 이름은 '베르크카르테WERKKARTE'의 '인터페이스 카드'다. 인터페이스는 컴퓨터 용어로 더 익숙하다. 서로 다른 두 장치를 이어주는 부분 혹은 매개체를 뜻한다. 디지털 세상의 접속 방법처럼 얇은 철판도 각기 다른 기능들을 매개하고 결합시켰다. 우스워 보이는 도구는 기막힌 작명으로 의미를 더했다.

자전거를 즐기는 사람이 늘었다. 자전거를 타며 겪게 될 비상 상황은 얼마나 많은가. '베르크카르테'가 동원될 때다. 난처한 일들을 척척 해결해줄 것이다. 세상에 온갖 장비와 훌륭한 도구가 없어서가 아니다. 그 무게와 부피는 어떻게 감당할 것인가. 언제 필요할지도 모르는 물건들을 마냥 들고 다닐 수도 없다. 간단한 카드 한 장이면 해결이다. 가장 좋은 도구란 필요할 때 제 손에 들려 있는 도구다.

우리에게 낯설지 모른다. 베르크카르테는 오스트리아 린츠에 근거지를 두고 있다. 철판에 구멍과 홈을 새긴 간단한 카드가 이들의 자랑거리다. 이런 물건이 만들어진 배경엔 온갖 일을 손수 할 수밖에 없는 유럽인들의 정서가 깔려 있다. 직접 경험한 불편함이 계기가 되어 이런 물건을 만들게 된다. 손 하나 까딱하지 않는 우리나라 도시 남자들은 정말 편하게 사는 거다.

비슷한 물건이 아웃도어 용품을 취급하는 사이트에 있다. '멀티 툴'이라 불리는 철판 카드는 유행처럼 숫자를 늘리고 있는 중

명함 크기만 한 철판의 괴력 '베르크카르테' 멀티 툴

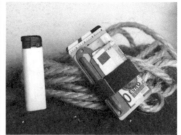

자전거용, 가정용, 캠핑용 세 종류의 제품이 생산되고 있다.

이다. 베르크카르테는 무엇이 다를까. 기능을 세분화시켜 용도에 따른 선택의 폭을 넓혔다.

자전거 부품에 맞춘 카드는 바이크족의 선택 품목이다. 집이나 야외에서 주로 쓰는 기능만 모아 둔 카드는 지갑 속에 넣어두면 된다. 고리의 기능을 강화시킨 다목적 캠핑용도 있다.

친근한 도구의 느낌을 강조한 색깔이 눈에 띈다. 앞뒷면이 다른 색으로 칠해져 있다. 주황색과 청색, 아이보리 색……. 카드의 색채는 용도와 기능별로 나눈 표시다. 검정색과 국방색 위주의 다른 메이커들 제품과 비교해보라.

어지럽게 섞여 있는 여러 물건 가운데 베르크카르테가 눈에 띄었다. 오스트리아 응용미술관MAK 디자인 숍에서의 일이다. 디자인의 힘을 입힌 인터페이스 카드는 뭔가 달랐다. 갖고 싶은 욕구를 부추겼다고나 할까. 얇은 철판이 비싸면 얼마나 비싸겠는가? 몇 개를 사서 친구들에게 선물했다. 모두들 좋아했다. 이유는 뻔하다. 뻔하지 않은 아이템인 탓이다. 기억에 남는 선물이란 이런 것이다.

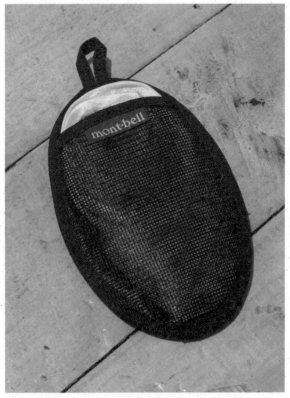

몽벨 창립자 이사무 타츠노에겐 두 가지 꿈이 있었다.
알프스 아이거 북벽을 등반하는 것, 등산용품 회사를 창업하는 것.
그는 21살에 알프스 등반에 성공했고, 28살에 몽벨을 세움으로써
두 꿈을 모두 이뤘다. 몽벨의 성공은 그가 알프스를 꿈꾸고
직접 오른 시간을 통해 비롯된 것이 아닐까.

집 밖 언제 어디서든 마실 수 있는 커피를 위해
'몽벨' 커피 드리퍼

커피 열풍이 드세다. 거리에 새로 들어서는 가게는 커피 집이기 일쑤다. 업소가 늘어나는 만큼 충성 고객도 늘어 호황을 누리는 곳도 많다. 하루를 시작해서부터 일을 마칠 때까지 커피를 입에 달고 사는 폐인들 덕분이다. 입맛과 취향의 단계도 높아만 간다. 커피를 만드는 쪽과 마시는 쪽이 서로 간 보기를 하는 풍경도 눈에 띈다. 제대로 된 커피 집에서라면 불쑥 "커피 주세요"라는 주문으로는 하수 취급을 받는다. 취향이 분명할수록 대접 받기도 쉽다.

"산미 풍부한 에티오피아 커피 있어요?" 아니면 이가체프, 시다모, 하라, 코체…… . 판독 불능의 암호 같은 산지를 줄줄 꿰어야 커피 좀 안다는 사람 취급받는다. 커피 맛의 차이를 확실하게 감별하고 선호의 이유를 댈 수 있다면 바리스타와 말이 통하기 시작한다. 커피를 화제로 나누는 양쪽의 대화는 급기야 온갖 전문 용어와 비유가 등장하는 말의 성찬으로 번진다. 로스팅 정도와 드립의 노하우를 따지는 것은 예사다. 그 차이에 '까암~짝'

놀랐다는 커피 마니아들의 호들갑은 자못 진지하다. 미각의 차이를 따지는 예민한 감각의 소유자들 덕분에 커피 문화마저 생길 정도다.

20여 년 전, 원두커피를 내려 마시는 내게 보내는 주위의 시선이 곱지 않았다. 커피 하나 가지고 유난을 떤다는 이유였다. 대충 마시면 될 음료까지 가리고 따지는 것을 할 일 없는 사람의 행동으로 한심하게 여기지 않았을까. 당시 커피 애호가로 불렸던 나는 전문 잡지의 표지 모델로 나온 적이 있다. 이후 달라진 사람들의 표정을 안다.

흘러간 과거의 일이다. 이젠 여느 커피 애호가일 뿐이다. 예전에 없던 다양한 원두가 수입되어 모르는 것이 더 많아졌다. 게다가 본격 수업을 받은 전문 바리스타의 실력이 뛰어나서 아는 체할 수도 없다. 미분화된 커피 맛을 즐기게 해준 전문가가 등장한 것은 잘된 일이다. 이제 나는 조용히 입 닫고 산다. 고급 커피 맛은 고도로 숙련된 사람만이 내는 전문적인 결과란 점을 수긍한 탓이다.

새로운 커피 문화를 이끄는 일본의 커피 사랑

유난스럽게 비쳐지던 드립 커피가 대세가 된 느낌이다. 나를 비아냥거리던 이들 또한 자연스레 커피 애호가로 변해갔다. 그중 하나였던 후배는 슬그머니 커피 책까지 냈다. 우위를 확신하는 것이란 알고 보면 제가 아는 범위의 한계에 머무르기 십상이다. 세상은 넓고 성장하는 전문가들도 빼곡하게 널렸다. 후배도 그중 하나였다. 이제 그 후배를 존중한다. 머물러 있는 사람에게 더 이상의 성장은 없다는 걸 알아서다. 시간과 노력을 더해 제

집 밖 언제 어디서든 마실 수 있는 커피를 위해 '몽벨' 커피 드리퍼

분야의 깊이를 얻은 전문가가 된 후배는 커피 사업으로 성공했다. 반전의 순간은 언제라도 찾아온다.

세계 희귀종 커피가 즐비한 오사카와 고베, 교토의 커피 명가를 둘러볼 기회가 생겼다. 골목길 구석구석에 흩어져 있는 커피집 순례는 지난여름에 누렸던 호사이기도 하다. 좋다는 커피를 두루 마셔보고 낸 결론이 하나 있다. 커피 역시 얼치기가 따라가지 못할 감각의 전문성으로 유지되는 분야란 점이다.

오사카의 오래된 커피 집에서 한 잔에 2천 엔(약 2만 원)이 넘는 '부르봉 뽀앵뛰Bourbon Pointu(프랑스령 뉴 칼레도니아 산 커피로 산출량이 적은 고급 커피, 드골 대통령이 즐겨 마신 것으로 유명하다)'는 대단했다. 그랑 크뤼 급 와인을 마신 감흥과 비유해야 이해가 빠를지 모른다. 흙맛이 느껴지는 독특한 풍미와 깔끔함은 고만고만한 커피들이 지닌 보편성을 무력화시켰다. 한 잔의 커피는 각인된 기억으로 남았다. 특별한 원두에 바리스타의 원숙한 기량이 더해져 완성된 조화로운 맛이다.

반복을 통한 익숙함으로 감각은 성장한다. 미세한 차이를 크게 느끼는 능력이 생기기 때문이다. 민감해진 혀와 코가 커피의 상태를 분별한다. 기준에 근접한 향과 맛은 쾌감이고 멀어진 것들은 불쾌감일 것이다. 깊게 파고드는 일본의 오타쿠들이 찾아내고 우려낸 커피의 맛은 쾌감의 극점을 향해 다가선다. 전문성이 더해진 커피의 선택과 감각과 경험으로 접근한다. 커피 명인들은 단순 반복의 과정을 예술적인 경지로 끌어올렸다.

외국의 문물을 받아들여 자기화시키는 일본인들의 특별한 재주는 놀랄 만했다. 커피 역시 예외는 아니다. 커피를 즐기는 다양한 방식과 용품의 중심지가 이태리에서 일본으로 바뀐 느낌

이다. 거리 곳곳에 위치한 자기 이름을 내건 커피 로스팅 전문점과 용품점의 숫자가 이를 잘 말해준다.

석탄을 넓게 깔아 지핀 불로 로스팅해 불맛을 강조하는 커피도 있다. 열원이 넓게 펼쳐져 강력하고 고른 열이 원두를 균일하게 익히는 과학적 효과를 실천했다. 일반 슈퍼마켓에서 파는 로스팅 커피의 수준도 상당했다. 좋은 커피의 맛에 빠진 이들이 널려 있어 가능한 일이다.

감탄을 담은 시선은 계속됐다. 야외에서 직접 커피를 내려 마시는 사람도 보았다. 가랑비 뿌리는 해진 후의 교토 가쓰라 강변에서다. 꽤 큰 차양 아래엔 비를 피하려는 나와 자전거 여행을 하는 두 젊은이만 남았다. 지친 몸은 커피를 원했을 것이다. 항상 그랬던 것처럼 그들은 불룩한 배낭을 뒤져 익숙한 솜씨로 물을 끓였다.

가볍고 간편하다, 수많은 시행착오와 개선의 결과

그들이 커피를 내리기 위해 꺼낸 드리퍼는 처음 보는 물건이었다. 노란색 천을 작은 망에서 꺼내자 저절로 콘의 형상으로 펴졌다. 신기했다. 여름날 자동차 창문에 붙이는 햇빛 가리개처럼. 콘의 밑 부분 양쪽은 나무젓가락을 끼우도록 만들어놓았다. 이를 컵에 걸치면 훌륭한 커피 드리퍼로 변신한다.

물을 따르는 순간 풍기는 커피 향이 주변으로 번졌다. '황홀하다'라는 표현은 이럴 때 쓰는 것이다. 후덥지근한 더위도 날려버릴 만했다. 너무도 간단히 드립 커피를 만들어내는 과정을 보았다. 흐르는 강물을 보며 커피를 마시는 젊은이들의 얼굴엔 여유로운 미소가 번졌다. 한 모금이라도 얻어 마시고 싶은 마음이 들

집 밖 언제 어디서든 마실 수 있는 커피를 위해 '몽벨' 커피 드리퍼

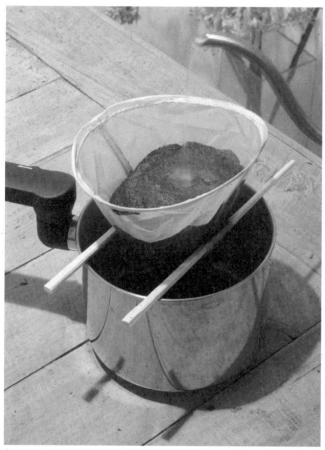

추운 야외에서 커피를 즐기기 위해 져야 할 무게는 단 4그램이다.

었다. 의외의 장소에서 마주친 커피에의 간절함은 두 잔뿐인 드리퍼 용량 때문에 이루어지지 못했다.

서울 합정동 주변에 개성 있는 점포들이 늘어났다. 또 우연이다. 새로 생긴 아웃도어 용품점에 지난여름에 봤던 노란색 드리퍼가 걸려 있었다. 반가웠다. 초경량 등산용품으로 유명한 일본의 개성 있는 아웃도어 브랜드 '몽벨mont-bell'의 제품이란 걸 알았다. 몽벨은 일본인으로는 두 번째로 알프스 아이거 북벽에 오른 알피니스트 출신의 사장이 자신의 경험을 녹여 만든 물건들로 명성을 얻었다. 영화 「히말라야」에도 몽벨 옷을 입은 주인공들이 어른거린다.

몽벨이 만든 드리퍼라면 일단 안심이 된다. 추운 야외에서 따뜻한 커피 한 잔의 간절함을 누구보다 잘 알고 있을 테니까. 이전에도 휴대용 드리퍼가 없었던 건 아니다. 나선형의 철사를 펼쳐 종이 필터를 끼워 쓰는 제품이 있다. 그러나 1그램의 무게라도 줄여야 좋은 등산용품 아니던가. 철사 드리퍼의 무게도 무시할 수 없다. 여기에 더해진 종이 필터도 포함시켜야 한다. 몽벨은 더 가볍고 편리하게 개선시켰다. 4그램의 무게로 드리퍼와 필터를 겸하는 콤팩트 드리퍼다.

강인하고 가벼운 극세사 천과 콘의 형태를 지지해주는 형상기억합금 철사가 드리퍼의 전부다. 컵에 받칠 지지대는 주변의 나뭇가지나 젓가락을 끼워 넣으면 된다. 이 단순한 물건은 수많은 시행착오와 실험을 통해 완성됐다. 직접 겪어보지 않으면 모르는 불편은 솜씨좋은 마무리로 해결책을 찾았다. 몽벨의 콤팩트 드리퍼를 덜컥 사들였다. 대수롭지 않게 보이는 드리퍼 속에 담긴 인간의 모습 때문이다. 단순함을 실천하는 일이 얼마나 어

집 밖 언제 어디서든 마실 수 있는 커피를 위해 '몽벨' 커피 드리퍼

려운지 살아보면 안다. 이 작은 물건을 만드는 데는 아마도 수십 년의 경험이 필요했을 것이다. 그 과정에 담긴 흔적을 통해 읽어낼 내용은 자못 숙연하다.

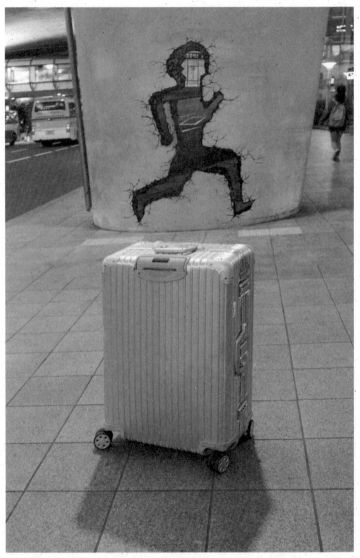

1937년 리모바에서 선보인 최초의 알루미늄 트렁크는 수많은 혁신의 시작이었다.

대를 물려 쓰는 튼튼한 여행용 캐리어 '리모바'

뮌헨에 있는 국립독일박물관을 돌아보았다. 잔뜩 주눅 들 수밖에 없었다. 한 나라의 과학 수준을 일목요연하게 보여주는 규모와 내용의 압도감 때문이다. 끝없이 이어지는 전시품은 독일의 과거와 현재, 미래의 방향을 제시한다.

항공기 관련 전시 부스에서 발걸음을 멈췄다. 독일 항공기술을 이끌었던 인물 후고 융커스 박사가 만든 융커스 전투기다. 당시 첨단소재였던 두랄루민으로 만든 동체는 세월의 오염을 묻히고도 여전히 아름다웠다. 자체 강성을 보완하기 위해 굴곡 처리된 직선의 간격과 폭, 도장하지 않은 알루미늄의 금속광택은 조형성 넘치는 대형 오브제 같았다. 폭탄을 싣고 전장을 향해 날아가는 전투기의 속성과 재질의 아름다움은 서로 다투지 않았다. 본질과 기능이 곧 디자인으로 완성된 묘한 아이러니 앞에서 혼자 감탄을 연발했다.

청년시절 전투 경찰을 자원해 배속 받은 첫 근무지는 김포공항이었다. 오가는 비행기를 바라보며 군 생활을 했다. 1970년대 말 공항의 모습을 선명히 기억한다. 멋진 제복을 입은 외국인 조

종사들에게 보낸 선망의 눈초리를 부정하지 않겠다. 훤칠한 키에 영화배우 같은 용모를 한 수컷들에게 이상한 열등감마저 들었다.

전투기 동체에서 따온 굴곡진 직선 이미지

그들 가운데 유독 '루프트한자'의 기장들이 눈에 띈다. 견고하고 야무지게 보이는 알루미늄 캐리어를 끌고 다니는 모습은 남다르게 보였다. 온 세상을 누볐던 캐리어의 빛바랜 금속 광채마저 세월의 관록으로 바뀐 '리모바RIMOWA'다.

이후 돌아다니는 직업을 가진 덕분에 해외여행은 꿈으로만 머물지 않았다. 허겁지겁 여러 공항을 헤집으며 일과 놀이가 구분되지 않는 작업으로 살게 된다. 난 전화 한 통이면 어디라도 가야 하는 '콜 보이', 아니 프리랜서 작가다. 공항을 제집처럼 여겨야 하는 팔자가 나쁘지 않다. 한때 선망의 대상이던 루프트한자의 기장과 만나도 주눅 들지 않는다. 그토록 멋지게 보였던 그들의 캐리어보다 큼직한 리모바가 내게도 있다. 찌질한 자부심이라도 키워야 세상 사는 일이 덜 억울하다.

리모바 표면의 굴곡진 이미지는 융커스 전투기 동체에서 따왔다. 과거의 유물이 된 아름다운 비행기는 1950년 캐리어로 현신해 생명을 이어간다. 비행기나 캐리어나 온 세상을 떠돌긴 마찬가지다. 인터내셔널 제트족의 듬직한 장비가 된 리모바는 공통 속성을 이어받은 셈이다. 독일박물관에서 융커스 전투기 실물을 보길 잘했다. 전통이 리모바로 어떻게 이어지는지 알게 된 까닭이다. 제 것에 대한 자부심이 없다면 어림도 없다. 과거가 부끄러운 이는 선조의 자산을 제대로 알아보지 못하는 법이다.

대를 물려 쓰는 튼튼한 여행용 캐리어 '리모바'

리벳 마무리는 지금도 장인의 손길을 거친다

지금 보면 리모바는 새로울 것도 없는 알루미늄 소재의 캐리어다. 과연 그럴까. 과거로 돌아가보자. 두랄루민은 당시의 최첨단 소재였다. 가방은 가죽과 천 같은 익숙한 소재로 만들어야 한다는 고정관념은 독일이라 해서 다르지 않았다. 지금으로 치면 듣도 보도 못한 소재가 3D 프린터로 찍혀 캐리어로 됐다는 거다.

어느 시대나 호불호의 기준이 있게 마련이다. 처음부터 순조로웠을 리 없다. 첨단소재의 가능성을 확신한 리모바의 고집은 꺾이지 않았다. 주장은 주변의 인정으로 힘을 얻고, 가치가 확산되면 시대의 기준이 된다. 확신이 흔들리면 인정도 없다. 최고가 아니면 만들지 않겠다는 리모바의 우직함이 결국 승리한다.

당시에 쾰른에서 만든 리모바는 지금까지 그 원형을 지켜오고 있다. 복잡하게 섞여 있는 공항의 짐 속에서 하얗게 빛나는 리모바는 쉽게 눈에 띈다. 알록달록한 캐리어의 화려함 속에서

도 밀리지 않는다. 색깔과 재질의 독특함 때문이 아니다. 변하지 않는 묵직한 존재감이 그저 그런 시대의 경박함을 압도하는 탓이다.

공방의 장인들은 여전히 리벳을 망치로 두드려 박아 접합부를 마무리한다. 보이지 않는 부분까지 손수 완벽하게 마무리하려다 보니 리벳의 위치가 약간씩 다르다. 기계로 찍어내면 혹시 빗겨날지 모르는 우려가 있기 때문이다. 그렇게 하지 않으면 전달되지 않는 완벽의 가치는 세월을 통해 입증된다.

그동안 꽤 많은 캐리어를 갈아치웠다. 만든 이의 확신 대신 어설픈 합리성과 기능을 선택한 데 따른 낭비였다. 리모바의 진정한 아름다움은 사용자의 온 역사를 담아도 부서지지 않는 견고함에서 나온다. 나의 리모바는 앞으로 할 여행을 함께하며 내 죽음마저 지켜볼지 모른다.

질 좋은 재료가 금속 광채의 비결

튼튼하고 강인해 보이는 리모바의 느낌은 알루미늄 합금 품질이 바탕이다. 독일의 앞선 재료공학기술로 만들어지는 질 좋은 두랄루민은 정평이 있다. 오디오를 해봐서 안다. 금속의 질감과 광채의 깊이란 근본 재질의 밀도가 뒷받침되어야 나온다는 사실을. 재료의 속성을 파악하는 것은 전문적 비교를 통하지 않으면 쉽게 알기 어렵다. 세월의 더께를 뒤집어써도 추하지 않은 금속 광채는 눈으로 확인할 수 있는 질 좋은 재료를 사용했다는 증거다.

리모바의 기품은 낡을수록 깊이를 더해간다. 금속광택이 한숨 죽어 내부에서부터 은은함이 풍긴다면 최고로 아름답다. 여

대를 물려 쓰는 튼튼한 여행용 캐리어 '리모바'

러 나라에서 보았던 낡은 리모바의 자태는 이상하리만큼 쓰는 사람의 인상을 닮았다. 머리 희끗희끗한 중년 신사가 풍기는 중후한 세련됨과 일치한다고나 할까. 캐리어의 이력이 사용자의 인생처럼 느껴진다. 군데군데 찌그러진 흔적은 지난 세월이 선사한 훈장처럼 보인다. 이야기가 담기지 않은 사물은 물건 이상의 분위기를 뿜어내지 못한다.

문화심리학자 김정운과 베를린에서 리모바 '루프트한자' 버전을 찾아 돌아다녔다. 루프트한자항공 마크가 박힌 스페셜 에디션 캐리어는 국내에서 구하기 어렵다. 입에 침 튀기며 예찬론을 펼친 속사정은 모를 것이다. 어렵게 발품 팔아 결국 리모바 '루프트한자' 버전을 구했다. 그 캐리어는 이후 수많은 캐리어를 제치고 사용 빈도가 높은 현역으로 활약하게 된다.

엊그제도 리모바를 끌고 김정운은 오사카에서 서울로 날아왔다. 천여 명의 청중 앞에서 강연하는 그의 모습을 지켜보았다. 강연 내용은 맥북 프로 노트북에 들어 있고, 그것을 실어온 캐리어는 리모바 아니던가. 결국 리모바 안에 그동안의 노력이 다 담긴 셈이다. 베를린 이후 그의 행적을 나는 안다. 리모바를 밀고 여러 공항을 전전했던 피곤함이 모두 새로운 강연을 위한 준비라는 것을.

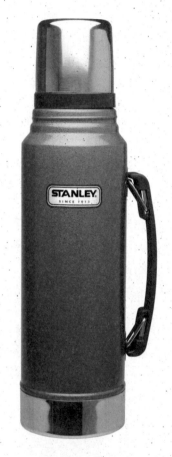

스탠리 보온병은 100년이 넘는 시간 동안 사람들과 추억을 함께 만들어왔다.
증조부모가 손주에게 물려주는 일도 흔하다 하니,
빛바랜 사진 속 한편에 스탠리 놓여 있는 것도 예삿일 아닐는지.

'스탠리' 보온병과의 추억은 현재진행형

살고 있는 동네에 대형 마트가 두 곳이나 더 생겼다. 늘어난 숫자만큼 업체끼리 경쟁할 것은 불 보듯 뻔하다. 소비자가 속사정까지 헤아릴 이유는 없다. 기존 매장보다 더 큰 규모와 쾌적한 시설에서 다양한 상품 구색을 즐기면 그만이다. 이제 대형 마트에선 작은 집과 보트마저 판다.

가끔 작심하고 새로 생긴 마트를 찾아간다. 관심 있는 상품을 꼼꼼하게 훑어보는 재미가 쏠쏠하다. 건성으로 지나치면 감추어진 내용들이 보이지 않는다. 진가를 알기 위해선 여러 물건과 비교해보는 것이 좋다. 기왕 사들일 물건이라면 보물찾기처럼 우연에 기댈 수 없다.

아무래도 남자들의 장난감이라 할 전자 제품과 취미용품 구역에 머무는 시간이 길다. 그 옆자리엔 일상 작업도구 매대가 있다. 끝이 아니다. 이어 바로 아웃도어 용품이 나온다. 어지럽게 걸려 있는 헝겊 재질의 물병에 시선을 빼앗겨 그냥 스칠 뻔했는데, 낯익은 브랜드의 로고가 눈에 띄었다. 생각지도 못한 '스탠리STANLEY' 제품은 진열장 아래쪽에 숨겨져 있었다.

투박한 만듦새가 주는 듬직함

예나 지금이나 여름이면 식솔을 이끌고 캠핑 정도는 가줘야 가장의 면이 선다. 평소 써먹을 일 없는 수컷의 존재감은 텐트를 치고 야영하는 동안만 빛나지 않던가. 아웃도어 용품 앞에서 기웃거리는 수많은 아버지들의 속마음은 비슷하다. 나도 한때 아들과 마누라 앞에서 폼 잡기 위해 열심히 아웃도어 용품을 사들였던 적이 있다.

처음 몇 번의 캠핑은 성공적이었다. 식솔들은 눈앞에 흐르는 계곡의 물소리와 시원함에 빠졌고 밤의 한기를 신선해했다. 계속 캠핑을 좋아할 줄 알았다. 아니었다. 가는 데마다 몰리는 사람들 때문에 짜증을 내기 시작했고 모기에 물려 긁적이는 괴로움을 참지 못했다. 호기심을 삭힌 캠핑의 기억은 즐겁지 않았음이 분명했다. 번거롭고 불편하고 옹색하기만 한 이 나라의 캠핑 현실이다.

평생 쓸 요량으로 최고의 아웃도어 용품만 고집하여 샀다. 그러나 쾌적한 숙소의 안락함을 좋아하는 마누라는 다시는 캠핑에 따라오지 않았다. 야속하고 억울했다. 다 누구 때문에 한 일인데……. 이후 작업을 빙자해 혼자 캠핑을 했다. 태백산 금대봉에서 홀로 지새운 일이 가장 기억에 남는다. 비마저 부슬거리는 산속에서 처량하고 청승맞게 앉아 있는 사내를 만났다면 그게 바로 나다.

혼자만의 캠핑에서는 따뜻한 차 한 잔의 온기에서 큰 위안을 얻는다. 스미는 추위를 녹여줄 따뜻함은 언제나 필요하다. 그렇다고 필요할 때마다 일일이 물을 데울 수는 없다. 성능 좋고 튼튼한 보온병 하나쯤 준비해두어야 안심이다. 스탠리의 존재를

알게 된 것도 그때부터다. 캠핑 좀 다닌다는 사람치고 스탠리를 모르는 이는 없다. 한 번도 캠핑을 가보지 않은 이들도 스탠리를 안다. 언제 어디서든 따뜻한 온기를 전해주는 고마운 물건인 덕분이다.

1990년대 중반 우리나라에서 스탠리 제품을 구하기 위해서는 꽤 발품을 팔아야 했다. 남대문 도깨비 시장이나 군용품 좌판을 일일이 뒤져야 했으니까. 나의 첫 스탠리 보온병은 1리터짜리 중고품이다. 칠이 벗겨지고 흠집이 있고 때가 쪼록쪼록 묻은 코르크 마개마저 좋았다. 꽤 오랜 시간을 기다려 손에 넣은 물건이어서 그랬을 거다. 남대문의 군용품 좌판 아저씨는 단골이던 내게 선심 쓰듯 커다란 손잡이가 달린 스탠리 클래식을 넘겨주었다.

날렵함이라곤 찾아볼 수 없는 투박한 만듦새가 외려 듬직하게 보였다. 커다란 금고 문짝이나 산업용 기계에서 보던 쫄쫄이 도장도 신뢰를 높였다. 묵직한 형태에 더해진 진녹색은 몇 번 쓰고 처박아두는 물건이 아님을 일러준다. 무게도 만만치 않다. 얄팍한 유리 대신 스테인리스 스틸 재질로 만들었으니 묵직함은 당연하다.

나중에 알았다. 내가 산 스탠리는 1980년도 이전에 만들어진 제품이었다. 생산 시기를 늦게 잡아도 15년 이상 써온 물건인 셈이다. 어쩐지 귀신 붙은 물건 같았지만, 아무럼 어떤가. 누군가의 손때가 묻고 사연이 담겼음직한 스탠리가 외려 친근하게 다가왔다. 당시의 물건은 지금 생산되는 것과 조금 다르다. 이중 철판의 진공 틈새에 탄소가루를 부어 넣어 보온·보냉 성능을 높였다. 크고 무거워지는 것을 신경 쓰지 않던 미국식 대처라 할

'스탠리' 보온병과의 추억은 현재진행형

까. 1950년대 미국의 풍요를 상징하던 미국 차의 무지막지한 덩치와 스탠리의 투박함을 수긍하게 되는 지점이다.

스탠리는 웬만큼 험하게 다뤄도 끄떡없다. 짐을 싸다 떨어트리기도 하고 바위에 부딪치기도 했다. 찌그러지긴 해도 부서지진 않는다. 심지어 차바퀴에 깔려도 멀쩡하다. 실수로 땅에 떨어뜨린 스탠리를 후진하다 깔아뭉갠 적이 있다. 폐차시켜 지금은 없는 현대 갤로퍼 SUV가 당시의 차였다. 타이어에 전달되는 감촉이 이상했다. 통나무를 타고 넘는 듯한 느낌에서 아차! 싶었다. 차 밖으로 나와 확인해보니 내 보온병이 맞았다. 정확히 가운데로 지나간 바퀴 자국이 선명했다. 윗면이 약간 찌그러지긴 했지만 뚜껑은 제대로 열렸고 속에 든 커피는 여전히 뜨거웠다. 세상에 이런 보온병도 있다니! 아무도 보지 못했으니 감탄은 나만의 몫이다.

이후 작업이든 청승이든 혼자 캠핑할 일은 없어졌다. 나 역시 쾌적한 호텔과 젊은 아가씨가 서빙해주는 커피가 좋아졌으니까. 변절이라 해도 할 수 없다. 다 나이 탓이다. 스탠리는 그렇게 기억에서 사라져갔다. 물건 또한 어디에 처박혀 있는지 알 수 없다. 아마도 마누라가 고물인 줄 알고 버렸을 것이다.

100년 역사, 미국인에게 가장 친근한 물건

추억으로만 남은 스탠리를 동네 마트에서 다시 만난 감회는 남달랐다. 그동안 품목을 다양화해 가지 뻗기를 한 흔적이 역력하다. 시대가 필요로 하는 것에 맞는 대응이다. 도시락 통도 있고 간편하게 원두커피를 내릴 수 있는 커피 프레스 병도 눈에 띈다. 나는 그중에서 클래식 모델이 역시 마음에 든다. 익숙한 형태와

견고함은 그대로다. 예전에 갖고 있던 1리터 용량의 클래식 모델은 계속 생산되고 있다. 무게가 가벼워졌고 플라스틱 마개로 바뀌었지만 특유의 존재감은 여전했다.

스탠리는 100년도 넘게 보온병을 만들어 왔다. 미국인들과 함께 나눈 애환과 일화가 얼마나 많을 것인가. 스탠리는 여전히 살아남아 미국인의 추억을 현재진행형으로 이어간다. 증조부모가 스탠리 보온병을 손주에게 물려주는 일도 흔하다. 보통 사람의 일상과 함께하는 스탠리는 따스함을 떠올리는 아이콘이 된 지 오래다. 하찮게 보이는 물건이 수많은 이들의 삶을 지켜본 친구가 됐다. 좋은 물건의 힘이다. 스탠리 본사는 사용자들의 애정 어린 이야기를 모아 공개했다. 단순히 광고를 하고자 한 게 아니라 진심으로 감동을 나누고 싶었을 것이다.

스탠리는 평생 트럭을 몰았던 이들에게 동반자였다. 해군과 공군의 지급품으로 나라를 지켰고, 거친 자연과 맞섰던 모험가들에겐 생존을 위한 도구 역할을 맡았다. 부부싸움 하던 이들에겐 던져도 깨지지 않는 물건이라 화풀이감으로 제격이었다. 펑크가 난 타이어를 고일 때도 쓰였고 날아오는 총탄을 막아준 생명의 은인 역할도 했다. 이토록 많은 사연을 만든 스탠리는 여전한 현역으로 멀쩡하다. '미국인에게 가장 친근한 물건 5' 순위 안에 끼게 된 이유다.

나의 두 번째 스탠리는 도시락 통으로 결정했다. 있어 보이는 말로 런치 박스다. 위 뚜껑에 보온병을 넣고 빈 곳에 음식을 채워 넣으면 된다. 이젠 도시락 싸들고 갈 데도 없다. 대신 와인을 담아 멋진 풍광의 해변이나 시야가 터진 산에 펼쳐놓고 홀짝거릴 심산이다. 문득 태백산에서 홀로 캠핑하던 시절이 그립긴 하

다. 하지만 늦었다. 무라카미 하루키의 말대로 "모든 것은 지나가버린다." 지나간 시간을 애써 되돌리려는 안간힘은 볼썽사납다. 물 흐르듯 살아가는 일이 미덕일 것이다. 변함없는 물건의 아름다움을 곁에 둔 안도감만이 소중하다.

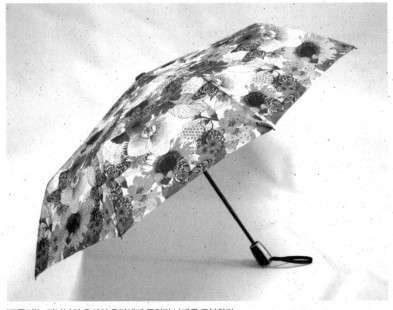

'도플러'는 지난날의 우산이 우리에게 주었던 낭패를 극복한다.
가볍고 견고하고 널찍하며, 버튼을 누르면 펴지고 접힌다.
심지어 아름답다. 도플러 우산을 가진 이라면, 이미 일상의 혁명을 맛본 셈이다.

비 오는 날의 낭패는 그만, 누르면 접히는 우산 '도플러'

오스트리아 빈에 있는 알베르티나 미술관을 찾아갔다. 새로운 20세기를 연 구스타프 클림트와 에곤 쉴레의 그림이 소장되지 않았다면 관심을 보이지 않았을 거다. 도록으로 본 그림은 허상이다. 원화의 감동은 대단했다. 보고 싶고 듣고 싶은 것들이 널려 있는 빈. 도시의 아름다움에 빠져 '비엔나스럽다'라는 감탄을 연발했다.

하지만 변덕스러운 날씨는 사절이다. 빈에선 해가 비치는 듯하다 갑자기 폭우가 쏟아지기 일쑤다. 지나던 사람들은 익숙한 듯 우산을 꺼내들었다. 놀랄 만했다. 거리에 우산 행렬이 동시에 이어지는 진풍경이 펼쳐진다. 비를 피해 들어간 노천카페는 빈 사람들의 일상을 심도 있게 들여다보게 했다. 여행자는 바라보는 일만으로도 즐겁다. 제 기준으로 때론 상대의 입장이 되어 마음대로 상상해도 좋은 까닭이다.

사람들이 들고 있는 우산에 눈길을 빼앗겼다. 박쥐의 날개를 펼친 듯한 검정 우산, 세련된 색깔의 체크무늬 우산, 클림트의

유명한 그림 〈키스〉를 그대로 옮겨놓은 우산도 보였다. 나무로 만든 손잡이도 퍽 다양하다. 둥글게 휜 손잡이부터 끝에 개의 머리를 조각한 것까지. 짙은 광택의 로즈우드가 풍기는 뭉툭한 기품도 괜찮다. 장우산, 접이식 우산…… 빈 사람들은 비 오기를 일부러 기다리고 있었는지도 모른다.

일상용품조차 감각의 대상으로 삼는 듯한 행동이 풍요롭다. 돌멩이가 박힌 보도 때문인지 걷는 속도도 느리다. 클림트와 쉴레가 뿌린 빈의 문화 전통이 현실 공간에서 재현되는 것일까. 우산은 비를 막아주는 도구뿐 아니라 도시 미관을 담당하는 오브제 같았다. 도시가 갖는 품격이란 보통 사람의 삶이 드러내는 아름다움이기도 하다.

유럽의 날씨는 개떡 같다. 기온은 낮지 않은데 춥다. 멀쩡하던 날씨가 오후엔 비가 부슬거리는 날씨로 바뀐다. 변덕을 부리는 하루는 어쩌다 한 번 있는 이변이 아니니, 이를 대비하는 몸짓은 당연하다. 사람들의 가방을 일일이 열어보지 않아도 우산 하나쯤 들어 있을 걸 알 수 있다. 필수품이라 할 우산에 쏟는 관심은 당연하다. 피할 수 없다면 즐겨야 한다. 우산을 드는 일이 즐거움으로 바뀌어도 좋은 이유다.

생각과 행동은 물론 감정마저 물건의 영향을 받는다. 일회용 비닐우산을 들면 채신머리없이 뛰어도 이상할 게 없다. 반면 좋은 우산을 들면 행동이 조심스러워진다. 물건을 선택하는 일은 외부로 드러나는 속내를 표현하는 일과 같기 때문이다. 버릴 것을 전제로 하는 물건에 깃들 애정은 없다. 기능을 웃도는 아우라가 풍기는 물건이라야 각별해진다. 오래 간직되고 변함없는 품격을 갖춘 우산이 하나쯤 있었으면 좋겠다. 모두 빈에서 본 풍경 때문이다.

비 오는 날의 낭패는 그만, 누르면 접히는 우산 '도플러'

얇은 천, 견고한 살, 널찍한 가리개의 미덕

우산 명품들은 하나같이 프랑스, 독일, 오스트리아에 몰려 있다. 손으로 만드는 엄청난 고가의 우산도 많다. 오스트리아의 우산 브랜드인 '도플러doppler'를 찾아낸 것은 당연한 수순이다. 도플러는 1947년부터 우산과 햇빛 가리개만을 만들어왔다. 고급 수제품부터 야외용 파라솔까지 구색을 두루 갖췄다. 국내에도 꽤 오래전부터 정식 수입돼 팔리고 있다.

우산에 뭐 그리 대단한 게 담겨 있을까. 도플러의 겉모습은 여느 우산과 다를 게 없다. 세상 모든 것은 자세히 보지 않으면 보이지 않는다. 직접 만져보고 써보며 시간을 묻혀야만 알게 되는 비밀이 있다. 도플러도 그랬다.

비 오는 날 우산을 쓰다 보면 별의별 일이 생긴다. 갑자기 우산이 펴져 놀라거나 우산살이 얼굴을 찌르는 경우도 있다. 잘 펴지지 않는 우산 때문에 비를 맞기도 한다. 승용차를 탈 때 쉽게 접히지 않는 우산은 난감하기도 하다. 세찬 바람에 우산이 뒤집히는 낭패를 본 기억도 흔하다.

어쩌다 한 번 쓰는 우산이라 지나쳐버릴 수도 있겠다. 말을 하지 않아 그렇지 기존 우산에 품은 불만은 하나둘이 아니다. 사람들은 작은 불편에 더욱 민감하게 마련이다. 우산이라는 물건에 큰 기대를 하지 않았을 뿐이다. 세상의 변화는 작은 문제를 개선하는 것에서 비롯된다. 수많은 우산 메이커가 흘려버린 기능과 형태를 도플러는 두 눈 부릅뜨고 찾아냈다.

우산의 본령이란 비가 새지 않는 방수 기능에 있다. 도플러 우산의 겉감은 얇고 부드럽다. 겉이 비칠 정도로 얇다. 흔히 우산천의 소재로 쓰는 폴리에스테르와는 다른 느낌이다. 더 큰 면적

도플러를 통해 우산은 비를 막아주는 도구뿐 아니라 도시 미관을 담당하는 오브제가 된다.

비 오는 날의 낭패는 그만, 누르면 접히는 우산 '도플러'

을 접어 넣기 위해 얇아진 천은 번들거리지 않고 부스럭거리지
도 않는다. 이 정도 두께라면 물이 새지 않을까 하는 우려는 접
어도 좋다. 폭풍우도 견뎌내는 방수 기능은 혀를 찰 정도로 뛰어
나다.

우산은 세찬 바람도 견뎌내야 한다. 우산대와 우산살의 구조
와 강도가 확보돼야 얻을 수 있는 성능이다. 견고한 파이프와 카
본 파이버 재질의 부품 덕에 도플러 우산은 시속 100킬로미터의
강풍도 견딘다. 믿거나 말거나 실험 결과로 입증됐다. 바람을 이
기지 못하고 허약하게 뒤집히는 우산은 이제 안녕이다.

버튼을 누르면 펴지는 자동 우산은 시대의 기준이 됐다. 이것
만으론 모자란다. 자동으로 접히는 우산을 본 적 있는가? 있으
면 나와보시라. 도플러는 버튼을 누르면 펴졌던 우산이 접힌다.
한 손으로 우산을 펴고 접을 수 있다는 말이다. 비 오는 날 승용
차를 탈 때 마음은 바쁘고 두 개의 손은 턱없이 모자란다. 두 손

으로 우산을 접는 사이 열린 문에 들이치는 비에 당혹스러웠던 기억을 떠올려보라. 긴박한 순간 한 손으로 우산을 접고 빨리 문을 닫는 이점만으로도 난 도플러에 '뻑' 갔다. 약장수 톤으로 말하는 광고가 아니다. 직접 써본 경험을 이야기하는 것일 뿐이다.

사소한 문제를 지나치지 않는 위대함

며칠 전 서울에 세찬 비가 내렸다. 알량한 우산으로 제 몸 하나 가리지 못한 사람들을 여럿 보았다. 휴대성에 가려진 접이 우산의 작은 크기 탓이다. 2단 접이 방식의 한계란 뻔하다. 3단으로 접은 도플러 우산의 여유로운 폭은 웬만큼 뚱뚱한 사람의 어깨라도 충분히 감싼다. 여유를 비축해두는 건 대부분의 경우 유리하다. 난 그날 아리따운 여인과 함께 우산을 썼다. 우산 속의 남녀는 붙을수록 비를 덜 맞는다. 따뜻한 체온이 번지는 어깨를 감싸고 걷던 비 오는 광화문 거리는 너무 좋았다.

우산 때문에 곤욕을 치른 기억들이 생각보다 많다. 우산의 역사는 길다. 익숙한 우산이 전부라 생각해 더 이상 개선하지 않았던 게 아닐까. 열었으면 다시 닫아야 하는 게 물건의 속성이다. 한 손으로 접히는 우산은 만들어진 적이 없었다. 작은 우산이 불편하다면 크기를 키우는 방법밖에 없다. 세 번을 접어 펼치면 두 번 접는 것보다 당연히 커지게 된다. 관행과 습관의 고정관념을 보기 좋게 뒤집은 도플러의 개선은 훌륭했다. 세상의 위대함은 작고 사소한 것을 흘려버리지 않는 데서 출발한다.

사물과 현상을 유심히 들여다보는 자들의 발견으로 새로움이 열린다. 다시 들여다보아야 할 것들이란 얼마나 많은가. 창조적 행동이란 없던 것을 만들어내는 강박이 아니다. 열려야 하는 필

비 오는 날의 낭패는 그만, 누르면 접히는 우산 '도플러'

요만큼 닫혀야 하는 이유를 떠올리는 것만으로 충분하다. 창조경제는 그 말뜻을 알지 못해 실천하기 어렵다. 평범한 것을 비범하게 마무리하는 능력이라 바꾸면 쉽게 다가오지 않을까. 도플러 우산엔 눈여겨보아야 할 소중한 내용들이 담겨 있다.

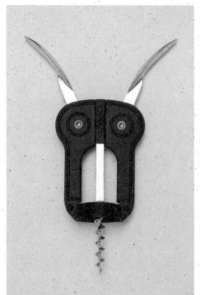 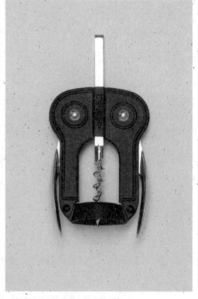

보이가 디자인하고 생산하는 와인 코르크 따개는 기능도 아름다움도 놓치지 않는다.
인위적인 힘보다는 반동을 이용해 쉽게 와인을 열 수 있도록 돕는 기능에
올빼미의 날갯짓을 형상화한 아름다움까지 더했으니, 아주 특별한 선물이 되어줄 것이다.

와인 코르크를 못 따서 서러운 이들에게 딱 '보이' 코르크 따개

문화심리학자 김정운과 함께 현대 디자인의 출발점이라 할 '바우하우스Bauhaus'를 공부하고 있다. 모두의 관심일 '창조의 시선'을 찾기 위한 노력이다. 지난 몇 년간 취재 여행을 이어왔다. 베를린에서 출발해 비엔나, 베른, 파리를 찍고 다시 베를린으로 이어진 숨 가쁜 여정이다. 보름여를 쉬지 않고 돌아다니는 일정은 만만치 않았다. 세상 곳곳을 헤집고 다니던 강인한 체력은 예전 같지 않았다.

여행의 고단함은 술로 달래야 제격이다. 하지만 동행은 정확하게 맥주 한 병을 물 대신 마시는 독일식 주법에 익숙했다. 가끔 취하게 마셔보자는 나의 제안은 번번이 묵살 당했다. 맥주 한 병으론 어림도 없다. 와인으로 주종을 바꾸어 꼬셔보면 태도가 바뀔지도 모른다. 그러나 공부가 취미인 박사의 태도는 단호했다. 술 없이도 멀쩡하게 살 수 있는 남자와 함께 지내야 한다니, 은근히 부아가 치밀었다. 같이 마셔주지 않으면 혼자라도 마셔야 술꾼 아니겠는가.

아는 이 없는 낯선 도시의 밤은 지루하기만 했다. 호텔 건너편에 슈퍼마켓이 보였다. 내친김에 달려가 와인을 찾았다. 웬만한 와인은 2~3유로, 좋아 보이는 것이라도 6유로 내외다. 만 원이 채 되지 않는 가격에 와인을 살 수 있다? 국내에서 팔리는 와인보다 훨씬 저렴한 값이다. 거저 얻은 기분으로 와인을 사 호텔방으로 돌아왔다.

즐거움은 잠시였다. 아뿔싸! 방에는 당연히 있어야 할 와인 따개가 없다. 호텔 직원을 부르고 따개를 사러나가는 번거로움이 싫어서, 참기로 했다. 옆방엔 열심히 공부하고 있는 사람이 있지 않은가. 따지 못한 와인은 딱딱하고 차가운 유리병의 감촉 밖에 주는 게 없다. 술도 없고 잠도 오지 않는 처량한 밤은 깊은 푸른빛으로 어두웠다.

본질적 기능이 곧 아름다움이라는 철학

베를린 중심가 티어가르텐에서 멀리 떨어지지 않은 곳에 바우하우스 박물관이 있다. 3년 전 들렀을 때와 달리 내부 단장을 새로 하고 전시 내용을 보완했다. 독일 내에서도 바우하우스에 대한 관심이 커졌음을 실감한다. 통일 이후 그 가치가 재평가됐다. 박물관은 사람들로 북적인다. 다시 둘러본 내용으로 복습효과를 보았다. 건성으로 지나쳤던 진열물의 의미가 비로소 선명하게 들어왔으니까.

디자인은 과거의 경험을 딛고 맥락을 바꾸어 다시 태어난다. 사실 디자인의 대상이 되는 물건이란 새로울 게 없다. 이미 있던 것을 조합시키고 바꾸어보는 방식의 변화가 새로움을 만든다. 네 발 달린 의자가 두 발로 바뀐 것이 그랬다. 나무라는 재료

와인 코르크를 못 따서 서러운 이들에게 딱 '보이' 코르크 따개

의 한계를 극복할 수 있는 철제 파이프의 등장에 건축가이자 가구 디자이너인 마르셀 브로이어가 반응했다. 앉을 수 있는 의자의 본질만을 남기고 형태를 바꾸면 되는 것이다! 없앨 수 없다고 여겨졌던 의자의 네 발은 쇠 파이프를 휘어 만들며 비로소 두 발이 되었다. 의자의 발 두 개를 줄이는 데 1만 년도 더 걸렸다는 사실을 우린 잊고 살았다. 모든 물건엔 이야기가 담겨 있다. 물건은 사람이 만드는 까닭이다. 유심히 들여다보고 물어보지 않으면 이야기는 입 다물고 사라져버린다.

현재 우리가 보고 있는 온갖 물건들의 디자인은 바우하우스에서 출발했다. 본질적 기능이 곧 아름다움이란 철학은 여전히 유효하다. "바우하우스 이후의 디자인은 없다"라고 단언했던 이 가운데 스티브 잡스가 있다. 고집쟁이 천재가 유일하게 따르고 싶었던 것은 바로 바우하우스의 디자인 전통이다.

100여 년 전에 세워진 학교의 생명력은 지금도 이어진다. 바우하우스 신봉자들과 영향을 받은 디자이너들의 활약은 멈춘 적 없다. 생활에 필요한 다양한 물건에까지 DNA가 공유된 덕분이다. 바우하우스 박물관 아트숍에 그 증거가 있다. 세계 여러 나라에서 만든 디자인 상품들에서 한눈에 공통 인자를 발견할수 있다. 장식을 없앤 간결함과 재질이 주는 느낌을 그대로 살린 올곧음이 돋보인다. 안목 높은 재단의 관계자가 엄선한 물건들이다. 이미 보았거나 쓰고 있거나 갖고 싶은 물건들에 대한 관심은 각별하다.

처음 보는 와인 따개가 눈길을 끌었다. 코르크를 따지 못해 호텔 방에서 뒹굴고 있는 와인 때문일 것이다. 올빼미를 닮은 형상이 신선했다. 1905년부터 와인 따개를 전문으로 만들던 스페인

의 '보이BOJ' 사가 만든 따개다. 찬찬히 보니 범상치 않은 구조와 견고함을 지녔다. 그 자리에서 바로 산 것은 당연하다.

　코르크 따개에 뭐 대단한 것이 있을까. 아니다. 써보지 않으면 알 수 없는 비밀이 많다. 거꾸로 만드는 이의 입장에서 보자면 해결해야 할 일이 많은 물건이다. 코르크 따개의 방식은 다양하다. 어떤 것이든 힘점과 작용점, 받침점이 있어야 한다. 간단한 코르크 따개는 작용점만 있으면 된다. 스크류 철사를 박아 손의 힘으로 빼면 된다. 단순하지만 불편하다. 손이나 양다리 사이의 허벅지가 받침점 역할을 해야 하는 탓이다.

　개량형은 작용점과 한 개의 받침점을 지닌 형태가 된다. 따개의 일부를 병에 걸쳐 받침점인 허벅지가 필요 없게 된다. 그래도 손의 할 일이 남는다. 병을 잡아 고정시켜야 하므로. 더 나아간 형태는 작용점과 병 끝 주변에 받침점을 얹은 식이다. 이제 병을 잡기 위한 손은 필요 없다. 두 손 모두 코르크를 끌어올릴 힘점에 집중시키면 그만이다.

　세상에서 가장 어려운 일은 쉬워 보이는 문제를 비범하게 마무리하는 능력이다. 코르크 따개가 그렇다. 각 방식의 장단점은 알아서 파악할 부분이다. 물리적 기능이야 조악한 중국산이라고 다를 게 없다. 세부를 들여다보면 그 격차가 벌어지기 시작한다. 제일 중요한 부분은 코르크에 박히는 스크류다. 성근 코일 형태가 일반적이다. 이는 생각보다 코르크에 잘 박히지 않는다. 정밀도의 문제 때문이다.

돌리면 쉽게 쑥 들어가는 빗면 나사 방식

보이의 올빼미 코르크 따개는 빗면 나사 방식을 쓴다. 코르크에

와인 코르크를 못 따서 서러운 이들에게 딱 '보이' 코르크 따개

대고 병을 돌리기만 하면 수월하게 박힌다. 이 부분만으로 큰 점수를 줄 만하다. 오랜 전통을 지닌 회사의 경험이 그대로 녹아 있다. 커다란 톱니바퀴가 각형 밀대를 끌어올리는 랙 앤 피니언 rack & pinion 구조는 힘들이지 않고 코르크를 빼주는 비밀이다.

양 톱니바퀴를 감싸는 견고한 철판과 금속 광채의 흰색 리벳은 올빼미 얼굴로 바뀐다. 양팔의 힘점은 날개가 되어 각도에 따라 살아 있는 올빼미의 움직임을 연상시킨다. 와인 코르크를 따는 일조차 즐거움으로 바꾸는 센스는 남달랐다. 치마 입은 여인의 팔짓으로 유명한 이탈리아 디자이너 알렉산드로 멘디니의 '안나 G'도 여기서 영향을 받았다는 생각이 든다. 보이의 올빼미 코르크 따개는 유럽의 오래된 와인 생산국 스페인에서 훨씬 이전부터 만들어졌으니까.

혼자 사는 여자들이 울컥하는 순간은 와인 코르크를 따줄 남자가 없을 때란다. 생각처럼 쉽게 따지지 않는 와인 병을 부둥켜안고 난감해할 여자들은 이 물건을 주목해볼 일이다. 올빼미 코르크 따개로 딴 와인은 결국 호텔방에서 동행과 함께 마셨다. 비마저 부슬거리는 베를린의 을씨년스러운 날씨는 아저씨 둘만이 와인을 마시는 슬픈 그림을 만들었다. 그 순간만큼은 와인 코르크를 따지 못해 울컥하는 여인네가 옆방에 있기를 바랐다. 필요한 순간 어긋나는 쌍곡선의 비애가 사람 사는 일이다. 비애가 본질이면 그마저 아름다움으로 바꾸려는 자세가 필요하지 않을까. 바우하우스 연구를 통해 얻은 결론은 이럴 때 적용하는 것이다.

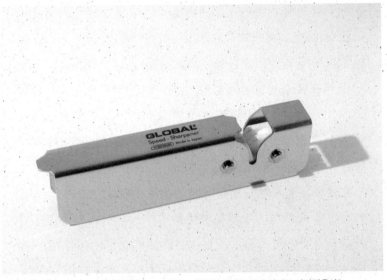

동네 어귀에 앉아 칼이나 가위를 갈아주고 우산을 고쳐주던 사람은 모두 어디로 사라졌을까?
칼날이 무뎌지면 버리고 새 칼을 사는 시대, 잘 만들어진 칼을 갈아 오래 쓰던 마음은
어디로 갔을까?

칼이 무뎌지면 새 칼을 산다고?
요시킨 '글로벌' 칼갈이

오래전 일본 우에노에 있는 도쿄국립박물관을 찾아간 적이 있다. 르 꼬르뷔지에가 설계한 건물인 서양관도 한 동 있어 일부러라도 찾아봐야 하는 곳이다. 전시관 중 강렬한 인상을 받았던 곳이 보검 컬렉션이다. 무사가 득세했던 나라니 칼에 대해 숭상의 예를 갖추는 일은 자연스러울지 모른다. 어둑한 전시장 내부에서 서늘한 광채를 내뿜던 16세기 보검의 날은 지금도 선명한 기억으로 남아 있다. 칼이 주는 아우라는 무기 이상의 힘으로 인간을 압도한다.

채 한 달이 지나지 않았다. 우연히 일본의 보검과 다시 마주쳤다. 독일 함부르크 미술관 동양관에서다. 방 하나가 모두 검으로 채워져 있다. 놀라움이 앞섰다. 일본을 상징하는 칼의 힘은 유럽 사람들에게도 인상적이었던 모양이다. 도쿄박물관에서 느꼈던 칼의 섬뜩한 아름다움을 함부르크에서 다시 보게 될 줄 몰랐다.

아닌 줄 알지만 사족을 달겠다. 전시된 한국과 일본, 중국의 유물 가운데 가장 다채로운 내용과 양으로 채워진 곳은 단연 일

본이다. 부아가 났다. 나라 밖에선 저절로 애국자가 되는 모양이다. 열심히 한국의 전시물을 찾아보았다. 실망스러웠다. 몇 점 되지 않는 빈약한 컬렉션 탓이다. 그나마 기품 있는 조선의 장롱 하나가 겨우 체면을 세워주었다. 한국을 알고 싶어도 알 방법이 별로 없어 아쉬워하는 독일인들이 많다. 우리를 제대로 알리는 노력이 부실했음을 반성해야 한다. 국격은 문화의 내용과 깊이로밖에 증명되지 않는다.

이상하리만치 칼에 집착하는 나를 보고 마누라는 의아해했다. 함께 쇼핑을 할 때도 주방기구를 취급하는 곳에서만 반짝 관심을 보였던 전력도 한몫했을 것이다. 좋은 칼을 보면 먼저 "사줄까?"를 외쳤던 것도 나다. 좋다는 독일의 '헹켈henckel'이나 일본의 '카이' 사가 만든 고가의 '다마스커스 타입(시리아의 옛 도시 다마스커스에서 만들어진, 혹은 다마스커스란 사람이 만들었다는 최고의 칼을 만드는 기법. 탄소 함유량이 다른 두 종류 이상의 철을 단조방식으로 만든다. 철을 달궈 여러 번 접어 두드리면 물결 모양 무늬가 생긴다. 가볍고 얇으면서도 일반 철로 만든 칼에 비해 엄청나게 강한 특성을 지닌다. 십자군 전쟁 때 위력을 발휘해 십자군을 공포에 떨게 한 가공할 만한 무기이기도 했다. 서울 인사동 칼 박물관에 가면 제조 과정과 실물을 볼 수 있다)'의 주방용 칼을 선물하기도 했다.

마누라에게 좋은 칼을 사주는 이유란 당연하다. 더 맛있는 음식을 해달라는 무언의 주문이다. 음식을 만드는 과정까지 즐거움으로 바꾸라는 뜻도 담겨 있다. 나이가 들면 무조건 마누라 눈치를 보는 게 상책이다. 대단한 것이야 챙겨줄 능력이 없으므로 자잘한 물건이라도 자주 상납하면 꽤 효과가 크다.

칼이 무뎌지면 새 칼을 산다고? 요시킨 '글로벌' 칼갈이

호사가 별건가. 피곤한 일상마저 자신만의 시간을 펼쳐 즐거움으로 바꾸면 된다. 음식을 만드는 일도 물건을 사들이는 것도 즐길 줄 알아야 안정이다. 재료에 맞는 칼을 선택해 썰고 자르는 일이 즐거움이 된다면 칼이 선사하는 호사를 누리는 것이라 말할 수 있겠다. 덕분에 우리 집 주방 서랍은 온갖 이유로 사들인 칼로 그득하다. 마누라가 서방의 충정을 제대로 아는지 모르겠다. 입맛에 맞는 음식을 차려주는 것으로 보아 크게 빗나가지는 않은 듯하다.

그 많은 칼은 누가 어떻게 갈아줄까

한데 칼의 개수가 늘어난 만큼 마누라의 불만도 함께 늘어났다. 세상의 좋다는 칼도 쓰다 보면 무뎌지게 마련이니까. 칼이 들지 않는다는 것이다. "아니! 좋다는 칼이 왜 이래?"

한번 무뎌진 칼날은 원래의 상태로 되돌아가지 않았다. 마트에서 파는 칼갈이도 이미 몇 개 사서 갈아주었다. 그래도 마누라의 불만은 가시지 않았다. 급기야 정육점에서 쓰는 독일제 봉 샤프너까지 사서 의기양양하게 갈아본 적도 있다. 이번에도 마누라의 반응은 시원치 않았다. 칼 가는 일도 전문성이 필요하다는 걸 알았다.

문제는 칼 갈아주는 사람이 사라졌다는 데 있다. 언제부터인가 "칼이나 가위 갈아요"라는 외침이 더 이상 들리지 않는다. 나무통에 수동 그라인더와 숫돌을 담아 어깨에 메고 친절하게 집 안까지 들어와 날을 세워주던 이들이 그립다.

생각해보니 의아한 일이다. 도대체 그 많은 사람들이 쓰는 칼은 과연 누가 어떻게 갈아줄까? 모두 들지 않는 칼은 버리고 새

칼을 산다는 사실을 알았다. 이제 칼은 쓰고 버리는 일회용품이 된 느낌이다. 나 역시 그럴싸한 구라를 풀기는 했지만, 칼이 들지 않는다는 마누라의 볼멘소리를 들을 때마다 새것을 사준 게 사실이다.

물건이란 모두 필요해서 만들어진 것들이다. 칼이 있으면 이를 가는 물건도 당연히 있을 것이다. 싸구려 중국제 칼갈이의 조악함에 한두 번 속은 게 아니다. 제대로 된 물건을 찾아야 마누라에게 면이 선다. 좋은 칼은 갈고 닦아 죽을 때까지 잘 써야 그 칼에 대한 예의일 것이다. 독일에 들를 때마다 주방기구 파는 곳을 유심히 살폈다. 좋은 칼은 넘치지만 칼갈이는 별로다. 그렇다면 칼의 나라 일본을 기웃거리면 찾을 수 있을지 모른다.

칼 잘 만드는 회사가 만든 견고한 칼갈이

예상은 적중했다. 요즘 뜨는 셰프들이나 요리에 관심 많은 남자들이 선호하는 '요시킨YOSHIKIN' 사의 '글로벌GLOBAL' 칼이 있다. 요시킨은 오래전부터 칼을 만들던 회사다. 품질은 믿을 만하다. 일설에 의하면 사무라이의 후손이 차린 회사라고 하니까. 칼로 흥한 집안의 내력을 이어받아 모두의 필요를 충족시키는 주방용 칼을 만든다. 이 회사의 칼은 디자인이 세련된 개성적인 제품들로 가득하다. 손잡이와 칼날이 일체화된 칼이 특기다. 가볍고 날렵한 형태의 디자인과 날의 예리함으로 인기를 끈다.

유감스럽게도 글로벌 칼은 우리 집에 들여놓지 못했다. 이미 칼이 많기 때문이다. 대신 칼갈이에 관심을 뒀다. 비슷한 방식의 칼갈이는 이미 여러 회사의 제품이 나와 있다. 내가 써본 칼갈이 가운데 쓸 만한 것은 하나도 없었다. 이유야 뻔하다. 칼갈이의

성능이 너무 좋으면 새 칼을 살 사람은 줄어들 테니까.

글로벌의 칼갈이는 달랐다. 사무라이 선조의 유훈을 담았을지도 모른다. "칼이란 날을 세우지 못하면 무용지물인 것이여." 자신이 만든 칼을 최상의 상태로 유지하기 위한 보이지 않는 노력은 이래서 정당하다.

다른 회사의 칼갈이는 플라스틱 몸체에 세라믹 롤러를 어긋나게 배치시켰다. 글로벌 칼갈이라고 방식이 다를 건 없다. 유심히 보아야 차이를 안다. 글로벌은 몸체가 스테인리스 스틸이다. 롤러를 고정시키는 금속 봉은 단단한 본체에 고정되어 흔들리지 않는다. 정확한 각도로 칼날의 양면을 연마시켜주는 것이다. 칼날에도 잘 썰리는 각도가 있게 마련이다. 그 각도를 제대로 지켜 갈아주면 칼날은 원래의 성능을 당연히 내는 거 아닌가. 숫돌에 해당되는 세라믹 롤러의 경도도 달랐다. 금속과 마찰해도 표면이 쉽게 닳지 않는 재료를 쓴 듯했다. 한쪽 방향으로 몇 번을 당기면 이내 날이 선다. 말로 옮기는 비결은 싱거울 만큼 간단하다. '잘' 만들면 되는 것이다.

하찮게 보이는 칼갈이는 잘 만든 물건이 어떤 것인가를 저절로 알게 했다. 손끝의 감촉과 반응은 그대로 칼에 전달되어 예리함으로 보답했다. 마누라가 오랜만에 나를 칭찬해주었다. 칼을 잘 갈아준 덕분이다. 힘들이지 않고 썰리는 식재료는 풍성한 밥상으로 돌아왔다. 마누라에게 사랑받는 법, 정말 쉽지 않은가……

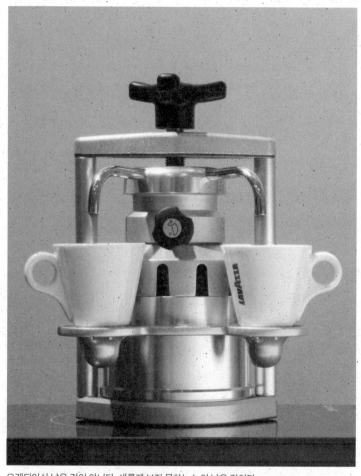

오래되어서 낡은 것이 아니다. 새롭게 보지 못하는 눈이 낡은 것이다.
'바끼 에스프레소'를 만든 '카페모티브'는 커피에 미친 세 명의 젊은이들이 세운 회사다.

현대에 되살아난 증기기관 원리,
에스프레소 머신 '바끼 에스프레소'

사람들이 웬만큼 다니는 거리를 걷다 보면 세 집 건너 하나꼴로 커피숍과 마주친다. 식사를 제외하고 우리가 즐겨 먹는 음식 1위를 아시는지? 최근 통계를 보면 라면도 빵도 아닌 커피다. 1인당 하루 평균 2잔 정도 커피를 마신단다.

밥값만큼 비싼 커피를 대수롭지 않게 마셔대는 모습은 이젠 일상이다. 무엇이든 바람이 불면 바로 달아오르는 우리 사회의 특질을 확인한다. 그럼에도 아무도 자신을 커피 중독이라 떠벌리지 않는다. 제 스스로 미친 사람이라 하지 않듯이. 그러나 어느 하루, 커피 없이 사는 일이 끔찍했다면 당신도 이미 중독의 단계에 들어섰을지 모른다.

커피를 끊을 수 없는 일상으로 바뀌었다면 애호의 종류와 방법도 변하게 마련이다. 그동안 달달한 커피믹스의 맛이 전부인 줄 알았다. 그런데 웬걸, 어느 때부터인가 본격 커피들이 더 친숙하게 다가왔다. 평소 먹던 커피가 시시하게 느껴진 변화를 인정한다. 이제 원두를 갈아 내려 먹는 드립과 전용 커피 머신 추

출 방식은 대세로 자리 잡았다. 이것도 모자라 소문난 커피 집을 찾아 분당과 강릉을 넘나드는 일은 보통이다. 폐인들은 커피 명인들의 로스팅 기법까지 터득해 자신 만의 맛을 뽑아내기도 한다.

　커피 맛을 품평하는 수사도 와인만큼 요란스럽다. "잘 내린 과테말라는 묘하게 거칠어서 솜브레로 모자를 쓴 수염 텁수룩한 중남미 산악지대의 노상강도 혹은 불한당들이 떠오른다. 가장 먼저 느껴지는 맛은 다크 초콜릿인데, 살짝 단맛이 감돌아서 바닐라 비슷하기도 하다. 그다음엔 파인애플이나 망고 같은 열대 과일 같은 향이 난다. 온대 과일처럼 신맛이 강하지 않은 살풋한 느낌의……" 친구이자 커피 애호가 출판인 안희곤의 묘사다. 커피의 풍미를 알아가는 것만으로도 인생이 세 배쯤 즐거워진다는 주장에 공감한다.

원두 속에 숨은 비밀을 찾는 커피의 세계

전 세계의 온갖 커피 품종을 섭렵하는 일은 어느새 고상한 취미로 자리 잡았다. 더 나은 맛과 향을 찾아 헤매는 폐인들의 열정은 놀랍기만 하다. 커피라는 풍미의 세계는 작은 커피콩 속에 감춰진 비밀을 풀어내는 일이다. 품종과 추출 방식에 따라 커피 맛은 천변만화를 보인다. 원두에 들어 있는 향을 물에 녹여내는 게 커피 세계의 단순한 규칙이다. 축구 또한 다 큰 어른들이 팬티만 입고 상대의 골대에 공을 차 넣어야 이기는 경기 아니던가. 게임의 룰이 단순할수록 복잡한 전술과 고도의 기량이 필요함을 우리는 살아봐서 안다.

　축구는 눈에 보이고 소리가 들린다. 그러나 커피는 각자의 입안을 그라운드 삼아 맴돌기만 할 뿐이다. 눈에 띄는 것은 쉽게

이해된다. 안 보인다고 이해하는 데 편견을 보여선 곤란하다. 살면서 누려야 할 즐거움이란 축구처럼 어쩌다 한 번의 열광으론 모자란다. 각자의 입안에서 벌어지는 풍미의 차이를 소중하게 여기는 것이 오히려 즐거움을 지속할 수 있는 방법이다. 커피에 빠진 사람들은 보기보다 지독한 감각주의자들 같다.

드립 커피보다 특별한 것을 원한다면 에스프레소가 제격이다. 에스프레소 하면 우선 이탈리아 사람들을 떠올려야 한다. 최초로 에스프레소 커피를 고안한 이는 무시무시한 이름의 밀라노 사람 '배째라Bezzera'다. 오래전 밀라노 대성당 앞에서 마셨던 찐득한 고약 같은 에스프레소의 맛에 반했다. "역시! 전통의 이탈리아 커피……." 하며 감탄사를 연발할 수밖에 없다. 배째라의 후손들은 커피에 관한 한 내 배를 송두리째 째버렸다. 각인된 맛은 어느새 취향의 레퍼런스로 자리 잡게 된다.

에스프레소의 맛은 원두가 같다면 추출 기계에 따라 좌우된다. 수천만 원의 가격을 붙인 명품 기계들이 즐비한 이유다. 아무리 에스프레소를 좋아해도 집에 이런 기계를 들여놓을 위인은 없다. 그나마 가전 메이커들이 만들어준 캡슐형 에스프레소 기계로 아쉬움을 달래는 이들도 있지만 말이다. 그런데 아는 게 병이라던가. 가정용 에스프레소 기계로 내린 커피 맛은 '그저 그렇다'다. 고압 추출 방식의 기종만큼 충분한 압력을 뿜어내지 못하는 탓이다.

더 좋은 에스프레소 기계가 어른거렸다. 디자인이 돋보이는 간편한 캡슐형은 쓰기 싫다. 너무나 싱겁게 에스프레소가 만들어지는 무미건조함을 참을 수 없다. 세상에는 나 같은 사람들이 널려 있다. 이번에도 이탈리아인들이 해결 방법을 찾아주었다.

'카페모티브'라는 회사에서 나온 '바끼 에스프레소BACCHI ESPRESSO' 기계다. 처음 이 물건을 봤을 때 "미친놈들!" 소리가 저절로 튀어나왔다. 당연하다. 바끼 에스프레소는 휴대용으로 쓰라고 만든 에스프레소 기계이기 때문이다. 먹거리란 아쉬울 때 나타나야 극적으로 충족되며 그 감흥이 커진다. 높은 산 정상에 올라 비로소 절실해지는 커피의 맛과 향은 차라리 절규와 같을 게다. 편의 때문에 어설프게 대체된 커피는 언제나 아쉬움만 남겼다. 이를 아는 이들은 미친놈들이 아니다! 나의 경솔함을 반성해야 마땅하다.

'바끼'는 본격 에스프레소 기계의 성능을 실현하기 위한 참신한 시도다. 모터를 작동해 압축하는 대신 수증기로 손쉽게 고압을 만들어내게 했다. 고리타분한 과거의 기술로 여겨지던 증기기관의 원리는 현대에 되살아났다. 수증기의 힘으로 육중한 증기기관차가 움직이지 않던가. 에스프레소 기계의 압력은 9기압 정도면 된다. 증기압 방식은 가정용 에스프레소 기계로는 어림도 없는 성능을 불과 물만으로 해결했다.

로봇 닮은 형상에 알루미늄 재질도 독특

발상의 전환이 필요함을 누구나 공감한다. 다른 생각만으론 모자란다. 실제와 실물로 만들어내야 비로소 업적이 된다. 눈여겨보지 않았던 과거의 것은 기발한 접근으로 쓸모를 만들어간다. 오래되어서 낡은 것이 아니다. 새롭게 보지 못하는 눈이 낡은 것이다. 바끼 에스프레소를 만든 카페모티브는 커피에 미친 세 명의 젊은이들이 세운 회사다.

카페모티브는 대단했다. 최상의 에스프레소를 위해선 과거의

현대에 되살아난 증기기관 원리, 에스프레소 머신 '바끼 에스프레소'

방식이 외려 장점으로 바뀔 수 있음을 확신한 까닭이다. '바끼'로 내린 에스프레소 커피는 최상급 기계로 내린 풍미를 그대로 내준다. 까다로운 커피 폐인들도 이를 수긍한다. SF 영화에 등장하는 로봇 같은 형상과 알루미늄 재질도 독특하다. 눈 밝은 이들이 '바끼'를 비켜가기 힘들 것이다. 소리 소문 없이 아는 이들은 다 아는 '머스트 해브 아이템'으로 올라섰다. 에스프레소 한 잔의 유혹이란 얼마나 강렬한가! 커피에 미친 청년들의 에스프레소 사랑은 많은 이들과 공감하는 지점을 만들어냈다. 이들 덕분에 우리는 앉아서 혜택을 누리고 있는 중이다.

3장
보고 듣고 만지는 재미,
디지털 시대의 기기

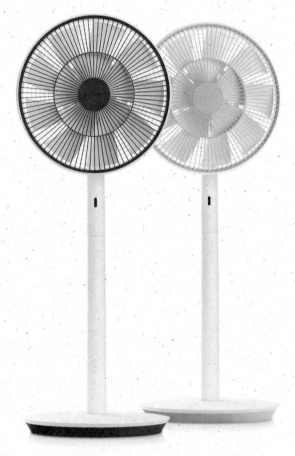

상쾌한 자연의 바람을 느끼는 행복을 깨닫는 것,
발뮤다 선풍기는 그것을 노래한다.

나무 그늘 아래 불어오던 산들바람,
'발뮤다' 선풍기

무라카미 하루키의 『직업으로서의 소설가』를 사러 광화문 교보문고에 들른 게 발단이다. 책을 펼쳐 몇 장 읽어보니 그의 데뷔작 『바람의 노래를 들어라』의 뒷이야기가 실렸다. 소설가가 된 과정 자체가 소설 같은 하루키의 이력은 남다른 데가 많다.

두 겹으로 싼 종이봉투가 미어져 나올 만큼 책을 사들고 그냥 나오려고 했다. 뭔가 이끄는 힘이 작용했을 것이다. 평소 지나던 지하 주차장 쪽 엘리베이터 통로 대신 반대쪽으로 걸었다.

바람이 불어왔다. 살갗에 닿는 감촉이 달랐다. 자연스러운 흐름이 느껴지는 미풍이다. 사람들로 북적이는 매장 한 편에 못 보던 흰색 선풍기가 돌아가고 있었다. 요즘 세상에 누가 선풍기에 눈길을 줄까. 가던 길 멈추고 낯선 선풍기를 유심히 들여다보았다. 모두 하루키 때문이다. 바람의 노래까지 들었던 소설가의 감성은 탁월했다. 책에서 비롯된 자동연상 효과가 내게도 영향을 끼쳤을 게다. 당연히 지나쳤을 선풍기 바람에서 노래가 들리길 바랐다. 노래는 들리지 않았다. 대신 맛이 다른 바람이 앞에서

불고 있다는 걸 알았다.

점원을 불러 진지하게 물어봤다. 일본 '발뮤다BALMUDA' 사에서 만든 제품이었다. 해박한 지식을 덧붙이는 잘생긴 청년의 설명은 착착 감겼다. 기존 선풍기와 다른 접근으로 만들어진 바람개비 날개가 차별점이다. IT 기기에 쓰이는 냉각팬 핀과 비슷하지만 크기가 크고 납작한 이중날개가 눈에 띈다. 그는 회전각이 다른 다섯 장의 안쪽 날개가 기존 선풍기와 다른 바람을 만들어준다는 얘길 들려주었다. 바깥 날개는 빠른 유속을, 안쪽 날개는 느린 유속을 만들어내 속도 차에 의해 바람을 퍼지게 한 구조다. 자연의 바람처럼 넓은 공간에 천천히 공기의 흐름이 생긴다.

선풍기를 처음 만든 사람이 누구일까 궁금해졌다. 전기모터를 이용한 선풍기는 미국의 엔지니어 휠러의 개발품으로 알려져 있다. 길게 잡으면 백 년 가까운 역사를 지녔다. 회전 날개가 바람을 뿜어내는 기본 구조는 지금까지 하나도 변하지 않았다. 개선된 내용이라 해도 결국 센 바람을 내는 효율을 극대화하거나 편의 장치를 덧붙인 것뿐이다. 바람의 특성과 질까지 신경 쓴 제품은 최근까지 없었다.

자연 바람이 억지 바람보다 더 시원한 이유는
날개 없는 선풍기를 만들어 화제를 몰고 왔던 영국 브랜드 '다이슨dyson'이 있다. 선풍기 역사상 가장 획기적 개선에 사람들은 열광했다. 뻥 뚫린 공간에서 바람이 뿜어져 나오는 신기한 선풍기다. 하지만 다이슨 선풍기의 내부에도 모터와 바람개비가 들어있다. 공기 흡입과 배기를 위한 필수 요소다. 결국 모터와 바람개비의 조합이라는 숙명은 벗지 못한 셈이다.

나무 그늘 아래 불어오던 산들바람, '발뮤다' 선풍기

삼복지경엔 양귀비가 곁에 있어도 괴롭다. 끈적거리는 더위를 물리치기 위해 꼭 필요한 물건이 선풍기다. 어느 해 여름을 교토에서 지냈다. 하루 종일 에어컨을 돌려도 후텁지근한 실내의 열기는 쉽게 가시지 않았다. 에어컨을 두고도 선풍기를 돌리는 이유를 실감했다. 방 전체의 공기를 순환하기 위해서도 선풍기는 꼭 필요했다. 에어컨을 돌리지 않고 선풍기만으로 여름을 날 수 있다면 더욱 좋다. 엄청난 에너지 소비를 줄일 수 있을 테니까.

　이렇듯 꼭 필요한 선풍기지만 그에 대한 불만은 그치지 않는다. 선풍기 바람을 직접 쐬는 걸 좋아하는 사람은 없다. '시원하지만 바람은 싫다.' 이유는 간단했다. 기존 선풍기는 바람을 세게 일게 해 앞으로만 보낸다. 억지 바람은 자연 바람과 다를 수밖에 없다. 마치 깔때기에 물을 부어 한 곳에 쏟아 붓는 것과 다를 게 없다. 좁은 바람의 다발이 소용돌이치며 나오는 억지 바람이다. 더우면서도 선풍기 바람을 쐬면 이내 몸을 돌리게 되는 이유가 여기 있다.

　자연 바람이 더 시원하게 느껴지는 것은 넓게 퍼져 스치듯 다가와서다. 바람의 세기가 아니라 넓게 천천히 퍼지는 움직임이 핵심이다. 몸 전체로 스치는 바람에서 시원함이 느껴진다. 자연 바람이 더 좋다는 너무나 당연한 사실을 왜 기존의 선풍기엔 적용하지 못했을까. 물론 여러 변종 상품들이 나오긴 했다. 약간 개선하긴 했지만 근본적인 바람의 질을 고려한 완성도는 미흡했다. 싸고 간편한 피서 도구 이상으로 선풍기를 바라보지 않은 점에 원인이 있을 것이다.

익숙한 선풍기를 원점부터 다시 들여다보다

선풍기를 원점부터 다시 들여다본 이가 있었다. 일본의 젊은 산업 디자이너 테라오 겐이다. 그는 고등학교를 중퇴하고 전 세계를 돌며 방랑했고 록 밴드를 결성해 활동했던 뮤지션이기도 하다. 우리 식 잣대로 보자면 하라는 공부는 안 하고 제 멋대로 살았던 한심한 청년일지 모른다. 음악의 길이 좌절된 젊은이는 자신의 회사를 창업한다. 음악을 하는 거나 물건을 만드는 일이나 새로움을 추구하는 공통점이 있다는 확신에서다. 온몸으로 겪은 경험을 바탕으로 산업디자이너가 되었다.

최고의 제품이라면 통할 것이라는 그의 믿음은 옳았다. 모두 한물간 아이템이라 여겼던 선풍기를 만들기로 했다. 여름철 선풍기 없이 살 수 있는 사람은 없기 때문이다. 근본부터 다시 돌아보았다. 핵심은 바람을 내는 날개에 있다는 걸 알았다. 바람의 세기 대신 질을 높여야 해결될 것 같았다. 자연 바람을 재현하기 위한 연구의 과정은 길고 험했다.

선풍기는 모터와 바람개비의 결합이라는 숙명을 받아들였다. 기존 모터 특성을 파악해 개선할 지점을 찾았다. 대부분이 쓰는 교류 모터 대신 직류 모터로 바꾸기로 했다. 직류 모터는 높은 전압 대신 낮은 전압으로 구동되는 장점이 있다. 충전 배터리를 쓰면 전선 없이 어느 장소에서도 바람을 낸다. 바람개비 날개가 관건이다. 자연 바람을 재현하는 바탕은 바람을 분산하는 방법을 찾는 데 있다.

바람의 세기 대신 넓게 퍼지는 각도를 떠올렸다. 탄탄한 일본의 기초과학은 이 지점에서 힘을 더했다. 강한 것끼리 부딪히면 힘은 튕겨 나간다. 해법은 강약을 섞는 것이다. 하나의 날개를

나무 그늘 아래 불어오던 산들바람, '발뮤다' 선풍기

두 개의 부분으로 구분해 유속이 다른 바람을 내게 한다. 바람이 넓게 퍼지는 효과의 바탕이다.

아름답지 않은 물건은 최고의 제품이 될 자격이 없다. 젊은이의 감성과 '애플Apple'은 통하는 데가 있다. 애플 제품이 내는 간결한 아름다움을 묻히고 싶었다. 흰색이 주는 깔끔함도 좋다. 아름다움과 깔끔함의 양립은 재질에서 나온다. 같은 플라스틱이라도 재질감을 드러내기 위해선 좋은 재료가 필요하다.

없다면 만들어내야 한다. 발뮤다 선풍기에 쓰이는 플라스틱은 유백색으로 두께의 깊이감이 묻어난다. 이것은 분명히 일본도기의 질감과 비슷하다. 조금만 들여다보면 그것이 발뮤다와 무인양품, 애플을 관통하는 공통 인자임을 발견하게 된다.

2010년 발뮤다 선풍기가 출시되고 수년이 흘렀다. 물건의 아름다움 때문인지, 단번에 느낄 수 있는 바람의 느낌 때문인지 모르겠다. 더 이상 새로운 상품이 아닌 것으로 여겨지던 선풍기다. 발뮤다가 몰고 온 자연스러운 바람의 느낌은 중독성이 있다. 멋진 디자인까지 더해 생활을 소중히 여기는 이들에게 인기몰이 중이다. 바람의 맛을 잊지 못해 나 역시 사들였으니까.

작업실 비원에서 발뮤다의 바람을 즐기고 있다. 약하게 틀어놓으면 바람이 어디서 불어오는지조차 느끼지 못한다. 나무 그늘 아래 잠시 누웠을 때 불어오던 산들바람 같기도 하다. 이토록 자연스러운 바람의 맛이 선풍기를 통해 나온다. 기억하는 쾌감이 엉뚱한 장소에서 펼쳐지는 마법이다.

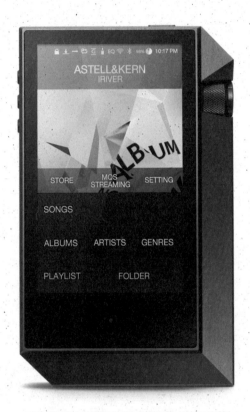

애플 아이팟의 아성에 밀리던 아이리버는 절치부심하여
다시 한.번 세상을 놀라게 할 만한 물건을 만들어냈다.

세계가 반한 음질과 디자인,
고음질 휴대용 오디오 '아스텔 앤 컨'

아침 일찍 저절로 눈이 떠진다. 새로 들여놓은 파일 플레이어로 빨리 좋은 음악을 듣고 싶은 조바심이 들어서다. 보이지 않는 디지털 음원으로 듣는 음악이 이토록 특별한 감흥으로 다가올 줄 몰랐다. 음악은 당연히 LP나 CD 같은 실물 음반으로 듣는 것이라 여겼다. 평소 스마트폰과 컴퓨터로 음악을 듣는 후배들을 보고 내심 빈정대지 않았던가. 그들에게 오디오를 고집하는 모습만큼은 보수 꼴통의 답답한 아저씨로 비쳐졌을 게다.

순정은 더럽혀지게 마련이다. 스마트폰만 한 디지털 오디오 기기 하나에 지조를 빼앗겼다. 애지중지하던 CD와 LP가 뒷전으로 밀려날 줄 누가 알았을까. 새 애인에 빠져 허우적대는 친구에게 뭐라 할 일도 아니다. 순정을 바친 사람들이 상처받기 쉽듯 내 CD와 LP도 비슷한 처지가 되었다. 뻔뻔해도 좋다. 새삼 음악 듣는 즐거움을 회복시켜준 계기가 되었으니까. 이전에 미처 느끼지 못했던 연주의 행간에 감추어진 디테일이 선명하게 드러난다. 거칠고 때론 날카로운 CD 음악의 미진함과 비교되는 장

점이다. CD의 시대는 저물고 있는 게 맞다.

'소니SONY'와 '필립스PHILIPS'가 공동 개발한 CD가 세상에 나온 지 35년 정도가 흘렀다. 당시의 기술 규격인 '레드북'이 지금까지 유지되었다는 건 매우 놀라운 일이다. 하루가 멀게 느껴질 만큼 급변하는 디지털 세계 아니던가. 이 기간은 LP가 만들어지고 통용된 기간과 별 차이가 없는 긴 세월이다.

과거의 디지털 기술에서 멈춰 있는 CD란 당연히 모자람이 많다. 이후 기술 발전에 맞춰 1999년 DSDdirect stream digital 방식의 SACDsuper audio compact disc가 일본에서 나온다. 비로소 CD의 음질을 뛰어넘는 고품위 음악 재생법이 열렸다. 상품으론 성공하지 못했다. 엄청난 양으로 보급된 CD를 대체하기엔 힘이 모자랐으니까. 사람들은 구태여 전용 플레이어와 비싼 음반을 갖추어야 할 필요를 느끼지 못했다. SACD는 시대의 주류로 자리 잡기엔 때를 잘못 택했다. 극소수 사람들만이 사용하는 비운의 포맷으로 머물게 됐다.

세월이 또 흘렀다. 변화 속도가 빠른 디지털 분야 아니던가. 새로운 기술을 담은 음악 재생법들이 나타나기 시작했다. 이번엔 CD나 SACD 같은 실물 음반이 아니다. 알맹이인 음원만 있으면 되는 더 편리한 방식이다. 스마트폰이 출현한 이후에 생긴 큰 변화라 하겠다.

SACD의 근간인 DSD 방식의 장점은 지금도 활용 가능하다. 그 이상의 좋은 음원들도 얼마든지 구할 수 있다. 실물 CD를 사는 젊은이들이 사라진 원인이다. 스마트폰 성능이 좋아질수록 좋은 음원에 대한 관심은 높아져만 간다. 녹음 스튜디오 수준의 MQSmastering quality sound 음원까지 입수해 음악을 듣는 이들이 많

이 생겼다. 사용자가 없던 분야에 새로운 생태계를 만들어가는 추세는 오디오라 해서 예외가 아니다.

절치부심 아이리버, 높은 완성도로 존재감 확인

대한민국이 세계에 기여한 발명품 가운데 MP3 플레이어가 있다. 한때 세상을 떠들썩하게 했던 '아이리버IRIVER'의 활약은 통쾌했다. 애플의 '아이팟'도 아이리버의 놀라운 성능은 따라잡지 못했다. 후발주자 아이팟이 MP3에 감성을 입혀 역전의 성공을 거두게 되고, 아이리버는 몰락의 길을 걷게 된다.

아이리버는 절치부심 재기의 노력을 멈추지 않았다. 2012년 또 한 번 세상을 놀라게 할 물건을 만들어냈다. '아스텔 앤 컨Astell&Kern'이 그 주인공이다. DSD와 MQS 음원으로 음악을 들려주는 휴대용 파일 플레이어다. 그전에도 비슷한 물건들이 없진 않았다. 음원의 우수함을 좋은 음질로 바꾸기엔 아쉬운 부분이 많았다. 장난감처럼 느껴지는 얇은 디자인도 한몫했다. 성능을 개선하는 것만으론 어려운 일이었다. 이전에 없던 새로움을 담은 최고의 파일 플레이어가 필요했다. 음질과 디자인이 따로 놀지 않는 휴대용 기기. 음악은 전율로 이어지고 멋진 완성도가 존재감으로 우뚝한 제품이 이제야 나왔다.

커다랗고 복잡한 기기의 조합은 소수 전문가의 몫이다. 더 좋은 음질로 음악을 듣고 싶은 이들을 위한 새로움을 목표로 했다. 프로 장비의 성능을 손에 잡힐 정도의 크기로 압축시킨 기기가 아스텔 앤 컨이다. 이런 물건을 만들 수 있는 나라는 몇 안 된다. 첨단 IT 기술의 나라 대한민국이라면 가능하다. 아이리버가 세계를 놀라게 할 두 번째 사고를 쳤다.

'소리 전문가' 유국일의 역작

음악이 주는 감동은 정량화해 증명하기 어렵다. 각기 다른 이들의 동조를 얻기 힘들기 때문이다. 누구나 보편적으로 감동을 느낄 지점을 찾아내고 조율해낼 사람이 있다면 가능하다. 평생 궁극의 음을 추구했던 한 사람이 있다. 때론 미치광이 같았고 현실에 적응하지 못한 폐인처럼 보였다. 그는 최고의 스피커를 만들기 위해 가산을 탕진하고 빚에 몰려 죽음마저 생각했던 인물이다. 아이리버와 극적으로 조우해 자신의 능력을 발휘할 기회를 얻게 된다.

그의 이름은 유국일이다. 금속 소재의 공예품을 만드는 디자이너이자 음향 전문가로 정평 있다. 오래전부터 자신의 브랜드인 MSD를 이끌어왔다. 그가 만든 스피커의 아름다움은 모두를 경탄하게 만든다. 예술품 취급을 받는 그의 작품은 전 세계 컬렉터들의 관심 대상이다.

아스텔 앤 컨의 멋진 디자인은 모두 유국일이 만들어냈다. 스위스의 정밀기계를 보는 듯한 정교함과 파격적 형상은 평소의 기량을 옮긴 것뿐이다. 실물을 본 순간 평소 그가 했던 말이 떠올랐다. "작품은 소리를 내는 금속 디자인일 뿐."

디자인이 뛰어나도 오디오 기기의 본질인 음질이 좋지 않으면 소용없다. 아스텔 앤 컨 제품에 공통된 음의 조율 또한 유국일이 이끌었다. 음악과 스피커를 제작한 오랜 경험이 바탕이 되어 가능한 일이었다. 집요함과 완벽함이 필요한 조율 과정이다. 기억으로 기준을 세워 세부를 메워간다. 방법은 간단하다. 같은 음악을 수백 번 반복해 들으며 차이를 찾아내고 플레이어의 회로를 변경시킨다. 그의 음감과 감성으로 더 좋은 음이 나오는 기

세계가 반한 음질과 디자인, 고음질 휴대용 오디오 '아스텔 앤 컨'

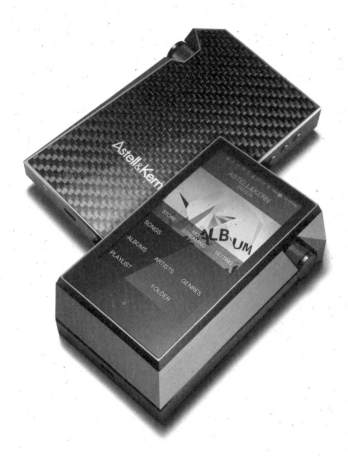

아스텔 앤 컨이라는 작품은 소리를 내는 금속 디자인이라는
디자이너의 말처럼, 이 오디오 기기는 자못 아름답다.
어디 그뿐인가, 고품위 음질을 통해서는 소리를 눈으로 보는 듯한
새로움 경험을 하게 될지어니.

기가 만들어졌다.

　좋은 음의 기준은 정밀한 측정기로도 찾아내지 못한다. 인간의 귀가 더 우수할 수 있음을 물건으로 증명했다. 아스텔 앤 컨의 고품위 음질은 '평소 듣던 음악에 도대체 이런 소리가 담겨 있었나?'라는 생각을 들게 한다. 정밀하고 역동적인 음악의 재현은 연주 현장의 분위기와 열기까지 그대로 전달해주는 듯하다. '소리가 눈에 보인다'라는 감탄이 근접된 표현일지 모른다. 한 인간의 집념과 오기가 키워준 놀라운 능력이다. 추상적인 음을 모두의 공감으로 확인하고 판정한 결과를 나라 밖 사람들이 먼저 알아보았다.

　아무리 좋은 물건이라도 팔리지 않으면 무용지물이다. 아스텔 앤 컨의 완성도를 확인한 세계의 반응은 폭발적이다. 첫 모델인 '240'에 주요 국가의 저널들은 조그만 휴대용 기기의 완성도와 놀라운 음질을 소개했다. 미국의 유력 일간지 『뉴욕 타임스』는 새로운 디지털 기기의 출현을 반겼을 정도다. 우리 제품에 대해 악의적 표현마저 서슴지 않는 일본의 오디오 전문지 평론가들조차 실물과 성능을 확인한 이후 "일본은 왜 이런 물건을 만들지 못하는가"라는 자성의 목소리를 냈다. 홍콩 면세점에서 판매하는 가격이 국내 판매가보다 훨씬 높은 기현상도 벌어졌다. 대박의 꿈은 현실로 이루어졌다.

　보통 디지털 기기에 향하는 관심은 몇 달에서 1년을 지속하지 못한다. 그러나 아스텔 앤 컨은 첫 모델 240을 선보인 이래 후속작을 계속 만들어내고 꾸준한 관심을 받고 있다. 시대와 호흡하지 못하는 디지털 기기는 단발의 성과로 끝나기 십상이다. 디지털 시대의 명품은 그런 불안감도 함께 달고 다녀야 할지 모른다.

세계가 반한 음질과 디자인, 고음질 휴대용 오디오 '아스텔 앤 컨'

다행히 새로운 모델도 진부하지 않다. 내놓는 신제품마다 성능과 기능을 높인 진화를 이어가고 있다.

아스텔 앤 컨이 세운 모처럼의 후련한 기록을 축하해주어야 한다. 최고를 경험했던 회사와 의기투합한 외골수 전문가가 화합해 성과를 냈다. 재기의 성공은 더 큰 가능성을 향해 옮아가야 한다. 아스텔 앤 컨은 최근 대기업 SK에 병합되었다. 아스텔 앤 컨의 사례가 보여준 교훈이 있다. 이 또한 당연한 이야기다. "제대로 된 사람이 제자리에 있으면 저절로 좋은 결과가 난다"는 점이다.

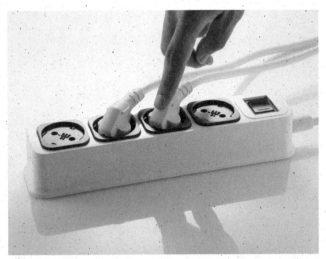

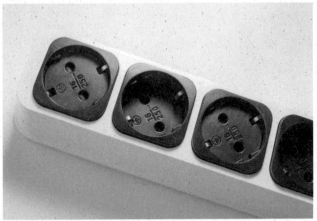

아끼는 이를 위해 고민하고, 약한 이를 위해 바치는 물건.
작은 물건에 담긴 마음이다.

클릭 한 번으로 플러그가 빠지는 멀티탭 '클릭 탭'

대형 컨벤션센터 킨텍스를 코앞에 두고 사는 건 분명한 이점이 있다. 세상 돌아가는 흐름과 각 분야의 생생한 현재를 지켜볼 수 있기 때문이다. 관심 있는 이슈가 있을 때면 킨텍스를 지나치지 못한다. 국내와 세계의 사정이 한눈에 파악되는 고성능 안테나가 따로 없다. 집에서 차로 5분 거리에 있는 축복의 장소는 찾아가줘야 미덕이다. 이런 시설이 없던 시절엔 북 페어에 참가하기 위해 일부러 독일 프랑크푸르트까지 날아가지 않았던가.

킨텍스에서 열린 2016 대한민국 우수상품전시회장을 찾아갔다. 국내 최대의 중소기업 상품 전시회라는 광고는 뻥이 아니었다. 큰 전시장 전관을 채운 900여 개의 부스가 늘어선 규모는 대단했다. 우리나라 중소기업의 관심과 실력을 돌아볼 기회다. 작심하고 모든 부스를 꼼꼼하게 챙겨볼 심산이었다. 하루 가지곤 모자라 다음날 다시 전시장을 방문했다. 무슨 일이든 직접 발로 뛰어야 얻을 것이 많기 때문이다.

그저 그런 구태함도, 혁신의 참신함도 섞여 있었다. 세상의 이로움을 위한 혹은 대박 상품을 향한 기대를 품은 온갖 상품 더

미 속에서 우리의 현재를 확인해보았다. 이들이 잘돼야 대한민국이 산다. 개인과 작은 규모의 기업이 일군 탄탄한 바탕에서 더 큰 가능성이 열리게 마련이니까. 우리가 알고 있는 유명 브랜드는 대부분 이렇게 출발했다. 유명한 것이 중요하지 않다. 유명해지기까지 걸어온 과정과 방향에 방점을 찍어야 옳다.

잘 빠지지 않는 플러그의 악몽은 누구에게나 있다

태주산업이란 회사를 아는 이는 별로 없을 것이다. 나도 전시장 맨 끝 부스에서 발견했으니까. 진열된 상품이라곤 너무나 흔한 전기 콘센트인 멀티탭 몇 개가 전부였다. '클릭 탭'이라 이름붙인 제품은 얼핏 봐선 별 차별성이 느껴지지 않았다. 그냥 지나치려고 했다. 앳되어 보이는 담당자가 열심히 자사 제품을 설명했다. 성의를 봐서라도 시선이라도 마주쳐야 할 듯싶었다.

"뻑뻑해 잘 빠지지 않는 전기 플러그도 우리 멀티탭을 사용하면 쉽게 빠집니다."

잘 빠진다는 말에 솔깃했다. 며칠 전 빠지지 않는 전기선 때문에 곤혹을 치른 기억 때문이다. 작업실 청소를 마친 진공청소기의 전원 플러그가 빠지지 않았다. 좁은 틈 사이에 낀 멀티탭으로는 손가락마저 들어가기 쉽지 않았다. 뭉툭한 전원 플러그는 쉽게 빠지지 않았다. 억지로 힘주어 빼다가 테이블 모서리를 팔꿈치로 건드렸다. 순간 번지는 통증은 아무것도 아니다. 테이블 위에 얹어놓은 CD 더미가 바닥에 떨어졌다. 와장창! 소리는 요란했고 애써 청소한 바닥은 엉망이 되었다. 짜증은 이럴 때 극대화된다. 어수선한 나랏일의 공분도 제 눈앞에 펼쳐진 사태보다 급하진 않다.

클릭 한 번으로 플러그가 빠지는 멀티탭 '클릭 탭'

태주산업의 멀티탭은 전원 플러그를 누르면 꽂히고 다시 누르면 빠지는 푸시 버튼식이다. 단단하게 물린 플러그를 손가락이나 발로 눌러 쉽게 탈착하는 방식은 신선했다. 무릇 체험은 남들이 느끼지 못하는 불편을 다시 돌아보게 한다. 샘플로 진열된 멀티탭을 직접 실험해보니 생각보다 쓸 만했다. 잘 빠지는 멀티탭. 바로 내가 찾던 물건이기도 했다. 그 자리에서 4구 멀티탭을 하나 샀다.

사실 옷과 신발, LP나 CD는 사들이고 사들여도 필요할 때는 정작 마땅한 것이 없다. 없어서가 아니다. 계절과 기분에 따라 조합의 변수는 언제나 늘어나는 법이니 말이다.

멀티탭도 비슷했다. 나날이 늘어나는 디지털 기기의 숫자만큼 생겨나는 전원 콘센트, 어수선하게 꽂힌 멀티탭 주변의 전선을 보라. 이것으로 그치지 않는다. 벽의 콘센트는 멀고 써야 할 기기는 바로 제 손 앞에 있다. 연장의 연장으로 이어진 전선과 멀티탭으로 어지럽지 않은 집 있으면 나와보시라.

깔끔해 보이는 사무실 역시 다르지 않다. 사람이 사는 곳치고 멀티탭 주변이 예쁜 집을 보지 못했다. 장담컨대 멀티탭의 숫자는 앞으로 더 늘어날 것이다. 각기 다른 전압과 전류를 필요로 하는 가전제품과 디지털 기기의 통합 규격이 나오기 전엔. 세상은 '일렉트로피아'의 정점을 향해 치닫고 있음이 분명하다.

이래서 전기 플러그가 잘 빠지는 멀티탭이 또 필요하다. 일시적 용도로 플러그를 꽂았다 빼는 가전제품은 얼마나 많은가. 진공청소기, 헤어드라이어, 다리미, 믹서……

3만 번의 반복을 견뎌내는 내구성

신혼 시절 아내가 다리미 전원 플러그를 뽑다가 벽체의 콘센트까지 달려 나오는 기막힌 경우를 당한 남편이 있었다. 부실한 시공을 한 건설업체의 무성의는 당연히 비난받아야겠으나, 그만큼 전원 플러그가 빠지지 않았다는 말이기도 하다. 게다가 오른쪽 팔다리가 불편한 장모는 전기선을 꽂고 빼는 일을 힘들어 했다. 전기와 안전공학을 전공한 남편의 눈썰미는 남달랐다. 그는 멀티탭을 개선할 필요를 실감했다.

그 남편은 보험사를 거쳐 외국 가전브랜드의 영업을 맡았던 이력이 있었다. 새로운 멀티탭을 만들어내야 할 이유는 충분했다. 전기 제품 쓰는 이치고 플러그 꽂고 빼는 데 불편 겪지 않은 이 없다. 충분한 수요를 예측한 셈법은 영업직의 현실감각을 통해 얻었다. 또 많은 이들이 회사를 다니며 자신만의 꿈을 꾸게 되지 않던가. 그는 장모가 결혼 선물로 준 금 목걸이를 판 돈 450만 원으로 결국 창업했다.

여기까진 그저 그런 미화된 창업 비화로 쳐도 좋다. 쉽게 꽂히고 빠지는 콘센트에 대한 아이디어는 누구라도 낼 법하다. 그러나 실제로 그것을 만들어내는 일이 중요하지 않던가. 시제품부터 2천여 회의 시행착오와 설계 변경을 거쳐 완성도를 높인 점이 중요하다. 단전되는 동안 대기전력을 차단하는 스위치 역할도 해야 한다. 필요할 만큼의 내구성도 갖추어야 함은 물론이다. 3만 번 정도의 반복을 견디는 튼튼함이 갖춰졌다. 통상적인 사용법이라면 20년 정도의 세월을 견뎌낼 강도다.

태주산업의 '클릭 탭'은 내 작업실에 현역으로 바로 투입됐다. 본체 디자인은 남다른 데가 있다. 재질이 고급스럽고 사각의 형

클릭 한 번으로 플러그가 빠지는 멀티탭 '클릭 탭'

태가 주는 반듯한 안정감이 넘친다. 클릭 탭은 여느 멀티탭보다 높이가 약간 높다. 푸시 버튼 구조의 부품이 차지하는 공간 때문일 것이다. 기존 멀티탭과는 다른 세련됨이 눈에 띈다. 얼마 뒤 이유를 알았다. 2014년 독일의 iF 디자인상을 수상한 이력이 있다. 어쩐지……. 사소해 보이는 물건의 격이 다르게 보이는 좋은 디자인의 힘을 실감했다.

 클릭 탭을 쓰게 된 이후 생긴 변화는 생각보다 컸다. 허리를 구부리지 않고 발로 전원 플러그를 넣고 뺄 수 있다는 편의성이 있다. 그동안 나도 모르게 온갖 기기들을 작동시키기 위해 비굴하게 허리를 굽혔다. 이제 진짜 그것들의 주인이 된 기분이다. 자주 쓰는 기기들의 전원 플러그를 일렬로 꽂았다. 나만이 아는 순서로 엄지발가락을 까딱거리면 온오프 스위치 역할을 한다. 감탄은 이럴 때 흘리는 것이다. 도대체! 이런 물건이 왜? 이제야 나왔을까. 물건 만들어준 사람에게 따로 감사의 인사라도 해야 할 판이다.

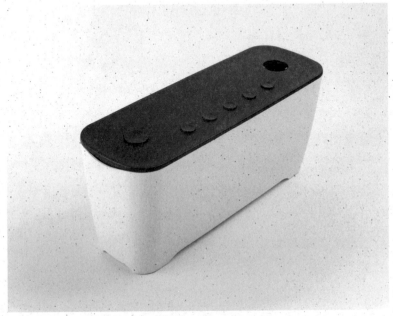

살아가는 데 필요한 전자기기는 늘어날 뿐, 줄어들 기미가 보이지 않는다.
전선들과 전원 플러그, 어댑터… 그것들을 깨끗하게, 무엇보다 안전하게
정리해주는 수납함을 갖게 됐으니 이 어찌 기쁘지 아니한가.

전깃줄 먹는 하마로 깨끗하게,
수납형 멀티탭 정리함 '플러그 팟'

산다는 것은 전기를 쓰는 일이다. 전기가 끊겨도 살 수 있는 사람은 문명세계엔 없다. 이제 현대인의 삶은 전기 사용량으로 윤택함이 가늠될 정도다. 공기와 물처럼 평소 존재를 의식하지 못하게 된 전기는 무한정 공급될 수 있는 것일까. 하늘이 무너질 것을 염려하는 만큼 전기가 끊기는 상상은 쓸데없는 것일지 모른다. 적어도 내가 죽기 전까지는.

그다음은 어떻게 될까. 상상은 암울하다. 후손들은 전기를 포기하고 새로운 에너지원을 찾아 우주를 떠돌지도 모른다. 전기는 화석연료를 태우고 자연을 파괴해야만 생긴다. 선조가 태워버리고 더럽힌 지구에서 후손들이 살아야 한다. 전기를 펑펑 쓰며 편하게 살았던 조상을 원망할지 모른다. 눈에 보이는 일만이 전부 아니다. 환경문제는 내 아들, 손자에게 절실한 고민을 넘겨주는 일이다. 슬슬 미안해져야 옳다. 미래를 위해 좋은 머리를 맞대고 방안을 찾아주던지.

나는 뻔뻔하게도 전기를 많이 쓴다. 사용하고 있는 전기 제품

을 세어보았다. 컴퓨터와 주변 기기, 스마트 기기의 충전기, 조명과 공기청정기……. 모두 일하는 데 필요한 물건들이다. 범위를 내 책상 주위로 한정해도 열 개가 넘는다. 그 바깥에도 그만큼이 있다. 갑작스러운 반성이 든다. 나이 먹을수록 비우고 살아야 한다는데, 주변 가득한 전기 제품은 어찌할꼬.

반성을 위한 반성은 필요 없다. 전기가 필요 없는 자연인으로 살면 그만이다. 하지만 당분간은 자신이 없다. 전기를 써야만 먹고살 수 있는 내 삶의 구조가 바뀔 조짐을 보이지 않는 탓이다.

컴퓨터 하드 디스크를 교체하기 위해 책상 밑 컴퓨터를 들췄다. 본체에 가려 보이지 않던 멀티탭의 전선이 드러났다. 정신이 산란하다. 무라카미 하루키 식의 표현을 하자면 "우동가락처럼 얽혀 손댈 엄두가 나지 않는 뱀" 같다. 몇 년은 쌓였을 먼지와 책상 뒤로 떨어진 자잘한 잡동사니가 섞여 있다. 그토록 찾던 카메라 렌즈의 필터와 나사도 여기서 나왔다. 잃어버렸다 생각했던 만년필도 뽀얀 먼지를 뒤집어쓴 채 발견됐다. 책상 뒤편 바닥은 평소 쓰던 사물을 빨아들이는 블랙홀 같았다.

수많은 전선을 한번에 정리해줄 물건은 왜 없었을까

사용하고 있는 전기용품들의 디자인은 모두 봐줄 만하다. 예쁘지 않으면 팔리지 않을 테니 온 힘을 쏟았을 것이다. 감추고 싶은 이면의 진실을 바라봐야 한다. 생략할 수도 없는 전원부는 볼썽스럽게 처리되어 있다. 지금까지 봤던 제품 가운데 애플 정도가 그나마 신경 쓴 것 같다. 애플도 기껏 전선의 색깔과 전원 어댑터 디자인을 달리했을 뿐이다. 제아무리 대단한 디자이너도 전선을 처리할 방법까지 해결하진 못했다. 기막힌 미인이 시커

전깃줄 먹는 하마로 깨끗하게, 수납형 멀티탭 정리함 '플러그 팟'

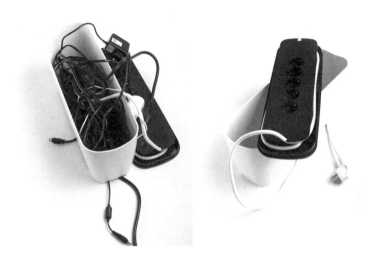

먼 꼬리를 달고 다니는 상상을 해보라. 난 뒤태까지 깔끔하고 예쁜 미인이 좋다.

안전한 전기 용량을 확보해야 하는 기기의 전원선은 만만치 않게 굵다. 낮은 전압과 전류를 흘리는 스마트 기기의 전원선은 가는 대신 길다. 흰색과 검은색에 굵기가 다른 여러 전원선이 섞여 있는 콘센트 주변은 복마전으로 불러도 지나치지 않다. 일부러 보지 않는 한 눈을 감고 싶을 정도다.

이토록 정신없이 널려 있는 전선을 깔끔하게 정리해주는 물건이 없다는 사실이 이상했다. 기껏 전선을 케이블 타이로 묶거나 벨크로 천으로 감싸는 정도가 전부다. 전선을 가지런하게 정리해도 문제는 여전히 남는다. 모양이 다른 전원 플러그와 각종 전원 어댑터가 물려 있는 멀티탭의 지저분함은 어쩔 것인가.

오랫동안 멀티탭 주변의 어지러움은 보기 싫어도 참아야 했

다. 찾아보면 방법이 생길지 모른다. 한꺼번에 많은 플러그를 꽂을 수 있도록 6구짜리 일반용 대신 12구 멀티탭을 구했다. 길이가 거의 70센티미터에 이른다. 방송용으로 사용되는 더 긴 24구 멀티탭도 있다.

멀티탭이 너무 길어져도 문제가 생긴다. 한 멀티탭의 사정거리 안에서 수많은 본체가 연결되어야 하기 때문이다. 편리를 위한 선택은 외려 불편을 초래했다. 결국 메인 멀티탭에서 분가시킨 6구 단위의 멀티탭을 뻗어 용도별 전원으로 구분하게 됐다. 이전보다 전선 주변은 깔끔해졌고 사용하기도 편리해졌다.

이것으로 문제는 끝나지 않았다. 매일 쓰는 스마트폰과 수시로 충전하는 카메라 배터리는 눈에 잘 띄어야 한다. 이런 물건은 책상 옆 보조 테이블에 두는 게 제격이다. 가는 폭의 멀티탭은 주렁주렁 달린 플러그와 어댑터의 무게를 감당하지 못했다. 이번엔 제멋대로 휘어지고 비틀어지는 멀티탭을 가려야 했다. 보완을 위한 보완은 복잡함만 더했다. 쓸데없음의 쓸데 있음을 외치던 나에게도 쓸데없는 짜증만 남았다.

질감은 매끈하고 디자인은 간결하다

'플러그 팟'을 발견함으로써 내 오랜 불만은 해소됐다. 플러그 팟은 '나인 브리지'라는 국내 중소기업에서 만든 수납형 멀티탭이다. 보기 흉한 전선과 전원 어댑터를 플러그 팟 내부에 집어넣어 보이지 않게 만들었다. 5.2리터의 용적은 웬만한 전원부를 담아도 넉넉할 만큼 여유가 있다. 다섯 개의 전기제품은 내부 콘센트에 꽂아 쓰면 된다. 외부로 드러난 한 개의 콘센트는 수시로 꽂았다 뺐다 해야 하는 전기 제품을 쓰도록 설계했다. 상판엔 개

전깃줄 먹는 하마로 깨끗하게, 수납형 멀티탭 정리함 '플러그 팟'

별 스위치를 달아 필요한 기기만 작동시킬 수 있다.

'플러그 팟'은 사람들이 느꼈을 불편을 흘려버리지 않았다. 누구라도 한 번쯤 떠올렸을 개선점을 현실화한 것이다.

이와 비슷한 물건은 몇 회사들도 만들고 있다. 일본의 디자인 회사가 만든 제품들도 눈에 띈다. 물건을 받아들고 보니 '메이드 인 코리아'가 분명히 찍혀 있다. 기획과 생산유통까지 함께하는 것이다. 솔직히 반가웠다. 순 국산품에 대한 신뢰가 이젠 자부심으로 다가온 덕분이다.

테이블 위에 얹어 놓은 '플러그 팟'은 매끈한 질감의 간결한 디자인이 돋보인다. 전선이 주던 지긋지긋한 어지러움은 통 속에 갇혔다. 기기는 오랜만에 뒤꽁무니의 거북스러움을 벗어던졌다. 자꾸 들여다보게 된다. 간결한 디자인의 매력이 오랫동안 지속되는 느낌이다.

기능을 대체하는 면모는 여러 가지가 있을 수 있다. 기능을 품은 아름다움은 쉽게 눈에 띄지 않는다. 직접 겪지 못하면 알 수 없는 면이 형태로 드러났을 것이다. 이 제품은 2013년 '레드 닷 Red Dot' 디자인상을 받았다. 어쩐지 뭔가 다르다는 느낌은 이유가 있었다.

'플러그 팟'을 사용하며 느낀 문제가 있다면 부피가 생각보다 크다는 점이다. 보기 싫은 전선을 가려준 대가다. 하나의 문제가 해결되면 다른 하나가 불거지는 게 사람 사는 일이다. 그래도 괜찮다. 충전하기 위해 상판에 올려놓은 스마트폰은 눈에 잘 뜨인다. 평소 칠칠치 못해 물건을 어디에 두었는지 잊을 때가 많았다. 이제 잊어버리지 않는다. 있을 곳은 '플러그 팟' 위뿐이니까.

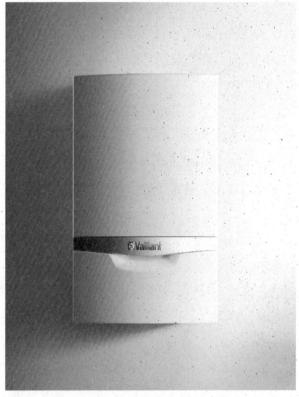

1874년 요한 바일란트가 독일의 소도시 렘샤이트에서 시작한 바일란트는
당시 모든 가정에 온수기를 보급하고자 하는 비전에서 출발했다.
140여 년이 흐른 지금은 전 세계 3천만 고객에게 온기를 전하고 있다.

덜 먹고 더 많이 일하며 지구를 지키련다
'바일란트' 보일러

"여보! 아버님 댁에 보일러 새로 놓아드려야겠어요."

이 나라에 사는 사람들이라면 다 알 만한 경동보일러의 지난 TV 광고 카피다. 자식과 떨어져 사는 아버님이 혹시라도 추울까봐 걱정하는 며느리의 따뜻한 제안은 멋졌다. 보일러 열기보다 훈훈한 명광고의 여운은 온갖 불효자들의 가슴을 먹먹하게 만들었을 게다.

아버님 댁에 보일러 놓아드려야 할 일이 내게도 생겼다. 아버님은 늘그막에 전원생활의 꿈을 이뤘다. 산비탈의 신축 공사장을 들락거리고 온갖 건축 자재와 비품까지 챙기게 될 줄이야. 건물 완공을 앞두고 마무리 작업을 향해 치달았다. 보일러 설치가 관건으로 떠올랐다. 마을과 떨어진 산속에서 안심하고 쓸 수 있어야 한다. 쉽고 편한 조작성도 중요하다. 연료 수급과 난방비까지 고려한 적절한 보일러를 고르는 건 생각보다 쉽지 않았다.

평소 보일러까지 신경 쓰고 사는 사람이 몇이나 될까. 게다가 온도 조절기만 돌리면 러닝셔츠와 팬티 바람으로 한겨울을 보

내는 것도 이상하지 않은 아파트 생활자 아니던가. 무심코 지나쳤던 과잉된 편리가 어떻게 가능했는지 비로소 돌아보았다. 대규모 아파트 단지가 누리는 지역난방의 이점이었다. 그런데 제 손으로 보일러 틀 일 없는 가구는 대한민국 전체 가구의 15퍼센트 남짓에 불과했다. 나머지 대부분의 가구는 여전히 개별보일러로 난방을 해결한다는 사실은 놀라웠다.

한번 설치하면 삼사십 년 쓰는 바일란트

나하고 영영 상관없을 것 같았던 보일러가 처음 관심사로 떠올랐다. 사람은 제 눈앞에 일이 닥쳐야 진지해지는 법이다. 막내아들이 산업용 보일러 설계 전문가이긴 하다. 한데 제 집 보일러의 나사 하나도 갈아 끼우지 못하는 박사는 소용없다.

뒤늦은 보일러 공부가 시작됐다. 종류와 방식을 비교했고 열효율과 내구성을 따졌다. 예전 개별 보일러를 쓰던 시절의 경험도 한몫했다. 한겨울 온수가 제대로 나오지 않아 샤워할 때 곤혹을 치른 기억이 있다. 폼 나는 집을 자랑하던 내 친구가 겪은 사건도 참고했다. 한겨울 보일러 고장으로 멀쩡한 제 집 놔두고 호텔 신세를 졌던 해프닝 말이다. 중요성을 잊고 살았던 보일러가 그야말로 생존의 문제까지 위협한다는 걸 실감했다.

독일인의 집을 방문해본 적 있다. 거실 귀퉁이나 부엌 싱크대 위에 설치되어 있는 것은 분명히 보일러였다. 어지럽고 지저분한 배관도 보이지 않았고 소리도 나지 않았다. 마치 단순하고 세련된 형태의 가전제품처럼 당당하게 실내에 놓여 있었다. 잠시 헷갈렸다. 보일러란 어두컴컴한 창고나 환기가 잘 되는 외부에 두어야 하는 혐오 기기 아니던가. 혹시 보일러가 터지거나 가스

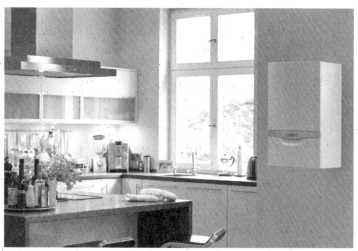

세련되고 견고한 바일런트 보일러는 창고가 아니라 실내에 놓인다.
무엇보다 연소 시에도 조용하기 때문이다.

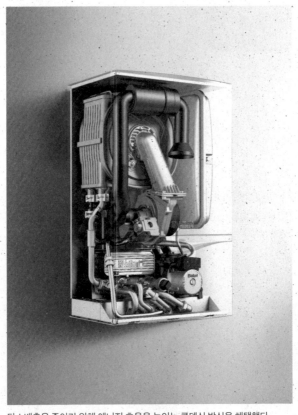

탄소배출을 줄이기 위해 에너지 효율을 높이는 콘덴싱 방식을 채택했다.

덜 먹고 더 많이 일하며 지구를 지키련다 '바일란트' 보일러

누출로 질식할지 모른다는 잠재 공포를 느끼지 않은 한국인이 있을까. 평소 험악한 뉴스를 하도 많이 봐왔던 학습효과라 할 만했다. 그런데 놀랍게도 독일인들에게 보일러란 당연히 실내에 두고 쓰는 물건이었다.

보일러 상표를 유심히 보았다. 독일산 '바일란트Vaillant'였다. 다부진 몸체가 풍기는 인상만큼 견고한 두터운 철판의 재질감이 배어나오는 듯 했다. 가스를 태워 물을 끓이는 보일러는 연소음이 거의 들리지 않는다. 평소 보일러에서 나오는 시끄러운 소리가 떠올랐다. 도대체 보일러에 뭔 짓을 했기에 이렇게 조용할 수 있을까. 관심 없이 지나쳤다면 싱크대 위의 정수기로 오인했을지도 모른다.

길가에 세워둔 바일란트 사의 녹색 트럭조차 다시 들여다보게 됐다. 독일과 유럽엔 바일란트 보일러를 쓰는 사람들이 많았다. 한번 설치하면 삼사십 년 쓰는 건 보통이다. 고장 없는 보일러로 정평이 났음을 스스로 입증한다. 바일란트를 선택한 이들은 적어도 당대엔 보일러 때문에 속 썩을 일은 없다는 말이다.

이상하게도 독일엔 바일란트뿐 아니라 가전 메이커들의 A/S 센터가 눈에 잘 뜨이지 않았다. 물건을 제대로 만들었으니 고장 나는 빈도 또한 적은 게 당연할지 모른다. 그렇게 보면 국내 가전사들의 A/S망이 풍부하다는 건 자랑이 아니다. 고장을 전제로 물건을 만들었거나 자신감 결여에서 오는 책임을 자인하는 꼴일 테니까.

탄소배출을 절감하기 위해 콘덴싱 방식 채택

바일란트가 몇 년 전에 국내에 들어왔다. 기존 국내 보일러 시장

에 강력한 경쟁자가 나타난 셈이다. 수입사 매장을 찾아 독일 현지에서 받았던 좋은 인상을 직접 확인해보기로 했다. 보일러 단면 모델이 눈에 띈다. 빈틈이 거의 없는 내부는 견고하게 보이는 부품으로 가득 차 있다. 산업용 기기를 보는 듯한 두께와 무게감이 느껴졌다. 그 안에서 불길이 튀고 물이 끓는다. 적어도 쉽게 터지거나 틈새로 물이 샐 걱정은 하지 않아도 될 듯싶었다.

예전 아파트에서 쓰던 보일러가 고장 나 내부를 열어본 적이 있다. 깡통 수준 케이스에 담긴 얼기설기 어지러운 배선과 빈약한 연소기에 놀랐다. 안전을 담보해야 하는 부품이 이토록 조악하다니, 혀를 찼다. 한번 고장 난 보일러는 증세를 반복했다. 급기야 새로 교체한 기억이 새롭다. 내용을 알면 먹을 수 없는 식품과 대충 만들어 믿을 수 없는 물건들이 주변에 얼마나 많던가. 인간을 배려하지 못한 물건은 모두 악이다.

국내 보일러의 보편적 관행은 가격만 따지는 소비자에게도 책임이 있다. 세상에 싸고 좋은 물건은 없다. 안전과 환경문제까지 염두에 둔 좋은 물건이라면 제값을 치러야 맞다. 평생 안심하고 사용해야 하는 생활필수품 아니던가. 비싸더라도 제대로 된 물건과 그 신뢰를 사고 싶어 하는 사람들이 많아졌다. 이제 물건의 사소한 품질과 기능은 물론 효과까지 소비자가 더 많이 아는 시대다. 안전이 보장되지 않는 회사의 제품은 거저 줘도 싫다.

바일란트 보일러는 친환경 고효율 성능을 내세운다. 말로만 외치는 친환경 제품이 아니란 뜻이다. 연료를 태우는 모든 행위는 반드시 탄소배출로 이어져 공기를 오염시킨다. 보일러는 살기 위해 필요악인 물건이다. 어쩔 수 없다면 탄소배출 제로에 도전하려는 노력을 우선해야 한다.

바일란트는 지구 온도를 올리는 온실가스를 줄이기 위한 노력에 앞장섰다. 국가 차원의 규제보다 더 엄격한 기준의 고효율 제품을 만들어낸 바탕이다. '콘덴싱 방식'의 채택이 그 대안이다. 콘덴싱은 물을 끓이는 과정에서 손실되는 에너지를 다시 회수해 사용하는 기술이다. 버려지는 열을 열교환기로 모아 물을 데워 고효율을 실천한다.　일반 보일러보다 당연히 에너지 효율이 높다. 연료 소모와 탄소배출량까지 줄어드는 효과가 생긴다. 덜 먹고 더 많이 일하며 남에게 폐도 끼치지 않는 착한 보일러가 이제야 나타났다.

　일본과 독일에선 콘덴싱 보일러를 설치하면 정부가 보조금을 준다. 네덜란드와 영국은 콘덴싱 방식의 보일러라야만 새로 설치할 수 있는 관계법까지 만들었다. 현재로서는 콘덴싱 보일러가 최선의 선택임을 여러 국가가 인정한 셈이다.

　환경문제는 개인과 국가를 가를 수 없다. 바로 지금 이 자리에서 모두가 탄소배출을 줄이는 행동을 시작하는 게 시급하다. 흐르는 시간만큼 쌓이는 탄소량이다. 탄소배출량이 적은 보일러를 선택하는 건 생각보다 큰 효과가 있다. 전 세계 인구와 가구 수를 떠올려보라. 각 가구에 설치된 고효율 보일러 숫자만큼 줄어드는 탄소의 양도. 25퍼센트나 탄소배출을 덜하고 20퍼센트 더 높은 효율을 내는 보일러가 바일란트다. 고민은 끝났다. 비싸더라도 친환경 기기이며 더 오래 쓰는 물건이 결국 이득이라는 결론이다.

　아버님! 앞으로 따뜻하게 지내시고 오래오래 사세요.
　―큰아들 올림

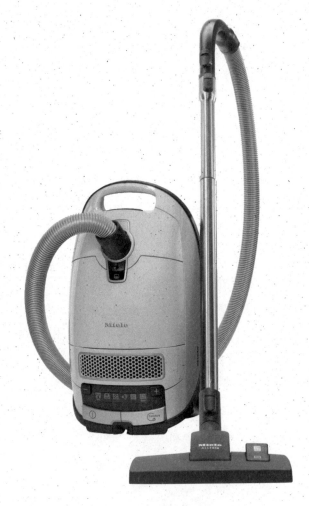

1899년 밀레 가문과 진칸 가문이 함께 시작한 밀레는
100년 넘는 시간 동안 한 차례 다툼도 없이 동업을 이어오고 있다.
"항상 더 나은" 제품을 제공하겠다는 철학에만 집중한 덕이 아닐까.

강인한 흡인력, 견고한 몸체, 오직 기본에 충실하다 '밀레' 청소기

독일 베를린에서 가전 양판점에 가봤다. 규모가 큰 매장이지만 한국 매장에 비해 화려함도 상품 구색도 처지는 느낌이다. 어느새 선망의 나라 독일보다 앞서가는 분야가 나타났다. 세상의 좋다는 가전 브랜드들은 이곳에 얼추 다 입점해 있다. 삼성과 LG의 냉장고, TV, 세탁기, 에어컨이 꽤 큰 면적을 차지하고 있다. 세상에서 가장 좋은 물건을 만드는 나라인 독일에 우리 집에서 쓰는 물건과 똑같은 가전제품들이 놓여 있다니. 갑자기 뿌듯한 마음이 밀려온다. 대한민국 백성의 자부심에는 충분한 이유가 있다.

진열된 상품을 꼼꼼하게 살펴보았다. 자부심의 주인공인 '메이드 인 코리아'는 새로운 기능과 화려한 디자인으로 무장했다. 장점이 훨씬 더 많아 보인다. 그러나 속사정을 알면 좋아할 일만은 아니다. 매장의 중심이 되는 자리는 차지하지 못했다. 옆으로 빗겨난 진열 위치는 2등임을 일러준다. 동급의 독일 제품에 비

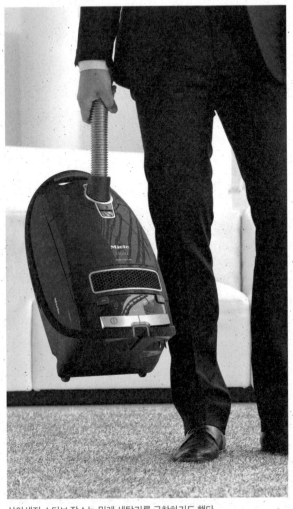

살아생전 스티브 잡스는 밀레 세탁기를 극찬하기도 했다.
"그 어떤 첨단 기술 제품에서 얻은 것보다 더 큰 만족감을 느꼈"다고.

강인한 흡인력, 견고한 몸체, 오직 기본에 충실하다 '밀레' 청소기

해 가격도 저렴하다. 한국산 제품의 등급과 격조는 유럽산에 비해 한 수 아래 취급을 받는다. 최고의 위치에 오르지 못해 겪는 수모라는 사실을 받아들여야 한다. 드러난 자부심만큼 더 채워야 할 내용들도 많다.

성능보다 디자인이 앞서선 안 된다는 철학

진열된 세탁기와 식기 세척기, 청소기들 가운데 최고의 브랜드는 단연 '밀레MIELE'였다. 독일을 대표하는 가전 메이커로도 유명하다. 밀레의 제품은 그 분야의 '롤스 로이스Rolls-Royce'로 불린다. 배가 아파도 어쩔 수 없다. 명품 중의 명품 취급을 받는 프리미엄 브랜드의 힘이다.

밀레 제품의 특징이 있다. 단번에 눈길을 끄는 화려함이 없다. 첨단 기능을 과시하지도 않는다. 장식과 불필요한 허세를 뺀 밀레의 디자인은 수수하다 못해 심심하게 보인다. 그 대신 대량생산된 가전제품에서 찾아보기 힘든 견고함과 깊이가 느껴진다. 본질적 기능을 환기하고 지속적 아름다움을 드러내는 장치가 전부인 탓이다. 상표를 가려도 밀레의 제품은 드러난다. 고집과 기품이라는 두 개의 흔적이 남아 있는 탓이다. '본질의 충실함을 뛰어넘을 덕목은 없다.' 너무나 멋진 가치를 실현했다.

밀레를 최고의 가전제품으로 꼽는 데엔 별 이견이 없다. 밀레 세탁기의 광고 포스터엔 문짝에 사람이 걸터앉아도 끄떡없는 사진이 실려 있다. 세탁기 수명이 다할 때까지 문짝이 고장 날 일은 없을 게다. 부드러운 실크를 빨아도 천이 상하지 않는 섬세한 세탁기이기도 하다. 패션 명품 브랜드들이 자사의 제품에 '반드시 밀레 세탁기를 사용할 것'이란 안내 문구를 넣게 된 이유

밀레 제품의 내구성은 평균 20년을 넘긴다.

다. 이는 오랜 세월 견고하고 성능 좋은 가전제품만을 만들어온
밀레에게 보내는 최고의 찬사일지 모른다. 110년이 넘는 시간
동안 쌓은 안심과 통하는 데가 있다.

밀레 제품에 대한 관심이 부쩍 늘었다. 마침 진공청소기가 고
장 났다. 돌이켜 보니 진공청소기를 대여섯 대나 갈아댄 것 같
다. 모터 부분은 멀쩡한데 흡입구 파이프가 부러져 못 쓰게 되거
나 날이 갈수록 흡인력이 떨어져 새것으로 바꿨다. 광고만 믿거
나 혹은 신선한 디자인에 홀려 사들인 청소기도 있다.

국내 가전 3사 제품과 유럽의 브랜드 두 종을 어쩔 수 없이 두
루 써보게 된 셈이다. 청소기가 말썽을 부리면 마누라의 짜증을
받아주어야 한다. 시원찮은 물건들 때문에 내게 튀는 불똥은 정
말 싫다. 좋은 청소기를 찾아내 반복의 고리를 끊어야 발 뻗고
편하게 살게 된다.

혼자 쓰는 작업실 살림도 할 일이 참 많다. 사람들이 드나든

후의 청소와 설거지도 만만치 않다. 요즘 아무리 기다려도 우렁 각시가 나타나지 않는다. 윤씨 아저씨가 된 이후의 변화다. 홀로 청소기를 돌리고 그릇을 닦는다. 폼 나 보이는 작가 나부랭이의 숨겨진 일상이다. 청소는 대개 방치해두었다가 단번에 치운다. 청소기로 실내를 빨아내면 먼지 구덩이 속에 살고 있는 게 아닌가 싶을 정도다. 청소기 필터엔 먼지가 덩어리 채 쌓인다. 사람 사는 일은 먼지와 함께 뒹구는 일일지도 모른다.

진공청소기는 단번에 사물을 빨아들이는 상징이다. 핑크 플로이드의 영화 「The Wall」에 등장하는 강력한 청소기의 이미지를 보라. 새로 살 제품은 보기 싫은 것까지 단번에 빨아들였으면 좋겠다. 청소기의 본질이란 티끌마저 남기지 않는 청소 능력 아닌가.

본질에서 빗겨난 청소기는 별 쓸모가 없다. 메이커가 이 부분을 소홀히 하고 있는지 짚어볼 일이다. 먼지를 잘 빨아들이는 성

능보다 디자인이 앞서면 곤란하다. 지나친 절약으로 제 성능을 내지 못하는 허약함도 마찬가지다. 부수적 기능을 더해 조작을 복잡하게 만든 불편도 싫다.

한번 구매하면 20년 사용은 거뜬하다

진공청소기의 하이엔드 격인 밀레를 파는 곳은 정해져 있다. 진가를 아는 이들의 선택이니 뭐라 할 일도 아니다. 유명 백화점과 잘나가는 대형 마트의 일부 매장에서만 취급한다. 과연 밀레스러운 선택이다. 유명세 때문이 아니다. 경쟁 제품에 비해 비싼 가격 때문일 것이다. 진가를 모르면 선뜻 살 수 없는 제품이니 수긍하기로 했다. 매장을 찾아내기 귀찮으면 인터넷을 통해 사야 한다.

밀레 청소기의 실물을 보았다. 포르셰의 차체가 풍기는 안정감이 느껴졌다. 여느 청소기에 비해 바닥에 착 달라붙는 듯한 형태가 그런 인상을 뿜어낸다. 청소기 흡판을 벽에 대면 본체까지 딸려와 붙을 만큼 흡인력이 강력하다. 본체 연결 부위와 호스의 견고함도 빼놓을 수 없다. 플라스틱 재질이 떨어져나가거나 너무 유연해 접혔던 이전 청소기들의 약점이 떠올랐다.

청소기의 기둥 역할을 하는 금속 파이프의 강도와 재질도 듬직하다. 가로로 걸쳐놓고 철봉을 해도 휘어지지 않을 듯하다. 청소기는 한 번 사면 잊고 살 만큼 오래 쓰는 견고함이 중요하지 않던가. 판매점 직원은 20년 넘게 쓴 밀레 청소기를 얼마 전 처음 A/S 받은 사례를 들려줬다. 스무 해 넘게 한 물건을 꾸준히 써온 사람이나 수십 년 전 수리용 부품을 확보하고 있는 회사나 대단하게 여겨졌다.

강인한 흡인력, 견고한 몸체, 오직 기본에 충실하다 '밀레' 청소기

이런 이유로 나도 독일 제품을 신뢰한다. 만들어진 지 40년 넘은 카메라 부품을 라이카 본사로부터 받아본 적이 있다. 혹시나 하는 기대가 감동으로 바뀐 경험은 각별하다. 한 번 판 제품을 끝까지 책임지는 자세는 멋졌다. 만든 이의 자부심이 없다면 있을 수 없는 일이다. 밀레 또한 그런 회사다.

밀레 청소기를 두말없이 샀다. 제품이 아닌 신뢰를 샀다고 해야 정확하다. 묵은 먼지를 털어내고 청소기로 바닥을 밀어봤다. 눈에 보이지 않는 오염원까지 시원하게 빨아들일 태세다. 평소 집안 청소는 하지 않던 일이다. 청소기를 자진해서 돌리는 예쁜 짓이 마누라를 얼마나 기쁘게 해주는지 알게 됐다. 예쁜 짓도 자주 해봐야 느끼는 법이다.

해도 해도 티 나지 않는 게 살림이라는 마누라의 푸념을 흘려버렸었다. 여전히 나 몰라라 한다면 난 나쁜 놈이다. 이젠 쓸데없는 자존심으로 집안일을 눈감는 미련한 짓은 하지 않기로 마음먹었다. 함께 사는 일 자체로 축복일지도 모른다. 고장 나면 바꿔주기로 한 세탁기와 냉장고는 이미 밀레 제품으로 점찍어놓았다. 하지만 냉장고와 세탁기를 바꾸면 내가 먼저 죽을 확률이 99.9퍼센트쯤 될 게 분명하니 이를 어쩌누…….

특별한 사운드, 멋진 디자인, 사용의 용이함.
'더 플러스 라디오'는 라디오라는 오래된 산업을 통해
그것들을 실현하고 라디오의 입지를 새로이 다져가고 있다.

소식을 전하는 자연스러운 목소리
'더 플러스 라디오'

모처럼의 여유는 뜻밖에도 공항에서 찾았다. 인천행 비행기는 세 시간 후에나 출발한다. 몇 번이나 쫓기듯 스쳤던 프랑크푸르트 공항이 비로소 눈에 들어왔다. 하릴없는 여행객이 들를 곳은 뻔하다. 면세점을 기웃거리기 시작했다. 어느새 인천공항의 화려함에 익숙해져버린 한국인에게 웬만한 매장은 다 시시하게 보였다. 그래도 시간을 죽여야 한다.

전자 제품 매장으로 발걸음이 향한다. 지난 것이 환영받지 못하는 유일한 곳이다. 디지털카메라와 스마트 기기 액세서리가 수북하게 쌓였다. 처음 보거나 신기한 물건은 이제 찾아보기 힘들다. 이미 우리나라를 거쳐 갔거나 인터넷 정보를 통해 익숙해졌기 십상인 탓이다.

그래도 모르는 물건은 있게 마련이다. 눈에 잘 띄는 곳에 진열된 '더 플러스 라디오THE + RADIO'다. 작은 상자 크기에 둥근 다이얼 세 개만 붙어 있는 게 전부다. 자연목 재질의 박스와 미색 그릴로 마감한 단순한 형태는 따스하게 다가왔다. 디지털 흔적

이 전혀 없는 단정한 디자인이라면 뭔가를 기대하게 할 만하다. 전자 제품의 첫 인상은 구체적 관심으로 옮아가게 하는 큰 동인이다.

커다란 둥근 다이얼은 선국을 위한 용도다. 돌리면 주파수가 새겨진 판이 함께 움직인다. 예전의 라디오처럼 익숙하다. 누구나 아는, 라디오라는 물건이 지닌 직관적 조작으로 작동된다. 볼륨 다이얼을 돌리면 스위치가 켜지고 음량이 조절된다. 이후엔 원하는 방송을 찾아 듣기만 하면 된다.

누구나 한 번쯤 디지털 기기의 복잡한 조작에 넌덜머리를 냈을 법하다. 편리를 위한 기능이 외려 복잡하고 어렵게 느껴지지 않던가. 스마트폰을 바꿀 때마다 자식들의 눈총을 받는 세대라면 더 말할 나위 없다. 바보도 조작할 수 있는 만만한 전자 기기를 우리는 내심 바라고 있었는지도 모른다. '더 플러스 라디오'는 아날로그의 친숙함을 좋아하는 사람들이 좋아할 만한 물건이다.

잡음 없는 자연스러운 음질을 경험하다

300유로가 넘는 가격표가 붙어 있다. 우리 돈으로 40만 원 정도다. 라디오치곤 비싼 가격이다. 가격 때문에 외려 관심이 커졌다. 모르는 물건의 객관적 가치는 비싼 가격으로 대략 파악할 수 있다. 가격은 물건의 등급을 파악하는 제일 쉬운 방법이다. 제대로 된 물건이라면 가격과 품질이 대체로 일치한다. 요즘 물건들은 대개 중국제이겠지만 그래도 우선 원산지를 확인해야 한다. '더 플러스 라디오'는 그 내용이 조금 복잡했다. 영국의 오디오 회사가 설계하고 디자인은 이탈리아 업체가 했다. 만든 곳은 역

소식을 전하는 자연스러운 목소리 '더 플러스 라디오'

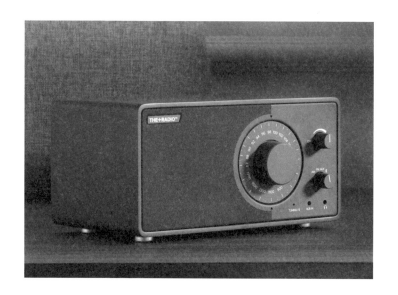

시나 중국이다. 가격에 대한 의혹이 풀렸다. 설계와 디자인 부가
가치의 값이다. 여기에 부합하듯 끝마무리와 완성도도 높다.

　호감도 높은 물건이라도 라디오의 본질인 선국 성능과 음질
이 떨어지면 곤란하다. 직접 라디오를 틀어 음악을 들어보았다.
수신 감도가 좋다. 깔끔한 첫인상처럼 좋은 음이 흘러나온다. 저
음의 양도 크게 모자라지 않으니 작은 크기가 무색하다. 라디오
의 음질을 확인하는 1순위 방법은 사람의 목소리를 들어보는 일
이다. 곁에 있는 사람의 목소리와 비슷한 자연스러움이 느껴져
야 좋다. 아나운서의 음성이 둔하거나 윙윙거리지 않는다. 명료
도가 높다는 방증이다. 라디오란 우리가 들을 수 있는 주파수 대
역의 아래위가 잘린 중간 폭만을 들려준다. 사람의 목소리가 제
대로 들린다면 나머지 부분은 저절로 따라온다. 작은 크기의 이
라디오에서 나오는 음질은 기대 이상이다.

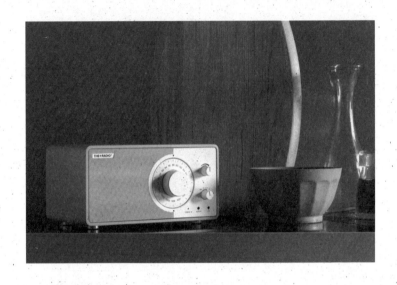

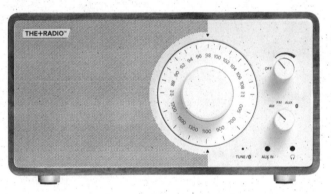

'더 플러스 라디오'에는 세 개의 다이얼이 전부다. 선국 다이얼, 전원 겸 음량 조절 다이얼,
기능 선택 다이얼.이토록 직관적인 조작에 매뉴얼은 필요 없다.
누구나 갖는 순간 바로 이해하고 사용할 수 있는 기기다.

소식을 전하는 자연스러운 목소리 '더 플러스 라디오'

공항에서 생긴 여유로 인해 예정에 없던 낯선 라디오의 리뷰를 진행하게 한 꼴이 되어버렸다. 하마터면 바로 지를 뻔했다. 마누라에게 줄 선물이 필요하긴 했지만, 늘어난 짐 때문에 사가지고 갈 엄두가 나지 않았다. 참자! 세상에 물건이란 넘치는 법이니.

그동안 온갖 전자 제품을 봐왔다. 매력적인 물건도 많다. 사들여야 할 물건을 선택하는 것에는 정작 신중해진다. 디지털 기기는 사는 순간 후회하게 되는 경우도 많다. 기기의 성능만으론 알 수 없는 사용 만족도가 형편없이 떨어지는 물건이 수두룩했다. 처음 본 단순한 디자인의 라디오에 순간 마음을 빼앗길 줄 몰랐다.

집에 돌아와 '더 플러스 라디오'를 검색해보았다. 당연히 수입되어 팔리고 있다. 내용을 찾아보는 게 다음 순서다. 한때 인기 높았던 티볼리 라디오와 비슷하다는 인상을 떨치지 못했는데, 궁금증이 풀렸다. 티볼리 라디오를 만든 인물이 새살림을 차려 만든 물건이었다. 유전인자를 공유하는 이복형제인 셈이다. 간결하고 친숙한 형태의 공통점은 당연할지 모른다.

티볼리 라디오의 '이복 동생', 블루투스 장착

나중에 만든 물건은 이전에 없던 뭔가를 더하게 마련이다. 티볼리에 없던 스테레오 기능과 스마트 기기와 연동되는 블루투스 장치가 생겼다. 달라진 시대의 변화를 수용한 선택이다. 스마트폰 안의 음악을 쉽게 들을 수 있는 확장성은 편리하다.

제 몸뚱이보다 더 큰 '빠떼리'를 고무줄로 동여맨 트랜지스터 라디오를 끼고 살았던 세대는 안다. 1970~80년대의 만만한 오락거리이자 팝송을 수용하는 창구 역할을 한 라디오의 소중함

을. 가장 소박한 오디오 기기일 라디오의 추억은 현재진행형이다. 도처의 많은 사람들이 라디오를 사랑하는 데 놀랐다.

내가 알고 있는 유명 인사의 사모님은 라디오를 허리춤에 차고 다닌다. 부엌에서 음식을 만들거나 봄날 꽃놀이 갈 때도. 요즘 나오는 작은 라디오의 음질에 불만을 느껴서란 게 이유의 전부다. 우스꽝스러운 모습마저 꿋꿋하게 참아내는 라디오 순혈주의자의 순정은 놀랍다.

외국 생활을 하는 친구들 집에서 본 모습은 더욱 감동적이다. 유행 지난 아이폰으로 KBS 라디오 앱을 다운로드해 고국의 라디오 프로그램을 듣는다. 시간대별 진행 프로그램과 아나운서 이름을 줄줄 외는 정성에 탄복했다. 무릇 문화란 수용의 끝점에서 원형이 강하게 유지되는 법이다. 거리가 멀어질수록 제 나라 소식과 동포의 음성은 간절해진다. 라디오만큼 친숙하게 다가오는 오디오 기기가 있을까. 손 내밀면 바로 들을 수 있는 그리운 음성과 음악이 주는 위안은 작지 않다.

요즘 넘치는 것이 음악이다. 스마트폰 속에 모든 것을 담아 즐기는 세대의 기민함은 놀랍다. 방법도 다양하다. 없어서가 아니라 기기의 정감 때문에 라디오를 고집하는 이들도 많다. 디지털 기기의 조작에 서투르고 새로운 것의 수용에 부담감을 느끼는 부류다.

이들이 선택할 만한 만만한 기기는 점차 설 자리가 없다. 새로움만이 선으로 여겨지는 세태를 뒤집을 힘도 없을지 모른다. 이들에게 다가서는 라디오의 매력은 식을 줄 모른다. 전국의 가정이나 작업장에서 듣는 라디오 프로그램의 인기가 높은 데는 다 이유가 있다.

소식을 전하는 자연스러운 목소리 '더 플러스 라디오'

평생 오디오에 매달려 허우적거린 서방의 행적에 마누라는 진절머리를 냈다. 그래도 마누라에게도 음악은 필요하다. 평소 지겨워하던 오디오 기기 대신 귀엽고 친근한 라디오라면 대안이 될지 모른다. 원하는 물건은 생각보다 찾기 어려웠다. 실력 발휘는 이럴 때 하는 것이다. '더 플러스 라디오'를 눈 딱 감고 카드로 '그었다'. 선물로 포장해 마누라가 기분 좋을 때 슬그머니 내밀었다. 침대 맡에 놓아둔 라디오에선 밤새 음악이 흐른다. 마누라가 평소 하지 않던 칭찬의 말을 건넸다. 조그만 것이 예쁘고 소리가 좋네!

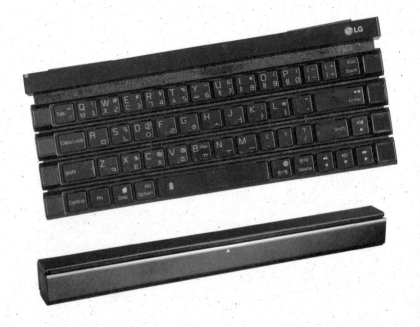

블루투스로 다양한 스마트 기기와 연결, 언제 어디서나 쉽게 읽고 쓸 수 있는
환경의 도래는 진정한 디지털 노마드를 탄생시켰다.

내가 있는 그곳이 작업실이 되는 마법
'LG 롤리 키보드'

디지털 기기에 명품이란 말을 붙이긴 조심스럽다. 기억할 만하면 다른 제품이 쏟아져 나오는 물건인 탓이다. 안정된 기억이 자리 잡거나 체험의 공감대가 스며들 틈이 없다. 그렇다고 외면하지도 못한다. 당장 써먹어야 할 필요와 현재의 의미가 가볍지 않은 까닭이다. 디지털 기기에 관한 한 더 나은 제품이 나오면 사겠다는 다짐은 바보 같다. 훗날 선택하더라도 곧 지나간 물건 취급받기는 마찬가지일 테니까.

이유야 어떻든 디지털 기기는 필요한 순간 사들여 먼저 써보고 빨리 버리는 편이 낫다. 일상의 한 부분이 첨단이 선사하는 새로움으로 채워지는 즐거움만큼은 누릴 수 있으니. 바로 그 자리에서 느끼지 못하는 새로움은 모두 허구다.

블루투스와 연동으로 모든 스마트 기기와 호환

눈에 띌 만한 디지털 기기가 나타났다. LG에서 만든 롤리 키보드다. 스마트 시대에 환영받을 편리한 입력 장치로 손색없다. 페

이스북 사용자나 아이패드 같은 태블릿 기기를 즐겨 쓰는 사람들이라면 관심 가질 만한 물건이다. 눈이 가물가물해진 아저씨 아줌마들도 환영이다. 스마트폰에 작은 글씨를 입력하느라 얼굴 찡그리며 짜증냈을 법하므로.

롤리 키보드는 블루투스로 연동해 현재 쓰고 있는 모든 스마트 기기와 호환된다. 번거롭게 전선을 연결하는 일 없이 언제 어디서나 표현하고 기록하기 간편하다. 롤roll, 말 그대로 돌돌 말리는 키보드는 작은 막대기 크기로 줄어든다. 핸드백 속에도 당연히 들어간다. 갑작스러운 치한의 습격에 대응할 무기로 써도 될 법하다. 머리통을 내려치면 움찔할 만큼 충격이 간다. 남성용 웃옷 안주머니에도 쏙 들어간다. 너덜거리는 청바지에 꽂고 다녀도 뭐랄 사람은 없다. 휴대하기 편한 키보드의 용법은 사용자들의 상상력을 더해 얼마든지 확장될 만하다.

말리는 키보드가 뭐 그리 대단하냐고 시비를 걸 사람도 있을 것이다. 아니다. 그 키보드는 대한민국이 아니면 만들 수 없는 창의의 산물이다. 디지털 기기를 제조하는 능력과 문화를 결합시킨 융합의 한 예가 된다. 이 물건을 처음 보았을 때 바로 죽간이 연상됐다. 종이 책이 나오기 이전의 책 형태가 바로 죽간 아니던가. 대나무를 세로로 켜 평평하게 만들고 글씨를 쓴다. 한 줄밖에 쓰지 못하는 면의 한계는 여러 개를 이어 붙이는 것으로 해결한다. 연결 고리를 만들고 가죽이나 비단 끈으로 이어 양을 늘린다. 이렇게 만들어진 죽간은 말린 다발의 형태를 띠게 된다.

롤리 키보드는 4열의 대나무쪽을 만 죽간의 형태다. 심지에 해당되는 막대엔 자석이 들어 있다. 연결된 자판이 저절로 들러붙는다. 각 마디는 죽간처럼 가죽으로 연결한다. 한글과 영문의

음소만으로 이루어진 자판은 더 이상 줄일 부분이 없다. 평소 쓰던 키보드가 말리고 펼쳐지는 마법을 보인다. 죽간의 구성과 기능이 디지털 시대를 맞아 확장된 것이다.

디자인한 사람을 직접 만나지 못했다. 아니, 당사자가 바쁘다고 만나주지 않았다. 실제 죽간의 형태에서 아이디어를 얻었는지 확인하지 못한 이유다. 하지만 언젠가 보았거나 알고 있는 동양의 문화가 바탕 되었을 개연성이 높다. 이어령 선생이 평소 주창하는 디지로그의 실천일지도 모른다.

휴대의 편리성을 위한 가벼운 무게와 작은 부피는 언제나 실용적 관점이라는 벽에 부딪힌다. 작다고 기능의 축소로 이어져선 곤란하다. 롤리 키보드를 펼치면 일반 키보드의 자판 크기와 같다. 작아 보이지만 평소 사용하던 자판의 느낌과 감촉을 그대로 담아놓았다. 열광하는 사람이 생기게 된 일은 당연하다.

새로운 물건에 소비자들의 반응은 갈린다. 국내보다 외국인 사용자들이 더 많은 필요를 공감했다. 한 번쯤 겪었을 사용 현장에서의 아쉬움과 불편을 개선시킨 이점이 다가왔을 터다. 천재는 제 고향에서 외려 대접받지 못하는 경우가 많다. 롤리 키보드도 비슷한 처지가 된 기분이다. 좋은 물건을 만들어놓고도 정작 만든 이는 그 의미를 확신하지 못하는 것이 아닐까. 활기찬 마케팅도 펼치지 않는다. 얼마 전 영화관에서 롤리 키보드 광고를 보긴 했지만, 제품을 알리기 위한 노력은 의외로 소극적이다. LG는 가끔 대단한 물건을 만들어내 사람들을 놀라게 한다. 저력의 메이커가 지닌 역량은 결국 우리나라의 힘이다. 사랑해줘야 더 좋은 것이 나온다. 제 집 강아지를 구박하면 동네 사람은 발로 차게 마련이다.

디지털 노마드에게 날개를 달아준다

이 놀라운 물건을 알게 해준 이를 밝혀야 한다. '맥가이버 서'다. 디지털 카우보이를 자칭하며 검색 내용과 지식의 편집으로 세상에 기여한다. 그의 가방 속엔 언제 어디서나 작동되는 첨단 디지털 기기가 가득하다는 소문이다. 구입 비용만 수천만 원을 썼다는 설도 파다하다. 난 맥가이버 서에게 신세를 여러 번 졌다. 그는 난처한 질문과 요구를 들어주었고 즉시 풍부한 연관된 자료까지 넘겨주며 성의를 보였다.

그는 페이스북에 무심코 올린 내용에까지 반응한다. 응답 속도가 놀랄 만하다. 내용이 올라간 후 얼마 지나지 않아 답글이 달린다. 관련 배경과 이론적 근거가 제시되고 연관 내용까지 더해준다. 언제나 나의 기대를 앞서갔다. 충실한 내용이 종횡무진의 관점으로 제시되는 점도 놀랍다. 아무리 디지털 세대라도 타이핑 속도라는 게 있게 마련이다. 어디서 가져온 내용을 붙여넣기만 하더라도 이 정도의 빠르기는 쉽지 않다. 대부분의 내용을 직접 타이핑한 흔적이 역력했다. 새벽 두세 시에도 대응 속도는 변하지 않았다.

어떻게 답글이 이토록 빠르게 올라오는지 의문이 곧 풀렸다. 그를 직접 만나보니 그의 가방 속엔 두 대의 스마트폰과 PDA, 롤리 키보드와 별도의 네트워크 접속 기기가 즐비했다. 언제 어디서나 필요한 정보에 접근해 활용할 수 있는 개별 인프라를 갖춘 셈이다. 사용자의 역량에 따라 검색의 질과 깊이가 달라지는 것은 당연하다. 맥가이버 서는 디지털 세계의 구조를 꿰뚫고 있는 듯했다. 접근 속도와 방법을 효율적으로 하기 위한 투자를 아끼지 않았다. 그는 이런 재주로 회사에서 능력을 인정받았다. 디

내가 있는 그곳이 작업실이 되는 마법 'LG 롤리 키보드'

지털 노마드의 고수는 멀리 있지 않았다.

검색 내용을 실시간으로 타이핑하는 과정을 직접 보았다. 스마트폰의 자판 대신 롤리 키보드를 사용하는 점이 달랐다. 카페 테이블에 펼쳐진 휴대용 키보드는 일반 PC용과 다르지 않아 보였다. 익숙한 솜씨로 자판을 두드리는 그의 손놀림은 빠르고 현란했다. 타이핑 속도가 말의 속도만큼 빠르다는 걸 확인했다. 젊은 디지털리스트의 대응과 행동은 세대 차이로 생겨난 것이라 할 만하다. 같은 기기와 인터넷을 활용하면서도 정보와 활용도의 격차가 얼마나 큰지 알았다.

맥가이버 서를 만난 후 당장 롤리 키보드를 샀다. 모르는 분야의 고수에겐 고개 숙여야 마땅하다. 이 작고 편리한 휴대용 키보드 하나가 바꾸어준 변화는 컸다. 스마트폰만 있으면 노트북의 기능을 거의 활용할 수 있다. 롤리 키보드가 결합되어 업무 능률을 대폭 늘려주었음은 말할 것도 없다.

롤리 키보드는 진화되어 후속 모델을 내놨다. 최신 제품은 숫자 키를 추가했다. 첫 모델에선 부피를 최소화하기 위해 생략했던 부분이다. 4열 자판에 하나를 더했으니 돌돌 말아놓으면 오각형이 된다. 길이는 같고 약간 더 도톰하다. 휴대성은 여전히 좋다.

장흥의 바닷가에서 떠오른 감흥을 펜션 창가에서 롤리 키보드로 쳐 페이스북에 올렸다. 갑자기 '좋아요!' 숫자가 늘었다. 맛있는 커피를 내주는 카페의 테이블이 작업실로도 손색없다. 스마트폰과 롤리 키보드만 있으면 내가 있는 그 자리가 일터로 변하는 마법이 벌어진다.

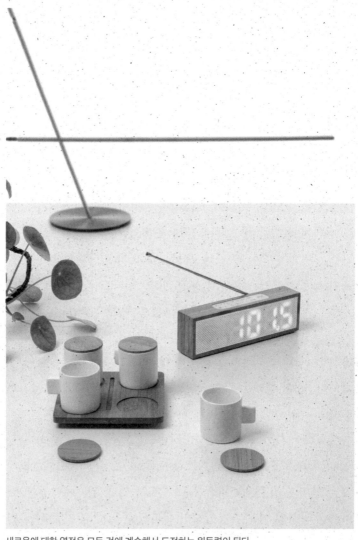

새로움에 대한 열정은 모든 것에 계속해서 도전하는 원동력이 된다.
새로운 것을 만드는 즐거움이 다시, 렉슨의 경쾌한 발걸음을 이끈다.

경쾌하고 산뜻한 일상으로의 변신
'렉슨' 디지털시계

새로 만난 사람을 알고 싶으면 읽는 책과 주변 친구를 보면 된다. 거기서 현재의 관심사와 사회적 관계가 드러나게 마련이다. 내뱉는 말과 옷차림을 보면 인격과 역할을 알 수 있다. 음식과 물건에선 취향이 묻어난다. 이야깃거리와 걸음걸이도 중요하다. 겉모습에 가려져 채 감추지 못한 내면의 상태가 도드라지기 때문이다. 눈빛과 음성도 빼놓을 수 없다. 표정은 말로 가려진 진심을 보여준다. 사는 집과 방을 보면 경제적 수준과 성격이 드러난다. 사람과 그를 둘러싼 모든 것은 서로 연결되어 있다.

'척 보면 안다'는 말은 흩어진 단서를 조립해 파악된 확신이다. 자신의 방을 함부로 보여준다면 감추고 싶은 비밀을 제 입으로 떠벌이는 것과 같다. 방 안에 놓여 있는 물건은 과거의 시간을 농축해 현재를 보여준다.

가끔 관심 인물이 사는 방에 들어갈 때가 있다. 잘 꾸며진 화려한 인테리어는 일순간의 감탄으로 끝이다. 급조된 TV 드라마 세트에서 아무 느낌이 일지 않는 것처럼. 쓰고 있는 물건과 제

자리를 잡은 집기나 가구가 풍기는 분위기에 압도되면 비로소 감동이 밀려온다. 취향은 시간을 묻혀야만 안정되는 아름다움인 탓이다. 그 사람의 속마음을 알고 싶다면 무심코 놓인 사물들을 살펴볼 일이다.

실내 공간은 사는 이의 현재를 보여준다. 방의 크기와 규모는 문제 되지 않는다. 담긴 내용이 중요하다. 이를테면 빼곡하게 담긴 책과 음반은 지나온 관심사를 선명하게 보여준다. 살아온 과정에 대한 풍성한 이야기가 들리는 듯하다. 공간과 인간이 겉돌지 않는다면 삶의 내용을 충실히 채웠다는 증거다. 이후 그를 신뢰하게 되는 건 말하나 마나다. 선택 과정 없이 물건이 제 발로 들어오는 경우란 없을 테니까. 겉모습에 가려 보이지 않는 그 사람의 진짜 모습은 방에 들어가봐야 안다.

큼직한 흰색 숫자가 주는 혁신적 느낌

난 다른 이의 방에 가면 벽면과 책상 위에 놓인 소품을 주의 깊게 본다. 안목과 깊이는 작은 것에서 더 잘 드러난다. 취향이란 본디 촘촘하게 미분화된 선택을 보여주지 않던가. 그 자리에 놓인 이유가 분명할수록 주인의 개성을 발견하게 마련이다.

책장 여분의 칸막이에 놓여 있는 건 두꺼운 철판의 질감을 드러낸 오브제다. 벽엔 시카고 여행길에 사온 금속 라이팅 액자가 걸렸다. 테이블 위에 무심코 던져진 듯한 피규어가 있다. 필요가 이를 다 설명하지 못한다. 보기만 해도 문화와 예술의 관심을 읽을 수 있다. 문화심리학자 김정운의 작업실 모습이다.

독일 디자이너 '디터 람스'의 디자인으로 유명한 '브라운 BRAUN' 전축 시리즈와 정교한 스위스 '나그라NAGRA' 사의 소형

경쾌하고 산뜻한 일상으로의 변신 '렉슨' 디지털시계

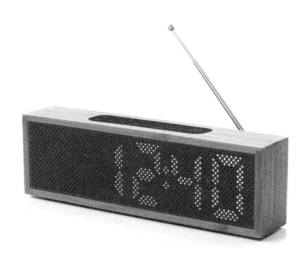

릴 테이프 녹음기만을 모아놓은 곳은 인테리어 디자이너 마영범의 사무실이다. 일관된 관심과 지향이 느껴지는 전문가의 면모가 저절로 드러난다.

책상 위에 놓인 물건은 그 사람의 관심과 전문성을 드러낸다. 그 자리에 있어야 할 이유가 분명하기 때문이다. 작은 소품 하나라도 자기표현의 방법이 된다는 점이 중요하다.

이태원의 디자이너 편집 숍에서 본 시계는 인상적이었다. 크지 않은 사각의 바bar 형태다. 전면에 뚫린 그물망 패턴 사이로 시간이 표시된다. 큼직한 숫자로 표시되는 디지털 시각은 신선했다. 본체의 높이가 더 높거나 뚱뚱해 보였다면 눈길도 주지 않았을 것이다. 가로세로 높이의 깔끔한 비례가 주는 안정감이 좋았다. 평소 보던 천편일률적인 디지털시계 디자인이 아니다. 난 디지털시계를 좋아한 적이 없다. 그런데 이 시계에선 거부감이 들지 않았다. 음침하게 보이는 검녹색 액정 디스플레이의 느낌

이 없어 그랬을 것이다. 진열 테이블에 놓인 시계는 신선하고 산뜻했다.

완벽한 비례의 소음 없는 디지털시계

가끔 광화문 교보문고에 들러 어슬렁거리는 일이 나의 취미다. 감당하지 못할 정도로 쏟아져 나오는 새 책과 음반은 제목도 다 훑어보지 못했다. 이럴 때 글을 연재하고 있는『S 매거진』뒷부분에 실린 '가이드 앤 차트'는 중요한 정보가 되어준다. 신뢰할 만한 랭킹이 사야 할 책과 음반을 고르는 수고를 대폭 줄여준다. 서점을 돌아보는 일도 체력이 필요하다. 모처럼 몇 시간을 머무르면 2~3킬로미터 정도를 걷게 된다. 그냥 하는 소리가 아니다. 스마트폰의 걸음 체크 앱이 보여준 숫자다. 다리가 아플 즈음 핫트랙스 쪽으로 간다. 새로운 디자인 상품들이 즐비하다. 보기만 해도 눈이 즐겁고 호사로워 휴식 삼기로 했다.

 디자인 숍에서 봤던 인상적인 시계가 눈에 띄었다. 프랑스 '렉슨lexon' 사의 제품이란 걸 비로소 알았다. 반가웠다. 라디오 기능이 들어 있는 시계였다. 렉슨의 디자인은 색채와 재질이 독특했다. 자칫 싸구려로 보이는 플라스틱에조차 색채를 더해 다른 느낌을 낸다. 물성 다른 소재의 결합이 자유자재로 이루어진다. 익숙한 듯 새롭고 앞서가는 듯 옛 흔적이 들어 있다. 렉슨은 생활용품에서 사무용품에 이르는 일상의 시간을 감각적 즐거움으로 바꾸는 디자인 회사다.

 렉슨은 묵직하고 어두운 분위기 대신 경쾌한 세련됨을 구사한다. 시간이 꽤 흘렀지만 렉슨의 플라스틱 라디오는『타임』지 표지를 장식했다. 주목할 만한 현대 디자인의 전형이 탄생됐다

경쾌하고 산뜻한 일상으로의 변신 '렉슨' 디지털시계

는 이유다. 이후 뉴욕현대미술관에 소장될 정도로 유명세를 탔다. 최근에는 함부르크 현대 미술관에서 렉슨 제품이 진열된 것을 직접 확인했다.

사람 마음은 이상하다. 투박하면 세련된 간결함을 추구한다. 막상 세련의 정점을 찍으면 다시 이전의 투박함이 그리워지게 마련이다. 나는 익숙함에 담긴 혁신의 디자인을 선택했다. 렉슨의 금속제 바 디지털시계다. 자세히 보니 어디선가 본 듯한 형태다. 독일 브라운 사에서 디자인을 맡았던 디터 람스와 분위기가 닮았다. 아이보리 색의 금속만으로 아름다움을 드러내고 시계의 본질을 극대화했다. 형태의 원형질은 공유 가능한 자산이다.

굵은 디지털 숫자 표시는 평소 받아들이지 못하던 혁신적인 모습이다. 균형과 조화로 완결된 몸체와 최적화된 숫자가 마음에 들었다. 주변 밝기에 따라 숫자 밝기도 연동된다. 자칫 눈에 거슬릴지 모르는 불편함에 대한 배려가 녹아 있다. 중요한 장점을 잊을 뻔했다. 기계식 시계의 째깍대는 소음이 없다는 점이다. 대신 초를 표시하는 도트가 껌뻑거린다.

보면 볼수록 렉슨의 디자인은 모난 데가 없다. 시계는 수시로 시각 확인을 위해 들여다보는 물건 아니던가. 집의 테이블에 렉슨 시계를 놓았다. 자기 자리를 잡은 시계는 원래부터 있던 것 같은 존재감으로 편안했다. 그토록 싫어하던 디지털시계다. 벽에 걸려 있던 시계는 렉슨에게 자리를 물려주었다. 올려보던 시각은 이제 내려다본다. 시선의 높이가 달라졌을 뿐인 변화는 신선했다. 작은 디자인 제품 하나가 몰고 온 새로움이다. 이후 나는 렉슨 제품을 수집하기 시작했다.

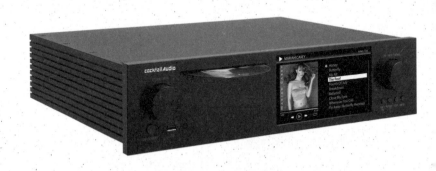

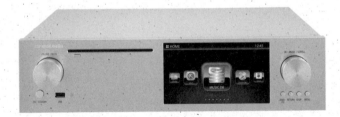

CD는 물론, 최신 디지털 음원과 라디오를 한 기기에서
재생할 수 있는 칵테일오디오의 등장은
음악을 향유하는 보통 사람들의 삶으로 예술을 불러온다.

지구상에 떠도는 모든 음원을 재생한다
'칵테일오디오'

요즘 음악 생활은 어떻게 하시는지? 사람마다 다를 수 있겠다. 열의가 넘치는 이들이라면 음악 잡지에 실린 정보를 챙겨 직접 공연장을 찾아간다. 세계의 음악 스타들이 무시하지 못할 시장이 된 우리나라를 찾아온다. 이들을 보기 위해 자존심 상해가며 일본과 유럽의 공연장을 기웃거리던 때가 불과 얼마 전인데 말이다. 이제 예술의전당 좌석에 등을 기대고 느긋하게 이들의 음악을 듣는다. 지켜보는 재미가 쏠쏠하다.

물론 공연장을 찾아갈 수 없는 이들도 많다. 그들에게도 실연에 대한 기대와 열망이 어찌 없을까. 매여 있는 일상이 그들을 가만히 놔두지 않을 뿐이다. 여전히 음반을 사 모으는 것으로 음악에 대한 갈증을 달래게 된다. 공연의 감동을 반복하고 좋은 음악을 곁에 두고 싶은 절실함은 여전하다. 이들은 몇 개 남지 않은 서울의 음반 판매점들의 주 고객들이다. 시대에 뒤떨어진 듯한 CD와 LP가 여전히 팔린다. 갖고 있던 플레이어와 오디오 기기들을 활용하기 위해서도 추억의 음반은 버릴 수가 없다. 연령

대로 보아 컴퓨터를 활용하는 데에도 능숙한 세대다. 어쩌면 이들 부류가 음악 애호가의 대부분을 차지하고 있을지 모른다.

CD와 LP가 낯선 이들도 있게 마련이다. '음악은 스마트 기기만 있으면 된다'라는 생각을 하고 있을 테니까. 하루가 멀게 느껴지는 최신 디지털 기기 추종자들이다. 누구보다 빠른 정보로 음악에 접근하고 즐기는 재주는 놀랍다. 국내외 음원 사이트를 폭넓게 활용해 더 좋은 품질의 음원을 확보하고 공유하는 건 예사다. 고가의 이어폰과 헤드폰을 쓰는 이들이라면 젊은 음악 폐인들이라 여겨도 큰 무리가 없다.

음악 감상의 과정과 방법을 섭렵해 통달한 부류도 있게 마련이다. 가져본 이의 허망함은 '모두 부질없다'란 냉소로 드러난다. 거창한 오디오 기기도 번거로움도 원치 않는 이완의 상태만이 필요하다. 선곡과 설명까지 동시에 해결되는 라디오에 빠지게 된 이유다. 지나간 편력을 확인하는 것과 새로운 자극까지 한번에 해결할 수 있다. '라디오피아'의 매력은 애지중지하던 오디오 기기까지 몽땅 처분해버릴 만큼 위력적이다.

이들의 중심엔 언제나 음악이 있다. 즐기는 방법의 차이만 있을 뿐이다. 원하는 음악을 좋은 음질로 듣고 싶은 욕구란 모두 똑같다. 무엇으로 음악을 듣는가? 이 부분에 소홀하지 않았는지 돌아볼 일이다. 실물 음반의 시대가 저문다. 인터넷을 기반으로 한 음원으로 음악을 듣는 시대가 도래했다. 음악을 즐기는 다양한 방식에 통합이 필요해진 이유이기도 하다. 각자의 필요를 해결해줄 쓸 만한 오디오 기기가 등장하게 된 배경이다.

이전에 없던 새로운 방식의 음악 재생법이 넘친다. 익숙함에만 머무르면 음악이 선사하는 다채로운 혜택은 포기해야 한다.

지구상에 떠도는 모든 음원을 재생한다 '칵테일오디오'

조금만 부지런을 떨어 끄트머리라도 잡는 게 좋다. 앞서가는 이들이 누리는 음악의 즐거움에 동참하는 일인 탓이다.

모든 음원을 한 기기로 재생할 수 있다면

2012년 세계적인 음악잡지 『그라모폰』에 '칵테일오디오' 광고가 실렸다. CD는 물론이고 최신 디지털 음원에 라디오까지 기기 하나로 재생된다는 내용이었다. 이른바 올 인 원All in one 뮤직 센터다. 조잡한 장난감처럼 보이는 칵테일오디오를 주목하는 사람은 거의 없었다. 광고를 유심히 본 눈 밝은 이가 있었다. '헤르만 오디오'의 김연경이다.

칵테일오디오는 국내 '노바트론novatron' 사 제품이었다. 디빅스 동영상 플레이어를 만들던 컴퓨터 네트워크 전문 연구 집단의 역량이 더 다가왔다. 둘은 더 나은 칵테일오디오를 만들기로 합의했다. 기획과 제작을 협업해 칵테일오디오 이후 버전을 만들었다. 세상에 없던 기능이 더해지고 더 나은 음질로 음악을 들려주는 물건이다.

현재의 칵테일오디오에선 지구상에서 구할 수 있는 모든 음원이 돌아간다. 언뜻 이해가 되지 않을지 모르겠다. 어렵지 않다. 오디오 포맷은 서로 호환되지 않는다. LP는 CD 플레에어로 틀 수 없다. 또한 CD를 스마트폰이 받아줄 리 없다. 이런 문제를 디지털 기술로 해결시킨 음악재생 기기가 칵테일오디오란 뜻이다. 다른 재료를 섞어 새로운 맛의 술을 만들어내는 게 칵테일 기법 아니던가. 컴퓨터와 오디오를 결합시킨 이종합체의 칵테일은 막연한 기대를 눈앞에 바로 펼쳐 보였다.

와이파이가 켜져 있는 곳이라면 전 세계 인터넷 라디오 방송

을 듣게 된다. 영국, 스위스, 독일 등에서 송출된 양질의 음악 콘텐츠가 무제한으로 내게 온다는 말이다. 아끼던 LP를 고해상도 디지털 녹음으로 보관할 수도 있다. 기존의 CD는 직접 듣거나 정보를 추출하면 본체 하드디스크에 저장된다. 풍부한 인터넷상의 DB로 음반 재킷 사진까지 다운로드되는 것은 덤이다. 다른 컴퓨터나 스마트 기기의 음원도 쓸 수 있다. 반대로 칵테일오디오에 저장된 음원을 다른 기기로 옮겨도 된다. 고품격 MQS 음원이라도 문제없다. 최강의 부품을 탑재시킨 DA 변환부가 최상의 음질까지 보증한다.

　더러 비슷한 물건이 있긴 했지만, 제한된 기능만을 결합시킨 절충형이란 점을 주의해야 한다. 칵테일오디오는 본체에 디스플레이 화면을 달아 컴퓨터 없이도 쉽게 조작할 수 있게 했다. 유명 오디오 브랜드들은 이제야 겨우 뒤를 따라오고 있다. 수준도 미치지 못한다. 기능도 떨어지고 조작법도 복잡하기만 하다. 해외 유명 잡지들이 칵테일오디오에 별점 다섯 개를 준 이유다.

음원의 가치를 되살리는 기능들

쉽게 흥분하지 않는 합리적 성향의 유럽 사용자들이 칵테일오디오의 장점을 인정하기 시작했다. 기기 한 대로 쉽게 음악을 연결시키고 들려주는 진가를 확인했다. 영국과 이탈리아 독일에서 칵테일오디오의 판매고가 치솟았다. 이런 놀라운 물건이 아직 나오지 않은 까닭이다. 한다면 하는 국내 전문 연구원 집단 노바트론이 가진 원천기술의 승리다.

　칵테일오디오의 사용자들은 만드는 이도 몰랐던 용법과 가능성을 열어간다. 제주에선 네트워크 기능을 이용해 건물 전체를

음악으로 뒤덮이게 한 이가 나타났다. 멋진 건축물에 음악을 더해 눈과 귀를 충족시키는 대지의 예술품이 현실화된 것이다. 새로운 음악만을 소개하는 인터넷 방송을 녹음해 일터에서 듣는 즐거운 환경미화원도 있다. 자신의 관심을 특화시킨 깊이의 즐거움이 돋보인다. 평생 모은 LP를 디지털 파일로 바꾸어 정리하는 교수도 보았다. 귀한 음악이 모두의 자산으로 활용되길 바라는 마음에서다. 음반을 쌓아두고 자랑만 하던 시절은 지나갔다. 좋은 음악은 나눌수록 힘이 커진다. 보통 사람이 할 수 있는 가장 쉬운 선행은 아름다움을 공유하는 것이다.

내 주위에서 칵테일오디오를 쓰는 이들이 늘어간다. 분주한 일상에서도 음악 듣는 일만은 빼놓지 못하는 멋쟁이들이다. 처음엔 내가 바람을 넣긴 했다. 활용도가 역전되는 데에는 많은 시간이 걸리지 않았다. 더 좋은 음악을 찾아내고 즐기는 열정 앞에 원조의 역할은 빈약했다. 난 기기를 소개했고 그들은 인터넷의 바다에서 음악을 찾아냈을 뿐이다.

좋은 음악이 선사하는 감동은 입까지 근질거리게 하는 모양이다. 음악의 뒷이야기까지 곁들여주겠다는 이들이 나타났다. 마다할 이유가 없다. 그들과 만나 밥 먹고 술 먹으며 놀았다. 오디오 기기로 이어진 즐거움은 연일 새끼를 치고 있는 중이다. 친구인 유형종의 무지크바움 음악실에서도 칵테일오디오가 돌아간다. 음악 듣는 일이 곧 일인 친구의 말을 옮겨야 한다. "이 한 대면 좋은 음악이 나오는데 더 이상 뭐가 필요하지?"

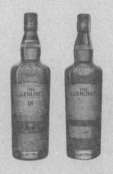

4장
죽을 때까지 먹고 마시는 인생

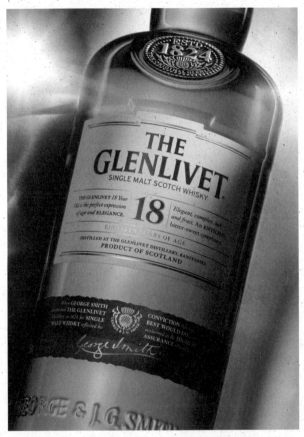

글렌리벳 설립자 조지 스미스는 1824년 최초로 합법적 증류면허를 취득해
스코틀랜드 스페이사이드 지역에서 위스키를 생산했다. 싱글몰트의 효시였다.

생명의 흔적을 각인시키는 짜릿한 술맛
'글렌리벳' 싱글몰트 위스키

사람들은 나를 주당이라 부른다. 술은 혼자서도 여럿이도 마신다. 대한민국의 보통 남자치고 술 싫어하는 이가 있던가. 그동안 마신 술을 다 모았다면 수영장 하나 정도는 채우지 않았을까. 자랑 아닌 자랑은 지치지도 않고 마셔댄 세월의 기록이다. 술은 먹을 수 있을 때 마음껏 마셔야 한다. 평생의 술친구들이 하나둘씩 떨어져 나갔다. 당뇨와 고혈압 증세를 핑계로 비실거리거나 암이나 알츠하이머를 앓는 환자가 된 탓이다.

술친구들과 평생 마시기로 작정한 술은 채 비우지도 못했다. 슬프다. 인생에서 술 마실 시간은 생각보다 길지 않았다. 술은 제 몸으로 삭힐 수 있을 때까지만 허용되는 축복이었다. 내겐 할 일이 남았다. 끝까지 남아 그들의 몫까지 대신 마셔주는 일이다. 허망함이 더 큰 허망함으로 번지지 않도록. 친구의 몫까지 받았으니 잘해야 도리다. 술에 섣불리 나가떨어지지 않도록 체력을 키우고 술 배를 비워두겠다. 먹은 술이 세상과 화합하는 에너지로 바뀌도록 힘쓰겠다.

술 마시지 못하는 친구들을 찾아 위로해주어야 한다. 폭탄주 서른 잔을 받아 마신 일은 다 먹고살자고 한 일임을 안다. 인간관계를 넓혀 경쟁에서 이기기 위한 이 나라 남자들의 치열한 생존법 아니었던가. 수고했다. 그 술 실력으로 세상을 살았고 여기까지 오지 않았던가. 이젠 쉴 때가 되었으니 술 먹지 말고 물 마셔라.

거울이 있어야 비추어보게 마련이다. 태연한 척 해봐도 친구들의 처지가 눈에 밟힌다. 예전처럼 고주망태가 될 때까지 술을 마시면 나도 똑같은 입장이 될지 모른다. 술 마시는 횟수가 점차 줄었다. 술 앞에 장사가 있을 리 없다. 무한정의 주량을 과시하던 맥주는 이제 덜 마신다. 효모 알레르기가 있다는 사실 때문이 아니다. 그렇지 않아도 감추기 어려운 배를 맥주로 더하긴 싫어서다.

협심증 진단을 내린 의사는 술 끊기를 권했다. 의사들의 처방이란 약속한 듯 똑같다. 울상을 하며 술을 밥으로 여기며 살았던 이력을 얘기했다. 그러자 의사는 선심 쓰듯 다시 처방을 내렸다. 정 술을 끊을 수 없다면 차라리 도수 높은 술을 적게 마시든지…… 기뻤다. 주종을 바꾸면 되는 일 아닌가! 변화의 조건은 언제나 위기 상황에서 생기는 게 맞다.

보리만 사용해 한 증류소에서 만드는 싱글몰트 위스키

내친김에 술의 종류를 짚어보았다. 따져보니 세상의 온갖 술은 딱 네 종류뿐이다. 원료로 보면 곡물 아니면 과일, 알코올 생성 방식으로 보면 발효와 증류 아니던가. 너무 많아 복잡하게 여겨졌던 술의 종류는 이토록 단순하다. 술은 자연 원료를 미생물이

생명의 흔적을 각인시키는 짜릿한 술맛 '글렌리벳' 싱글몰트 위스키

발효시키고 거기에 인간의 재주를 더해 만든다. 전 세계 모든 술은 여기까진 똑같다. 하지만 좋은 술이 되는 조건은 이것만 가지곤 모자란다. 시간을 묻혀야만 생기는 침묵의 안정을 더해야 완성이다.

좋은 술은 누구나 좋아한다. 부드럽고 매끄러우며 표현마저 궁색해질 신비의 향을 풍기는 공통점 때문이다. 이를 일일이 확인하고 즐기는 일이 호사다. 술은 마셔봐야만 안다. 이름과 종류를 줄줄 꿰고 특징을 알고 있어봐야 아무런 소용없다. 향을 통해 만든 장소의 풍경이 상상되고 목으로 넘어가는 알코올이 느껴져야 술이다. 술 종류에 따라 취기의 내용과 지속 강도가 다르다. 저마다 좋아하는 술이 있게 마련이다. 풍부한 향과 부드러운 목 넘김을 선호의 조건으로 내세우는 공통점이 있다. 술이라면 주종을 가리지 않는 호주가들에게 이런 조건은 부수적이긴 하지만…….

기왕 양을 줄여 마실 술이라면 잘 선택해야 한다. 좋은 것만 누리기에도 인생은 짧은 법이다. 귀중한 시간을 애꿎은 실험 과정으로 흘려버리긴 아깝다. 전문성을 지닌 친구는 이럴 때 필요하다. 싱글몰트 위스키Single malt whisky에 빠진 친구가 빙긋 웃으며 바로 예찬론을 펼쳤고 유혹의 손길을 보내왔다. 단골로 드나드는 싱글몰트 바를 소개해 줬고 함께 술 마시는 횟수가 잦아졌다.

싱글몰트 위스키의 매력에 빠지기 시작했다. 많이 마시는 브랜딩 위스키와 싱글몰트는 다르다. 위스키의 원료는 보리, 밀, 호밀, 옥수수, 귀리 등 다양하다. 그중 보리만을 써서 원액을 만들고 증류, 숙성, 병에 담는 전 과정이 한 증류소에서 이루어져야만 싱글몰트 위스키라 부른다. 더 엄격하게 자기 밭에서 난 보

리를 썼느냐의 여부까지 따지기도 한다. 스코틀랜드와 아일랜드에선 법적으로 100퍼센트 맥아로 만든 위스키만 몰트 위스키로 인정된다.

증류소의 입지와 성향에 따라 개성적인 맛이 나타나게 마련이다. 포도가 자라는 토질과 기후에 따라 와인의 맛과 품질이 결정되는 테루와terroir를 따지듯. 싱글몰트와 와인은 보리와 포도만 사용해 만드는 공통점이 있지만, 물 없이 포도 원액으로만 만드는 와인과 달리 싱글몰트엔 좋은 물이 필수 조건인 점이 다르다. 그래서인지 유독 스코틀랜드 하이랜드 지역에 위스키 증류소들이 많이 몰려 있다. 물맛 좋기로 유명한 스페이사이드Speyside 때문임을 아는 이는 다 안다. 곡물을 원료로 하는 술은 좋은 물이 술맛을 좌우한다. 결국 술맛은 물맛이다.

질 좋은 보리와 청정수가 빚어낸 맛

런던의 주류 판매장 진열대를 가득 메운 위스키의 종류에 놀랐다. 와인만큼 다양한 위스키가 있었다니. 국내에 불어닥친 와인 열풍으로 와인의 다양한 종류는 당연한 것처럼 여겨졌을 뿐이다. 위스키의 본산 스코틀랜드에서 만들어지는 위스키만도 2천 종이 넘는다. 그동안 알고 있었던 싱글몰트 위스키는 국내에 소개된 극히 일부였다.

싱글몰트 생산 지역에 따른 맛의 차이를 즐기는 재미가 크다. 이제껏 마셔봤던 블렌딩 위스키와 너무 다른 풍미에 놀라게 된다. 독특하나 익숙한 느낌이 드는 것에서부터 소독약 냄새 같은 독특한 향이 나는 술도 있다. 술을 담는 병도 유명 위스키 브랜드의 제품처럼 세련되고 매끈하지 않다. 작은 지역의 제품답게

생명의 흔적을 각인시키는 짜릿한 술맛 '글렌리벳' 싱글몰트 위스키

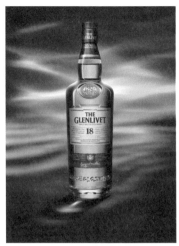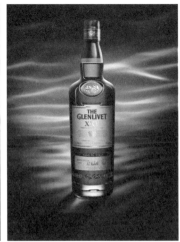

기포가 들어간 막병에 담긴 위스키도 있다. 심지어 좌우대칭이 어긋나 흔들거리는 병에 담긴 것도 봤다. 우리 식으로 치면 경상도 상주의 김씨 양조장에서 만든 술 정도 될까.

싱글몰트는 정말 독특했다. 포장은 엉망이어도 술맛은 기막힌 위스키가 많다. 이를 찾아 마시는 이른바 컬트파 술꾼들의 탐구심은 대단하다. 이유는 하나다. 싱글몰트 위스키의 깊은 풍미에 빠져든다는 점이다. 싱글몰트는 두 번의 증류를 거쳐야 얻어진다. 원액을 섞어 만든 블렌딩 위스키에 비해 진하고 묵직한 맛이 다를 수밖에.

내가 좋아하는 싱글몰트로 '글렌리벳The Glenlivet'이 있다. 오랜 역사만큼 많은 애호층을 가진 위스키 브랜드다. 정부가 부과하는 세금을 피하기 위해 오지인 리벳 강 주변 계곡에 양조장을 차렸다 한다. 술에 붙는 과중한 세금이란 스코틀랜드라 해도 다를 게 없었던 모양이다. 몰래 밀주를 만들던 글렌리벳은 1824년 정

식 증류소로 성장해 시설과 규모를 키웠다.

동네 점방 수준에서 균일한 품질의 최상급 술을 만들게 된 것이다. 글렌리벳은 이웃 증류소와 차별화된 맛으로 이름을 날린다. 그때부터 글렌리벳의 이름을 도용하는 증류소가 늘어나 골머리를 앓게 되었다나. 유명 냉면집에서 벌어지는 원조 다툼과 비슷한 일이 벌어졌다. 글렌리벳은 원조라는 표식으로 'The Glenlivet'을 쓰게 된다. 더 글렌리벳, 우리로 치면 '진짜 글렌리벳'이란 뜻이다. 이후 글렌리벳은 품질의 자부심을 이어왔다. 글렌리벳의 향은 깊고 풍부하다. 묵직하고 부드럽게 감기는 감칠맛도 괜찮다. 질 좋은 보리와 증류소 안의 우물에서 직접 길어 올린 물맛이 어우러진 조화일지도 모른다.

내가 풍미 넘치는 싱글몰트의 세계에 냉담했던 이유를 돌아보았다. 나에게 위스키란 폭탄주와 동의어였다. 여러 사람이 다 같이 빨리 취하기 위해 무차별로 돌리는 폭탄주는 싫었다. 술은 즐기기 위해 마시는 것이라 생각한다. 맥주는 같은 보리로 만든 남매와 같은 술이다. 이를 섞는 불경스러움은 근친상간과 뭐가 다른가. 허세를 더해 30년산 위스키로 말아 돌리는 폭탄주는 더욱 싫었다. 술자리의 격을 과시하는 남자들만의 리그에 동원된 값비싼 장식품 역할이 위스키였으니…….

이제 비로소 위스키의 맛을 알겠다. 땅과 물, 보리와 바람, 햇빛과 이탄peat의 연기, 오크 통과 사람이 섞여 빚어낸 자연의 결정체라는 의미가 다가온 덕분이다. 땅의 기억은 오랜 시간의 침묵을 거쳐 각각의 영혼으로 환원된다. 위스키를 생명의 물이라 부르는 이유가 수긍된다.

빈속에 글렌리벳을 마신다. 비어 있는 식도와 위벽에 스미는

생명의 흔적을 각인시키는 짜릿한 술맛 '글렌리벳' 싱글몰트 위스키

따가움이 생명의 흔적을 더 또렷하게 각인시켜준다. 안주가 필요하다면 물 한 잔이면 충분하다. 그 이상을 원한다면 치즈 몇 조각과 초콜릿도 괜찮다. 글렌리벳 하나만으로 온몸이 반응한다. 천천히 숨을 들이쉬어 바닥에 고인 향까지 빨아들일 일이다. 아! 조오타.

창업주 박재덕은 이윤을 생각하지 않고 '사람 먹는 음식'에 집중했다.
신선한 생선을 아낌없이 넣어 깨끗한 기름에 튀기는 것, 그 원칙뿐이었다.
그러니 부산 봉래시장 입구의 작은 판잣집이 현재의 삼진어묵으로
성장한 것은 절대 허상이나 운이 아닐 것이다.

신선한 생선 듬뿍 넣은 진짜 부산어묵 '삼진어묵'

가을바람이 차다. 집 앞 거리에 보이는 누런 가로수 이파리도 몇 개 남지 않았다. 불현듯 뜨끈한 국물이 떠오른다. 김이 모락모락 피어나는 걸 보는 눈맛까지 곁들인다면 그보다 더 좋을 수 없다. 무릇 음식이란 간절할 때 먹어야 맛의 감흥도 커지게 마련이다. 눈앞에 어묵 파는 집이 있다면 무작정 들어갈 작정이다.

'꼰대 세대'에게 맛있는 음식을 꼽으라면 짜장면과 함께 어묵이 들어간다. 가난했던 어린 시절의 기억 탓이다. 김치 쪼가리 몇 개가 반찬일 때 어묵 조림이 가진 기름기는 맛의 위력을 보여 주었다. 고기는 먹지 못해도 그나마 어묵은 만만했다. 이후 포장마차를 전전하며 어묵을 먹었다. 친근한 포장마차의 싸구려 줄무늬 휘장이 선명하게 떠오른다. 뽀얀 김을 내뿜으며 사각 스테인리스 용기에 곱창처럼 꿰어져 끓던 어묵 꼬치. 불안한 쪽 의자에 걸터앉아 소주를 들이켜야 제격이다. 볼품없는 안주는 뜨끈한 국물이 있어 풍성했다.

지금도 마트에 가면 마누라 눈치를 보며 습관적으로 어묵을 집어 든다. 나는 어묵을 좋아한다. 유심히 냉장 매대를 바라본

다. 수많은 회사들이 만들었음직한 어묵에는 모두 '부산어묵'이라는 이름이 찍혀 있다. 부산어묵이 브랜드화된 느낌이다. 의문이 들었다. 그렇다면 '진짜 부산어묵'은 어디에서 누가 만드는 것일까.

신선한 생선 듬뿍 써 깨끗한 기름에 튀기다

호기심은 해결하라고 있는 것이다. 주위 사람들을 탐문했다. 레스토랑 체인을 몇 개나 운영해서 음식에 조예가 깊은 서지희 대표의 자문이 개중 신빙성이 높았다. 시중의 부산어묵은 대부분 부산과 관계없는 상술일 뿐이라는 점, 제대로 된 부산어묵을 찾고 싶으면 '삼진어묵'에 가보라는 얘기를 들려주었다.

좋아하는 어묵의 본산을 직접 찾아갔다. 부산 영도에 있는 삼진어묵을 샅샅이 들여다보게 됐다. 우선 1953년부터 '삼진식품'으로 어묵을 만들어 3대째 가업 계승을 이룬 60년 넘는 역사가 눈에 띈다. 일제에 징용됐던 할아버지 박재덕이 일본에서 기술을 배워 영도 봉래동 시장에 어묵 집을 차렸다. 출발부터 주위의 평판이 좋았다. 비결은 간단했다. 신선한 생선을 듬뿍 썼고 깨끗한 기름에 튀겼을 뿐이다. 할아버지는 생전에 한마디를 남겼다. "사람이 먹는 기라 재료를 듬뿍 쓰그레이!" 이윤 생각하지 않고 좋은 재료를 아낌없이 쓴 삼진어묵이 성공한 건 당연했다.

할아버지의 유훈은 후대에 그대로 지켜졌을까. 선대의 업적은 대개 미화되게 마련이다. 그러고 보면 먹거리에 대한 불신은 어제오늘 일이 아니다. 만드는 과정을 보게 되면 도저히 먹지 못할 음식이란 얼마나 많은가. 또다시 호기심이 발동했다. 50년 동안 삼진어묵에서 일했던 기술자를 찾아가 사실 여부를 확인했

신선한 생선 듬뿍 넣은 진짜 부산어묵 '삼진어묵'

삼진어묵은 부산에서도 인정한 원조 부산어묵이다.

다. 이제 칠십 노인이 된 그의 증언은 거짓이 없어 보였다. "사장님이 생선을 너무 많이 넣어 외려 회사가 망하면 어쩌나 걱정했어요."

어묵의 수율을 높이는 방법은 간단하다. 주재료인 생선을 적게 넣고 밀가루와 수분 함량을 높여 중량을 늘리면 된다. 그러나 삼진어묵은 이윤을 높이기 위한 수율은 포기했다. 지금도 그렇다. 제대로 된 어묵은 생선으로 만드는 것이므로.

회사에 몸담았던 사람의 말만으론 모자란다. 부산 부평시장 깡통골목 어묵 판매상들의 말을 들어봐야 나머지를 채우게 될

것 같다. "부산어묵의 원조가 어디입니까?" 약간의 의견차를 제치고 삼진어묵을 드는 이들이 많았다. 부산시에서도 가장 오래된 어묵 제조소로 삼진어묵을 공인했다. "삼진어묵이 오래됐다는 이유만으로 원조라고 해도 됩니까?"

상인들은 다음 말을 이어갔다. "삼진만큼 제대로 된 어묵 만드는 집이 별로 없어요. 옛날부터 지금까지 맛이 똑같습니다." 좁은 매장 뒤에 '부산어묵의 원조 삼진어묵'이라 쓰인 박스가 켜켜이 쌓여 있었다.

조리 없이 바로 먹는 새로운 어묵의 출현

현재 부산에서 만들어지는 어묵은 국내 전체 생산량의 약 10퍼센트 정도다. 나머지 부산어묵은 부산어묵이 아닌 셈이다. 이름을 도용당한 어묵의 본가 부산으로서는 속상할지 모른다. 부산어묵의 자부심은 맛으로 구별된다. 진짜 부산어묵은 먹어보면 안다. 생선에 관한 한 까다롭기로 유명한 부산 사람들의 입맛은 정확했다.

'진짜 부산어묵'인 삼진어묵은 색깔도 맑고 희다. 좋은 재료가 들어가지 않으면 이렇게 되지 않는다. 식감은 여느 어묵에 비해 차지고 탱글탱글하다. 끓이면 대개 흐물흐물하게 풀어지는 어묵이 많다. 그전에는 이유를 몰랐지만, 이젠 안다. 생선 대신 밀가루가 더 많이 들어간 별 볼 일 없는 어묵이란 뜻이다. 형편없는 어묵은 가라! 좋은 생선이 들어간 어묵은 식감과 국물로 입과 코를 흥분시키고 이에 호사를 누리게 한다.

현재 삼진어묵은 손자인 박용준이 이끌고 있다. 젊은 경영인의 총기는 새로운 어묵으로 새로움을 열어간다. 반찬용과 포장

신선한 생선 듬뿍 넣은 진짜 부산어묵 '삼진어묵'

마차 판매용으로 머물렀던 어묵을 빵처럼 먹을 수 있게 바꾸어 놓았다. 도넛과 고로케, 바게트 같은 별의별 모양이 다 있다. 어묵을 바로 먹는다? 지금까지 알고 있던 쾨쾨한 냄새 풍기고 기름 끈적이는 어묵이 아니다. 별도 조리할 필요 없이 바로 먹는 맛있는 음식이 됐다. 과거의 기억에 얽매이지 않는 젊은 세대들은 새로운 어묵의 출현에 열광했다.

세련된 베이커리 매장처럼 보이는 인테리어를 한 어묵 집이 생겼다. 어묵의 본고장 일본에서도 하지 못한 일이다. 죽은 과거보단 현재에 숨 쉬는 친근감이 더 중요했다. 부산역에 있는 삼진어묵 매장에서는 새벽부터 사람들이 미어터지는 광경이 펼쳐진다. 누구나 바랐던 좋은 먹거리를 향한 기대를 충족시킨 결과다.

삼진어묵을 한 자루 넘게 사서 먹고 있다. 어묵이 이토록 맛있는지 미처 몰랐다. 감탄만으론 모자란다. '어묵을 세계적 먹거리로 키우면 어떨까?' 하는 생각이 들었다. '신라면'과 '초코파이'가 세계인의 음식이 된 과정을 떠올리면 못할 것도 없다. 까다로운 한국인의 입맛을 사로잡은 삼진어묵이다. 이제 대한민국은 남의 눈치나 보는 변방의 나라가 아니다. 스스로 세계 어묵의 중심을 자처하고 맛으로 설득하는 일이 뭐가 어려울까.

부드럽고 깨끗하면서도 달콤한 풍미가 은은하게 번지는 양하대곡은
바이주를 처음 접하는 사람도 부담 없이 즐기기에 좋은 술이다.

부드럽게 번지는 향긋함,
이웃 나라에서 온 바이주 '양하대곡'

고량주에 취해 길바닥에 주저앉은 일은 치욕이었다. 술 먹고 쓰러져본 적 없는 주당의 자부심에 먹칠을 한 사건이었다. 40도 넘는 알코올의 기운은 목구멍을 태우는 듯했다. 술은 다 그런 줄 알았다. 대학에 갓 들어간 애송이가 연거푸 들이켠 고량주는 두 병을 넘겼다. 녹색 병에 붉은 라벨이 붙은 국산 고량주만 떠올리면 손사래를 쳤다. 동해·수성·풍원 등 당시 나오던 고량주들도 마찬가지다. 각인된 아픔은 오래갔다. 고량주는 냄새도 맡기 싫었다.

이후 중국을 드나들게 되었다. 세월은 기억마저 희석시키는 모양이다. 끈질기게 술을 권하는 중국인의 성의마저 무시할 순 없었다. 게다가 기름진 음식을 먹으며 곁들이는 술로 바이주白酒 말고 무엇을 마시란 말인가.

중국 바이주는 기억 속의 거칠고 역한 고량주와 달랐다. 짙은 향이 풍기고, 독하면서도 매끄럽게 넘어가는 맛을 새롭게 발견했다. 넓디넓은 중국에서 나오는 술을 무슨 수로 다 맛볼까. 좋

다는 수정방과 오량액, 마오타이 정도가 익숙하다. 가끔 공항 면세점에서 한 병씩 사들고 나오곤 했다.

중국인들의 수사법은 우리의 것과 다르다. 시공간의 스케일도 남다르다. 봉황의 날갯짓 한 번으로 구천리를 날고 눈물 한 방울이 바다를 메운다는 뻥을 이제 친근하게 받아들이게 됐다. 한데 중국술 포장을 뜯을 때마다 박스에서 느껴지는 허세는 아직 적응이 안 된다. 온갖 잠금 장치가 박혀 있는 요란한 포장은 도대체 뭐란 말인가. 그 속에 담겨 있는 술병은 실망할 만큼 작다. 귀한 술에 대한 예우인지 내용을 강조하는 형식인지 지금도 모르겠다. 워낙 가짜가 많아 구분하기 위한 고육책이라는 설만이 수긍될 만하다.

중국인과의 교류가 많아지다 보니 전국에 양꼬치 집이 늘어났다. 웬만한 동네에서는 양고기 굽는 냄새가 진동한다. 시안의 회족 골목이나 쓰촨성, 칭하이성에서 맛보았던 양꼬치 맛이 얼추 재현되는 느낌이다. 향신료가 들어간 중국 음식엔 짙은 향을 가진 바이주가 제격이다. 음식과 술이 어울리는 마리아주란 중요하다. 맛 역시 균형과 조화의 접점에서 극대화되기 마련이니까. 오랜 세월 살아온 사람의 입맛이란 좋은 맛을 저절로 걸러내 고착화시킨다. 혀는 먹는 순간 호불호를 직감한다. 눈앞에 보고 있는 모든 음식의 조합은 최상의 선택이 맞다.

양꼬치가 유행하면서 우리나라에서 중국 바이주 소비도 급증했다. 양꼬치 집에서 팔리는 고량주를 유심히 보았다. '연태고량주'가 대부분을 차지한다. 그 많은 중국 술 가운데 특정 고량주만 선호되는 이유가 궁금했다. 이유는 간단했다. 국내 거주의 역사가 긴 화교의 대부분이 산둥성 출신이라는 점이다. 자연히 연

태 지역에 생산되는 술이 국내에 들어오게 됐고 고량주의 대명사처럼 통용되었을 뿐이다.

베이징에서 만들어지는 '이과두주'도 국내에서 익숙하다. 식초병 같은 병에 담긴 고량주로 오래전부터 대중주로 자리 잡았다. 값이 싸 외려 가짜가 있을 수 없어 안심할 수 있는 고량주로 통용된다나. 이유야 어떻든 국내에서 접할 수 있는 고량주는 선택의 폭이 넓지 않다. 바이주는 중국 사람들조차 다 맛보지 못할 만큼 다양하다지만, 와인에 빠져 곁에 있는 이웃의 술은 알지 못한 채 지냈다.

방 안 가득 번지는 바이주의 향

바이주를 좋아하는 이들이 늘었다. 수많은 애호가와 동호인 모임이 있다는 걸 최근에 알았다. 바이주 동호회 사람들과 어울리기 시작했다. 마셔본 술이 늘어나며 지역별 다채로운 향과 맛이 구분되기 시작했다. 동해고량주와 이과두주, 연태고량주에 젖은 입맛은 벗어버려도 억울할 게 없다. 드넓은 중국에는 술 또한 많아도 너무 많았다.

바이주는 호불호가 분명한 술이다. 대개 짙은 향과 높은 도수에서 오는 거부감이 있다. 익숙하지 않은 향이 머리를 지끈거리게 한다는 이들도 있다. 좋은 바이주는 마개를 따는 순간 향이 방에 가득 찰 정도로 번진다. 문 바깥에서도 향이 느껴질 정도다. 대개 단번에 들이켜는 술의 독기는 입안은 물론 식도까지 타들어갈 듯 화끈하다. 바이주는 이런 향과 도수 때문에 마시는 것이다.

바이주는 수수나 쌀, 밀, 옥수수를 누룩으로 발효시킨 술이다.

발효의 신비를 말로 설명해낼 재주가 부족하다. 해와 땅이 기른 곡물에 물과 효모로 인간이 익힌 게 술이다. 온 우주의 에너지가 응축되었을 액체의 변신은 시간이 더해져야 완성된다. 와인처럼 오크 통을 쓰지 않는 바이주는 흙구덩이 속에서 숙성된다는 점이 독특하다. 바이주의 향은 매우 복합적이다. 곡물과 누룩이 어울려 과일과 같은 달콤한 향을 풍긴다. 물과 흙이 섞여 더해진 광물성 향은 묵직하기까지 하다. 여기에 불을 당겨 증류된 휘발성의 강렬한 향이 섞이게 된다.

숙성 과정이 길수록 맛과 향은 진해진다. 바이주는 도수가 높을수록 고급품 취급을 받는 경향이 있다. 30도 이상의 술만이 바이주로 인정받는다. 장향의 술은 53도, 농향은 61도까지 올라간다. 들이켜는 순간 목이 타들어갈 것 같지만 번지듯 잠잠해지는 게 바이주의 매력이다. 짙은 향이 없다면 독함도 별 의미가 없을지 모른다.

중국 전역에 공급되는 300년 역사의 바이주

수요가 있다면 공급이 따르게 마련이다. 최근 좋은 바이주를 들여오는 업체들이 늘었다. 예전에 비해 다양해진 술이 눈에 띈다. 그중 마음에 드는 바이주를 발견했다. '양하대곡洋河大曲'이다. 온갖 술을 취급했던 주류업계의 한 전문가가 평소 점찍어뒀던 중국 술을 들여왔다. 술에 관한 한 그보다 더 많이 아는 이를 보지 못했다. 평생의 경험과 확신으로 선택한 술은 역시 맛있다.

양하내곡은 중국 장쑤성 쓰양현 양허진에서 만든다. 황하와 양자강이 연결되는 운하에서 멀지 않은 곳이다. 당대부터 교통의 중심지로 번영했다. 상인의 도시이기도 한 이곳에서 술이 빠

질 리 없다. 명·청 시대엔 각처에서 술 빚는 이들이 모여들어 양조업이 발달했다. 천리 밖에서 술을 사러 온 상인들로 북적였다는 이야기가 남아 있다. 청나라 강희제가 "맛과 향기가 순한 진실로 아름다운 술"이라는 친필을 남기기도 했다나. 황제의 인정을 받은 술의 후광 효과는 말하나 마나다.

양하대곡은 줄잡아 300년이 넘는 역사를 이어왔다. 공장 규모가 커져 중국 전역에 공급될 만큼 큰 양조 회사가 됐다. 등수 매기기 좋아하는 사람들은 양하대곡을 중국의 7대 혹은 10대 명주로 친다. 자료를 보면 크게 어긋나지 않는 것 같다. 중국의 국가공인 명주 리스트에 들어있는 걸 확인했다.

양하대곡은 장쑤성 특산의 수수를 바탕으로 만들어진다. 보리와 밀, 완두콩도 섞어 좋은 누룩인 황국으로 발효시킨다. 술맛을 좌우하는 중요한 요소인 물도 빼놓을 수 없다. 이름도 예쁜 '미인천'에서 길어온 물로 빚는다. 양하 지역의 붉은 점토층은 숙성을 위한 발효 구덩이가 된다. 증류된 술을 거르는 필터 역할도 겸한다. 곡물과 물, 토양의 절묘한 조화가 이루어지는 선순환이다.

양하대곡은 수정방, 오량액 같은 고급품인 몽지람에서부터 저렴한 술까지 두루 갖추고 있다. 장쑤성 일대는 예전부터 도수가 높지 않은 황주의 산지로 유명했다. 전통은 그대로 이어진다. 도수는 38도 정도로 여느 바이주만큼 독하지 않다. 해지람, 천지람, 양하대곡⋯⋯. 어느 것을 선택해도 향긋한 향이 부드럽게 번진다. 역한 맛도 덜하다. 우리 음식과 곁들여도 큰 거부감이 없는 이유다.

자기 이름을 걸고 어란을 만드는 것은 맛에 대한 자부심이자 책임감을 보여준다.
양재중이 하나부터 열까지 제 손을 거친 어란만을 내어놓는 것은
그 자부심이자 책임감의 증거다.

지리산 바람을 품은 참숭어 알의 풍미
'양재중 어란'

입맛깨나 까다롭다는 친구들과 어울려 산다. 기왕이면 좋은 음식을 선택하고 맛이 선사하는 즐거움을 누려볼 심산이다. 이들은 서울뿐 아니라 전국 각지의 숨은 맛집과 음식에 관심이 높다. 그렇다고 유별난 선호의 취향과 미식가연하는 허세는 부리지 않는다. 음식은 몸을 살리는 먹거리일 뿐이다.

친구들의 면면은 다양하다. 식당 운영자·글쟁이·음악가·호텔리어·회사 중견간부·출판사 대표·영화감독·아나운서……. 자기만의 삶을 중요시하는 이들은 매사 대충 넘기는 일이 없다. 서로 추천한 식당을 찾아 미각의 공통지점을 확인하고 감탄한다. 함께 밥을 먹고 놀기도 했다. 지방에 내려갈 일이 생기면 들러보아야 할 계절 음식점을 공유하는 의리는 기본이다. 우리는 맛있는 음식으로 끈끈해졌다. 서로에 대한 신뢰가 반복되는 일상을 권태롭지 않게 하는 힘이 될 수 있음을 알아버린 덕분이다.

이들의 입에서 '양재중'이라는 이름이 자주 오른다. 제대로 된 먹거리를 만드는 인물이라는 게 공통된 이유다. 방송과 인터넷

에 떠도는 수많은 가짜들의 행태는 얼마나 짜증나던가. 먹거리를 신비화시켜 사람들을 현혹하는 일은 멈추어야 한다. 음식은 약이 아니다. 제대로 된 음식은 좋은 재료의 싱싱함을 먹는 일이다. 재료 본연의 맛과 효능을 뛰어넘는 요리사의 비법이란 과장이기 십상이다.

마당발 친구가 양재중을 초빙해 저녁 식사 자리를 만들었다. 유명 셰프 혼자서 직접 만드는 음식을 눈앞에서 보고 먹게 된 행운은 열 사람 남짓에게만 돌아갔다. 생선초밥을 기본으로 펼치는 요리는 인상적이었다. 몇 종류 되지 않은 생선을 날로 혹은 데쳐서 만드는 음식은 다채로웠다. 식사는 네 시간 가까이 이어졌다. 감탄 섞인 취흥이 더해져 즐거웠던 몰입 체험은 각별했다.

알 채취부터 가공까지 전 과정을 섭렵

양재중에 대한 관심이 커졌다. 잘나가는 식당의 주방장을 거쳤고 자기 음식점을 열어 성공한 이력이 눈에 띈다. 지금은 지리산 농장에서 농사짓고 요리하는 주인장으로 산다. 고추장과 된장, 그리고 어란을 만든다. 대학 강단에 서는 교수이기도 하다.

대표 상품은 어란. 전통과 역사, 비법을 강조하는 기존의 시커먼 어란이 아니다. 세련된 포장지에 담긴 어란은 정갈하고 깔끔하다.

그가 만든 장류와 어란은 재벌가 회장들의 선호 아이템으로 자리 잡았다. 전국 유명 골프장에서 낱개 포장의 어란을 안주 삼아 먹어본 이들도 다시 그의 어란을 찾는다. 양재중이라는 이름 하나만으로 그들의 입맛을 사로잡은 셈이다. 신뢰할 수 있는 고급 먹거리가 있다는 건 다행스러운 일이다. 한 나라의 격조는 분

야별 자랑거리가 넘칠수록 풍성해지는 법이니까.

　그를 다시 만나 더 자세한 내용을 확인해보고 싶었다. 어란 만드는 과정을 볼 수 있느냐고 물었다. "요리가 너무 재미있다"고 말하는 그는 단번에 제안을 받아들였다. 마침 어란의 재료인 참숭어 알을 채취하는 기간이라 했다. 새벽 4시30분 노량진 수산시장 공판장에서 그를 만났다. 비닐 앞치마 두르고 장화를 신은 그 유명인은 주변의 여느 상인과 다르지 않아 보였다.

　튼실하고 싱싱한 참숭어만을 경매로 사들여 현장에서 직접 알을 채취했다. 조심스레 숭어의 배를 가르고 꺼낸 알은 생각보다 큼직했다. 이날 사들인 알의 양은 8킬로그램 정도다. 크지 않은 박스 한 개에 충분히 담길 만한 부피였다. 그는 참숭어의 산란기인 4월 말부터 5월 말까지 한 달 동안 노량진 수산시장에서 살다시피 한다고 했다.

　채취된 알은 작업장으로 옮겨졌다. 자연 상태의 숭어 알주머니 표면엔 실핏줄이 선명하다. 이를 제거하지 않으면 비린 맛이 난다. 그는 눈썹 다듬는 가위를 사용해 이것을 일일이 걷어냈다. 알주머니가 다치지 않도록 꼼꼼하게 손을 놀리는 과정은 외과 수술처럼 보였다. 허리 한번 제대로 펴지 못하고 벌인 작업은 저녁 늦게서야 끝났다. 마무리된 알은 꽃소금에 절여야 제격이라 했다. 굵은 소금 입자가 알주머니를 상하게 하지 않고 작은 틈새까지 배어들게 함이다. 절여진 알은 수분이 빠져 색깔이 짙어진다. 미송 판에 일일이 널어놓은 알주머니는 건조에 들어간다.

　바람이 통하지 않고 온도가 높으면 썩기 쉽다. 아침저녁에 부는 선선한 바람과 건조하기에 좋은 온도와 습도가 중요하다. 도시의 매연과 먼지를 피해 건조장은 지리산에 따로 마련했다. 건

조 과정에서 참기름을 바르는 전통의 방식 대신 문배주를 쓴다. 자칫 절은 냄새가 나기 쉽고 시커멓게 보이는 문제를 해결하는 방법이다. 기름 대신 술을 바르는 제법은 일본의 방식에 가깝다. 알주머니 속까지 배어들도록 반복되는 과정은 한 달 가까이 이어진다.

일본서 8년간 수련한 최고의 맛

그는 알을 채취하고 가공하는 전 과정을 직접 해냈다. 제 눈으로 보지 않으면 안심하지 못하는 결벽이라 할 만했다. 그가 편리한 과정보다 중요히 여긴 점은 자기 이름을 내건 책임이었다. 제 손을 거친 확신이어야만 마음을 놓는 완결의 태도는 멋졌다.

어란 맛을 본 이들의 반응은 뜨거웠다. 만만치 않은 가격에도 불구하고 양재중 어란은 소리 소문 없이 입쟁이들에게 퍼졌다. 진미의 쾌감은 끊지 못할 유혹이 분명한 모양이다.

양재중은 일본에서 8년간 요리 수업을 받았다. 엄격한 도제 방식으로 설거지와 재료 다듬기로 3년의 세월을 거쳤다. 혹독한 수련 과정으로 기본기를 익혔고 궂은일을 마다하지 않았다. 최고의 맛을 경험하기 위해 번 돈의 대부분을 먹는 데 썼다고 했다. 일본 최고의 맛집으로 이름 높은 교토 아라시야마의 '킷초吉兆'를 아시는지. 한 끼 식사에 7~8만 엔 정도 지불할 각오를 해야 한다. 도쿄에서 교토까지의 신칸센 요금 또한 만만치 않다. 그는 킷초의 음식을 먹어보기 위해 기차 삯 7만 엔을 쓰고 15만 엔짜리 식사를 했던 일화를 들려주었다. 최고의 맛이 어떤 것인지 알아야 한다는 이유가 전부였다.

일본인들은 '카라스미鱲子(어란)' '고노와타海鼠腸(해삼 창자)'

'우니海胆(성게 알)'를 3대 진미로 친다. 현상을 체계화하는 데 능숙한 그들이 매긴 순위는 설득력이 있다. 우리나라에선 임금 님 수라상에나 올랐다던 어란이다. 나라는 달라도 입맛이야 크 게 다를 게 없다. 진미 중의 진미라고 해도 좋을 어란을 이제 많 은 이들이 좋아한다. 과거 임금과 귀족들만 누렸던 호사가 백성 들에게도 돌아간 셈이다.

우리나라와 일본뿐 아니라 이탈리아에서도 어란을 먹는다. 파스타에 들어가는 보타르를 생각해보라. 나라마다 제법에 따 라 각기 다른 풍미를 가진 어란이 있다. 한국과 일본 양쪽에서 활동했던 양재중은 두 나라의 장점을 파악했다. 염장과 발효의 숙성 과정이다. 염장을 거친 알은 우리만의 독특한 발효법인 짚 단과 솔잎을 활용한다. 단순해 보이는 음식에 들어 있는 과정은 결국 문화가 섞이는 모습이기도 하다.

어란은 예리한 칼로 얇게 저며 입천장에 붙여놓고 혀로 녹여 먹는다. 귀하고 비싼 음식이라서가 아니다. 짙고 강한 농축된 맛 때문이다. 천천히 묻어나오는 오묘한 맛에 집중해 음미할 때 어 란의 진가는 드러난다. 시원한 맥주 한 잔을 곁들인다면 더욱 좋 다. 아마 젊은이들의 취향에 맞춘 단 음식에 진력이 난 분들이 있을 것이다. 깊고 그윽한 풍미의 세계가 궁금하다면 어란 한 쪽 을 먹어볼 일이다. 단 중독성이 매우 강하므로 섣불리 달려들지 는 말 것.

쌀로 만든 최고의 음식은 밥이라지 않던가.
신싸 맛있는 밥을 먹을 땐 반찬도 생각나지 않는 법.
'연 이야기' 연잎 밥은 반찬을 잊게 만든다, 좋은 음식이다.

갓 지은 맛있는 밥이 필요할 때
'연 이야기' 연잎 밥

오래전부터 일본을 드나들었다. 오십 번은 넘은 듯하다. 혼슈의 북쪽 아오모리부터 남쪽 끝 섬 오키나와까지. 우리나라와 일본은 비슷한 것 같으면서 다르고 다르지만 들여다보면 결국 비슷하다. 친근한 이웃으로 때론 으르렁거리는 앙숙으로 살아야 하는 두 나라의 설정은 나쁘지 않다. 만만하지 않은 이웃을 곁에 두고 사는 것은 외려 축복이라 생각한다. 서로 거울 역할이 되어 보완하고 고쳐야 할 점을 보게 된다는 이유다.

얼마 전 교토에 다녀왔다. 도시의 분주한 일상은 우리와 다르게 없다. 출근 시간대 편의점에서 아침 식사를 대신하는 사람들의 모습은 인상적이었다. 편의점 앞에 세운 차 속에서 홀로 도시락을 먹는다. 젊은 직장인 아가씨와 머리 희끗한 중년 신사가 왜 옹색한 아침을 먹는지 물어보지 않아도 다 안다. 그들은 '혼밥'족이다. 나도 그들 사이에 끼어 일시적 혼밥을 먹었다.

진열대에서 고를 아침 메뉴는 넘치고 넘쳤다. 종류만 많았다면 감동은 없었겠지만, 웬만한 전문 음식점 수준을 넘는 내용과

정갈함에 놀랐다. 고시히카리 쌀의 반질한 윤기가 눈에 띄는 벤또(도시락)를 골랐다. 깔끔한 반찬 색과 흰밥이 어울려 먹어보지 않아도 맛이 좋아 보였다. 밥 한 점을 입에 넣었다. 서툰 일본어라도 "오이시이! 혼또 오이시이!"를 연발할 만했다. 어쩌면 밥이 이렇게 맛있을까. 선배 사진가 강운구의 명언이 떠오른다. "쌀로 만든 최고의 음식은 밥이다."

일본에 다녀온 이들은 유난히 맛있는 밥을 많이 이야기한다. 별 기대 없이 산 편의점의 밥조차 맛있다. 바로 지은 듯한 풍미와 밥알이 뭉치지 않고 탱글탱글한 식감은 각별하다. 똑같은 쌀인데 일본에서 지은 밥이 더 맛있는 이유가 뭘까. 밥맛을 내기는 생각보다 쉽지 않다. 좋은 쌀을 바로 찧어 밥 짓는 게 출발이다. 여기에 물의 양과 불의 세기를 정성껏 조절해야 맛있는 밥이 된다. 이를 누가 모를까. 최상의 상태를 정량화시켜 철저하게 지키는 일이 핵심이다. 일본인은 밥 지을 때 저울과 온도계까지 동원한다. 세상에서 가장 어려운 일은 쉬워 보이는 일을 특별하게 잘하는 것이다. 밥맛을 내는 일이 여기에 해당된다.

큰 솥에 지은 밥의 한가운데가 '노른자'

일본에 드나들며 절집에서 밥 짓는 승려를 만난 적 있다. 밥 짓는 일이 곧 도道와 통한다는 그의 말은 공허하지 않았다. 마루에 앉아 먹은 밥은 부드러움과 쫀쫀함이 다투지 않고 쌀알의 흰빛과 밥 냄새가 겉돌지 않았다. 밥에 이런 맛이 숨겨져 있는지 처음 알았다. 같은 쌀이 다른 밥맛을 낸다면 밥 지은 사람 때문이다. 승려는 밥맛의 비결을 달걀노른자를 들어 설명해주었다. 흰자에 둘러싸인 노른자는 저절로 안정 상태에 놓이게 된다는 것

이다. 밥 또한 큰 솥의 중심 부분이 노른자라 했다. 중심 부분까지 열기가 고루 퍼져야 완결된다. 뜸을 잘 들여 큰 솥 가운데 부분을 퍼냈다. 가장 맛있다는 밥을 내게 주었다. 삼십 년 동안 밥만 지으며 터득한 공력은 놀라웠다. 그 경지는 밥 이상의 맛으로 표현할 수 없는 맛이었다.

이후 그렇게 맛있는 밥을 먹어본 기억이 없다. 밥심으로 산다는 우리는 의외로 밥맛에 둔감하다. 음식점에서 내주는 엉망인 밥을 별 투정 없이 먹고 있지 않은가. 어딜 가나 같은 지경이니 포기하는 심정으로 사는 것일지도 모른다. 집이라고 해서 사정이 다르지 않다. 잘 보관된 벼를 바로 찧어주는 정미소가 집 주위에 없다. 알량한 3인분 전기밥솥엔 노른자위가 들어설 여유도 없다. 누구도 불 지펴 밥하지 않으며 두터운 가마솥을 걸쳐놓을 부엌도 없다. 맛있는 밥은 전설 속의 이야기처럼 허공에 떠돌고 있을 뿐이다.

마누라한테 매 맞을 소리일 것이다. 솔직히 말하자면 밥 공장에서 지은 '햇반'이 마누라 밥보다 더 맛있다. 그 대신 음식 맛은 칭찬을 아끼지 않는다. 그나마 못 얻어먹을 위험을 차단하기 위해서다. 서방의 비겁한 속내를 마누라도 알고 있을 것이다.

공장에서 지은 밥은 맛을 내는 조건을 집보다 더 정확하게 지킨다. 좋은 쌀을 바로 도정해 대량으로 밥을 짓는다. 유해성 논란은 나의 관심 밖이다. 맛있는 밥에 대한 기대만으로 선호하는 회사의 제품을 선택하는 데 거부감이 없다. 밥맛을 지키는 노력은 더 발전시켜야 한다. 우리는 밥 말고 다른 것을 먹으면 속이 더부룩해지는 한국인이다.

경남 함양의 밥 잘하는 집 실력으로 지은 밥

맛있는 밥이 간절한 사람은 넘치고 넘친다. 집에서 여유롭게 밥 먹지 못하는 사람이란 얼마나 많은가. 바쁜 일과와 여건은 끼니조차 제대로 찾아 먹지 못하게 한다. 서울과 지방을 오가는 사람들도 여기에 해당된다. 이들은 기차 안에서 도시락을 먹을 확률이 높다. 역과 기차 안에서 파는 도시락을 먹어본 이들의 불만을 아시는지. 값에 비해 조악하기 짝이 없는 내용과 맛에 분노가 치밀 지경이다. 제대로 된 도시락 하나 준비하지 못하는 기차 동네의 무신경은 어제오늘 일이 아니다.

그런 상황에 열 받은 사업가가 있었다. 우리나라와 식습관이 비슷한 일본을 벤치마킹하기로 했다. 벤또에서 맛본 밥의 기억이 강렬했기 때문이다. 한 끼의 식사가 감동으로 바뀔 수 있다면 얼마나 좋을까. 맛있는 밥만 있다면 반찬이 별 필요 없었던 자신의 체험을 떠올렸다. 맛있는 밥, 밥을 확보해야 다음 단계로 갈 수 있을지 모른다. 전국을 누벼 경상남도 함양의 밥 잘하는 집을 찾아냈다. 국산 곡물만을 사용하는 고집과 커다란 솥을 갖춘 곳이다.

다음으로 벤또와 다른 우리만의 특색이 필요했다. 혼합 곡으로 지은 밥을 연잎에 싸 도시락으로 만들기로 했다. 연잎 밥은 조선시대 임금들의 야참거리였다고 한다. 연잎에는 독특한 향과 방부 성분이 담겨 있다. 집 밖에서 먹어야 하는 도시락의 용도에 부합한다. 많은 반찬도 필요 없다. 밥맛으로 먹는 도시락인 덧이다. 조영주 대표의 '언 이야기' 연잎 밥 도시락은 이렇게 탄생했다. 연잎 밥은 서울 서촌과 광명시 광명동굴에 있는 도시락 카페에서 즐길 수 있다. 여기가 아니더라도 주문하면 따끈하게

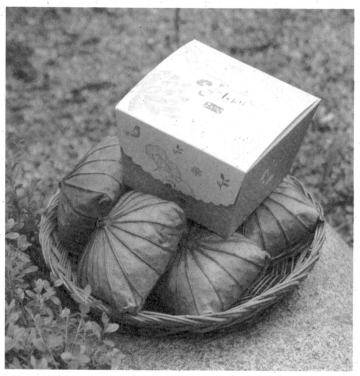

연잎 밥 도시락은 일본의 벤또를 벤치마킹했다.
건강한 음식을 어디서든 먹게 하고 싶은 마음이었다.

포장된 밥이 배달된다.

연잎 밥은 아무리 급해도 천천히 먹어야 한다. 꼼꼼하게 싼 연잎을 풀어야 밥이 나온다. 연과 밥이 섞여 풍기는 화합의 향은 각별하다. 두터운 연잎에 찹쌀, 흑미, 쥐눈이콩이 섞인 밥의 모습은 평소 보던 찰밥과 다르다. 여느 흰밥에서 느껴보지 못한 풍미를 가진 밥이 되는 셈이다.

뭔가 특별한 것을 먹고 있다는 사실에 시각과 후각이 교차로 충족된다. 여러 종류의 곡물이 내는 낯선 식감을 느껴보는 일도 괜찮다. 상자에 일습이 다 들어 있는 도시락이니 따로 젓가락이나 국을 준비할 필요가 없다. 연잎 밥과 단출한 반찬 몇 개, 국은 종이로 만든 상자에 담겼다. 맛을 담는 포장이니 시각적 충족도 빼놓을 수 없다. 연잎 밥과 유기적 고리로 연결된 색채와 농도로 꼴을 갖추었다고나 할까.

'연 이야기'의 연잎 밥이 간절할 때가 많다. 미리 공기에 퍼 담아 보온해둔 밥을 내주는 식당의 무성의를 참지 못해서다. 바로 밥을 지어주는 다른 식당이 있긴 하다. 그런 곳은 밥을 상술의 하나로 내세우기 일쑤다. 형식화된 즉석 밥에서는 정성이 느껴지지 않는다. 대체로 음식 맛이 별로인 경우를 많이 봤다. 밥과 음식이 다 맛있는 집은 이제 찾기 어렵다. 그럴 바에야 차라리 검증된 연잎 밥이 낫다. 연잎 도시락으로 한 끼를 해결하는 빈도가 늘었다.

밥이 맛있으면 다른 반찬이 필요 없음을 실감한다. 밥, 밥이 문제다. 수천 년을 먹어온 밥맛이 예전 같지 않다는 불평을 자주 듣는다. 달라져도 너무 달라진 쌀의 품종과 전기밥솥으로 대치된 조리법 탓일 게다. 그렇다고 가마솥 걸어놓고 밥만 해 먹을

수도 없는 노릇이다. 밥맛을 아는 이들의 간절한 그리움은 여전히 과거에 머물러 있다.

바다의 미래, 먹는 이를 생각하는 '장흥 무산 김'은 더 많은 노동력과 비용을 들여 정직하고 깨끗한 김을 키운다. 지난한 시간을 이겨내는 힘은, 뜻을 모으는 이들의 의지에서 온다.

염산 안 뿌리고 키우니 옛날 맛 그대로 '장흥 무산 김'

전 세계에서 김을 먹는 나라는 한국과 일본 정도라고 알려져 있다. 과연 그럴까. "검정 카본 페이퍼를 먹는다"고 의아해하던 유럽 사람들도 요즘은 김을 먹는다. 2014년 독일 뮌헨 역 스낵 코너에서 김밥을 먹고 있는 독일인을 본 적 있다. 한국 음식을 선입견 없이 받아들이고 좋아하는 사람들이 늘어났다는 방증이다. 빵에 소시지와 야채를 넣은 음식들 사이에 진열된 김밥은 재료의 차이만큼 선명하게 대비되어 돋보였다.

낱장의 김을 길쭉하게 잘라 유탕 처리된 과자를 먹는 아이들도 보았다. 유럽과 미국, 동남아 일대에서 꽤 인기 있는 먹거리라는 전언이다. 평소 먹어보지 못한 신선한 맛에 매료되기로는 역시 아이들이 빠르다. 김 과자는 유감스럽게도 한국산이 아니었다. 정작 김의 종주국을 자처하는 우리나라보다 먼저 태국이 김을 주목했다는 사실이 씁쓸했다. 김이 맛있지 않다면 이런 과자가 나왔을 리 없다. 입맛은 정직하다.

이 나라 백성치고 김을 싫어하는 이가 있을까. 아저씨 세대일수록 김은 특별한 음식으로 남아 있게 마련이다. 어릴 적 내 할

머니는 솔개의 날갯죽지에 들기름을 묻혀 김에 발랐다. 번들거리는 기름에 뿌린 소금은 눈처럼 희었고 뒤집은 솥뚜껑에 그 김을 구울 때 나는 연기는 고소했다. 서로 다투지 않는 도톰한 김의 바삭거리는 식감과 입안에 번지는 감칠맛은 일품이다. 하얀 쌀밥에 싸 먹는 김은 화학조미료의 뒷맛만큼 강렬한 기억으로 남아 있다. 오래전 각인된 맛은 세월마저 거스른다.

들기름 발라 구운 김, 시간을 거스르는 추억 속 맛
언제부터인가 김의 맛이 예전 같지 않다는 생각이 들었다. 더 맛있는 음식을 먹게 된 여유로 고급화된 입맛 때문만은 아니다. 김에서 쓴맛이 돌기 시작했고 두께도 얇아졌다. 번거롭게 끼니때마다 구울 일 없는 인스턴트 김이 밥상을 차지하게 된 시기와 일치한다. 비닐봉지를 뜯으면 찐득한 기름이 흐르는 김에서 풍미를 기대하는 건 무리일까. 생각해보니 결혼 후 마누라가 집에서 기름 냄새 풍기며 김을 굽고 기름칠하는 모습을 보지 못했다. 내 기억 속의 김 맛은 아쉬움만 더해갔다.

　장흥이 고향인 한국화가 김선두는 나의 친구다. 그는 어느 날 문득 자기 고향에 함께 가보자는 제안을 했다. 맘이 맞는 일행 몇 명을 모아 유람단을 꾸렸다. 서울을 기점으로 정남에 위치한 장흥은 넉넉한 들과 바다를 품은 수려한 풍광을 자랑했다. 자신의 작품을 낳은 배경이 된 고향 곳곳을 안내하는 친구의 얼굴에선 자부심이 넘쳤다. 멋과 맛이 어울린 동네에서 맛을 밝히는 일은 흉이 되지 않는다. 남도 음식의 특징인, 상다리 휘어질 만큼 많은 반찬이 올라간 한 상 차림을 주문했다.

　밥상 위에 올라와 있는 김 한 장을 무심코 먹었다. 입안에 번

염산 안 뿌리고 키우니 옛날 맛 그대로 '장흥 무산 김'

지는 김 맛이 달랐다. 기억 속의 김 맛에 근접한 풍미와 향이 느껴졌다. 오랜만에 김에 싼 밥을 허겁지겁 먹는 즐거움을 맛봤다. 다음날 찾은 식당의 밥상에도 김이 올랐다. 산지가 같은 김이니 맛이 다를 리 없다. 장흥이 새로운 김의 산지로 떠오른 사실을 알게 됐다. 친구는 제 고향을 찾은 기념으로 '무산 김'이라 쓰인 김 한 톳씩을 사 선물했다.

집에 돌아와 마누라에게 김에 들기름을 발라 구워달라고 했다. 간곡한 서방의 부탁을 마지못해 들어주었다. 맛의 기억은 집요하고 처절하다. 기름 냄새 풍기며 구운 김은 시간을 거스른 기억 속 맛에 근접한 느낌이다. 너무 반가워 소리를 지를 뻔했다. 그 기억을 공유하지 못한 마누라는 김 한 장의 맛에 광분하는 서방의 속사정을 헤아리지 못했다.

두 달 후 나는 다시 장흥을 찾아갔다. 순전히 김 때문이었다. 김 만드는 과정과 맛의 비결을 내 눈으로 확인하고 싶었다. 장흥 군청 관계자의 도움을 받아 생산 현장과 가공 과정을 둘러보았다. 자연에서 채취해 만드는 김은 이미 찾아보기 힘들다. 우리가 먹는 김은 백 퍼센트 양식된 것이다. 양식 과정에 대한 내용을 들여다보면 실마리를 찾을 수 있을지 모른다.

파래 없애려고 염산 뿌려 양식해온 불편한 진실

얕은 바닷물에서는 기둥을 세우고 김발에 포자를 뿌려 양식하는 '지주식'을 즐겨 쓴다. 간만干滿의 변화로 수위가 달라져 김발이 공기 중에 드러나고 잠기길 반복하게 된다. 햇빛과 바람을 맞으며 생장하므로 자연 김의 생태에 근접한 양식법이다. 추울수록 생산량은 적지만 맛 좋은 김을 얻게 된다.

　다른 방식으로 '부유식'이 있다. 김발을 깊은 바다 위에 떠워 양식한다. 너른 면적으로 펼칠 수 있어 생산성은 높지만 맛이 떨어지는 단점이 있다. 입장을 바꾸어보자. 양식 어민이라면 어떤 방식을 선택하겠는지. 결론은 뻔하다. 일본에서 도입된 이 새로운 기법의 승리다. 생산량을 늘리기 위해 어느새 우리나라 전역의 김 양식 어민들은 부유식 양식법을 쓴다.

　물론 어떤 양식법이건 장단점이 있다. 하지만 어떤 방식이건 또 다른 문제가 남아 있다. 김 양식의 골칫거리인 파래를 제거해야 하기 때문이다. 파래가 붙은 김은 상품성과 맛이 떨어지게 된

염산 안 뿌리고 키우니 옛날 맛 그대로 '장흥 무산 김'

장흥에서 생산된 김은 '무산 김' 브랜드로 통용된다.

다. 파래를 제거하기 위해 쓰는 약품이 있다. 바로 강산성의 독극물 염산이다. 김발에 염산을 뿌리면 파래만 선택적으로 제거되는 효과가 있다. 먹는 김에 무차별 살포되는 화학약품의 양은 상당하다. 우리가 먹는 김에 숨겨진 불편한 진실이다.

염산을 뿌려 파래를 제거하면 김은 괜찮을까. 강한 산을 이겨낸 김도 온전할 리 없다는 건 상식으로도 알 수 있다. 요즘 김 맛이 예전에 먹던 김과 맛이 다르다고 느꼈다면 이유를 수긍한 것이 된다. 이것으로 그치지 않는다. 염산을 뿌린 바닷속은 어떻게 될까. 생태계가 파괴될 것은 불 보듯 뻔하다. 생명체가 살지 못하는 죽은 바다를 상상해보라. 김 양식장 부근의 바다에서 고기가 잡히지 않는 이유다. 김 양식의 이면엔 더 큰 재앙을 부르는 환경파괴가 일어나는 사실을 잊고 살았다.

장흥군청에서 무산 김 생산 어민을 지원하다

장흥의 김 양식 어민들이 먼저 사태의 심각성을 실감했다. 전국에서 제일 먼저 염산을 쓰지 않는 양식법을 실천했다. 장흥에서 생산되는 김의 이름을 '무산無酸 김'으로 부르는 이유다. 산을 쓰지 않는 대신 김발을 바닷물 위로 들어 올려 공기 중에 노출시키는 번거로운 작업이 필연 추가된다. 김은 햇빛과 바람을 이겨내고 파래는 죽는 성질을 이용하는 것이다. 염산을 뿌리면 이 과정이 줄어들지만, 무산 김은 더 많은 노동력과 비용을 감수하고 염산을 사용하지 않기로 한 것이다.

지켜본 김의 생산 과정은 지난했다. 작업 강도가 고되고 반드시 시간을 들여야만 얻을 수 있는 효과이기 때문이다. 더 나은 방식을 확신해도 혼자서 고집한다면 아무런 소용이 없을 테다.

염산 안 뿌리고 키우니 옛날 맛 그대로 '장흥 무산 김'

바닷물에 뿌린 염산이 확산되어 퍼지면 개인의 노력은 허사가 되기 때문이다. 그래서 장흥군청에서 무산 김 생산 어민들을 지원했다. 조합을 결성한 어민들에게 혜택이 돌아가도록 배려한 조치다. 100군데가 넘는 장흥의 김 양식장 모두가 무산 양식을 선언하게 된 바탕이다.

이렇게 만들어진 원초는 공동 가공을 거쳐 시장에 풀리게 된다. 제법 큰 시설을 갖춘 공장에서 건조와 후가공이 이루어진다. 장흥에서 생산된 김은 '무산 김'이란 브랜드로 통용된다. 다른 지역 김과 구분하기 위한 조치다. 내 눈으로 과정을 직접 확인하고서야 김 맛이 다른 이유를 수긍했다. 무산 김이 추구하는 차별성은 다행스러운 일이다. 제대로 된 김의 대접이 기다리고 있는 덕분이다. 더 많은 비용을 치르더라도 좋은 먹거리를 먹으려는 대기 수요가 엄청나지 않던가.

더 다행스러운 소식을 들었다. 이웃 고흥군에서도 무산 김 확산의 동참 의지를 밝힌 일이다. 모두의 바다를 살리기 위한 결단과 실천이 힘을 더했다. 친구 잘 둔 덕에 장흥이 친근하게 다가왔다. 몇 번을 드나들며 여러 작가들과 교유하고 전시회를 열었다. 맛있는 김도 원 없이 먹게 됐다. 냉장고에 쟁여둔 김을 보고 씨익 웃는 아저씨가 어찌 나쁠까.

누룩이 발효되는 과정에서 생성된 천연 탄산은 샴페인 같은
청량감을 준다. 좋아하는 이들과 기쁨을 나누고 싶은 날,
그곳에 복순도가 있으면 제격이겠다.

넉넉한 인심으로 빚는 우리 술
'복순도가' 손막걸리

한여름, 교토·고베·나라 일대에 퍼져 있는 사케 주조장을 둘러본 적 있다. 술도가인 와이너리를 찾아 음미하는 일은 프랑스나 이탈리아에서만 하는 줄 알았다. 간사이 지역은 일본 사케 생산량의 40퍼센트 정도를 담당하며, 좋은 쌀과 물 덕분에 예부터 명주의 고장으로 이름 높다. 100년, 200년 정도의 역사만으론 전통의 술도가 소리를 듣지 못한다. 400년에서 700년 정도는 되어야 명가 축에 낀다. 운이 좋았다. 이들 도가를 일일이 찾아 웬만한 사케 명주는 다 마셔보았으니까. 간사이국제대학의 한국인 교수 이용숙이 없었다면 어림도 없는 일이다. 이 교수는 일본에서 사케 소믈리에로 유명한 인물이다.

전통 사케는 술의 깊은 세계를 실감케 했다. 쌀로 만든 술에서 그윽한 과일향이 풍겼다. 투명하고 깔끔하며 입안에 남는 맛의 여운은 길었다. 좋은 와인이 주는 오감 충족의 쾌감이 사케에서도 느껴졌다. 명가 사케는 체온과 동화되며 번진다. 혀와 입천장에 스며드는 맛과 향은 다채롭고 풍성하게 변주되는 음악 같았

다. 기대와 수용 감각이 서로 다투지 않는 조화로운 상태에는 감탄만이 존재한다. 쌀에서 어떻게 이런 향과 맛이 날 수 있는지! 감각의 제국이 있다면 사케라는 영토에 꽤 넓은 지역을 할당해도 될 듯싶다.

와인은 우러러보고 사케는 관심 밖에 둔 무지한 판정을 번복한다. 서구 문화에의 우월감을 떨치지 못한 편향된 시선을 거두기로 했다. 세상의 가치는 새롭게 발견되어 의미화될 때 커지지 않던가. 쌀로 술을 빚은 긴 역사는 동양이라고 뒤지지 않는다. 술을 수용하는 문화가 나머지 차이를 벌렸을 뿐이다. 와인만큼 높은 격조의 술이 가까이에 있다는 걸 잊고 살았다. 사케는 만드는 이의 노력과 먹는 이의 사랑을 더해왔다. 우리 술보다 국제적 평판이 더 높다는 사실을 받아들여야 한다.

사케 체험의 여운은 꽤 오래갔다. 만나는 사람들에게 사케 얘기를 떠벌렸으니. 그런데 생각보다 사케 애호가들이 많았다. 그들은 일본인들도 모르는 종류를 줄줄 꿰고 화려한 수사로 품평을 늘어놓는다. 사케 예찬론자들은 하나같이 우리 술의 빈약함을 개탄했다. 똑같이 쌀로 만든 술에서 벌어진 격차는 컸다. 하지만 기호의 세계에서 상대적 비교란 별 의미가 없을지 모른다. 일본과 한국은 술의 뿌리가 같다. 원료와 제법을 공유하는 우리 술이 품질이 떨어질 이유가 없다는 생각이 들었다. 사케가 외려 우리 술에 대한 관심을 높이는 계기로 다가왔다.

낡은 주세법에 묶인 우리 술은 고급화 힘들어

한식에 대한 관심이 높아지면서 그에 어울리는 술을 찾는 이들이 많다. 유명 호텔의 음식 담당자나 품격 높은 먹거리를 만드는

넉넉한 인심으로 빚는 우리 술 '복순도가' 손막걸리

셰프들도 그 가운데 하나다. 수준 높은 음식에 어울리는 우리 술이 쉽게 떠오르지 않는다. 술이 없어서가 아니다. 어떤 자리에 어색하지 않을 격이 모자라는 탓일 게다. 그 격조를 만들면 되지 않느냐고? 생각보다 만만치 않다. 우리 술을 고급화하는 일은 낡은 주세법에 묶여 운신의 폭이 매우 제한된다. 제조자의 의욕이 떨어지는 건 당연하다. 해결책은 언제나 그렇듯 더디고 난감하기만 하다.

우리 술 막걸리의 인기가 예전 같지 않다. 반짝했다 사라지는 유행이 아닌지 걱정될 정도다. 막걸리가 외면받는다면 이유가 있을 것이다. 현대의 세분화된 취향을 충족하기에는 그 맛이 단조롭고 거칠기 때문이 아닐까. 쌀의 도정률과 전통 제법을 조화시켜 발전시킨 사케의 고급화 과정은 이미 확인했다. 막걸리 자체를 의심해선 안 된다. 좋은 쌀로 제대로 만들었다면 막걸리의 가능성 또한 마찬가지일 테니.

세상에 존재하는 술은 재료로 보면 곡물과 과일, 제법으로 보면 발효와 증류 이렇게 네 가지로 구분할 수 있다. 그중 막걸리는 '쌀'을 '발효'시켜 만든 술이다. 쌀만 바라보고 살았던 생활사를 대표하는 우리 술의 바탕이라 할 만하다. 쌀과 물, 이를 빚는 사람만 있다면 누구라도 만들 수 있다. 현재 우리나라엔 3천 개 정도의 막걸리 양조장이 있다. 그러나 숫자는 중요하지 않다. 막걸리라는 술의 가치를 확신하는 애정 있는 행동이 우선되어야 한다. 진정 좋은 막걸리의 자부심을 품고 사는 일은 국가적 차원에서도 해가 될 리 없다.

음식에 조예 깊은 친구들에게 좋은 우리 술에 대한 자문을 구했다. 몇 명의 입에서 동시에 '복순도가 손막걸리'가 튀어나왔

다. 복순도가? 처음 들어보는 촌스러운 이름이다. 술 빚는 이의 이름 박복순에서 따온 작명이라 했다. 이유야 어떻든 한번 들으면 쉽게 잊히지 않는 이름이다. 사케의 품격에 떨어지지 않는다고 했다. 울산시에 있다는 술도가를 직접 찾아가 확인해보기로 했다.

울주군 상북면에 사는 박복순은 음식 솜씨가 좋기로 소문난 주부였다. 시골집 살림이야 뭐 다를 게 있을까. 매일 먹는 음식보단 발효 음식에 더 많은 관심을 보였다. 동네 대소사에 쓸 술을 빚었다. 술맛에 감탄한 주변 사람들이 본격 생산을 독려해 '복순도가福順都家'를 세웠다. 예전 방식대로 직접 누룩을 띄웠고 옛 항아리에 넣어 술을 익혔다. 술맛의 비결은 아낌없이 쓰는 누룩과 유기농 쌀의 양이라 했다. 쌀 두 공기가 막걸리 한 공기로 바뀌는 양을 정량으로 쳤다. 박복순의 술맛은 곧 쌀의 진수를 농축시킨 넉넉한 인품이었다.

어머니의 술도가는 온 가족이 매달리는 가업으로 커졌다. 소문 듣고 찾아온 사람들이 늘어난 덕분이다. 여느 막걸리보다 여덟 배 정도 비싼 값은 외려 제대로 만든 막걸리라는 신뢰를 더했다. 한 번에 많이 사려고 해도 소용없다. 만들 수 있는 양은 이미 정해져 있기 때문이다. 다급해진 서울의 재벌가 사람들은 직접 찾아가 술을 받아오기도 했다. 유명 호텔 관계자들도 복순도가에 주목했다. 어느 날 걸려온 한 통의 전화로 복순도가는 세상에 알려졌다. 2012년 핵안보정상회담의 만찬 건배주로 쓰겠다는 주문이었다. 광고도 로비도 할 줄 모르는 시골의 술도가는 영문도 모른 채 당황했다.

넉넉한 인심으로 빚는 우리 술 '복순도가' 손막걸리

돈보다 발효 가치 소중히 여겨 대규모 투자 제안 거절

내가 복순도가를 찾아본 것은 그 이후의 일이었다. 건축가 아들이 설계한 양조장 겸 사무실은 큰 규모와 멋진 건물로 동네의 명물이 됐다. 복순도가에는 적당히 지저분하고 어수선한 시골 동네 술도가의 모습이 없다. '발효건축'이라 이름 붙인 깔끔한 건물 내부에서 막걸리가 만들어진다. 채 10개가 되지 않는 커다란 독에 담겨 있고 술 익는 과정은 누구라도 볼 수 있다. 화학을 전공한 작은 아들이 발효 이론으로 합세했다. 어머니의 고집과 경험을 더해 좀 더 균일한 맛을 낼 수 있게 됐다.

갑자기 성장한 음식점이나 가게에 사람들이 의혹의 시선을 보내는 건 당연하다. 처음 시작하던 마음을 잊어버린 변질된 상혼이 주는 실망감 때문이다. 나 또한 의혹의 눈길을 쉽게 접지 못했다. 그러나 안심해도 좋다. 복순도가는 유명세 이후 들어온 대규모 투자 제의를 거절했다고 한다. 유혹을 뿌리친 이는 다름 아닌 젊은 아들이었다. 복순도가는 돈보다 발효의 가치를 소중히 여긴다 했다. 나도 발효건축에 직접 방문해 발효 독을 열어보았다. 살아 숨 쉬는 효모 유기체가 톡톡거리는 소리가 들렸다. 처음의 순수함과 고집을 지키고 있는 원칙 안에서만 복순도가가 아름다울 수 있음을 파악했다.

복순도가 막걸리에선 과일과 꽃향기가 난다. 자연 탄산의 청량감이 더해진 톡 쏘는 맛은 깔끔하다. 잔향이 꽤 오랫동안 남는다. 쌀과 누룩이 시간을 머금어 만들어낸 자연발효의 향과 맛이다. 사케에서 받았던 충격이 되살아났다. 같은 쌀과 제법으로 만든 막걸리가 엉망일 수 없다는 확신은 옳았다. 우리에게 좋은 술이 없었던 게 아니다. 그동안 제대로 안 만들었을 뿐이다.

5장
영감을 주는 생활명품의 힘

디지털 시대가 도래했음에도 불구하고 아날로그 필기구가 계속해서 만들어지고
사랑받는 이유는 뭘까? 한 자루 연필이 단순한 필기도구가 아니라
영감의 근원이 되어주는 존재이기 때문일 거다. 파버카스텔 연필의 역사는
쓰고 그리는 창조 행위와 궤를 같이한다.

디지털 시대에도 유효한 필기의 맛
'파버카스텔' 연필

반년 동안 두 번이나 독일에 다녀왔다. 40여 일에 걸친 여행은 살면서 가장 오래 외국에 체류한 기록이 됐다. 독일의 동북부 함부르크에서부터 남부 뮌헨에 걸쳐 여러 도시를 돌았다. 한 나라를 거의 종주한 셈이다. 한 도시에서 여러 날 묵으며 찬찬히 둘러본 것도 처음이다. 시간이 여유로우니 마음대로 이동할 수 있어 편안했다. 쫓기듯 다녔던 이전의 여행은 어설픈 기대로 인해 조각난 기억밖에 남은 게 없다.

어슬렁거리며 도시를 걷는다. 여기에 사는 사람들이 보이고 개성 있는 가게의 쇼윈도가 눈에 들어온다. 저마다 전문성을 품은 진열품이 도시의 수준을 그대로 보여준다. 보석과 같은 아름다움으로 빛나는 매장 앞에 끌리듯 멈춰 섰다. '파버카스텔Faber-Castell'이다. 세밀한 굴곡의 나무에 금속 광채를 더한 만년필은 멋졌다. 글씨를 쓰는 도구가 이토록 아름다울 수 있다니…….

모든 사용자를 창조자로 여기며 진화해온 파버카스텔

파버카스텔은 이전부터 알고 있었다. 2006년 뉘른베르크에 위치한 본사에 직접 들른 적도 있다. 동화에 나올 법한 성城에서 파버카스텔이 만들어진다. 여느 공장의 살풍경한 모습을 연상했던 나는 충격을 받았다. 백작 작위를 받은 회장과 얘기도 나눴다. 훤칠한 키, 기품과 격조 있는 행동이 자연스러운 백발노인이었다. 마주하고 있는 내내 자신이 만든 연필을 만지작거리며 말을 이어갔다. 필기구 회사의 회장 입에서 '물건'과 '제품'이란 단어가 한 번도 나오지 않았다. 그는 뭔가를 쓰고 그리는 일이야말로 인간이 할 수 있는 최고의 창조적 행위라 말했다. '파버카스텔은 창조의 도구'라는 자부심은 대단했다. 화가 빈센트 반 고흐와 노벨문학상 수상자 귄터 그라스가 파버카스텔로 그리고 썼다는 이야기를 들려주었다. 그의 자부심을 수긍할 수밖에.

신화와 같은 이야기들은 현실로 쉽게 다가오지 못한다. 파버 백작은 자동차 회사 아우디의 대주주이기도 하다. 사세 확장과 빌딩을 세워 남의 이목을 집중시키는 일엔 관심이 없다. 필기구 하나로 부를 이룬 백작은 여전히 낡은 성에서 일한다. 눈에 보이고 정량화된 수치를 확인해야 고개를 끄덕이는 우리의 기준으로 보면 이해하기 힘들다. 그가 자랑스러워하는 부분은 따로 있다. 샤넬의 디자이너 칼 라거펠트, 팝 스타 엘튼 존, 폴 매카트니 같은 이들과 나누는 우정의 깊이 같은 것들이다. 그들은 2016년 파버 백작의 죽음을 누구보다 안타까워했다.

창조의 도구를 만든다는 자부심은 끝없는 혁신으로 이어진다. 디지털 만능의 시대에 원초적 아날로그 필기구가 계속 만들어지고 사용자가 늘어나는 이유다. 이 단순한 물건에 도대체 무

디지털 시대에도 유효한 필기의 맛 '파버카스텔' 연필

엇을 더한단 말인가? 필기구를 상품으로 취급하는 사람에겐 절대로 보이지 않는다. 창조의 영감을 더하기 위한 시도라면 무엇이든 가능하다. 표면에 굴곡진 문양을 넣고 아름다운 색을 입히며 더 쥐기 편한 디자인으로 진화한 필기구는 감각의 대상으로 바뀌었다.

파버카스텔 필기구로 많은 아티스트들이 다양한 작업을 펼친다. 창조의 도구로 펼치는 무한한 상상력은 기발함으로 가득하다. 다채로운 필기구가 내는 맛은 디지털의 차가움과 섬뜩함을 새삼 깨우쳐준다. 인간의 손으로 만든 실물의 작품이 풍기는 힘이다. 작가의 연필은 문학으로, 화가의 연필은 미술품으로 만인의 행복에 기여한다.

파버카스텔은 온갖 필기도구와 미술용품뿐 아니라 화장 도구인 아이 펜슬도 만든다. 모두 써지고 그려진다는 공통점이 있다. 인간의 손끝에서 벌어지는 창조 행위의 흔적을 소중히 여기는 회사의 철학을 발견한다. 파버카스텔은 모든 고객을 이미 잠재적 창조자로 여기고 있지 않을까. 인간의 미래와 풍요를 이끄는 바탕에 파버카스텔이 있다는 믿음은 아름답다. 기록과 표현이 없다면 누구도 알 수 없을 테니까.

만년필로 쓰고 디지털로 저장하는 시대

내가 가진 파버카스텔 제품이 점점 늘어난다. 디지털의 편리함에 빠져 필기라는 행동을 소홀히 한 이후의 반성이다. 편리함이 더 나은 것을 만들어주지 못했다는 자각은 중요하다. 모든 스케줄이 스마트폰 속으로 들어가고 읽고 쓰는 것이 사진으로 대체됐다. 손의 감각이 동원되지 않은 기억은 불충분했다. 만년필의

만년필 뚜껑을 열고, 잉크를 채우고, 사각거리며 종이 위를 누비는 것,
그것이 필기의 맛일진저.

디지털 시대에도 유효한 필기의 맛 '파버카스텔' 연필

뚜껑을 열고 잉크를 넣는다. 필기 과정은 사각거리는 소리와 손에 닿는 감촉까지를 포함하는 셈이다.

나만 그런 줄 알았는데, 경험을 이야기하자 친구들이 동조했다. 편리하게 많은 양을 기록할 수 있는 디지털의 장점이 인간을 소외한다는 것이었다. 스스로 행위하는 과정이 빠진 편리함은 아무리 효율적이라도 그 내용을 온전히 내 것으로 만들어주지는 못했다. 우선 절충하는 방법을 찾아보았다. 만년필로 직접 쓰고 이를 사진으로 찍어 저장했다. 같은 기억이 훨씬 입체적으로 구분되어 명확해졌다. 놀라운 발견이다. 장식용으로 전락했던 만년필을 모두 꺼내 쓰기 시작했다. 이로써 다섯 개의 만년필이 현역으로 돌아왔다.

새로운 각오로 쓰게 된 만년필의 복귀 행사가 필요하다. 파버카스텔이 나와 같은 사람의 심정을 미리 헤아려주었는지, 도래한 새 시대에 어울리는 새로운 잉크를 선보였다. 익숙하게 보던 검정, 청색 잉크가 아니다. 향수병보다 예쁜 용기 디자인에 여섯 가지 색깔로 선택 범위를 넓혔다. 파버카스텔 잉크병은 그 존재감 자체로도 과거의 기능을 뒤집을 만했다. 감각적인 것에 무딘 아저씨들이라도 갖고 싶은 마음이 저절로 들 정도다.

더 중요한 점이 있다. 세상에서 가장 기품 있고 세련된 잉크 색깔이다. 헤이즐넛 브라운, 노스 그린 칼라를 아시는지. 글씨를 써보면 상상을 초월하는 일이 벌어진다. 글씨에서 기름 발라놓은 것 같은 윤기가 흐르고 은은한 향을 풍긴다. 손으로 글씨 쓰는 즐거움이 커진 것은 당연하다. 기존에 쓰던 잉크에 더해 세 개의 잉크를 사니 자못 뿌듯하다.

파버카스텔을 사용하는 이들을 창조자 반열에 끼워준 파버

백작이 고맙다. 그의 진심에 걸맞게 좋은 작업을 해야 한다는 중압감이 커져만 간다. 디지털이 향하는 최종 목적지는 아날로그의 종식이 아니라 인간의 행동에 부합하는 아날로그와 결합하는 것이리라. 미래를 예측하고 묵묵하게 아날로그의 본질을 지켜갔던 인간은 훌륭했다. 사랑의 대상을 하루아침에 차버리는 경박함을 향한 경고는 묵직하고 두텁다.

돌고 돌아 다시 연필로

후배가 운영하는 출판사에서 『문구의 모험』이라는 책이 출간됐다. 문구도 모험이 필요할까? 일부러 서점에 들러 책을 산 것은 순전히 호기심 당기는 제목 때문이다. 사람이나 책이나 작명이 좋아야 잘 풀리게 마련이다. 대부분의 사람들에게 문구란 학교 졸업하면 더 이상 쓸 일 없는 물건이 되어버린다. 한데 여전히 문구가 필요한 사람들도 많다. 글쟁이, 디자이너, 화가, 건축가, 게다가 음식 주문받는 사람까지. 맞다! 문구의 모험은 한때가 아닌 진행형임을 잊었던 거다.

한 번 잡은 책은 단번에 읽힐 만큼 재미있었다. 미처 알지 못한 문구의 역사와 종류는 듬성듬성했던 관심의 맹점을 메워주었다. 아는 만큼 보이게 마련이다. 내 책상 위의 문구들은 그저 그런 물건들이 아니었다. 눈에 보이는 문구의 현재는 고대 이집트의 파피루스를 딛고 이어진 진화의 산물이다.

뭔가 써두고 그려서 남기려는 인간의 본능은 한 번도 멈춘 적 없다. 글씨 쓰는 도구 또한 필요를 앞질러야 했다. 흔적의 바탕이 되는 돌판과 양피지는 종이로 바뀌었다. 이것으로 그치지 않는다. 정리하고 보관하는 방법도 달라졌다. 수천 년 세월은 필

디지털 시대에도 유효한 필기의 맛 '파버카스텔' 연필

파버카스텔 연필의 역사는 1700년대로 거슬러 올라간다. 파버 가의 대를 거듭하며
회사가 성장하는 동안 색연필과 볼펜, 샤프 등 다양한 제품이 출시되었지만,
짙은 녹색에 말 타는 기사의 로고가 들어간 연필 '카스텔 9000'은 사라지지 않고
파버카스텔의 '상징으로 자리 잡았다.

기마저 컴퓨터가 맡게 했다. 하지만 여전히 인간이 해야 할 일은 남아 있다. 새롭게 쓰고 그려야 하는 일 말이다. 문구의 모험이 이어지는 이유다.

사용하는 문구를 새삼 돌아보았다. 아무 때나 집어 쓰는 필기구는 대부분 연필이다. 연필이 있으면 지우개도 있게 마련이다. 뭉툭해진 심을 뾰족하게 깎는 연필깎이도 종류별로 몇 개나 있다. 종이가 없으면 연필은 무용지물이다. A4 복사용지를 비롯해 메모지, 리걸 패드(유럽의 법조계 인사들이 쓰던 종이에서 유래)가 널렸다. 끼적거린 종이를 철해둘 클립과 스테이플러(우리에겐 호치키스란 명칭이 더 친숙하다)도 있다. 책상 위에 펼쳐진 온갖 문구의 종류와 개수는 책에 소개된 것을 망라한다. 나야말로 문구의 모험으로 생활을 이어가는 사람이었다.

문구는 내 삶의 방식을 잘 보여준다. 쉼 없이 뭔가를 끼적이고 철해두며 분류하고 보관해야 살아지는 것이다. 그 물건들이 지닌 기능과 품질을 넘어 소중하게 여겨야 옳다. 작고 사소한 물건들이 어울려 만들어낼 더 큰 성과를 기대하는 당연하다. 책상 위에서 만들어낸 것들을 통해 결국 세상과 만나게 된다. 남들에게 우스워 보일지 모르는 문구가 내겐 거대한 건설 장비나 공장 설비만큼 크고 중요한 이유다.

문구 가운데 특히 연필을 좋아한다. 좋다는 연필은 얼추 다 써보았으니 애호의 이력은 의심하지 않아도 좋다. 우리나라의 동아와 문화부터 일본의 덤보, 독일의 스테들러, 파버카스텔, 미국의 딕슨 타이콘데로, 최근 다시 만들어지는 팔로미노 블랙 윙까지. 누르면 연필심이 나오는 샤프펜슬은 사절이다. 기왕이면 나무 향 풍기는 연필을 깎아 글씨 쓰는 즐거움과 맛이 온전히 내

디지털 시대에도 유효한 필기의 맛 '파버카스텔' 연필

것이 되어야 안심이다.

필기는 이제 스마트폰으로 급격히 대체되었다. 쓰지 않고 누르는 스마트폰의 편리함이 외려 무엇인가 잃어버리는 것이 더 많다는 자각을 들게 했다. 감촉과 흔적이 느껴지지 않는 허상의 기억은 급격히 소멸되게 마련이다. 기억하지 못하는 많은 정보는 필요 없다. 필요한 것만을 엄선해 제 손으로 직접 써야 기억은 오래간다. 눈과 손의 감촉이 동원되고 질감과 냄새까지 느끼는 몸의 반응이 중요하다. 인간은 역시 직접 겪어봐야 좋고 나쁜 것을 가려낼 판단이 서는 모양이다. 불과 십 년 남짓 보낸 디지털 라이프가 가져다준 자각은 묵직했다.

연필로 쓰는 손 글씨를 늘려갔다. 필요하면 사진을 찍어 스마트폰에 입력한다. 같은 내용을 다시 불러볼 때 반응이 달라진다. 제 손으로 쓴 글씨의 내용이 훨씬 선명하게 남는다. 디지털의 편리를 일부러 거스르는 작은 항거는 성공이다.

마치 의식처럼 반복하는 필기의 맛이 중요해졌다. 마음에 드는 도구는 이래서 중요하다. 나무 연필을 쓰는 게 즐겁다. 연필은 무겁지 않아 좋다. 무게뿐 아니라 기분도 포함된다. 서류에 사인을 할 만년필과 같은 중압감이 느껴지지 않는다는 말이다. 잘못 쓰면 지울 수 있는 홀가분함도 좋다. 생각나는 대로 써 갈길 수 있는 자유로움도 매력이다. 연필은 감촉과 향, 써지는 소리까지 오감을 자극한다. 좋은 도구는 필기의 내용마저 이끌고 간다. 한동안 잊고 살았던 쓰는 일의 즐거움이 되살아났다.

나만 연필에 열광하는 하는 줄 알았는데, 디지털에 깊숙하게 빠져보았던 이들에게는 공통점이 있었다. 외려 아날로그의 가치를 소중하게 여기게 되는 역행현상을 겪는 것이다. 최근 들어

연필의 생산량이 늘어나는 추세라 한다. 단종된 연필까지 재생산하는 기현상은 어떻게 해석해야 할까. 연필이 있으면 종이도 있어야 한다. 좋은 종이로 만든 수첩과 노트도 늘어만 간다. 연필의 매력이 얼마나 강렬한지 아는 이들이 늘어난 방증이다.

뾰족하게 깎은 연필 두세 자루 정도가 책상 위에 있어야 안심이다. B에서 4B 정도의 경도가 좋다. 원하는 정도의 굵기로 진하게 써지는 매력이 있다. 연필심의 성분도 중요하다. 흑연과 점토를 섞어 성형시킨 정통 제법의 연필심이어야 한다. 왁스 성분이 들어간 연필은 너무 미끄러져 당혹스럽다. 미국의 에버하드 파버가 만들었던 블랙 윙과 일본의 덤보 같은 연필은 '손힘은 절반 필기 속도는 두 배'를 내세워 인기를 끌었다. 기름 바른 듯 매끄럽고 진하게 써지는 연필의 감촉에 열광했던 이유다.

직접 써봐야만 안다. 너무 매끄러운 연필은 외려 쓰기의 고유한 맛을 떨어뜨린다. 기름 바른 듯한 남자의 단정함에 쉽게 질리는 것처럼. 매끄러운 감촉이라면 볼펜을 따라갈 것이 없다. 연필은 종이에 반응하는 마찰감이 독특하다. 광물질 흑연과 유기물 펄프가 닿을 때 생기는 고유한 저항감이다. 매끄러운 볼펜을 따라가는 연필은 한때의 유행이었다. 짙고 매끄럽게 써지는 연필은 쉽게 닳는 맹점이 있다. 하루 일곱 자루의 연필을 깎아댔다는 미국의 문호 헤밍웨이의 수고는 알고 보면 왁스가 든 무른 연필심 때문에 비롯됐다.

필기 감각을 매끄러운 연필이 앞질러 가면 과잉의 상태가 되는 셈이다. 손힘과 연필의 적절한 반응이 곁들여져야 일체감이 커진다. 질 좋은 흑연과 점토의 함량을 조절한 것이 파버카스텔의 비결이다. 사각거리는 소리 그리고 약간의 저항감이 느껴지

는 감촉이 중요하다. 파버카스텔의 연필은 흑연 고유의 필기감을 본령으로 고집한다. 단일 포도 품종의 와인만을 고수하는 와이너리와 통하는 데가 있다.

파버카스텔만의 고유한 필기감은 장인들의 무수한 경험에서 비롯된다. 파버카스텔은 왁스를 넣지 않은 흑연만의 필기감이 고유한 연필의 맛이라는 확신을 이어왔다. 이렇게 모델 9000이 만들어졌다. 세계에서 가장 오래된 회사의 자부심은 "파버카스텔 9000이 곧 연필이다"라는 말로 표현된다. 현재의 육각연필이 디자인된 것도 심의 강도를 H hard와 B black로 규격화한 출발점도 바로 파버카스텔 9000이니까.

트로이카 다용도 문진은 책상 위의 작은 휴식처다.
자석이 든 돌멩이의 모습을 바꾸는 사소한 짬을 통해
머리를 비우고 새로운 생각들을 채울 수 있게 된다.

현대를 사는 어른들의 장난감
'트로이카' 다용도 문진

독일 뮌헨에 위치한 BMW 본사 건물은 유명세에 걸맞을 만큼 멋졌다. 4기통 엔진 실린더를 형상화한 건물은 예술적 위용을 의도했다. BMW는 자동차 회사의 이미지를 현대문화의 한 축으로 바라보길 바랐을 게다. 경탄은 계속된다. 본 건물과 이어진 대규모 갤러리의 조형성도 만만치 않다. 서울의 DDP를 연상시키는 곡면 건축은 세련된 인테리어로 보는 이를 압도한다.

관계자의 즉흥 초대로 BMW 갤러리에서 벌어진 2015년 iF 디자인 시상식에 참석했다. 행사에 대한 사전 정보가 전혀 없었다. 처음엔 자동차 회사와 디자인상과의 연관성을 짓지 못했다. 세계인이 모이는 국제행사를 멋진 장소에서 하는 정도로 생각했으니까.

"디자인이란 생활을 아름다움으로 바꾸려는 일체의 노력이다." 평소 디자인하우스의 이영혜 대표가 한 말을 떠올렸다. 이제 알겠다. BMW는 온갖 자잘한 소품 디자인까지 신경 쓰지 않으면 안 되는 회사 아니던가. 자동차에 쓰이는 시계, 선글라

스 박스, 에어컨 통풍구, 문고리 장식, 각종 버튼과 스위치, 핸들…… 수만 개의 자동차 부품 가운데 실내를 채우는 많은 용품이 디자인의 대상이라는 사실을 잊었다. 일상과 가장 밀접한 물건 가운데 으뜸이 자동차다. 생활과 디자인이라는 맥락에서 BMW와 iF의 협력은 자연스러웠다.

분야별 수상작의 면면이 의외로 다채롭다. 생활 영역 대부분이 포함된 상품을 디자인의 대상으로 삼았으니 당연할지도 모른다. 수상작은 자잘한 소품에서부터 굵직한 기기까지 다양하다. 실력 있는 전 세계 디자이너들이 자신의 작업을 평가 받았다. 수상작들은 '역시!'라는 감탄을 나오게 한다.

아름다운 물건들은 갖고 싶은 욕망을 부추긴다. 바라보기만 해도 좋은 디자인 상품들은 일상을 즐거움으로 바꾸어놓을 만하다. 디자이너의 감각과 능력은 나라별 격차를 드러냈다. 유럽과 미국, 한국과 일본 출신의 디자이너들이 주축이었다. 그 나라의 총체적 수준과 디자인 역량은 비교적 정확하게 부합된다.

어차피 필요하다면 제대로 아름답게 만들자, 독일식 완벽주의

'트로이카Troika'는 iF 디자인상을 여러 차례 받았다. 독일에 근거를 둔 트로이카는 생활 소품과 비즈니스 액세서리가 전문 영역이다. 열쇠고리에서부터 수첩, 지갑, 필기구, 와인 따개, 문진, 줄자, 블루투스 스피커까지. 일상과 업무에 필요한 자잘한 소품들의 종류는 헤아리기 어려울 만큼 많다.

독일의 여느 기업들이 그렇듯 트로이카도 작고 사소해 보이는 일을 소중히 여긴다. 인간이 사는 데 필요 없는 물건은 없다. 커다란 배에서부터 단 한 번의 쓰임을 위해서 만들어지는 휴지

현대를 사는 어른들의 장난감 '트로이카' 다용도 문진

까지. 트로이카 또한 일상의 빈틈을 메우는 물건에 아름다움을 더하는 일을 사명으로 한다. 그들에게 빈틈은 있어도 그만 없어도 그만인 존재가 아니다. '큰 바위 돌을 고정시키는 건 언제나 작은 돌이다.'

사람이라고 다를 리 없다. 그럴 듯하게 보이는 삶의 이면도 언제나 자잘한 일들과 반복되는 시간으로 채워져 있다. 인간은 큰 일엔 대범하다. 정작 작은 일엔 민감해지게 마련이다. 잘 드러나지는 않지만 없으면 불편한 물건들이 바로 일상의 빈틈을 메우는 소품과 액세서리다. 자잘한 일상의 도구는 이 지점에서 빛을 발한다. "어차피 필요하다면 제대로 아름답게 만들자." 트로이카의 결의는 독일식 완벽주의를 그대로 드러낸다.

큰 차를 움직이는 시발점은 연료와 배터리가 아니다. 작은 열쇠다. 시동 열쇠가 없으면 멋진 차도 꼼짝하지 못한다. 작은 열

쇠를 우습게 볼 일이 아니다. 중요성을 알았다면 대접을 해야 예의다. 잃어버리지 않기 위해서 혹은 더 편하게 쥐기 위해서도 열쇠고리는 필요하다. 기왕이면 독특한 열쇠고리가 갖고 싶다. 이런 이들이 하나둘일까. 힘깨나 주는 명품 브랜드들이 예외 없이 자동차 열쇠고리를 만드는 이유다.

트로이카도 오래전부터 개성적인 열쇠고리를 만들었다. 이전에 없던 새로움이 아니면 안 된다. 젊은이의 감각으로 싱싱하고 발랄한 이미지를 담기로 했다. 스테인리스 스틸의 강도와 크롬 광채를 주목했다. 금속의 견고함은 크기를 줄여도 실용성에 전혀 문제가 없다. 금속에 가죽을 끼워 만들던 기존 열쇠고리의 고정관념을 뒤집는 발견이다. 광채 나는 금속의 질감 또한 강렬하다. 가죽 대신 철사를 쓴다면……. 디자이너들의 아이디어가 날아다니기 시작했다. 줄넘기 하는 남녀를 형상화한 점퍼와 엔젤스타 같은 열쇠고리는 이렇게 탄생했다. 자동차 열쇠가 스마트화된 이후에도 이 모델은 17년 넘게 생산되고 있다.

손톱깎이와 면도기, 칫솔이 한 통에 담긴 여행용품도 트로이카 제품이다. 튼튼한 스테인리스 케이스는 험하게 다뤄도 문제가 없다. 편지 개봉 칼과 볼펜을 겸하는 묵직한 금속 헬리콥터 문진도 있다. 이제 편지 칼은 하나도 반갑지 않은 카드대금 명세서를 뜯을 때나 쓸 테지만.

해외를 여행할 때 트로이카 가방 걸이는 아주 유용하다. 유럽의 좁은 식당 테이블에 앉아본 이들은 안다. 가방 올려놓을 곳이 없어 쩔쩔맨 경험을 떠올려보라. 테이블 끝에 고리를 걸쳐놓고 가방을 걸면 된다. 작은 가방 걸이가 커다란 가방의 무게를 이겨낸다. 의외의 순간에 기지를 발휘해보라. 센스 만점의 대처로 동

석한 이들의 사랑을 독차지해보시길.

트로이카의 제품들은 당연히 큼직한 것들이 없다. 크고 대단한 것을 관심으로 삼는 이들은 트로이카의 소소함이 거슬릴 수도 있겠다. 나같이 일상의 뒷면을 더듬는 아저씨들이 애호가를 자처한다. 제 삶이 조금 더 특별하길 원하는 젊은이라면 트로이카라는 브랜드가 친근하게 다가올 것이다. 값비싼 명품의 허세 대신 실용성과 아름다움을 차별성으로 삼기 때문이다. 뻑적지근한 명품보다 개성이 더 중요한 이들에게 다가서는 친절함도 사랑받는 이유랄까.

거창한 구호와 다짐은 금방 시들게 마련이다. 큰 소리로 외치는 것만이 용기가 아닌 것처럼. 일상의 소소함으로 단단해진 소신은 쉽게 바뀌는 일이 없다. 사소한 물건일수록 더 아름답고 매끄럽게 만들어야 한다는 게 트로이카의 소신이다. 일상의 소중함이란 반복되는 습관에서 진하게 느껴진다. 수시로 보고 만지고 쓰는 동안 전해지는 아름다움, 그것이 트로이카의 메시지다. 인간이 쓰는 모든 물건은 지금보다 더 아름다워져야 할 필요가 있다.

손을 놀려 머리를 비운다, 레드 닷이 반한 아이디어

트로이카가 내놓은 이상한 물건이 눈에 들어왔다. 자석이 들어 있는 돌멩이 다섯 개와 둥근 철판이 전부인 용도 불명의 디자인 상품이다. 굳이 용도를 찾자면 명함을 꽂거나 클립을 붙여 둘 수도 있겠다. 아무리 봐도 써먹을 데가 생각나지 않는다. 디자인의 대상이 구체적 용도를 잃어버리면 예술에 가까워진다. 감상의 대상이 되어버리는 것이다. 효용성을 묻지 않는 설치 미술이나

오브제처럼. 만든 이는 '쓸데없음의 쓸데 있음'을 주장하고 있음이 분명했다.

이 물건은 iF와 쌍벽을 이루는 '레드 닷'에서 디자인상을 받았다. 세상은 필요를 기막히게 읽어낸다. 눈 밝은 심사위원들은 바보가 아닐 테니, 뭔가 이유가 있을 것이다. 자석이 든 돌덩이들은 기특했다. 극성의 이끌림과 반발로 제멋대로 들러붙는다. 돌맹이들은 늘 똑같은 모양을 만들지 않았다. 목을 뺀 오리 형상 같기도 하고 제주도 할망바위 같기도 하다. 접촉점만으로 위태롭게 붙어 있는 돌맹이의 균형은 긴장감마저 준다. 떨어져 또 쌓으면 전혀 다른 형상으로 바뀐다.

이 물건은 놀 수 없는 어른들을 위한 장난감이다. 컴퓨터 앞에서 많은 시간을 보내는 사람이 글쟁이나 디자이너뿐일까. 거의 모든 직종의 업무는 온종일 컴퓨터와 씨름하는 경우가 대부분이다. 긴장을 풀 필요가 있다. 가끔은 그냥 멍하게 있는 것만으로 도움이 되지 않던가. 무심코 앞에 놓여 있는 돌맹이를 만지작거리는 단순 반복 놀이도 괜찮다. 트로이카는 책상에서 뭉그적거리는 사람들의 속마음을 너무도 정확히 읽었다.

고도의 지적 작업을 하는 어느 CEO를 안다. 그녀가 제일 재미있어 했던 일은 수동 커피 그라인더로 커피를 가는 일이었다. 손잡이만 돌리면 커피가 갈려 쌓이는 모습을 신기해했다. 이처럼 단순한 작업은 의외의 즐거움을 선사한다. 남들이 하지 못하는 일을 하는 잘난 이들은 아무나 손 붙잡고 놀 수가 없다. 아니 상대가 놀아주지 않는다.

트로이카의 돌맹이는 이럴 때 친구가 되어준다. 현대를 사는 어른들의 슬픈 장난감일지 모른다. 손을 놀려 머리를 비우는 일

현대를 사는 어른들의 장난감 '트로이카' 다용도 문진

은 재미있다. '현자賢者의 돌'이라 이름 붙인 이유가 비로소 수긍
되는 물건이다.

　스치는 바람으로 생각에도 환기가 이루어진다. 짜증날 만큼
혼잡한 지하철역이 외려 갈 곳을 명확하게 해주지 않던가. 하릴
없이 만지작거리는 돌멩이에서 엉뚱한 상상이 떠오른다. 쓸데
있는 내용은 쓸데없는 시간과 자극을 통해 환기되고 연상되게
마련이다. 무용함의 여유와 공백은 유용함의 긴장과 빡빡함을
녹인다. 이런 물건을 '왜' 만들고 사들이는지 그 이유가 수긍된
다. 세심하게 읽어낸 깨달음에 디자인의 힘을 더해 공감의 울림
을 만들어낸 트로이카다.

　디자인은 모두에게 말을 붙인다. "반복되는 일상의 시간에 즐
겁고 아름다운 옷을 입히자"라고. 제 삶의 가치와 아름다움이
화합되는 순간 디자인은 큰 힘을 낸다. 많은 이들에게 나누어야
할 아름다움이다. 그 세부를 메워주는 이들이 바로 디자이너다.

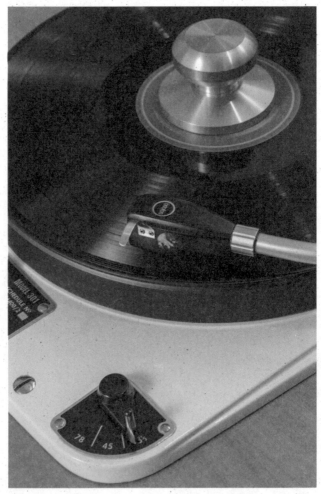

LP가 다시 유행하고 있다. 음악을 보고 만지는 경험은 젊은 세대에게
신선하게 다가왔으리라.

LP의 특별한 음악 체험을 원한다면
'오르토폰 SPU 카트리지'를

유행은 돌고 돈다. 패션이 순환하는 모습에서도 이를 알 수 있다. 한물간 강렬한 원색이 다시 등장하고 양복의 깃이 좁게 줄어드는 변화를 자연스레 수용한다. 시대의 변화와 요구에 의한 재등장을 우리는 새롭게 받아들인다. 하늘 아래 새로운 것은 없다. 이전에 없던 새로움이 등장하는 분야라면 앞만 보고 달려가는 디지털 분야뿐이다.

음악을 듣는 방법도 돌고 돈다. 세상을 뒤엎었던 CD와 DVD도 이제는 과거의 유물로 사라지는 추세다. 첨단 디지털족은 손안의 스마트폰으로 음악을 듣는다. 본격파라면 파일 오디오로 옮아갔을 것이다. 그런데 최근 들어 디지털 이탈자들이 늘어나는 이상한 일들이 벌어지고 있다. 아버지, 할아버지 세대의 전유물이었던 비닐 레코드 LP를 향한 관심이 높아진 거다. LP를 재생해줄 턴테이블도 다시 만들어져 첨단 디지털 기기들 속에 끼어 있다. 아날로그 음악의 유행은 단순한 복고 현상이 아니다.

최근 이태원엔 비닐 레코드와 관련 물품만을 취급하는 아날

로그 전문매장 '비닐 앤 플라스틱'이 생겼다. LP를 들어보거나 써본 적 없는 젊은이들이 주 고객이다. 독일 뮌헨에도 LP만을 파는 전문점이 있다. LP가 부활해 유행하는 것을 보니 젊은이들 사이에서 음악을 듣는 새로운 방법으로 자리 잡고 있는 모양이다. 장점과 매력이 없다면 어림도 없는 일이다.

첨단의 대척점엔 어디나 옛 방식을 고수하는 순혈주의자들이 있게 마련이다. 진보에 대한 기대가 없어서가 아니다. 빠른 변화 속도에 지친 이들을 익숙함만이 위안해주기 때문이다. 좋다는 걸 다 해보아도 채워지지 않는 빈구석은 여전하다. 낡은 레코드의 먼지를 털고 판을 돌려야 흘러나오는 옛 음악에서 행복감을 느끼는 건 당연할지 모른다.

음악을 보고 만지는 LP의 부활

아날로그의 재유행, 이를 어떻게 받아들여야 할까. 희소성을 추구한다? 디지털 시대의 환영幻影 대신 신선하게 다가오는 실물 기기에서 매력을 느낀다? 직접 음악을 틀어야 소리가 나는 행위를 복원한다? 아날로그 기기의 우뚝한 존재감과 불편함까지 즐기는 취미? 음질의 우월함? 많은 이유가 있을 게다. 겪어보니 현재 선택할 수 있는 가장 멋진 재생 음악을 듣는 방법은 LP뿐이라는 생각이 굳어졌다.

LP 재생은 디지털 기기가 갖지 못하는 아름다움을 여전히 간직하고 있다. 들으려는 음악이 보이고 만져진다. 커다란 재킷에 그려진 이미지는 음악을 연상하는 것으로 이어지고 레코드에 파인 홈은 안에 담긴 내용을 실감케 한다. 본질과 존재가 일치하는 안도감이 매력이다. LP 재생은 또 다른 음악 연주이기도 하

LP의 특별한 음악 체험을 원한다면 '오르토폰 SPU 카트리지'를

다. 연주자는 작곡가의 악보를 보고 음악을 연주한다. 레코드 연주자는 녹음된 레코드를 악보 삼아 오디오 기기로 연주하는 사람이다. 둘에게 공통점이 있다. 각자 악보를 해석하고 연주하는 관점이 중요하다는 점이다. 예술 행위는 지켜보는 일만으로 채워지지 않는다. 직접 해보고 만들어낼 때 예술의 본질은 더 가깝게 다가온다. 체험 없이 얻는 감동은 위선이기 십상이다.

삼십 년 가까이 낡은 레코드를 돌리며 살았다. 돌아가는 판은 지나간 내 청춘의 역사였다. 하루 종일 방 안에서 뭉그적거리고 살 수 있게 해준 힘은 음악에서 왔다. 아름다움의 정점에 위치하는 음악이 무엇인지 안 것만으로 본전은 뽑았다. 내 삶에서 유일하게 후회하지 않는 지나간 행적은 LP로 들었던 음악이다.

오르토폰 이후는 답습일 뿐

내게 최고의 레코드음악을 들려준 고마운 은인을 밝혀야 한다. '오르토폰ortofon'의 SPU 카트리지다. 시커먼 사각 베이크라이트 몸체와 마도로스 파이프를 연상시키는 클래식한 형태의 이 SPU는 범상치 않았다. 디자인을 위해 디자인한 흔적은 어디에도 없다. 얍삽한 날렵함으로 눈을 끄는 아마추어의 물건이 아니다. 어설픈 기능을 과장하는 치기도 없다. 처음부터 원숙한 어른의 풍모를 지닌 묵직한 꼴이다. 왠지 믿음직했고 동경을 품게 됐던 카트리지다.

SPU는 1959년 덴마크에서 만들어졌다. 당시 발매되던 스테레오 LP를 재생하기 위해 개발된 카트리지로 Stereo Pick Up의 약자를 그대로 상품명으로 사용했다. 이처럼 단순명쾌한 작명이 어디 있을까. 본질이 곧 이름이 된 SPU는 현재까지 기능과

외형에 변화 없이 생산되고 있다. 60년 가까운 세월 동안 현역으로 활약하는 SPU는 그 자체가 신화라 해도 좋다.

변하지 않은 것은 외형뿐 아니다. 최고의 완성도를 지향했던 기술적 참신함도 마찬가지다. 시대를 앞서가는 높은 성능의 바탕엔 인간의 예지와 감성을 담은 첨단 테크놀로지가 녹아 있다. SPU가 만들면 바로 시대의 표준이 되었던 역사가 이를 증명한다. 오디오의 역사엔 오르토폰 SPU를 답습하거나 극복하려는 시도만이 존재할 정도다.

나는 1980년대 중반부터 SPU를 사용하기 시작했다. 30년 넘게 한 카트리지만을 사용했으니 내 순정도 만만치 않다. 사랑의 의학적 시효가 석 달 정도라 하니 영원과 같은 시간을 SPU와 연애했다고나 할까. 순정은 맹목이기도 하고 확신이기도 하다. 이젠 둘의 비중을 어설프게 저울질하지 않는다.

SPU G타입이 슬슬 지겨워질 때쯤 몇몇 카트리지가 내게 던지는 유혹은 대단했다. 날렵한 몸매에 섹시한 자태를 갖춘 미인 같은 카트리지에 눈을 돌리기도 했다. 그 미인은 촉촉한 음성과 고혹스러운 몸짓으로 당장이라도 조강지처의 자리를 꿰찰 듯 다가왔다. 유혹은 집요하고 강렬했다. 그러나 "조강지처 버려 잘되는 놈 없다"고 예나 지금이나 어른들이 귀에 못이 박이게 하는 말이 있지 않던가. 그 말을 되새기며 내게 조강지처와도 같은 옛 카트리지를 다시 돌아보았다.

결국 선택은 조강지처다. 사각의 마에스터 실버 SPU A타입을 사들였다. SPU는 끊임없이 진화하고 있다. 첨단 소재를 채택해 보이지 않는 부분까지 보강했다. 전통에 대한 자부심이 낡은 것이 되지 않도록 퍼부은 애정과 정열은 좋은 음으로 구현됐다.

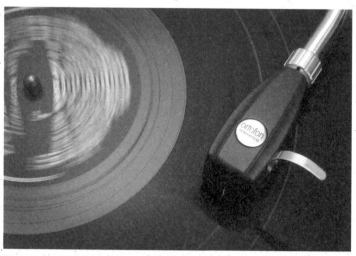

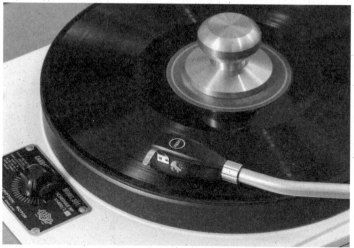

좋은 음악을 만나려면 카트리지 바늘 닳는 걸 아까워 말아야 할 것.

지금 쓰고 있는 SPU는 일곱 번째로 산 SPU다. 변덕도 큰 갈등도 없이 똑같은 카트리지와 살림 중인 셈이다. SPU와 함께하는 일상이 즐겁고 행복하다. 항상 그 자리에 있는 동네의 건물처럼 시간이 묻어 아름답고 익숙한, 감정의 랜드마크다. 무릇 세련은 세월의 연마로 매끄러워진다. 인간이 만든 모든 위대함은 무위의 시간을 쌓아 이룩했다. 시간의 흔적을 되새기고 진심으로 이해하는 일은 믿음을 단단하게 만든다.

SPU로 아침부터 저녁까지 귀에 피딱지가 앉도록 레코드를 돌리는 날이 있다. 밥도 먹지 않고 술도 먹지 않는다. 음악의 세계에 흠뻑 빠져 시간의 축을 정렬하고 사건이 펼쳐진 공간을 조립해본다. 그레고리안 찬트에서 바로크 음악을 거쳐 고전과 낭만, 현대 음악까지 마음껏 틀어댄다. 혼자만의 놀이를 방해하는 자는 가만두지 않겠다.

처음엔 비싼 카트리지의 바늘이 닳을까 아까워 엄선한 레코드만 들었던 적이 있다. 육십 가까이 되자 깨달았다. '내게 남은 의미 있는 시간은 고작 15년뿐이다.' 돈이 아까워하지 못했던 짓은 여유가 생겨도 하지 못했다. 온몸으로 깨달은 후회를 반복하는 인간에게 희망은 없다. 더 많이 음악을 듣기 위해 SPU를 혹사하는 것이 정답이었다. 레코드를 돌려 듣는 천상의 음악이 스스로를 일깨워 창조의 자양분이 되게 하는 일이 우선이었던 거다. 아무리 열심히 레코드를 돌린다 해도 이젠 내겐 2개 정도의 SPU를 더 쓸 시간밖에 남지 않았다.

살기 위해 다른 동물을 죽여야만 제가 산다. 타자의 죽음으로 바꾼 삶이 치열하지 않다면 헛된 일이다. 카트리지는 자신의 몸을 태워 죽어가며 음악을 들려준다. 이래서 LP 음악은 경건하

다. SPU라는 아름다운 관능의 세계를 만들어낸 인간도 이 사실을 잘 알고 있을 것이다. 그 음악을 듣고도 엉망으로 사는 것은 죄악이다.

세계적인 거장 알렉산드로 멘디니는 원과 선만으로 작은 우주를 구현했다.

손자의 눈 건강을 바라는
할아버지의 스탠드 '아물레또'

빛은 어둠을 밀어낸다. 광량은 어둠을 이길 만큼이면 충분하다. 눈앞의 장애물이 없어 탁 트인 몽골 초원에 둥실 뜬 반달을 보았다. 반 조각뿐인 달이었지만 훤하게 밝았다. 구름은 검은 하늘로 외려 선명했고 벌판의 풀은 그림자를 지워 부드러웠다. 사방의 사물들이 머금은 빛을 보고서야 달의 위력을 비로소 실감했다.

해가 있어 지구가 돌고 이를 따라 달도 돈다. 엄정한 우주의 법칙은 어긋나는 법이 없다. 때로 서로를 가려 일식과 월식이 생긴다. 달이 해의 한복판을 가리고 둘레가 고리처럼 보이는 금환식은 또 어떤가. 가려진 해는 더 강렬한 빛을 뿜어 찬란하다. 세상의 근원이 되는 에너지의 위력을 이보다 실감나게 확인할 방법이 있을까. 햇빛을 경배하는 것도 당연하다. 근원의 존재를 가슴으로 받아들이는 일일 테니까.

평소 잊고 살았던 우주의 질서는 조명등으로 환생했다. 이탈리아 디자이너 알레산드로 멘디니가 만든 '아물레또amuleto'는 해와 달, 그리고 지구의 순환을 상징한다. 체험하는 것이 곧 디

자인이라는 멘디니의 말은 실물로 증명된다. 하늘을 바라보며 얻은 노인의 성찰은 단순하고 명징하다. 아물레또는 세 개의 원으로 디자인됐다. 두 개의 고리와 그를 받치는 둥근 받침대가 형태의 전부다. 무엇을 뜻하는지 바로 알겠다. 떠 있는 두 개의 원은 해와 달이고 이를 받치고 있는 밑판은 지구다. 햇빛이 빛나고, 그 빛이 반사되어 비춰지는 하늘과 땅의 관계는 축소된 우주를 보여준다.

아물레또가 빛을 뿜어내는 순간 금환식의 광채가 떠오른다. 빛나는 둥근 고리는 아무 때나 보지 못하는 일식의 특별함을 매일 반복해 보여준다. 풍부한 광량으로 번지는 아물레또를 바라본다. 인공조명에서 자연현상의 경이로움이 연상된다는 건 대단한 일이다.

사용하는 내내 감탄을 감추지 못했다. 하늘의 질서는 서로 다투지 않고 조화로워 아름답다. 아물레또도 그랬다. 떠 있는 해가 강렬함이라면 중간의 달은 은근함으로 중화된 부드러움이다. 그것들을 상징하는 원의 크기 차이도 거의 느껴지지 않는다. 지상에서 본 해와 달의 크기가 비슷하게 보이는 점을 적용시킨 탓이다. 상상으로 빚은 관념의 형태가 아니다. 한 인간의 경륜이 담긴 삶의 디자인이라 불러야 옳다. 둥근 원과 이를 연결하는 매끄러운 직선 파이프만으로 관절이 생긴다. 화려한 색채를 한 원은 투명하게 빛났고 불빛은 부드러웠다. 이토록 멋진 조명등을 만든 이가 궁금해졌다.

와인 따개 안나 G로 유명한 알렉산드로 멘디니
건축과 디자인에 관심 있는 사람들에게 알렉산드로 멘디니

손자의 눈 건강을 바라는 할아버지의 스탠드 '아물레또'

아물레또는 빛에 대한 손자와의 대화에서 시작됐다.
멘디니는 손자의 눈 건강을 바라며 이 스탠드를 만들었다.

는 존재감이 우뚝한 인물이다. 그는 세계적 건축 잡지 『도무스 DOMUS』의 전 편집장으로 세상의 건축 흐름을 정리하고 제시했다. 또한 세련된 조형적 아름다움이 실생활에 어떻게 적용될지 관심을 갖고 살았다. 여기서 그쳤다면 그저 그런 회고 속 인물이 될 뻔했다. 멘디니는 은퇴할 나이인 58세에 자신의 디자인 회사를 새로 차렸다. 아는 것과 실천하는 것은 별개의 능력이다. 세상은 독립한 후의 멘디니에 더 열광했다.

해맑게 웃는 여자가 치마 입고 두 팔 벌린 형상의 유명한 와인 따개 '안나 G'가 멘디니의 작품이다. 비로소 '아!' 하는 감탄과 함께 그가 친숙한 인물로 다가올 것이다. 멘디니의 명성은 이후 가구와 건축 작업으로 더욱 단단해졌다. 그가 팔십 넘어 완성한 조명등 아물레또는 최근작인 셈이다. 전 생애의 체험을 쏟아 부은 작품이 빛을 다루는 조명이란 점은 의미심장하다. 멘디니가 자신의 근원적 관심으로 돌아온 '성찰하는 인간'으로 다가왔다.

멘디니의 디자인은 익숙함을 의구심으로 바꾸는 데서 출발한다. "기능이 형태를 만든다"는 확신의 기능주의 디자인은 옳은가? 과도한 장식을 빼버리고 본질에 충실한 현대 디자인이 놓치고 있는 부분은 없을까? 각기 다른 기능을 담는 물건들이 형태가 왜 비슷하게 보이는지에 대한 근원적 물음은 멋졌다. 멘디니는 거꾸로 형태에 기능을 담고 장식을 부활시켜 스쳐버렸던 아름다움을 복원시켰다. 과거로의 회귀가 아니다. 현대적 세련됨이 획일적으로 닮아가고 있는 것에 대한 반발이라 해야 옳다.

세상은 돌고 돈다. 영국과 독일, 미국이 주도했던 근현대 디자인의 빈 구석을 최근엔 이탈리아가 채우고 있는 중이다. 멘디니는 자신이 살았던 이탈리아의 문화적 자양을 십분 활용해 장식

손자의 눈 건강을 바라는 할아버지의 스탠드 '아물레또'

의 가능성을 찾았다. 이탈리아 건축이 내포한 화려함과 미려한 색채 전통은 단절되지 않았다. 든든한 문화적 밑힘은 축복이 됐다. 그 속에서 사는 사람들 특유의 기질은 엄숙함 대신 편안함과 유머로 넘친다. 그의 디자인에선 기능만을 앞세우는 조급함이 느껴지지 않는다. 만든 물건을 보며 저절로 터져 나오는 미소가 그 반응이다.

이탈리아 팔순 디자이너의 내공을 느끼다

손자를 둔 할아버지의 마음이 아물레또를 만들었다. 안전하고 눈에 해롭지 않은 빛을 내는 스탠드 조명이 필요했을 테니까. 이전에 없던 새로운 발광소자인 LED를 선택하는 것도 중요하다. 조명 램프의 종류에 따라 형태가 고정되는 한계를 벗어날 수 없었던 탓이다. 멘디니의 상상력은 납작하고 다양한 형태로 가공되는 LED에 꽂혔다.

제 나라에서 자신의 아이디어를 완성시켜줄 업체는 없었다. 이탈리아는 최신 소자 분야에 취약하다. 세상은 돌고 돈다. 이젠 잘 나갈 때의 이탈리아가 아니다. 이 분야의 첨단은 어디인가. 눈치챘을 것이다. 눈을 편안하게 하는 고품질 원형 LED 램프는 일본 전문 메이커 제품이다. 연결 부위가 보이지 않는 관절구조 메커니즘은 한국의 기업에서 맡았다. 아물레또는 이탈리아의 디자인과 한국, 일본의 첨단 기술로 완성된다.

보는 즐거움만큼 정교한 작동도 중요하다. 기름을 바른 듯 매끄럽게 둥근 링과 지지 봉이 움직인다. 익숙하게 봐오던 스프링의 감촉과 다르다. 정밀한 구조의 메커니즘은 플라스틱 안에 숨겨져 보이지 않는다. 지금껏 경험해보지 못한 이종 소재의 마찰

힌지 덕분이다. 원과 선의 단순한 형태로 변형되는 다양한 조합은 놀랍다. 위쪽 둥근 고리의 위치와 각도에 따라 때론 타원으로 때론 사각으로 보이는 다양한 꼴이 펼쳐진다. 뒤집어 벽에 비추면 금환식의 빛나는 고리처럼 강렬한 광채로 황홀하다. 최신 LED 램프가 없었다면 멘디니의 디자인은 공상에 불과했을지 모른다.

아물레또는 빛을 비추는 조명의 기본 용도에 램프의 각도를 바꾸고 비틀어 전체 모양을 바꿀 수 있는 즐거움을 더했다. 대부분의 남자들은 움직이고 만들어내는 것에 더 반응한다. 생존을 위해 짐승을 사냥하고 무기를 만들어내야 하는 원시 수컷의 인자를 가졌기 때문일 거다. 멘디니는 이 점을 놓치지 않았다. 장난감처럼 원하는 대로 움직이고 형태가 만들어진다. 치밀한 기계가 주는 매력이 대단하다. 물건은 완성된 결과로만 입증된다. 조작하는 쾌감을 선사하는 조명등이 여기에 있다.

손을 뻗어 아물레또의 맨 윗부분인 둥근 해를 만지작거려본다. 좌우로 비틀고 목을 꺾어도 좋다. 형태와 빛의 변화는 조명이 놓인 장소의 분위기를 극적으로 바꾸어놓는다. 조명등 하나의 존재감이 생각보다 크다. "어설픈 인테리어보다 멋진 조명등 하나가 더 큰 효과를 준다"라는 전문가들의 조언은 맞다. 책을 읽기 위해선 왼편 머리 위쪽에서 센 빛이 나게 하면 된다. 밝아도 기존의 램프처럼 열이 나지 않아 조명등이 있는지 모를 정도다. 벽으로 확산시킨 부드러운 빛은 달콤함마저 느끼게 한다. 스르르 잠드는 빈도가 높아진 건 아마도 조명 탓일 게다.

멘디니가 왜 과거에 조명 디자인을 하지 않았는지 이해할 듯도 하다. 세상을 향한 호기심을 누르고 평안과 휴식이 절실할 때

손자의 눈 건강을 바라는 할아버지의 스탠드 '아물레또'

까지 기다린 게 아닐까. 그의 디자인이 풍기는 빛의 효과와 아름다움에서 안정감을 느끼게 되는 이유다. 지금까지 보지 못한 형태의 파격은 현대의 기술이 만들어냈다. 둥근 고리가 허공에 뜬 해의 모습을 만들어내지 않았던가. 가끔 사막에서 금환식의 빛 고리와 마주치는 꿈을 꾼다. 아물레또를 본 후 생긴 일이다.

사소한 기억이 기록되고 자신만의 콘텐츠가 되는 건 얼마나 신나는 일인가.

기억을 기록으로, 삶을 바꾸는
지식 편집 애플리케이션 '에버노트'

손가락 몇 번 까딱거리면 세상의 온갖 지식과 정보가 내게로 온다. 이젠 우리나라에서 가장 똑똑하다는 '네이버'에 신세를 지지 않고 살 도리가 없다. 당장의 궁금증을 해소하기 위해 검색 빈도는 높아만 간다. 검색 능력이 곧 실력으로 통용되는 시대다.

 검색은 의존성이 높다. 꼬리를 무는 검색 과정으로 얻은 앎이 마치 자신의 것처럼 느껴지기 때문이다. 별다른 노력 없이 혹은 공짜로 얻은 내용이니 게걸스럽게 갈무리해두는 이들도 많다. 방대한 하드 디스크의 용량은 이렇게 쌓아둔 내용으로 가득 차게 마련이다. 막상 그 사람이 아는 것은 별로 없다. 쉽게 얻은 내용은 휘발성이 강해서 사라져버리고 만다. 넘치는 것은 모자람만 못하다. '컴퓨터피아'의 편리함에 묻혀 산 세월이 일깨워준 소중한 자각이다.

 손과 발이 동원되고 시간을 묻혀 얻은 내용만이 제 것이 된다. 그렇다고 검색을 멈춰서도 안 된다. 앞선 이들의 행보와 업적은 모든 이들의 자산인 탓이다. 아무리 생각해봐도 검색은 사색의

시간을 더해야만 단단해지는 반쪽짜리 성과다. 사색의 여유만
이 새로운 정보를 단단하게 만든다는 역설이다.

새로운 CPU가 탑재된 신형 컴퓨터가 나올 때마다 기웃거린
다. 엔터키를 누르는 순간 즉각 반응하지 않는 컴퓨터는 퇴출 대
상이다. 성능 좋은 컴퓨터로 한 짓을 돌이켜보았다. 고운 화질에
기뻐하거나 작업 프로그램의 속도가 빨라지는 차이에 흥분한
게 전부다. 속도가 느려도 컴퓨터가 하는 일은 달라지지 않았다.
결국 느려도 필요한 정보는 쌓였다. 신형 컴퓨터로 교체하는 건
사실상 조급함을 해소하는 것에 불과했다. 속도보다 중요한 것
은 방향이다. 무엇을 어떻게 해야 할지 모르는 순간 빠른 속도는
불안만 더해준다.

빠르게 저장하고, 분류하고, 쉽게 찾는다

컴퓨터에 묻혀 살면서도 근본적인 문제를 심각하게 생각해본
적 없다. 눈앞에 펼쳐진 변화를 쫓아가기도 벅찬 세대가 느끼는
중압감 때문일지 모른다. 컴퓨터는 사람이 아니다. 컴퓨터를 무
한 신뢰한 것부터 잘못이다. 컴퓨터는 없는 것도 척척 만들어내
는 줄 알았다. 아니었다.

나의 현재에 비추어 보자면 컴퓨터란 떠도는 정보를 한 곳에
모아둔 거대한 창고일 뿐이다. 여전히 인간의 할 일은 줄어들지
않았다. 컴퓨터 스스로 처리하는 일은 없다. 너무나 당연한 사실
을 실감하는 데 긴 세월을 흘려버렸다. 이젠 내게 꼭 필요한 내
용과 기능만을 제대로 활용하기로 마음먹었다.

스마트폰이 등장한 후 모바일 시대의 환경은 더욱 달라졌다.
컴퓨터보다 활용도가 높아진 기기가 등장한 탓이다. 바로 그 자

리에서 당장의 호기심을 해소할 수 있는 모바일 기기의 성능은 기대를 뛰어넘었다. 현장과 결합된 스마트폰은 시차 없이 의문을 해소하고 삶에 반영시키지 않던가. 정보가 더해진 일상은 놀라운 변화의 모습으로 나타난다. 우리는 세계의 맨 앞에서 이를 지켜보고 있는 중이다.

스마트폰으로 얻은 정보가 더 유용한 경우도 있다. 빠르게 습한 만큼 저장할 필요성도 함께 커진다. 단순한 저장을 위한 앱은 널렸다. 선택한 내용을 쉽게 분류하고 다시 찾기 쉬운 앱이 절실해졌다. 기존 컴퓨터 위주의 프로그램이 채우지 못하는 효과도 더해져야 한다. 모바일 시대를 맞아 매력적인 정보 저장 앱이 만들어졌다. 모든 것을 기억해준다는 '에버노트EVERNOTE'다.

내가 에버노트를 알게 된 것은 놀랍게도 이어령 선생으로부터다. 고령인 이어령 선생의 놀라운 통찰이 어디서 비롯되는지 여러분이 더 잘 알 것이다. 그는 여섯 대의 컴퓨터와 스마트 기기를 운용하는 것으로 유명하다. '창조란 편집 능력의 실천'이라는 말씀의 바탕에 에버노트가 있었다. 선생은 2008년 국내에서 아는 이조차 없던 에버노트를 사용한 프론티어 가운데 한 명이다.

이어령 선생은 컴퓨터를 활용한 글쓰기 방식의 진화를 이어왔다. 일찍부터 에버노트를 사용한 선생의 이야기는 문화심리학자 김정운을 통해 들었다. 이후 나 또한 에버노트의 사용자가 됐다. '에버노트'를 그저 그런 메모장 앱이라 여겼던 시절의 일이다.

편집 능력이 곧 창조의 비법

에버노트는 정보의 수집, 분류, 의미화를 쉽게 해주는 앱이다. 인터넷 정보에서부터 사진, 음성, 동영상, 손 글씨……. 온갖 수단으로 기록된 내용을 저장해준다. 제한된 내용을 기록해주는 앱은 널렸다. 이것만으로 충분한 이들은 그대로 그 앱을 쓰면 된다. 에버노트는 컴퓨터와 모바일 기기를 연동시켜 검색 결과의 활용도를 높인 것이 특징이다. 정보를 쉽게 생산하고 가공하는 데 이보다 유용한 앱은 드물다.

열심히 저장한 내용은 넘칠지 모른다. 불러내지 못하는 기억과 써먹지 못하는 정보는 없는 것이나 마찬가지다. 요긴한 것일수록 눈에 보이는 데 두어야 활용도가 높다. 에버노트는 저장된 내용물을 투명한 입체 서랍장에 넣어주는 역할을 한다. 종류와 유형만 지정해 폴더를 만들면 단번에 찾고 활용할 수 있다.

지금까지 기록물을 보관하는 일반적 방식인 시간을 기준으로 한 정렬을 뒤집었다고나 할까. 서로의 연관성을 찾아내고 정렬시키는 기능도 훌륭하다. 필요한 이들끼리 공유도 가능하다. 수집된 정보가 집단지성으로 발전되는 역할도 크다. 모으는 일보다 잘 쓰는 일이 의미가 더 크지 않던가.

일본의 기록 전문가 다치바나 다카시의 말을 귀담아 들어야 한다. "필요한 자료를 충실하게 수집했다면 잘한 일이다. 수집된 자료를 분류 정리했다면 더욱 잘한 일이다. 이것만으론 모자란다. 분류의 내용에 반드시 이름을 붙여라. 비로소 자료는 빛나는 의미의 기록으로 바뀐다."

누군들 이 사실을 모를까. 열심히 많이 모아놓은 자료는 생각보다 쓸데없다. 분류해 의미화한 것이라야 제 역할을 한다. 에버

노트는 기억을 기록으로 남겨준다. 매일의 작은 노력이 세상을 사는 강력한 무기로 바뀐다. 내가 쓰는 글의 실마리를 풀어주는 내용도 모두 에버노트에서 나왔다.

에버노트의 창업자 필 리빈은 "모든 것을 기억하라"라고 선동한다. 기억이란 당연히 시간을 들여 제 스스로 하는 일이다. 기억을 더 잘하고 써먹게 하는 방법을 기대했다면 도움을 받을 수 있다. 전 세계엔 에버노트의 기능에 공감하는 1억 명 넘는 사용자들이 있다. 디지털 시대의 공감은 광고와 강요로 채워지지 않는다. 사소해 보이는 앱을 선택하는 일로 더 큰 효용성을 실감한 이들의 숫자는 늘어날 것이다. 사소한 기억이 기록되고 자신만의 콘텐츠가 되는 것은 얼마나 신나는 일인가.

만질 수 없어도 에버노트는 엄연한 상품이다. 사용할 때 비용도 내야 한다. 기억 저장 임대료다. 세상이 매긴 가격엔 그럴 만한 이유가 있다. 제 인생의 기록을 담당하는 민첩하고 유능한 비서를 고용한 대가이기도 하다. 에버노트는 주어진 업무를 귀찮아하지 않는다. 까탈스럽지 않고 징징거리지도 않는다. 반항은 더더욱 하지 않는다. 주인님만 성실하다면 비서는 생각지도 못한 아이디어를 슬그머니 내밀어줄지 모른다.

태극과 사괘가 담은 철학을 현대적으로 해석해낸 T 라인.
태극 문양에서 찾은 유연하고 우아한 곡선과 사괘에서 찾은 강직한 직선에서
한국적 디자인의 면모가 엿보인다.

찻잔과 접시 속에서 살갑게 말 거는 태극기
'이노 디자인 T 라인'

휘청거릴 것 같던 미국이 여전히 잘나간다. 비교적 공평한 기회, 엉뚱한 창의적 시도마저 존중해주는 풍토가 바탕이 됐다. 현재 미국의 10대 부자들 대부분은 당대에 부를 일군 이들이라고 한다. 시대를 읽는 눈과 실력으로 억만장자가 됐다는 공통점이 눈에 띈다.

성공한 부자들에게 환호한다면 미국인, 왠지 거부감을 보인다면 한국인일 개연성이 높다. 부를 이룬 과정과 번 돈을 쓰는 모습에서 반응의 차이는 더 벌어지게 마련이다. 부자에게 품는 기대가 그들의 행동과 균형을 이룬다면 존경하지 않을 이유가 없다. 반대의 경우라면 당연히 비난과 불신의 눈총을 보내야 옳다. 성공의 기회가 누구에게나 정당하고 공평하게 펼쳐져야 좋은 나라다. 미국이 최강국으로 행세하는 바탕을 도덕성에서 찾는 이가 많다.

아이리버 디자인한 김영세가 보여주는 한국적 디자인

미국식 가치를 실천해 성공한 이가 '이노INNO 디자인'의 김영세다. '세계적인 산업디자이너'라는 수사가 공허하지 않다. 한때 전 세계 젊은이들이 열광했던 MP3 플레이어 '아이리버'를 디자인한 주인공이다. 세계의 굵직한 디자인상을 거머쥔 성과도 빼놓을 수 없다. 한국의 디자인이 주변 역할을 넘어 중심으로 다가서게 한 공로도 그의 몫이다.

멋진 성과를 남긴 이유에는 귀 기울여야 한다. 그전까지 디지털 시대를 겪어본 사람은 아무도 없었다. 누구나 똑같은 출발선에 있었다는 말이다. 문화적 전통의 고리도 약해졌다. 과거에 없던 새로움에 더 주목하게 된 이유다. 김영세는 스스로 기회를 만들고 혁신의 노력을 더해 '이노베이터'가 되었다. 새로운 디자인에 세상이 반응했고 성공은 절로 찾아왔다.

누군가의 성공한 현재는 속물적 기준으로 파악해야 실감난다. 바로 옆자리에서 확인할 기회가 생겼다. 격조 높은 승용차 벤츠 마이바흐에 동석하는 영광을 누렸다. 마음껏 다리를 뻗어도 앞자리와 닿지 않을 만큼 공간이 널찍했다. 차 속에서 들은 성공 비결은 결국 기회를 놓치지 않은 실천 역량에 있었다. 정당한 성공의 과실에는 배 아파하지 말아야 한다. 내막을 자세히 모르고 사람을 끌어내리는 식의 위안은 얄팍하고 씁쓸하다.

김영세는 세계에서 통용 가능한 한국의 디자인을 보여주었다. 우선 스티브 잡스마저 당혹스럽게 했다는 MP3 플레이어와 가로 회전형 삼성 휴대폰이 떠오른다. LG 냉장고, 이동용 가스버너, 전동 드릴에 이르는 생활용품들도 디자인했다. 디자인 혁신의 대상은 생활의 전 영역에 걸쳐 있다. 작업은 미국 실리콘

찻잔과 접시 속에서 살갑게 말 거는 태극기 '이노 디자인 T 라인'

밸리와 분당 두 곳에 있는 이노 디자인에서 진행된다.

　최근 용산 국립중앙박물관과 연결된 통로인 나들길을 걸어보았는지, 광명시의 명물이 된 붉은색 쓰레기 소각장은? 밖으로 나다닐 시간이 없었다면 조선호텔에 묵거나 그곳의 집기를 본 적이 있는지. 이들 공공장소와 공간 인테리어는 디자이너 김영세의 다른 면을 확인할 수 있는 곳이다. 이제 이노 디자인은 공공시설 프로젝트와 공간 디자인 영역까지 범위를 넓히고 있다. "세상을 아름답게 바꾸려는 온갖 노력이 곧 디자인이다"라는 말은 이노 디자인의 영역이 우리 삶의 전반으로 확장될 것임을 일러준다.

　나의 관심은 이노가 디자인한 '물건'에 더 쏠려 있다. 이노 디자인이란 이름값만으로 주목도는 높아진다. 제품엔 모두 '디자인드 바이 김영세'가 찍혀 있다. 디자이너 이름을 브랜드화하려는 의도가 읽힌다. 대단한 자신감이거나 현시욕의 단면임을 알겠다. 지금까지 디자이너가 누구인지는 관심 있는 이들만의 이야깃거리로 충분했다. 써놓지 않아도 다 아는 김영세의 존재감은 이름의 남발로 외려 옅어지지 않을까.

디자이너의 감성으로 재창조한 태극 문양의 조형성

최근 이노 디자인은 자체 브랜드 상품을 만들기 시작했다. 디자인과 생산, 유통의 전 영역으로 확장된 변화다. 헤드폰, 블루투스 스피커 같은 스마트 용품부터 가방, 지갑, 수첩, 필기구, 그릇, 액세서리 같은 소품과 여행용품, 안경에 이른다. 대중적 취향에 맞는 상품 구성이다. 성격이 다른 물건들을 서로 꿰는 디자인 콘셉트가 필요해졌다. 이노의 제품에 태극 문양이 들어가게 된 이

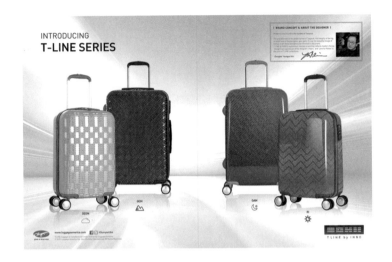

유다.

 십여 년 전 미국 샌프란시스코에서 인상적인 모습과 마주쳤
다. 사람들이 성조기를 모티브로 한 옷과 생활용품을 아무렇지
도 않게 입고 쓰는 모습이었다. 심지어 발싸개도 있었다. 우리식
기준이라면 국기 모독이라며 펄쩍 뛰었을지 모르는 일이다. 그
들은 "왜 안 되냐?"고 반문했다. 국기가 개인의 발마저 감싸주
는 자상하고 친근한 상징이라는 점에 나는 큰 충격을 받았다.

 우리의 태극기도 이렇게 다가오길 진심으로 기대했었다. 근
엄한 거리감 대신 부드럽고 가깝게 느껴지는 나라에 더 살갑게
마련이다. 우리의 태극기는 그동안 표정 없는 노인처럼 무거웠
다. 친근하게 다가온 사건이 드물게 있긴 했다. 2002년 월드컵
응원 현장의 태극 머리띠나 패션 디자이너 옷에 새겨진 태극 문
양과 색채다.

 이것만으론 모자란다. 태극기에서 뽑아낼 정신과 형태가 많

찻잔과 접시 속에서 살갑게 말 거는 태극기 '이노 디자인 T 라인'

아이리버 MP3 플레이어, LG전자 디오스 냉장고 등 김영세의 디자인은
이미 우리 삶 깊숙한 곳에 와 있었다.

다면 일상의 물건에 쓰지 못할 이유가 없다. 국기의 자부심은 권위를 세운다고 생기는 게 아니다. 제 나라가 쌓아놓은 업적을 자랑스럽게 여기고 주위의 인정이 따를 때 저절로 따라오는 것이다. 자부심은 결국 국가의 구성원인 사람들의 생활 태도이기도 하다.

이노 디자인 또한 같은 생각을 했을 것이다. 'T 라인'은 태극기의 머리글자에서 따와 이름 지었다. 태극기가 생활 속에 파고들어 친숙하게 다가오길 바라는 마음에서다. 태극기에서 차용된 형태는 다양하게 현현했다. 순환의 영원을 상징하는 태극 문양은 세련된 형태와 감각으로 녹여졌다. 해와 달, 땅과 사람을 뜻하는 직선의 건곤감리 4괘는 디자인 모티브로 활용된다. 누구나 떠올렸을 법한 생각을 진짜 실천했다는 점이 중요하다. 이노 디자인의 역량은 감탄을 불러일으킬 만했다.

T 라인은 미국 '애크미 스튜디오ACME Studios'의 상품에도 채택됐다. 전 세계 유명 아티스트와 디자이너의 작품들만으로 구성된 '애크미 컬렉션'이다. 아름답고 세련된 물건들은 안목 높은 세계인들이 관심 갖는 아이템들로 이름 높다. 태극 문양 그릇과 찻잔은 애크미 컬렉션 중 하나다. 평소 흘려버렸던 태극기의 조형성을 새삼 돌아보게 된다. 디자이너의 감성으로 재창조된 새로움이 근사하다. 감탄은 계속 이어진다. 제대로 알지 못했던 태극기의 상징과 형태는 다채로운 표정으로 결합되어 여러 제품에 적용되었다. 이토록 많은 조형 요소가 태극기에 있을 줄 몰랐다. 나라 밖 미국에서 활동했던 김영세가 객관화시켜 바라본 대한민국의 위상은 높았다. 태극기가 주는 자부심을 주목하게 된 근본적 이유다.

찻잔과 접시 속에서 살갑게 말 거는 태극기 '이노 디자인 T 라인'

보기만 해도 좋은 찻잔과 그릇은 일상을 각별하게 만든다. 퍼즐을 맞추듯 건곤감리 4괘의 의미를 떠올려본다. 인간과 우주의 합일을 꾀했던 상생 원리는 지금도 유용하다. 그릇 바깥에 둘러진 태극은 꼬리가 머리이고 머리가 꼬리가 되는 순환의 질서를 일깨워준다. 체온이 더해져 따뜻해지고 가까워진 찻잔 속의 태극기는 살갑게 말을 걸어오기 시작했다. 모두 디자인의 힘이 만든 변화다.

태극기를 보며 아쉬워했던 이들이 어디 한둘일까. 생각을 구체화시켜준 이에게 감사해야 예의다. 물건의 가치를 존중하고 사랑하면 된다. 한국의 상징인 아름다운 태극기가 세계에서 통용된다면 얼마나 신나겠는가. 뛰어난 디자이너의 역할이 점점 중요해진다. 디자인은 보기만 해도 저절로 판독되는 감각의 언어이기 때문이다.

아름다움이 권력을 지니는 시대다. 아름다움엔 경계가 없다. 큰 것과 작은 것, 고정된 것과 움직이는 것, 남자와 여자, 낡음과 새로움……. 대립된 형태와 개념의 사이에 미처 발견하지 못한 새로움이 깃들어 있을지 모른다. 모두 이노베이터가 되어 찾아내고 써먹는 능력을 키워야 풍요로운 모습이다.

이것은 분명 환각이다. ECM 말고 이런 체험을 하게 해준 레이블은 없다.

완고한 고집으로 빚은 사운드,
'ECM'의 음반들

요즘은 전철 안에서 사람들이 서로 눈을 마주치는 경우가 거의 없다. 각자 스마트폰 화면에만 시선을 고정시키고 있기 때문이다. 가끔 차창 밖 풍경을 보는 이들도 있긴 하다. 그들 또한 스마트폰에 이어폰을 꽂고 음악을 듣는 중이다. 서로 약속이나 한 듯 똑같은 행동은 어느새 이 시대의 풍경으로 자리 잡았다.

'스마트피아'에선 인터넷에 접속하면 어떤 음악이든 구할 수 있다. 제 스마트폰에 수백 수천 곡이 담겼다는 자랑에 이젠 놀라지 않는다. 늘어난 음악의 양과 종류는 화려한 뷔페식당의 메뉴처럼 산만하다. 그러나 배만 부르고 먹어도 먹은 것 같지 않은 것이 뷔페음식 아니던가. 넘치는 음악도 매한가지다. 들어도 들은 것 같지 않은 소리의 성찬은 요란하기만 하다.

넘치면 외려 모자람만 못하다. 좋은 선택은 어렵고 감동은 엷어지지 않던가. 어설픈 음악 취향으로 선택된 잡다한 곡들은 스쳐 지나는 거리의 간판 같다. 어느새 감당하지 못할 만큼 불어난 음악의 양은 결정을 더 어렵게 할 뿐이다. 모아놓은 음악이 전부

자신의 취향이라 말하면 곤란하다.

단순히 좋아서, 아름답기 때문에 선택한 음악의 감동은 오래 지속되는 법이 없다. 취향이란 아름다움을 선호하는 것만으로 설명되지 않는다. 진정 좋은 것을 판별해내는 능력이 제대로 된 취향이다. 좋은 것은 쉽게 다가오는 법이 없다. 돈과 시간, 노력을 들이지 않으면 알 수 없는 세계. 반복된 연마의 과정을 통해서만 아름다움을 판별하는 능력이 키워진다. 좋은 것이 아니라면 시간을 허비할 이유가 없다. 들어야 할 음악은 널리고 널렸다. 좋은 음악만으로 일상을 채우기에도 시간은 언제나 모자란다. 진한 울림으로 마음을 흔들지 못하는 음악은 모두 소음이다.

실물 음반을 사는 이들은 거의 사라졌다. 전 세계 공통으로 벌어지고 있는 일이다. 런던의 재즈 음반 전문점도 이젠 네다섯 곳만 남고 사라졌을 정도라 한다. 손으로 만질 수 있는 실물 음반은 이제 극소수 음악 마니아들의 전유물로 바뀌었다. 음반이 사라진 일은 변화의 단면일 수도 있겠다. 더 많은 사람들이 쉽고 편하게 음악을 듣게 되었으니까.

급격한 변화 앞에 저항하는 사람들도 있게 마련이다. 음악을 듣는 태도와 방식을 소중히 여기는 부류다. 이들은 음악 감상을 음반을 연주하는 행위로 여기고 있다. 팔리지 않는 음반을 만들고 이를 사주는 이들이 여전히 남아 있는 이유다. 좋은 음악이 선사하는 위안과 감동을 소중히 여기며 진지하게 음악을 듣는 이들의 속마음은 하나다. 소음과 쓰레기로 변하지 않을 진정 좋은 것만을 간직하고 싶다는 기대다.

완고한 고집으로 빚은 사운드, 'ECM'의 음반들

ECM의 또다른 이름, 만프레드 아이허

ECM은 좋은 음악에의 기대를 충족시키는 독특한 음반사다. 1969년에 설립된 마이너 레이블로 독일 뮌헨에 근거지를 두고 있다. 사장인 만프레드 아이허를 빼고 ECM을 말할 수 없다. ECM은 곧 '만프레드 아이허의 분신'인 덕분이다. 음반 쇠퇴기에 거대 자본에 편입되지 않고 살아남은 저력은 대단하다. 뚝심과 고집으로 좋은 음악만을 고집하는 ECM은 시대의 신화로 우뚝 섰다.

2013년 우리나라를 찾은 만프레드 아이허를 만난 적이 있다. 강직하고 올곧은 성품의 소유자임을 단박에 알았다. 평생 음반 만드는 일을 해온 노신사는 겸손했다. "음악을 좋아하고 다른 사람에게 소개해주고 싶은 음반을 만드는 일밖에 할 줄 아는 것이 없다." 그 말은 진심이었을 게다. 지나온 시간이 이미 검증했을 테니까.

ECM은 지금까지 1,500종이 넘는 음반을 펴냈다. 재즈와 현대 음악, 클래식을 넘나드는 무정형의 구색이 특색이다. 하나같이 시대를 뛰어넘는 좋은 음반들로 인정받고 있다. 독재라고 해도 좋을 만프레드 아이허의 고집불통 운영 방식이 만들어낸 성과이기도 하다. 음악의 기교와 시대적 구분은 중요하지 않다. ECM은 장르를 뛰어넘는 음악 자체의 힘에만 관심을 갖는 것이다. ECM이 들려주는 음악은 곧 현대 음악의 집합이다.

시대에 통용되는 음악이라면 국가와 인종, 형식을 뛰어넘어 수용한다. 세계 음악 판에 제대로 등장한 적 없는 낯선 뮤지션들을 친숙하게 다가오게 한 포용력은 ECM 이전엔 없었다. 최근엔 우리나라 음악가들의 작업도 몇 장 추가됐다.

ECM의 음악은 하나같이 투명하고 깔끔하다. 연주 현장의 공기 입자까지 느껴지는 정밀한 음향 효과 덕분이다. 이는 녹음 엔지니어의 역할이 아니다. 같은 사람이 다른 레이블에서 낸 음반에선 전혀 다른 소리로 바뀌는 것에서 알 수 있다. 침묵 다음으로 가장 아름다운 소리를 원했던 만프레드 아이허가 만들어낸 음악 어법이기도 하다.

ECM의 CD를 틀 때 주의할 점이 있다. 처음 4~5초간 아무 소리가 들리지 않아도 당황하지 말 것. 고장이 아니다. 침묵의 시간을 거쳐야만 비로소 음악이 번져 나온다. 차렷! 구령처럼 잠시 숨을 고르고 집중하라는 뜻일 것이다. 멈추어야 비로소 보이는 감흥 고조 장치는 매력적이다. 과연! 감탄은 나만의 혼잣말이 아니다.

음악을 눈으로 듣게 하는 앨범 재킷 디자인

ECM의 독특한 재킷 디자인은 음악보다 더 유명해졌다. 글자만으로 구성하거나 흔들리듯 찍힌 몽환적인 사진 아니면 현대회화로 표지를 채웠다. 특정 회사의 자동차는 엠블럼이나 전면 그릴만 봐도 단번에 안다. ECM 또한 복잡하게 섞여 있는 음반 더미 속에서도 바로 눈에 띈다. 어느 것 하나 버리기 어려운 높은 작품성은 예술품처럼 기품 있다. 음악을 눈으로 듣는다 할까. ECM의 멋진 표지만 보고 음반을 사게 되었다는 이들은 전 세계에 널리고 널렸다.

표지 디자인에 시선을 고정하면 음악의 분위기가 떠오른다. 조심스레 재킷을 열고 CD를 꺼내 플레이어에 집어넣는다. 묵직한 톤의 사진과 라이너노트의 글자들이 음악으로 자연스레

유도된다. 음악에 대한 기대가 저절로 커진다. 시각적 연상이 음악의 분위기로 녹아드는 것이다. 음악이 들리면 거꾸로 이미지가 몽롱하게 떠다닌다. 이것은 분명히 환각이다. ECM 말고 이런 체험을 하게 해준 레이블은 없다.

물론 세상의 평가는 한쪽에만 치우치지 않는다. ECM을 싫어하는 이들도 많다. 하지만 만프레드 아이허에게 타협은 없다. 더 좋은 음악을 전달하기 위한 선택은 원칙을 고집할 때 빛난다. ECM은 차갑고 묵직하다. 정서를 이완하려 듣는 음악마저 긴장하고 들어야 한다. 완고한 형식을 고집하기 때문일 것이다.

좋아하는 인테리어 디자이너 마영범의 사무실에서 ECM의 '닐스 페터 몰베르'를 들었다. 전율이 일었다. 차갑고 선명한 그러나 거대한 파도와 같은 울림이었다. 음악을 진정으로 좋아하는 출판사 그책 대표 정상준의 차 속에선 '아르보 패르트'를 들었다. 순도 높은 피아노의 음색이 너무 아름다워 슬픔이 뚝뚝 묻어났다. 건축가 승효상의 이로재에서 들었던 '힐리어드 앙상블'은 하늘의 소리가 땅에 퍼지는 듯했다. ECM의 음악을 듣는 이들에겐 묘한 공통점이 있다. 딴짓하지 않고 묵묵히 제 갈 길을 가고 있는 모습이다.

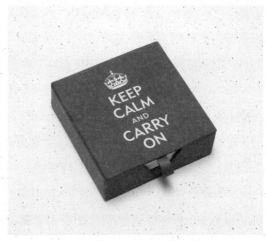

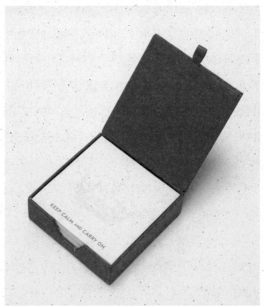

여전히 녹록지 않은 세상, 흔들리지 말고 열심히 살아보련다.

시대와 세대를 뛰어넘는 간결한 디자인
'킵 캄 앤 캐리 온' 메모지

광화문이나 강남 교보문고를 들르는 일에 재미를 붙였다. 현재의 관심사가 일목요연하게 드러나는 신간을 찾아보는 즐거움이 쏠쏠하다. 서점을 어슬렁거리는 일이 재미있으려면 시간을 들여야 한다. 필요한 책만 달랑 사들고 나오려면 인터넷 주문이 훨씬 낫다. 정작 필요한 책은 깊숙이 숨겨져 있게 마련이다.

새로 나온 책은 이미 넘치는 정보를 통해 알아뒀다. 책 표지와 목차만 뒤적거려도 소득이 있다. 다음은 잡지 매대를 찾는다. 온갖 분야의 최신 동향을 알 수 있다. 나는 학교를 졸업한 이후 대부분의 지식을 잡지를 통해 습득했다. 수입된 미국, 일본 잡지도 흘려버려선 안 된다.

책을 뒤적거리는 일이 피곤해지면 음반 매장으로 발길을 옮긴다. 음악 산업의 퇴조에도 여전히 많은 신보가 쏟아져 나온다. 좋아하는 ECM의 새로운 타이틀이 나오면 습관적으로 산다. 한번 좋아하게 되면 끝까지 순정을 바치는 것이 진심이다. 들어야 할 음악은 넘치고 시간은 모자란다. 욕심을 낼 수밖에 없다.

음반을 두둑하게 사고 나면 '신상'이 진열된 곳으로 간다. 사무용품과 디자인 상품이 널려 있다. 먹고 마시는 일이 시들해질 때쯤 비로소 생활의 아름다움에 눈 뜨게 된다. 기왕이면 주거 환경에 예술적 상상력을 더하는 물건이 채워지는 게 좋다. 가장 많은 시간을 보내는 제 공간이 아름다움으로 돋보여야 비로소 풍요로운 삶일 테니.

제2차 세계대전 공공 포스터에 담긴 미학과 생명력

'킵 캄 앤 캐리 온Keep Calm and Carry On' 메모지 박스를 여기서 만났다. 간결하게 인쇄된 흰색 알파벳 폰트와 영국 왕실의 왕관 문양뿐인, 야무져 보이는 붉은색 박스다. 살펴보니 미국 피터 포퍼 프레스Peter Pauper Press 사 제품이다. 250장의 정사각형 메모지가 들어 있는 박스는 꽤 볼륨감을 지녔다. 다른 물건과 섞여 복잡한 속에서도 이 메모지 박스는 단연 돋보였다. 한눈에 '물건'임을 알아보았다.

폰트 형태와 크기의 조화는 붉은 배색으로 흡인력을 키웠다. 덩어리져 보이는 글자의 형상은 항아리 모양으로 이어진다. 최소한의 디자인 요소만으로 눈길을 사로잡는 마법이 벌어진다. 더 이상 뺄 것 없는 간결함이 외려 넘쳐 보이게 마련이다. 좋은 디자인의 힘은 생각보다 셌다.

'Keep Calm and Carry On'은 '진정하고 하던 일을 계속하라' 정도로 옮길 수 있다. 상표처럼 보이는 그 메시지와 메모지 박스의 용도가 어울린다. 내게 적용하자면 '허둥대지 말고 적힌 내용을 실천할 것'으로 바꾸면 된다. 잊어버리지 않으면 허둥댈 일도 없다. 몸이 머리를 믿지 못하는 아저씨의 불안한 기억력은 든든

시대와 세대를 뛰어넘는 간결한 디자인 '킵 캄 앤 캐리 온' 메모지

한 '빽'을 얻었다. 메모지 박스는 나 같은 사람을 위한 착한 물건이다.

문득 정체가 궁금해졌다. 한물간 영국 왕실의 왕관 문양과 뜬금없이 침착하게 일을 계속하라는 이유 말이다. 여기엔 전쟁의 조짐이 극에 달했던 시대적 배경이 담겨 있다. 독일은 1939년 제2차 세계대전이 발발하기 몇 개월 전 영국에 대규모 공중 폭격을 예고했다. 영국 정부는 국민을 안심시키기 위한 메시지를 보내기로 한다. 당시의 전달 수단은 라디오와 공공 포스터였다. 정보국이 주관해 만든 포스터가 거리에 붙게 된다.

두 점의 포스터는 전쟁 중 영국 국민들을 안심시키고 독려하는 역할을 했다. 당시의 영국 수상이었던 처칠의 고뇌를 담은 솔직함이 돋보인다. 용기와 쾌활함을 잃지 말고 결의를 다지며 자유의 위협 앞에 온 힘을 모아 이겨내자는 내용을 담았다. 영국 사람들은 포화 속에서도 티타임을 즐겼다. 전쟁 통에서도 쾌활하게 지내라는 말은 멋졌다. 견딜 수 없는 어려움을 이겨내는 최선의 방법이 유머라는 영국 속담은 여기서도 빛을 발했다. 세 번째 포스터였던 'Keep Calm and Carry On'은 전쟁이 끝나는 바람에 미처 공개되지 못했다.

학창시절 배웠던 처칠의 명연설을 지금도 떠올릴 수 있다. 암담한 국가적 시련 앞에 "내가 바칠 것은 피와 땀과 눈물뿐"이라던 위기 극복에의 진정성을 담은 내용 말이다. 노벨 문학상을 받은 정치가의 감수성은 남달랐다. 포스터 석 장의 내용은 아마도 당시 수상이었던 처칠의 속마음을 그대로 드러냈을 것이다. 가슴 뭉클하게 다가오는 짙은 호소력엔 다 이유가 있다.

힘든 세상, 우리 모두 흔들리지 말고 전진하길

세 포스터 모두 멋진 폰트의 문장만으로 디자인이 됐다는 공통점이 있다. 배색을 달리했을 뿐 기본 구성은 똑같다. 일관성을 지닌 수준 높은 완성도는 지금 보아도 새롭다. 영국은 현대 공예와 디자인의 출발점이 된 윌리엄 모리스를 배출한 나라 아니던가. 포스터 디자인의 핵심인 폰트는 공예의 부활을 외쳤던 윌리엄 모리스가 디자인한 활자 느낌이 난다. 예술의 경계를 뛰어넘은 디자인이 실생활에 적용되어야 한다는 시대정신이 관통했다.

비운의 세 번째 포스터는 60년 동안 까맣게 잊혔다. 2000년 영국 동부해안의 '바터 북스Bater Books'라는 헌책방에서 발견되기 전까지는. 파블로 카잘스가 헌책방에서 바흐의 악보를 찾아내 연주한 게 세상 사람이 다 아는 첼로 모음곡이다. 낡은 포스터 또한 바흐의 음악처럼 큰 관심을 모았다.

간결한 디자인의 매력 때문인지 쇠퇴해가는 나라의 분위기 때문인지는 알 수 없다. 침착하게 하던 일을 계속하자는 문구가 주목을 받았다. 그 메시지는 어려운 경제 상황에도 흔들리지 말고 열심히 살자는 다짐으로 다가왔다. 두 세대 전의 각오는 현재를 사는 후손에게도 유효했다. 진심 어린 언어에 담긴 울림이 깊고 묵직하게 다가온 모양이다.

세월이 지나 디자인 저작권은 저절로 풀렸다. 기본 형태를 차용한 상품들이 세계에서 쏟아져 나오기 시작했다. 사실 워낙 탄탄한 디자인 포맷에는 손댈 것이 없다. 원문 그대로 혹은 적당한 변용으로 입맛에 맞게 사용하게 된 바탕이다. 왕관 로고와 'Keep calm and'를 남겨놓고 뒤에 적당한 내용을 붙이면 저절로 멋진 디자인이 된다. 세월호 사건 이후 한 디자이너는 태극기 바탕에

시대와 세대를 뛰어넘는 간결한 디자인 '킵 캄 앤 캐리 온' 메모지

'Keep Calm and Pray For South Korea'라는 문구를 넣어 추도대열에 동참하기도 했다. 이제 이 자체로 디자인 브랜드가 된 느낌이다.

젊은이들이 입는 티셔츠나 실내 장식을 위한 스티커 벽지에도 쓰인다. 머그잔과 메모지 박스 같은 물건은 보통이다. 스마트폰 케이스에도 쓰인다. 검색해보면 기발한 상품이 한둘이 아니다. 세월을 뛰어넘은 좋은 디자인의 힘이다.

스테레오포닉스라는 영국의 록 그룹은 같은 제목의 음반도 냈다. 시골 촌뜨기 풍의 젊은 청년들은 별 특색이 없어 보인다. 까칠하게 생긴 로커가 거칠한 음성으로 부르는 《Keep Calm and Carry On》 앨범이다. 닥치고 자신들은 하던 음악이나 하겠다는 의미로 들린다.

나 또한 책상 위에 놓아둔 메모지 박스를 보며 다짐한다. 그렇다. 차분하게 세상을 보지 못하면 흥분뿐이다. 핏대 올려 해결될 일은 아무것도 없다는 걸 이젠 안다. 제 할 일이나 제대로 잘하면 그만이다. 간결한 문구에 담긴 내용은 결코 작지 않았다. 메모지를 꺼내들면 낱장의 밑부분에도 또 쓰여 있다. Keep Calm and Carry On. '진정하고 하던 일을 계속하라' '침착하게 굳건히 앞으로 나아가라' '흔들리지 말고 열심히 살아라' 얼마든지 말을 만들 수 있을 것이다.

대수롭지 않아 보이는 물건이 사람을 일깨운다. 디자인은 필요한 기능과 장식에 머무르지 않는다. 끊임없는 상징으로 번지는 의미의 역설에도 귀 기울여볼 일이다.

생활명품 45와 만나는 광장

런드레스 항균탈취제
캔디코퍼레이션(공식 수입원)
www.thelaundress.co.kr
전화번호 02-2024-2013
shyoon@thelaundress.co.kr
페이스북 @laundress
홈페이지 내 'ONLINE SHOP'
혹은 신세계몰, 인터파크, 옥션 등
온라인 종합쇼핑몰에서 구입 가능
전국 면세점, 신세계 백화점, 현대 백화점,
롯데 백화점, 갤러리아 백화점, 에이랜드,
하임 등 오프라인 매장에서 구입 가능
(자세한 판매처는 홈페이지 내 'STORE' 참고)
*플래그십 스토어/강남구 도산대로 17길 27,
02-543-1225

와사라 일회용 종이 그릇
인비트윈코리아(공식 수입원)
www.wasara.jp
www.wasara.co.kr
전화번호 02-512-5879
인스타그램 @wasaraofficial

토앤토 신발
www.tawntoe.com
전화번호 055-327-9611~5, 1588-9617
tawntoe@tawntoe.com
온라인 공식판매처
(www.tawntoemall.co.kr)에서 구입 가능
일부 오프라인 약국에서 구입 가능
(자세한 판매처는 토앤토 몰-'CUSTOMER'-
'STORE' 참고)

투미 노트북 가방
tumi.co.kr
전화번호 02-539-8950
인스타그램, 페이스북 @tumitravel
온라인 종합쇼핑몰 및 전국 각 지역 백화점 및
면세점, 아웃렛 매장에서 구입 가능
(자세한 판매처는 홈페이지 메인 하단의
'매장정보 바로가기' 참고)

테오 안경
www.theo.be
인스타그램 @theoeyewear
11번가, 옥션 등 온라인 종합쇼핑몰 및
오프라인 안경원에서 구입 가능

파타고니아 옷

www.patagonia.co.kr
전화번호 02-6196-4096
oniakorea@patagonia.kr
인스타그램 @patagonia
파타고니아 홈페이지 내 'SHOP' 혹은
신세계몰, 롯데아이몰, AK몰, 11번가 등
온라인 종합쇼핑몰에서 구입 가능
전국 각지 오프라인 매장 보유(자세한
판매처는 파타고니아 홈페이지 내 'INSIDE
PATAGONIA'-'매장 안내'에서 확인)
*강남직영점/서울 강남구 논현동 165-3,
02-511-5383

페닥 깔창

www.pedag.de/en
시티핸즈컴퍼니(수입원)
전화번호 02-979-7960
시티핸즈컴퍼니(www.cityhands.com)에서
'pedag'을 검색 혹은 G마켓, 옥션, 현대몰,
인터파크 등 온라인 종합쇼핑몰에서 구입 가능

세타필 로션

갈더마코리아(공식 수입원)
www.cetaphil.com
www.cetaphil.co.kr
전화번호 02-6717-2000
페이스북 @Cetaphil.Korea
공식판매처
세타필샵(www.cetaphilshop.co.kr) 외 온라인
종합쇼핑몰, 소셜커머스에서 구입 가능
코스트코, 올리브영, 홈플러스, 왓슨스, 이마트
등의 오프라인 매장에서 구입 가능

피스카스 가위

호산실업주식회사(공식 수입원)
www.fiskars.eu
www.fiskars.co.kr
전화번호 02-475-4913
인터파크, G마켓 등 온라인 종합쇼핑몰에서
구입 가능
오프라인 구매처는 홈페이지 내 '온라인문의'로
문의하면 가까운 구매처를 안내받을 수 있음

요괴손 등긁개

텐바이텐(www.10x10.co.kr), G마켓,
옥션 등 온라인 종합쇼핑몰에서
'곰발바닥 효자손'을 검색해 구입 가능

카이 콧수염 가위

www.kai-group.com
카이지루시코리아(공식 수입원)
전화번호 02-2071-8717
옥션, G마켓, 라쿠텐(www.rakuten.com),
아마존 등 온라인 종합쇼핑몰에서 구입 가능

아크테릭스 베일런스 활동복

www.arcteryx.com
arcteryx.co.kr
넬슨아웃도어 쇼핑몰
(www.nelsonoutdoor.co.kr) 등 온라인에서
구입 가능(자세한 판매처는 홈페이지 상단
'매장 안내'에서 확인 가능)
전국에 오프라인 매장인 아크테릭스
브랜드스토어/전문점 보유(자세한 판매처는
홈페이지 상단 '매장 안내'에서 확인 가능)

베르크카르테 멀티 툴

www.werkkarte.com
kontakt@werkkarte.com
인스타그램, 페이스북 @werkkarte
홈페이지 메인의 'shop'을 클릭해 온라인으로
주문 가능

몽벨 커피 드리퍼
www.montbell.co.kr
www.lsnmall.com
아마존(www.amazon.com) 및 일부
오프라인 아웃도어 전문점에서 구입 가능
*몽벨 오리지널 플래그십 스토어(청계산점)/
서울 서초구 원터길 15(원지동 377-3),
02-571-7717

리모바 여행용 캐리어
www.rimowa.com
www.rimowa.com/ko-kr
서울, 경기, 대전, 대구, 부산, 제주에 오프라인
매장 보유(자세한 판매처는 홈페이지 내
'판매처'를 참고)

스탠리 보온병
www.stanley-pmi.com
인스타그램 @stanley_brand
페이스북 @StanleyBrand
시티핸즈캄퍼니(공식수입원)
전화번호 02-979-7960
시티핸즈캄퍼니(www.cityhands.com),
온라인 아마존(www.amazon.com),
이마트몰/신세계몰(www.ssg.com),
텐바이텐(www.10x10.co.kr) 등
온라인 종합쇼핑몰 및 이마트 등
오프라인 대형 마트에서 구입 가능

도플러 우산
www.dopplerschirme.com
www.doppler.co.kr
아앤유코리아(공식 수입원)
전화번호 031-425-4363
iandyouk@hanmail.net
인스타그램 @doppler.korea_official
G마켓, 옥션, 신세계몰 등 온라인
종합쇼핑몰 및 신세계백화점 등
오프라인 매장에서 구입 가능

보이 코르크 따개
유로라인컴퍼니(공식 수입원)
store.byboj.com
bojkorea.com
ordinmail@gmail.com
전화번호 070-8676-3690
온라인 BOJ코리아
홈페이지(bojkorea.com)에서 구입 가능

요시킨 글로벌 칼갈이
www.yoshikin.co.jp
global-knife.com

바끼 에스프레소 머신
www.caffemotive.it
뮤제오(수입원)
전화번호 02-2607-0964/0918
페이스북 @espressobacchi

발뮤다 선풍기
한국리모텔(공식 판매처)
www.balmuda.co.kr
전화번호 02-710-4100
evan@balmuda.co.kr
인스타그램 @balmuda_korea
발뮤다 홈페이지 내 'store' 및 온라인
종합쇼핑몰에서 구입 가능
서울, 인천, 부산 오프라인 매장에서
구입 가능(자세한 판매처는 발뮤다
블로그[blog.naver.com/balmuda]-매장-
오프라인 판매처를 참고)

아스텔 앤 컨 휴대용 오디오(아이리버)
www.iriver.co.kr
www.astellnkern.com
전화번호 1577-5557(고객상담실)
페이스 @astellnkern
공식판매처(shop.iriver.co.kr) 외
온라인 종합쇼핑몰에서 구입 가능

클릭 탭 멀티탭(태주산업)

www.taeju.kr

전화번호 070-4469-3099

info@taeju.kr

태주산업 홈페이지 내 '클릭 탭 mall' 및
온라인 종합쇼핑몰에서 구입 가능

플러그 팟 멀티탭 정리함(나인브릿지)

www.nine-bridge.co.kr

전화번호 031-384-0912

justin@dash-crab.co.kr

온라인 공식판매처(storefarm.naver.com/
nbdashcrab) 및 아트박스, 교보문고 핫트랙스,
버터 등 오프라인 매장에서 구입 가능

바일란트 보일러

www.vaillant.de

kr.vaillant.com

전화번호 1566-9880

korea@vaillant.com

페이스북 @VaillantGroupKorea

바일란트 홈페이지 내 '구매문의' 및
온라인 종합쇼핑몰에서 구입 가능
전화 혹은 메일로 오프라인
전문 대리점 문의 가능

밀레 청소기

www.miele.com

www.miele.co.kr

전화번호 02-3451-9451~2

(통화 가능 시간 9:00~18:30)

info@miele.co.kr, webshop@miele.co.kr

페이스북 @miele.korea

밀레 온라인몰(shop.miele.co.kr) 및 11번가,
G마켓 등 온라인 종합쇼핑몰에서 구입 가능
전국 각지 오프라인 매장 보유
(자세한 판매처는 홈페이지 내 '서비스'-
'매장 찾기'에서 검색 가능)

더 플러스 라디오

www.theplusaudio.com

페이스북 @theplusaudio

온라인 The Audio(www.theaudio.co.kr,
1588-5831), 신세계몰 등에서 구입 가능

LG 롤리 키보드

www.lge.co.kr

전화번호 1544-7777, 1588-7777

G마켓, 신세계몰, 옥션 등 온라인
종합쇼핑몰에서 구입 가능
전국 각지 오프라인 매장 'LG 베스트샵'
보유(자세한 판매처는 LG 전자 홈페이지
메인 우측 상단-'베스트샵'-'매장 안내'에서
검색 가능)

렉슨 디지털시계

아라온샵(공식 수입처)

www.lexon-design.com

www.araonkorea.com

페이스북 @lexondesign .

아라온샵(www.araonkorea.com) 혹은
신라면세점(www.shilladfs.com) 등
온라인 쇼핑몰에서 구입 가능

칵테일오디오(노바트론)

www.cocktailaudio.com

전화번호 031-898-8401/8413

nwkoh@novatron.co.kr

G마켓, 11번가 등 온라인 종합쇼핑몰에서
구입 가능

글렌리벳 싱글몰트 위스키

페르노리카 코리아(공식 수입원)

www.theglenlivet.com

www.pernod-ricard-korea.com

페이스북 @theglenlivetkr

트위터 @TheGlenlivet

오프라인 면세점 및 주류 판매점에서 구입 가능

삼진어묵

www.samjinfood.com

inorder@daum.net

전화번호 051-412-5468

부산, 서울, 경기, 대전, 대구에 오프라인
매장 보유(자세한 판매처는 홈페이지 내
'회사소개-삼진어묵 직영점'을 참고)

*영도 본점/부산광역시 영도구
태종로99번길 36

양하대곡 바이주

중국 양하주식회사

www.chinayanghe.com

남경무역(공식 수입원)

전화번호 02-577-3331

양재중 어란

농장명: 찬해원

전화번호 070-4823-1747/010-7525-1747

주소 전라북도 남원시 산내면 중기1길
76(대정리 18-11)(지리산 바람골)

페이스북 @chanhaewon

전화로 주문 가능

인터파크 등 온라인 종합쇼핑몰, SSG
푸드마켓 등 오프라인 매장에서 구입 가능

연 이야기 연잎 밥

전화번호 02-3446-7369

주소 서울특별시 종로구 필운대로
53-30(옥인동 108)

운영시간 월~토요일 11:00~22:00,
일요일 휴무

*광명동굴(경기도 광명시 가학로85번길 142,
1688-3399) 동굴카페 내에서 연잎 밥
도시락 판매

장흥 무산 김

포털 사이트에서 '장흥 무산 김'으로
공식 판매 홈페이지 검색 가능

이마트몰(www.ssg.com),
쿠팡(www.coupang.com) 등 온라인
종합쇼핑몰 및 홈플러스 등
오프라인 마트에서 구입 가능

복순도가 손막걸리

www.boksoon.com

전화번호 1577-6746/010-4870-0244

boksoondoga@gmail.com

인스타그램, 페이스북 @boksoondoga

이메일 문의, 대표번호로 전화 문의,
휴대전화로 문자 문의 가능

SSG 푸드마켓 등 오프라인 매장에서
구입 가능, 판매 중인 식당 있음

*복순도가 발효건축(양조장)/울산광역시
울주군 상북면 향산동길 48(향산리 439),
매일 9:00~18:00

*복순도가 안테나샵(크리에이터마켓
서촌차고)/서울시 종로구 통인동 74, 02-732-
0106, 페이스북 @seochongarage

파버카스텔 연필

코모스(공식 수입원)

www.faber-castell.de

www.faber-castell.co.kr

전화번호 02-712-1350

트위터 @FaberCastell

예스24, CJ mall 등 온라인 종합쇼핑몰 및
전국 교보문고 핫트랙스, 알파문구 등 오프라인
매장에서 구입 가능(자세한 판매처는 홈페이지
상단 '서비스'-'매장안내'에서 확인 가능)

트로이카 다용도 문진

우진통상(수입 판매처)

www.troika.org

www.troikakorea.co.kr

전화번호 02-6309-7115

페이스북 @TROIKAGermany

전국 롯데백화점과 교보문고 핫트랙스에
입점(자세한 판매처는 홈페이지 내 'Business
info'-'매장 안내' 참고)

오르토폰 SPU 카트리지

소비코AV(공식 수입원)

www.ortofon.com

www.sovicoav.co.kr

서울시 서초구 방배3동 1027-5 소비코빌딩

전화번호 02-525-0704

help@sovico.co.kr

옥션, 11번가 등 온라인 종합쇼핑몰에서
구매 가능

공식 수입원 소비코AV 홈페이지 내
'PRODUCTS'에서 브랜드별/제품별 오프라인
대리점 주소와 전화번호 확인 가능

아물레또 스탠드(라문)

www.ramun.com

전화번호 1600-1547

admin@ramun.com

홈페이지 '제품소개' 하단의 '주문' 버튼으로
온라인 구입 가능

오프라인 공식판매처는 홈페이지 하단
'매장안내'를 참고

* 직영매장 라문코리아 강남점 /
서울시 강남구 삼성로 155(대치동 507-2)
대치퍼스트빌딩 1층, 02-465-2222

에버노트 애플리케이션

evernote.com

korea@evernote.com

페이스북 @evernote.kr

앱 스토어에서 'EVERNOTE' 혹은 '에버노트'
검색하여 다운로드 가능, 에버노트
홈페이지에서 윈도우용 에버노트
다운로드 가능

이노 디자인 T 라인

www.innodesign.com

전화번호 02-3456-3000

innokr@innodesign.com

페이스북 @innodesign.official

이노디자인 공식숍(innodshop.com) 및
롯데백화점 청량리점, 교보문고 광화문점
핫트랙스 등 오프라인 매장에서 구입
가능(자세한 판매처는 공식숍 내 'ABOUT
US'에서 확인)

*INNO D SHOP/서울특별시 용산구 이태원2동
225-41, 02-749-7196 (11:00~20:00)

ECM의 음반들

www.ecmrecords.com

온/오프라인 음반 매장에서 구입 가능

킵 캄 앤 캐리 온 메모지

에이모노(공식 수입원)

keepcalmandcarryon.co.kr

전화번호 02-2293-0805

help@amono.co.kr

에이모노 온라인스토어(amono.co.kr),
텐바이텐, 1300k, 교보 기프트몰, 예스24
기프트몰 등온라인에서 구입 가능(자세한
구매처는 홈페이지 내 'SHOP'에서 확인 가능)

*에이모노 쇼룸/서울시 송파구
위례성대로18길 10, 3층